Schriftenreihe der Isa Lohmann-Siems Stiftung, Bd. 15

Herausgegeben von
Wolf-Dieter Hauenschild, Margit Kern und Sabine Kienitz

Stabilitäten // Instabilitäten
Körper – Bewegung – Wissen

Herausgegeben von
Julia Kloss-Weber, Marie Rodewald und Sina Sauer

Reimer

Die deutsche Nationalbibliothek verzeichnet diese Publikation in der Deutschen Nationalbibliografie; detaillierte bibliografische Daten sind im Internet über http://dnb.d-nb.de abrufbar.

Gestaltung: Petra Hasselbring, Hamburg
Umschlagabbildung: © Barnett Newman Foundation / VG Bild-Kunst, Bonn 2020
Druck: Elbe Druckerei Wittenberg GmbH, Lutherstadt Wittenberg

© 2022 by Dietrich Reimer Verlag GmbH, Berlin, und die Autor:innen
www.reimer-verlag.de

Alle Rechte vorbehalten
Printed in Germany
Gedruckt auf alterungsbeständigem Papier

ISBN 978-3-496-01653-3 (Druckfassung)
ISBN 978-3-496-03066-9 (E-PDF)

Inhalt

7 Danksagung

9 **Julia Kloss-Weber, Marie Rodewald, Sina Sauer**
Stabilitäten // Instabilitäten. Körper – Bewegung – Wissen

(In)Stabile Körper: Spannungsverhältnisse und Materialitäten

27 **Julia Kloss-Weber**
Ponderation – bildhauerische Reflexionen von (In)Stabilität: Barnett Newmans *Broken Obelisk* und Michael Witlatschils Werkserie *Stand*

51 **Dirk Bühler**
Stabiles Gleichgewicht auf instabilem Grund – Erdbeben erschüttern Brücken

71 **Nichtgleichgewicht bewegt die Welt**
Ein Interview mit Axel Lorke und Nicolas Wöhrl (Universität Duisburg-Essen, Sonderforschungsbereich 1242, DFG »Nichtgleichgewichtsdynamik kondensierter Materie in der Zeitdomäne«)

(In)Stabile Bewegungen: Paradoxien und Ambivalenzen

89 **Isa Wortelkamp**
Aus dem Lot. Figuren der Balance in Bild und Bewegung

101 **Marie Rodewald**
(In)Stabile Bedeutungen: Von Zeichen des Alltags zum rechtsextremen Protestsymbol

116 **Manuela Gantner**
Das »friedliche Atom« – ein Dilemma visueller Kommunikation. Von instabilen Kernen und der Sehnsucht nach stabilen Verhältnissen

(In)Stabiles Wissen: Kippmomente in Krisen und Ordnungen

137 Hans-Jörg Rheinberger
Struktur und Instabilität im Experiment – Ein Aperçu

147 Nabila Abbas
Zur Produktivität von Instabilität oder wenn die revolutionäre Erfahrung den Erwartungshorizont öffnet

158 Sina Sauer
Formalisierte Entschädigung: Formulare als Stabilisatoren der nachkriegsdeutschen Finanzverwaltung 1948–1959

179 Farbtafeln

187 Autor:innen

191 Abbildungsnachweis

Danksagung

Der vorliegende Band versammelt und ergänzt die Beiträge der 15. Jahrestagung der Isa Lohmann-Siems Stiftung Hamburg, die unter dem Titel *(In)Stabilitäten* am 5. und 6. Februar 2021 stattgefunden hat. Durch die Covid-19-Pandemie erhielt das Jahresthema der Isa Lohmann-Siems Stiftung im Förderjahr 2020/21 eine Brisanz, die zum Zeitpunkt seiner Auswahl in seinem Umfang und Ausmaß noch nicht annähernd abzusehen war. Auch die Vorbereitungen der Tagung gerieten coronabedingt ins Wanken und drohten, instabil zu werden: Bis Mitte Januar 2021 gingen wir noch davon aus, dass zumindest zwei von uns aus dem Hamburger Warburg-Haus heraus moderieren würden. Als die Verordnungen dann – zu Recht – verschärft wurden, mussten wir Tagungsveranstalterinnen umdisponieren, und die Tagung fand nicht, wie im Fall der vorigen Förderjahre, im Hamburger Warburg-Haus, sondern in digitalem Format statt. Die wissenschaftliche Vorbereitung der Tagungsinhalte war für alle Beteiligten durch monatelange Schließungen von Bibliotheken erschwert, vereinzelt mussten Referent:innen ihre Tagungsteilnahme kurzfristig absagen, da der bundesweite Lockdown im Winter 2020/21 sie in ihrem Familienalltag mit unüberwindbaren Herausforderungen konfrontierte; Zeitpläne für wissenschaftliche Projekte wurden verschoben und stellten die involvierten Forscher:innen mitunter vor terminliche Probleme. Angesichts dieser erschwerten Umstände danken wir allen, die sich dadurch nicht von einer Teilnahme an unserem Projekt haben abhalten lassen, die »am Ball geblieben« oder spontan noch zu uns gestoßen sind, sehr herzlich! Die Tagungs-Referent:innen und die Autor:innen des vorliegenden Bandes haben es mit ihren Beiträgen ermöglicht, das Thema *(In)Stabilitäten* in faszinierender Weise aus ganz unterschiedlichen disziplinären Perspektiven aufzufächern.

Unser Dank gilt an dieser Stelle auch der Isa Lohmann-Siems Stiftung und den amtierenden Vorstandsmitgliedern – Prof. Dr. Margit Kern, Prof. Dr. Sabine Kienitz und Dr. Wolf-Dieter Hauenschild – und zwar nicht nur für die finanzielle Förderung sowie für ihre fachlichen Anregungen und ihre Gesprächsbereitschaft, sondern auch für die Spontanität und Flexibilität, mit der sie sich auf ein noch unerprobtes Tagungsformat eingelassen und dieses mit vereinten Kräften mitgetragen haben. Es war eine große Hilfe, dass wir während der Tagung die technische Koordination in den umsichtigen Händen Arthur Brückmanns wussten und uns ganz auf die Modera-

tion und die Tagungsinhalte konzentrieren konnten – dafür vielen Dank! Die digitale Durchführung der Tagung hat es gleichzeitig ermöglicht, dass sich Teilnehmer:innen aus den unterschiedlichsten Orten im In- und Ausland zugeschaltet haben. Wir danken allen, die sich auch im digitalen Raum so rege und konstruktiv an unseren Diskussionen über *(In)Stabilitäten* beteiligt haben. Zu unserer Freude konnten wir Juliane Noth (Freie Universität Berlin) für ein inhaltliches Fazit am Ende der Tagung gewinnen, das aus unserer Sicht einen sehr gelungenen Schlusspunkt setzte – merci! Als wir noch auf eine Durchführung der Tagung in Präsenz hofften, hat sich Eva Landmann vom Hamburger Warburg-Haus als tatkräftige Ansprechpartnerin bewiesen. Wir bedauern sehr, dass die Tagung letztlich nicht vom *genius loci* der Kulturwissenschaftlichen Bibliothek Warburg profitieren konnte. Weiterhin danken wir Petra Hasselbring für ihre Mitarbeit sowie dem Reimer-Verlag und insbesondere Beate Behrens und Isa Knoesel für die freundliche Zusammenarbeit bei der Realisierung des vorliegenden Buches.

Hamburg, Februar 2022

Julia Kloss-Weber, Marie Rodewald und Sina Sauer

Julia Kloss-Weber, Marie Rodewald, Sina Sauer
Stabilitäten // Instabilitäten. Körper – Bewegung – Wissen

(In)Stabilitäten werden häufig als Tatsachen erlebt und aufgefasst. Bei näherer Betrachtung zeigt sich jedoch, dass mit diesen Begriffen Wahrnehmungen und Werturteile bezeichnet sind, die sich sowohl als kulturell konstruiert als auch historisch bedingt erweisen. Einerseits kann Stabilität Sicherheit versprechen, für Beständigkeit, soziales Wohlergehen, politische Ordnung oder auch Planbarkeit stehen, während Instabilität das Unwägbare, Krisenhafte, ja sogar das Gefahrvolle zu umfassen vermag. Andererseits kann Stabilität sich zu Stillstand, Stagnation und bloßer Routine verfestigen. Dann wird das Potenzial der Instabilität erkennbar, die unter dem Wagnis der Experimentalität für die Öffnung von Möglichkeitsräumen sorgt. In diesem Für und Wider gewinnt die Frage nach der Grenze zwischen Produktivität und Bedrohlichkeit geradezu automatisch Kontur: Unter welchen Maßgaben wird diese festlegt, wie und unter welchen Bedingungen verschoben und neu justiert – und nicht zuletzt, wie ist sie analytisch einzukreisen?

Das Thema des vorliegenden Bandes berührt einen Problemzusammenhang, mit dem sich bereits die Vorsokratiker der antiken Philosophie beschäftigt haben: Gebührt dem ewigen Sein in seiner Einheit, Ganzheit und Unteilbarkeit Priorität, oder prägt ein kontinuierliches Werden die Welt? Schon Heraklit gelangte angesichts dieser Grundsatzdebatte zu der Einsicht, dass das Sein und das Werden untrennbar aufeinander bezogen sein müssten: Das »Eine« lebt in seinen Verwandlungen, »sich wandelnd ruht es«, lehrt er uns.[1] In der Geschichte der europäischen Kunst hat sich für die Darstellung des Stabilen und des Instabilen ein immer wieder aufgegriffenes Paar geometrischer Grundformen etablieren können. Wie Peter-Klaus Schuster dargelegt hat, repräsentiert hierbei der Kubus den »Wertbereich des Soliden«, welcher »der in der Kugel vorgestellten Welt des Instabilen kontrastiert« wird.[2] Wenn in der skulpturalen Gestaltung des mittleren Westportals der Kathedrale Notre-Dame in

1 Plotin IV 8, 1, 11–17, hier zitiert nach: Helena Kurzová, Heraklit in Plotinus IV 8, in: *Acta Universitatis Carolinae. Philologica. Graecolatina Pragensia* XXIV 3/2012, S. 193–200, S. 193.
2 Peter-Klaus Schuster, Grundbegriffe der Bildersprache?, in: Christian Beutler/Peter-Klaus Schuster/Martin Warnke (Hg.), *Kunst um 1800 und die Folgen. Werner Hofman zu Ehren*, München 1988, S. 425–446, S. 426.

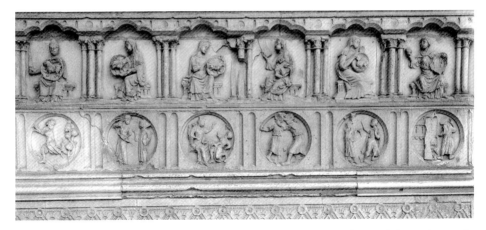

Abb. 1 Darstellungen von Tugenden und Lastern. Relief in Stein, rechte Laibung, Mittleres Westportal, Notre-Dame, Paris

Abb. 2 Johann Wolfgang von Goethe und Adam Friedrich Oeser (Entwurf), *Stein des guten Glücks*. 1777, Klassik Stiftung Weimar, Goethes Wohnhaus, Garten, Weimar

Paris die allegorischen Figuren der Tugenden in quadratische Relieffelder eingelassen sind, während die Figuren der Laster in runden Bildfeldern erscheinen (Abb. 1), so stehen die hier aufgemachten Verbindungen für eine europäische Denktradition, die nicht selten dem Moment der Stabilität den Vorzug eingeräumt hat. Der berühmte, nach Entwürfen Johann Wolfgang von Goethes und Adam Friedrich Oesers skulptierte *Stein des guten Glücks* (Abb. 2) setzt dem in der vollständigen Reduktion und Konzentration auf die beiden »geometrischen Elementarkörper« entgegen,[3] dass beide Komponenten wichtig sind, und sie einander wechselseitig bedürfen, sofern die stabile Basis des Kubus-Körpers die Kugel mit ihrem intrinsischen Drang zur Bewegung auszutarieren vermag. Dieses besondere Verhältnis eines Zugleich von Gegensätzlichkeit und intrinsischer Verwobenheit hat auch Aby Warburg intensiv beschäftigt und fand für ihn in der Gestalt der Ellipse ein ideales bildhaftes Symbol. Von dessen elementaren Bedeutung für Warburg zeugt, dass der 1925/26 erbaute heutige Lese- und Vortragssaal des Hamburger Warburg-Hauses eine ellipsoide Grundgestalt erhielt (Abb. 3), die im Deckendesign zusätzlich markant unterstrichen wird (Abb. 4).[4] Die Ellipse stand für Warburg zunächst für die Freiheit des Kosmos, wie sie in der unregelmäßigen Regelmäßigkeit der elliptischen Planetenumlaufbahnen zum Ausdruck kam. Als eine zwei polare Brennpunkte umspielende Bewegungsfigur fungierte sie darüber hinaus auch als Inbegriff eines von den Spannungen zwischen Gegensätzen dynamisch strukturierten Weltverhältnisses. Denn die antithetischen Pole sind in der Ellipse nicht nur miteinander verbunden und informieren und balancieren sich wechselseitig. Sondern dieses Bild vergegenwärtigt auch, dass es sowohl gewisser Orientierungspunkte, gewisser Beständigkeiten und Konventionen – wenn man so möchte: stabiler Komponenten – bedarf, dass aber diese stabilen Momente immer wieder von einer aufrüttelnden Kraft durchzogen, von einer Dynamisierung, einer Destabilisierung erfasst werden müssen, damit Lebendigkeit und Veränderung – im Denken wie in den Künsten – möglich werden.

Auch im vorliegenden Band werden Stabilität und Instabilität nicht als starre Antagonismen begriffen, sondern es wird davon ausgegangen, dass sie sich gegenseitig bedingen und in ständiger Wechselwirkung stehen. Indem (In)Stabilitäten hier nicht als voneinander trennbare und als endgültig gedachte Zustände, sondern als produktive, prozesshafte und damit auch brisante Spannungsverhältnisse in den

3 Ebd., S. 428.
4 Siehe Birgit Recki, Die Ellipse als visuelles Symbol der Freiheitsidee. Warburg und Cassirer I, anlässlich der Tagung „Ernst Cassirer: Einflüsse, Rezeptionen, Wirkungen" der Internationalen Ernst-Cassirer-Gesellschaft, auf: W. Tagebuch 7.10/2016, URL: http://www.warburg-haus.de/tagebuch/die-ellipse-als-visuelles-symbol-der-freiheitsidee/(20.08.2021); Emmanuel Alloa, Umgekehrte Intentionalität. Über emersive Bilder, in: Uwe Fleckner/Margit Kern/Birgit Recki et al. (Hg.), *Vorträge aus dem Warburg-Haus* 15/2021, S. 31–51, darin den Abschnitt »Ein exzentrisches Denken«, S. 32–40. Zur Gestaltung des heutigen Lese- und Vortragssaals des Hamburger Warburg-Hauses siehe Fritz Schuhmacher, Aby Warburg und seine Bibliothek (1949), in: Stephan Füssel (Hg.), *Mnemosyne. Beiträge zum 50. Todestag von Aby M. Warburg*, Göttingen 1949, S. 42–46.

Abb. 3 Gerhard Langmaack (Entwurf): Lese- und Vortragssaal der Kulturwissenschaftlichen Bibliothek Warburg in Hamburg mit elliptischem Grundriss

Blick genommen werden, ist eine analytische Perspektive gewählt, die es dezidiert erlauben soll, dichotome Denkfiguren aufzubrechen. Die hier versammelten Beiträge fokussieren aus einer interdisziplinären Perspektive auf Praktiken und Strategien unterschiedlichster Akteur:innen[5], die diskursiv und performativ (In)Stabilitäten erzeugen. Fragen nach den jeweiligen Wahrnehmungsbedingungen sowie deren historischer Wandelbarkeit kommt dabei eine Schlüsselrolle zu.[6]

5 Die in diesem Band gesammelten Aufsätze wurden durch die Herausgeberinnen hinsichtlich einer gendersensiblen Sprache angepasst.
6 In dieser Fokussierung auf Spannungsverhältnisse, Wechselwirkungen, die Prozessgeschehen in den Zwischenräumen und die Momente des Umschlagens des (In)Stabilen hebt sich der vorliegende Band auch von der parallel zur Konzeption und Organisation der 15. Jahrestagung der Isa Lohmann-Siems Stiftung Hamburg erschienenen Publikation *Balance. Figuren des Äquilibriums in den Kulturwissenschaften* ab (Eckart Goebel / Cornelia Zumbusch (Hg.), Berlin/Boston 2020). Die dort versammelten Beiträge setzen sich u. a. mit dem Konzept der »goldenen Mitte«, mit Denkfiguren und Diskursmustern des Gleichgewichts, des Austarierens, der Kompensation oder der Harmonie auseinander. In der erweiterten kulturwissenschaftlichen Forschung überschneiden sich die von uns verfolgten Fragestellungen darüber hinaus teilweise mit jenen des Sonderforschungsbereichs 923 (DFG) zum Thema »Bedrohte Ordnungen«, der 2011 an der Universität Tübingen eingerichtet wurde und sich aktuell in der dritten Förderphase befindet. Finanzkrisen, Natur- und

Abb. 4 Elliptisch geformte Decke, Lese- und Vortragssaal der Kulturwissenschaftlichen Bibliothek Warburg in Hamburg

Die Bewertung von (In)Stabilitäten kann im Rahmen eines solchen theoretischen Aufrisses per se immer nur im Vergleich zu einem Anderen und damit in einem zeitlichen Verlauf gedacht werden. Das eine wird nur dadurch fassbar, dass das andere gleichzeitig zumindest als möglich, wenn auch nicht (unbedingt) als akut erfahren wird. Nichtsdestotrotz stellt sich die Frage, wie der Umschlag, den wir registrieren können bzw. wahrzunehmen meinen, beschaffen ist. Erscheint er punktuell und

Technikkatastrophen oder auch Terroranschläge werden in diesem Forschungsverbund als aktuelle Bedrohungskonstellation sozialer Ordnungen in interdisziplinärer Perspektive untersucht. Von den Publikationen, die aus dem SFB 923 hervorgegangen sind, ist vor allem auf den Band zur Vulnerabilität hinzuweisen. Dieser bewegt sich inhaltlich um Fragen der Resilienz, um rhetorische Figuren der Bedrohungskommunikation oder auch um Bewältigungspraktiken und berührt damit die auch im hiesigen Kontext zentralen Fragen der Wahrnehmung von und des Umgangs mit Instabilitäten, siehe Cécile Ligneureux/Stéphane Macé/Steffen Patzold u.a. (Hg.), *Vulnerabilität / La vulnérabilité. Diskurse und Vorstellungen vom Frühmittelalter bis ins 18. Jahrhundert / Discours et représentations du Moyen-Âge aux siècles classiques*, Tübingen 2020. Mit dem Thema, wie etablierte Ordnungen durch Alarmierung und Bedrohung in Bewegung geraten und ihre Instabilität preisgeben, sowie mit der Frage, wie man jeweils den Zeitpunkt solcher Umbrüche erklären kann, befassen sich die Autor:innen des Bandes Ewald Frie/Thomas Kohl/Mischa Meier (Hg.), *Dynamics of Social Change and Perceptions of Threat*, Tübingen 2018.

spontan, erweist er sich als prozesshaft oder als gänzlich unvorhersehbar? Stabile und instabile Momente alternieren dem oben Festgehaltenen nach nicht einfach in sukzessiver Abfolge, sondern sind oft simultan gegeben bzw. überlagern sich fugenhaft. Wie lässt sich das »Dazwischen« als der Bereich, in dem Stabiles zu Instabilem oder vice versa konvertiert (wird), terminologisch fassen? Wenn die Kategorien, mit denen sich die Beiträge des vorliegenden Bandes auseinandersetzen, Praktiken und Aushandlungen ansprechen, die in einem Dazwischen stattfinden, so stellt sich auch die Frage, was zwischen der Bewertung eines Sachverhalts als stabil und seiner Neubewertung als instabil – oder umgekehrt – passiert.

Der vorliegende Band zollt der herausragenden Bedeutung des Zeitaspekts Tribut, indem ein besonderer Fokus auf dem Aspekt der Kippmomente liegt. Der Begriff »Kippmoment« ist dabei der Physik bzw. der physikalischen Mechanik entlehnt. Dort bezeichnet er ein Drehmoment, das heißt eine Kraft, die um die sogenannte Kippachse eines Körpers wirkt. Wird das Drehmoment zu groß und damit kritisch, hat dies das Umkippen des Körpers zur Folge.[7] Im Zusammenhang des vorliegenden Bandes ist mit dem Kippmoment das Gesamt einer sozialen, politischen oder etwa auch ästhetischen Konstellation angesprochen, die einen Vorgang des Umschlagens mit Blick auf (In)Stabilitäten zeitigt. Ist hingegen explizit der obere Grenzwert eines solchen Umschlagens im Sinne eines konzisen Zeitpunktes gemeint, wird alternativ der Ausdruck »Kipppunkt« verwendet.

Ein weiterer Schwerpunkt des vorliegenden Bandes liegt auf der Frage, wer jeweils die Akteur:innen und Aktanten sind, die diese Umschläge bewirken. Wer und was kann als maßgeblicher Faktor von Stabilisierungs- und Destabilisierungsprozessen identifiziert werden? Hier besitzen neben menschlichen Individuen und mentalen oder ideellen Größen – wie zum Beispiel dem »Imaginären« im Sinne des Philosophen Cornelius Castoriadis als einer Gesellschaften transformierenden Kraft[8] – einerseits das sogenannte Anthropozän, also die Gattung Mensch verstanden als maßgeblicher geologischer Faktor,[9] große Relevanz. Andererseits kann hier an Naturgewalten gedacht werden und nicht zuletzt kommt die Agency jener Objekte ins Spiel, mit denen Menschen umgehen und die dazu gemacht sind, ihren Alltag, ihre Berufspraxis oder auch institutionelle Zuständigkeiten strukturell zu organisieren.

In dieser Hinsicht wirft auch der hier gewählte interdisziplinäre Zugang, der Beiträge aus der Kulturanthropologie, der Tanz-, Kunst- und Architekturgeschichte, der Wissenschaftsgeschichte der Politologie und der Physik vereint, Fragen auf: Physikalische Gesetzmäßigkeiten scheinen klaren Prinzipien zu folgen und somit –

7 Alfred Böge, *Technische Mechanik. Statik, Dynamik, Fluidmechanik, Festigkeitslehre*, Wiesbaden 2006, S. 86.
8 Siehe u. a. Cornelius Castoriadis, *Gesellschaft als imaginäre Institution. Entwurf einer politischen Philosophie*, übers. von Horst Brühmann, Frankfurt am Main 2009.
9 Siehe u. a. Stascha Rohmer/Georg Toepfer (Hg.), *Anthropozän – Klimawandel – Biodiversität. Transdisziplinäre Perspektiven auf das gewandelte Verhältnis von Mensch und Natur*, Freiburg/München 2021.

zumindest theoretisch gedacht – konzise berechenbar zu sein. In sozialen Kontexten hingegen hat man es nicht nur mit geradezu unendlich komplexen Systemen zu tun, sondern auch das Kriterium menschlicher Kontingenz macht es hier oft schwer bis unmöglich, die anvisierten Prozesse im Spannungsfeld von (In)Stabilitäten zu antizipieren und analytisch distinkt zu sondieren. Unter welchen Bedingungen kann im Kontext solcher Abwägungen der Zufall als ein Kriterium ins Feld geführt werden – oder ist der vermeintliche Zufall (nur) das Resultat von Prozessgeschehen und Ereignissen, die ein menschlicher Geist schlicht nicht mehr zu fassen vermag? Die Thematik, was berechenbar und was gezielt (de)stabilisierbar ist – und damit der Problemhorizont, der die Grenzen menschlichen Kontrollvermögens betrifft – kann dann etwa im Zusammenhang des Klimawandels aber doch auch wieder in physikalischen Prozessgeschehen verortet werden.

Geradezu transversal verbindet die unterschiedlichen Analysebereiche dabei das Problem der epistemologischen Lücken. Es betrifft nicht nur die Unvorhersagbarkeit von Naturereignissen, sondern auch jene blinden Flecken im Wissensgefüge, die sich kontinuierlich rekonfigurieren. Seit dem Ausbruch der Covid-19-Pandemie sind wir alle in unserem alltäglichen Leben verschärft damit konfrontiert: Beständig werden wissenschaftliche Theorien aufgestellt und dabei stets die Vorläufigkeit eines Wissens betont, das in wenigen Wochen – oder sogar nur Tagen – oft tatsächlich schon wieder überholt ist, sodass die stabilisierenden Maßnahmen in der Pandemie-Bekämpfung permanent angepasst werden müssen.[10] Und gerade diese ständigen Neujustierungen stabilisierender Eingriffe führen bei vielen Menschen in unserer Gesellschaft zu weiteren Verunsicherungen, aus denen nicht zuletzt extreme politische Gruppierungen Profit zu schlagen verstehen.

Damit ist bereits ein weiterer entscheidender Aspekt angeschnitten: Wie werden (In)Stabilitäten bewusst prozessiert, wie werden sie instrumentalisiert und dabei mitunter auf perfide Weise missbraucht? Und schließlich: Wer besitzt angesichts des Produziert-Seins dieser Pole jeweils die Deutungsmacht, welche Akteur:innen verfügen, insbesondere in hegemonialen Zusammenhängen, über die entsprechende Definitionshoheit?

Nimmt man die Wahrnehmungsdimension in den Blick, so ist darüber nachzudenken, ob es nicht so etwas wie Konjunkturen von (In)Stabilitäten gibt. Inwiefern ist ihre Diagnose jeweils auch Ausdruck einer bestimmten historischen Zeit, Ausdruck unterschiedlicher kultureller Traditionen? Betrifft diese nur bestimmte Lebensbereiche oder etwa nur spezifische soziale Strati und welche Bewertungskriterien werden überhaupt zur Anwendung gebracht, um ein Problem als solches zu identifizieren? Unter welchen historischen, sozialen, kulturellen oder auch politischen Bedingungen werden Stabilitäten oder Instabilitäten überhaupt erst sichtbar gemacht?

10 Siehe Anna Weichselbraun, Chronotopos Corona, in: *Österreichische Zeitschrift für Volkskunde* 124/2021, 1, S. 81–85.

Durch die Covid-19-Pandemie fiel die Arbeit am vorliegenden Band und vor allem die Durchführung der ihm zugrundeliegenden 15. Jahrestagung der Isa Lohmann-Siems Stiftung Hamburg zweifelsohne in eine Zeit außergewöhnlicher Instabilität. Dies führte jedoch auch dazu, dass die meisten von uns rückblickend die »Zeit vor Corona« als eine Zeit der Stabilität auffassen. Und das selbst dann, wenn sie die Phase vor dem Frühjahr 2020 bis dahin als prekär und unsicher, als »instabil« empfunden hatten. Diese Änderung der Bewertung von Zuständen zeigt, dass es nicht nur eine Frage der Wahrnehmung ist, was als stabil und instabil eingeordnet wird, sondern – darüber hinaus – dass sich diese Wahrnehmung verändern, dass sie einen zeitlichen, in manchen Fällen auch einen historischen Index besitzen kann.

Auch können im Rahmen von Bemühungen, krisenhafte Situationen einzuhegen, die Kontexte, in denen (De)Stabilisierungen stattfinden, strategisch gewechselt werden. So kann beispielsweise eine Naturkatastrophe wie ein schweres Lawinenunglück in einer Region eine kulturgeschichtliche Reflexion auslösen und die Konstruktion eines kulturgeschichtlichen Selbstbildes anstoßen, das die rezente Naturbedrohung und deren Bewältigung als Teil der eigenen Geschichte zu modellieren versteht – was als ein durchaus gängiger Modus der Stabilisierung in Krisenzeiten aufgefasst werden kann.[11]

Das Stichwort des »Modellieren von (In)Stabilitäten« führt uns schließlich in das Feld der Künste und der Ästhetik. Reflexionen über die Wirkmächtigkeit formaler Gestaltungsweisen bei der (Wieder)Herstellung von (In)Stabilitäten bilden ebenfalls ein zentrales gemeinsames Moment vieler der im vorliegenden Buch versammelten Beiträge.[12] Wie wird sowohl die Erzeugung als auch die Wahrnehmung von (In)Stabilitäten über gestalterische Kriterien oder auch ästhetische Konventionen gesteuert? Wie verändern sich die Aushandlung und die Artikulationsweise von (In)Stabilitäten in Abhängigkeit von unterschiedlichen künstlerischen Ausdrucksformen, und welche Relevanz besitzen hierbei ästhetische und kunsttheoretische Traditionen? Welche Rolle spielen beim Umgang mit (In)Stabilitäten mediale Parameter, wie verändern sich Setzungen und Rezeptionsweisen von (In)Stabilitäten im Rahmen von Gattungswechseln bzw. inwiefern wirken (in)stabile Momente auch im Fall medialer Transpositionen nach und erweitern mediale Ausdruckskompetenzen? Vor allem raum- und körperbezogene Darstellungsformen und Disziplinen, wie die Skulptur, der Tanz oder auch die Architektur, lassen Motive der (In)Stabilität thema-

11 Dies untermauerte der Vortrag mit dem Titel *Krise und Archiv. Zur Materialisierung instabiler Wissensordnungen*, den Jan Hinrichsen während der 15. Jahrestagung der Isa Lohmann-Siems Stiftung Hamburg im Februar 2020 mit Bezug auf das Lawinenunglück, welches die Gemeinde Galtür 1999 verwüstete, gehalten hat. Siehe dazu die Dissertation von Jan Hinrichsen mit dem Titel *Unsicheres Ordnen. Lawinenabwehr, Galtür 1884–2014*, Tübingen 2020. Zum Bedauern der Herausgeberinnen ist dieser Beitrag leider nicht in den vorliegenden Band eingeflossen.

12 Zum Aspekt der normstiftenden Funktion und der autoritativen Kompetenz von Bildern siehe: Frank Büttner/Gabriele Wimböck (Hg.), *Das Bild als Autorität. Die normierende Kraft des Bildes*, Münster 2005.

tisch werden.[13] Gebaute und bildliche Aushandlungen von (In)Stabilitäten fordern forciert Wahrnehmungsformen ein, die nicht nur den Intellekt, sondern auch verstärkt unsere körperliche Verfasstheit adressieren. Es entstehen hier Rezeptionsgefüge, die offenlegen, dass leibliches und psychisches Empfinden von (In)Stabilitäten untrennbar miteinander zusammenhängen.[14]

(In)Stabile Körper: Spannungsverhältnisse und Materialitäten

Unter der Überschrift »(In)Stabile Körper: Spannungsverhältnisse und Materialitäten« sind drei Beiträge zusammengefasst, denen gemeinsam ist, dass sie ein besonderes Augenmerk auf die körperlichen und materialen Dimensionen von (In)Stabilitäten legen. JULIA KLOSS-WEBER beschäftigt sich in ihrem Artikel am Beispiel von Barnett Newmans Plastik *Broken Obelisk* (1963–1969) und Michael Witlatschils Werkserie *Stand* (späte 1970er und 1980er Jahre) mit »bildhauerischen Reflexionen von (In)Stabilität«. Die Frage nach (In)Stabilitäten macht es auf dem Feld der Skulptur erforderlich, den Gleichgewichtssinn als ein fundamentales Sensorium der Rezeption in die Debatten um die wahrnehmungsphysiologische Fundierung von Bildwerken einzubeziehen. Mit der »Ponderation« existiert ein Begriff mit einer langen kunsttheoretischen Tradition, welcher der elementaren Bedeutung dieses Themas für bildnerische Werke Rechnung trägt. Das *close reading* von Barnett Newmans *Broken Obelisk* geht von der Beobachtung aus, dass die Plastik die paradoxale Wirkung einer stabilen Instabilität bzw. einer instabilen Stabilität vermittelt, indem sie gezielt das Spannungsfeld von Monumentalität, Massivität und Dauerhaftigkeit einerseits und Transitorik, Fragilität und Momenthaftigkeit andererseits vermisst. Die entscheidende Frage, die hier analytisch eingekreist wird, ist die, wie es dem Künstler in dieser Bildfindung gelang, skulptural Stabilität zu postulieren und doch die instabile Dimension immerzu präsent zu halten. Ohne diesem bruchlos und störungsfrei zu folgen, ruft Newman mit seinem Werk auch ein von Vertikalität und einem Wohl-Aus-

13 Mit der Transgression des klassischen Stabilitäts-Paradigmas des Architektonischen hat sich jüngst Miguel Paredes Maldonado aus einer poststrukturalistischen Perspektive heraus auseinandergesetzt: Miguel Paredes Maldonado, *Ugly, Useless, Unstable Architectures: Phase Spaces and Generative Domains*, London/New York 2020, darin vor allem das Kapitel 4 (S. 132–202) »Unstable organisations: or the spatiotemporal processes of becoming«, in dem Aspekte wie »The Unstable«, »Stability and time« oder »The problem of endurance: transgressions of classical stability« behandelt werden. Unter der Leitung von Georg Vrachliotis, Manuela Gantner und Bernita Le Gerrette wurde am Karlsruher Institut für Technologie im Jahr 2019 unter dem Titel »The Space of In/Stability« ein Seminar veranstaltet, das sich mit Instabilität als einem Schlüsselkonzept des Architektonischen befasste. Siehe dazu: URL: http://legerrette.com/raume-der-instabilat-the-space-of-instability (20.08.2021).

14 Siehe zum zuletzt angesprochenen Punkt: Martina Klausner, »Wenn man den Boden unter den Füßen nicht mehr spürt. Körperlichkeit in der Herstellung psychischer In/Stabilität«, in: *Körpertechnologien* 70/2016, S. 126–136.

ponderiert-Sein bestimmtes kulturell kodiertes Körperbild auf. Witlatschil löst sich vollends von diesem, indem er unter der Bezeichnung *Stand* formal hoch reduzierte Figurationen erschafft, die sich nicht dauerhaft als aufgestellte Werke behaupten können, sondern tatsächlich stürzen und zusammenbrechen – und uns Betrachter:innen derart auf einer existenziellen Ebene ansprechen und berühren.

Der Beitrag von DIRK BÜHLER behandelt unter dem Titel »Stabiles Gleichgewicht auf instabilem Grund« Erdbeben als die wohl größte Herausforderung besonders prekärer Baukörper, nämlich Brücken. Als optimierte, auf das Wesentliche reduzierte und daher eher zierlich wirkende Tragwerke sind Brücken, wenn die Erde bebt, besonders anfällig und mit ihnen oft neuralgische Punkte der Infrastruktur bedroht. Massivität und Schwere machen Brücken aber nur scheinbar sicherer: Stabiler erscheinende Modelle können sich unter Extrembelastung als die instabilere Konstruktion erweisen, während leichtere, flexiblere Bautypen von ihrer »gezüchtigten Instabilität« profitieren und belastbarer sind. Schwachstellen, Schadensarten und Baunormen werden ebenso thematisiert wie die Frage, was die Forderung nach Stabilität für die Geschichte des Brückenbaus und seine Entwicklung seit dem 19. Jahrhundert bedeutet hat. Beispiele aus besonders erdbebengefährdeten Regionen an der Westküste Amerikas und den Inseln Asiens verdeutlichen die besonderen Eigenschaften von Brücken und die Gefahren, die ihnen bei Erdbeben drohen – aber auch, wie die Erbauer:innen diesen Naturereignissen entgegenzuwirken versuchen.

Mit den Physikern NICOLAS WÖHRL und AXEL LORKE, die zu »Nichtgleichgewichtsdynamik kondensierter Materie in der Zeitdomäne« forschen, haben wir nach der Tagung ein Interview geführt. Ein Fokus liegt hier auf begrifflichen Differenzierungen. Die Bezeichnungen »instabil/stabil« dienen innerhalb der physikalischen Terminologie als Differenzierung oder Qualifizierung des übergeordneten Begriffes »Gleichgewicht«. Eine Kugel, die in einer Mulde liegt, wäre hierbei ein Beispiel für ein sogenanntes »stabiles Gleichgewicht« – und eine Versuchsanordnung, die demonstriert, dass dieses »stabile Gleichgewicht« seine Ursache weder allein im Grund noch im geometrischen Körper der Kugel hat, sondern das System in seiner Ganzheit diesbezüglich ausschlaggebend ist. Im Gespräch kristallisieren sich Schnittstellen von naturwissenschaftlichen und geistes- sowie gesellschaftswissenschaftlichen Sichtweisen auf Phänomene der (In)Stabilität heraus: Auch physikalisch betrachtet können Dynamiken nur aus dem Nichtgleichgewicht entstehen; erneut stellt der Zeitaspekt hierbei eine entscheidende Größe dar, denn es geht darum, Prozessgeschehen zwischen Gleichgewicht und Nichtgleichgewicht zu untersuchen, deren Abbildung bzw. Darstellung Physiker:innen vor große Herausforderungen stellt. Mit Blick auf den Klimawandel werden sowohl die Grenzen physikalischer Berechenbarkeit als auch die Grenzen dessen, was durch menschliche Eingriffe (nicht mehr) reversierbar ist, thematisch.

(In)Stabile Bewegungen: Paradoxien und Ambivalenzen

In die Sektion »(In)Stabile Bewegungen: Paradoxien und Ambivalenzen« führt ISA WORTELKAMPS Beitrag »Aus dem Lot. Figuren der Balance in Bild und Bewegung« ein. Die Autorin setzt sich mit dem intermedialen Spannungsfeld auseinander, das es der Tanzfotografie erlaubt, eine paradoxe, höchst (in)stabile Wahrnehmungserfahrung zu zeitigen. Wortelkamp bezieht ihre Ausführungen zum einen auf eine Aufnahme von Rudolf Jobst aus dem Jahr 1908, welche die Tänzerin Grete Wiesenthal zeigt und den Titel *Donauwalzer* trägt, zum anderen auf die zehn Jahre später entstandene Fotografie *Schalk*, für die Niddy Impekoven Karl Schenker Modell »stand«. Beide Bilder vereint, dass sie tänzerische Interpretationen der sogenannten *Attitude* einfangen – einer Bewegungsfigur, die schon im Rahmen des klassischen Balletts das Verlassen der aufrechten Körperachse (Perpendikulare) erforderte und an den Grenzen der Balance spielte. Im modernen Tanz wurde diese Besonderheit der *Attitude* noch entschieden zugespitzt. Während der Tanz grundsätzlich von der fortlaufenden Bewegung lebt, ist es angesichts der hier analysierten Fotografien bemerkenswert, dass sie den Augenblickscharakter dieser aus dem Lot geratenen Tanzfiguren eben nicht aufheben, Zeit und Bewegung gerade nicht zu arretieren scheinen. Stattdessen halten sie höchst ephemere Figurationen der tanzenden Körper fest, ohne sie für die Bildwahrnehmung stillzustellen. Die Tanzfotografien nehmen Bewegtheit und Zeitlichkeit im Medientransfer in sich auf – und machen das Betrachten der Fotografien dadurch selbst zu einem Balanceakt, der zwischen den Polen des Stabilen und des Instabilen zu pendeln beginnt.

MARIE RODEWALD beleuchtet in ihrem Artikel Verschiebungen und (In)-Stabilitäten der Bedeutungen von aktivistisch genutzten Symbolen aus einer kulturwissenschaftlichen Perspektive am Beispiel der sogenannten ›Identitären Bewegung‹ – einer rechtsextremen Gruppierung, entstanden in den 2010er Jahren, deren Mitglieder vor allem in den sozialen Netzwerken des Internets aktiv sind. Für ihre Propaganda setzen sie toxische Narrative wie z. B. Verschwörungserzählungen ein, bei deren Verbreitung sie auf bereits allgemein bekannte kulturelle Zeichen, Dinge und Symbole zurückgreifen und sie für ihre politischen Zwecke neu semantisieren. Dies geschieht meist durch flexible Umdeutungen, Aneignungen oder destabilisierende Sinnentleerungen. Ganz alltägliche Nahrungsmittel wie Milch können so zu einem rechtsextremen Code werden. Schließlich wird erkennbar, dass durch die Aneignungspraxen seitens der Rechtsextremen gegenwärtig etablierte, relativ stabile Bedeutungen von Zeichen herausgefordert, um andere Zuschreibungen und Assoziationen ergänzt – und dadurch instabil – werden. Zugleich wird die Spezifik jener Praktiken deutlich, mit denen (In)Stabilitäten – reale oder auch nur imaginierte – politisch instrumentalisiert werden.

MANUELA GANTNER kontextualisiert und analysiert in ihrem Beitrag das Bildrepertoire, das der Grafiker, Architekt und Designer Rolf Lederbogen als

corporate design für die zivile Nutzung der Atomenergie in der BRD gestaltete – zu einer Zeit, als sich die politischen Bestrebungen der jungen Republik darauf richteten, wieder als führende westliche Technologienation international in Erscheinung zu treten. Lederbogens Aufgabe bestand darin, Bilder zu entwerfen, die ein vertrauenswürdiges Image der Kernenergie vermittelten. Gleichzeitig entschied er sich dafür, seine Visualisierungsstrategie der de facto unsichtbaren atomaren Abläufe aus dem physikalischen Vorgang der Kernspaltung zu gewinnen. Das sich bereits in dieser Grundkonstellation abzeichnende Dilemma, Sicherheit und Vertrauenswürdigkeit suggerierende Bilder für eine auf Instabilität basierende Energiegewinnungsform zu entwickeln, schlug sich markant in Lederbogens Bildfindungen nieder. Während anfangs, im Zusammenhang der Aufbruchsstimmung der Wirtschaftswunderjahre, noch dynamische Momente die von Lederbogen gewählte Bildsprache dominierten, zeichnete sich von den 1960er Jahren ein Paradigmenwechsel ab: Nach wie vor nutzte Lederbogen als Grundmodul seiner Fotomontagen abfotografierte Gipskugeln – und damit eine Form, die aufgrund ihrer Bewegungsaffinität per se für die instabilen physikalischen Prozesse einzustehen vermochte. Allerdings wird auch deutlich, dass angesichts zunehmender Angst vor einer Nuklearkatastrophe eine verstärkte visuelle Stabilisierung des Instabilen notwendig geworden war.

(In)Stabiles Wissen: Kippmomente in Krisen und Ordnungen

In der Sektion »(In)Stabiles Wissen: Kippmomente in Krisen und Ordnungen« reflektiert zunächst HANS-JÖRG RHEINBERGER über Struktur und Instabilität als Grundfaktoren wissenschaftlicher Experimentalsysteme. Um produktiv zu sein, müssen diese sich stets in einem für sie konstitutiven Spannungsfeld von Stabilität und Instabilität, von Wissen und Nichtwissen, Determiniertheit und Indeterminiertheit bewegen: Fehlt dem Experiment eine solide Struktur, wird es »überkritisch«, so kollabiert es und Ergebnisse bleiben aus; ist es hingegen zu rigide und unflexibel, so kann es ebenfalls kein neues Wissen generieren. Denn genau aus dem Anspruch, das bereits bestehende Wissen im Forschungsprozess zu überschreiten, lassen sich eine geradezu chronische Vorläufigkeit und ein gewisses Maß an Unbestimmtheit als essentielle Eigenschaften von Experimenten ableiten. Nicht selten erweisen sich dabei gerade Nebenprodukte im Forschungsverlauf als die maßgeblichen Einsichten. Auch das von Rheinberger als »Nicht-Wissen zweiter Ordnung« adressierte Wissen, das als solches spezifiziert und einkreisbar sein muss, wird im und durch den Forschungsprozess selbst erst hervorgebracht – es überrascht und tritt als ein Phänomen der Emergenz in Erscheinung. Entscheidend ist ferner, wie dieser Beitrag deutlich macht, dass sich im Verlauf eines Experiments die Grenzen zwischen Stabilem und Instabilem verschieben: Neue, nicht-antizipierte bzw. nicht-antizipierbare Erkennt-

nisse gehen ihrerseits in die Strukturen ein – und der Bereich des Unbestimmten verschiebt sich automatisch mit.

Dass stabile Zustände nicht per se positiv zu bewerten sind, dokumentiert der Beitrag von NABILA ABBAS besonders eindringlich. Die Politikwissenschaftlerin zeigt anhand des Arabischen Frühlings in Tunesien, inwiefern die 23 Jahre währende Diktatur nicht nur für politische Stagnation sorgte, sondern sogar das Denken der Menschen hemmend infiltrierte und einschränkte. Die Angst- und Gewalterfahrungen, die viele Akteur:innen unter der Diktatur Ben Alis machten, fielen derart massiv aus, dass die Menschen so gut wie keine alternativen politischen Zukunftsvorstellungen entwickelten, was sie lange davon abhielt, sich gegen die Herrschaft zu erheben. Der Ausbruch des revolutionären Prozesses begann im Jahr 2011 mit dramatischen Selbstverbrennungen aus einer fatalen Resignation heraus. Aber durch diese Ereignisse wurde eine politische Instabilität erzeugt, die einen radikalen Wandel, begleitet von gesellschaftlichen Gestaltungs- und Aushandlungsprozessen, tatsächlich möglich und durch die Bevölkerung gestaltbar erscheinen ließ. Nabila Abbas fokussiert in ihrem Text auf die kreative Produktivität des revolutionären »Kippmoments«, durch das es in Tunesien möglich wurde, sedimentierte Herrschaftsstrukturen aufzubrechen und zu erneuern. Der vielzitierte Mythos der »leaderlosen Revolution«, der mit dem Arabischen Frühling oft in Verbindung gebracht wird, ist unter diesem Aspekt erklärbar. Weiterhin wird deutlich aufgezeigt, dass die westliche Perspektive, in der der Arabische Frühling oftmals als ein gescheiterter Demokratieversuch rezipiert wird, besonders im Falle Tunesiens als eine zu unterkomplexe Sichtweise zu bewerten ist.

In einer Mikroanalyse untersucht SINA SAUER die Rolle von Formularen in dem Entschädigungsverfahren der Hamburgerin Elsa Saenger im Zeitraum von 1948 bis 1959. In aufwendigen Gestaltungsprozessen erstellte die deutsche Finanzverwaltung – ebenso wie die Verwaltungen der alliierten Militärregierungen – nach 1945 Formulare, die dabei helfen sollten, einen Überblick über den Umfang entzogener jüdischer Vermögen zu erhalten. In der Folge setzten diese Formulare aktiv Prozesse in Gang, indem sie ausgefüllt und verwaltet wurden. Formulare definierten den Startpunkt eines Entschädigungsverfahrens und damit eines administrativen Entscheidungsprozesses, in dem mit der Verwaltungswelt und deren Umwelt zwei Seiten mit unterschiedlichsten Erfahrungsebenen und Zielen miteinander kooperieren mussten. Der Autorin gelingt es, herauszuarbeiten, dass Formulare nicht etwa dazu beitrugen, Verwaltungs- und Entscheidungsprozesse im Sinne eines Rationalisierungsansatzes zu beschleunigen. Vielmehr fungierten sie als normierende Stabilisatoren mit dem Versuch, das Ausmaß nationalsozialistischer Enteignungspolitik verwaltbar zu machen und damit Verwaltungsprozesse zu stabilisieren. Entschädigung wurde formalisiert, indem die Verwaltung Berechtigte definierte, und die Formulare bestimmte Entschädigungskategorien vorgaben. Als zeithistorische Artefakte liefern Entschädigungsformulare somit einerseits Zugang zu individuellen Einzelschicksa-

len, wovon Saengers nur eines von über vier Millionen ist, für die entsprechende Anträge ausgefüllt wurden. Andererseits wird mit dem Fokus auf die Handlungsmacht, die Agency der Formulare deutlich, wie geschehenes Unrecht nachträglich weiter stabilisiert werden konnte.

Literaturverzeichnis

Alloa, Emmanual, Umgekehrte Intentionalität. Über emersive Bilder, in: Uwe Fleckner/Margit Kern/Birgit Recki et al. (Hg.), *Vorträge aus dem Warburg-Haus* 15/2021, S. 31–51.

Böge, Alfred, *Technische Mechanik. Statik, Dynamik, Fluidmechanik, Festigkeitslehre*, Wiesbaden 2006.

Büttner, Frank/Wimböck, Gabriele (Hg.), *Das Bild als Autorität. Die normierende Kraft des Bildes*, Münster 2005.

Castoriadis, Cornelius, *Gesellschaft als imaginäre Institution. Entwurf einer politischen Philosophie*, übers. von Horst Brühmann, Frankfurt am Main 2009.

Frie, Ewald/Kohl, Thomas/Meier, Mischa (Hg.), *Dynamics of Social Change and Perceptions of Threat*, Tübingen 2018.

Goebel, Eckart/Zumbusch, Cornelia (Hg.), *Balance. Figuren des Äquilibriums in den Kulturwissenschaften*, Berlin/Boston 2020.

Hinrichsen, Jan, *Unsicheres Ordnen. Lawinenabwehr, Galtür 1884–2014*, Tübingen 2020.

Klausner, Martina, »Wenn man den Boden unter den Füßen nicht mehr spürt. Körperlichkeit in der Herstellung psychischer In/Stabilität«, in: *Körpertechnologien* 70/2016, S. 126–136.

Kurzová, Helena, Heraklit in Plotinus IV 8, in: *Acta Universitatis Carolinae. Philologica. Graecolatina Pragensia* XXIV 3/2012, S. 193–200.

Lignereux, Cécile/Macé, Stéphane/Patzold, Steffen u. a. (Hg.), *Vulnerabilität / La vulnérabilité. Diskurse und Vorstellungen vom Frühmittelalter bis ins 18. Jahrhundert / Discours et représentations du Moyen-Âge aux siècles classiques*, Tübingen 2020.

Paredes Maldonado, Miguel, *Ugly, Useless, Unstable Architectures: Phase Spaces and Generative Domains*, London/New York 2020.

Plotin IV 8, 1.

Rohmer, Stascha/Toepfer, Georg (Hg.), *Anthropozän – Klimawandel – Biodiversität. Transdisziplinäre Perspektiven auf das gewandelte Verhältnis von Mensch und Natur*, Freiburg/München 2021.

Schuhmacher, Fritz, Aby Warburg und seine Bibliothek (1949), in: Stephan Füssel (Hg.), *Mnemosyne. Beiträge zum 50. Todestag von Aby M. Warburg*, Göttingen 1949, S. 42–46.

Schuster, Peter-Klaus, Grundbegriffe der Bildersprache?, in: Christian Beutler/Peter-Klaus Schuster/Martin Warnke (Hg.), *Kunst um 1800 und die Folgen. Werner Hofman zu Ehren*, München 1988, S. 425–446.

Weichselbraun, Anna, Chronotopos Corona, in: *Österreichische Zeitschrift für Volkskunde* 124/2021, 1, S. 81–85.

Online-Quellen

Karlsruher Institut für Technologie, »The Space of In/Stabilty«, Seminar Karlsruher Institut für Technologie (KIT) Sommersemester 2019, URL: http://legerrette.com/raume-der-instabilitat-the-space-of-instability (20.08.2021).

Recki, Birgit, Die Ellipse als visuelles Symbol der Freiheitsidee. Warburg und Cassirer I, anlässlich der Tagung „Ernst Cassirer: Einflüsse, Rezeptionen, Wirkungen" der Internationalen Ernst-Cassirer-Gesellschaft, auf: W. Tagebuch 7.10/2016, URL: http://www.warburg-haus.de/tagebuch/die-ellipse-als-visuelles-symbol-der-freiheitsidee/ (20.08.2021).

(In)Stabile Körper:
Spannungsverhältnisse
und Materialitäten

Julia Kloss-Weber

Ponderation – bildhauerische Reflexionen von (In)Stabilität: Barnett Newmans *Broken Obelisk* und Michael Witlatschils Werkserie *Stand*

Das Innenohr als leibliches Sensorium der Ponderation

Geht es um die wahrnehmungsphysiologische Fundierung von Skulptur, so wird traditionell auf den Tastsinn beziehungsweise das erweiterte Register des Haptischen verwiesen.[1] Spätestens mit Johann Gottfried Herders Schrift *Plastik. Einige Wahrnehmungen über Form und Gestalt aus Pygmalions bildendem Traume* war die Auffassung von einem vorrangig faktisch-taktilen Medium etabliert worden, indem die hier vorzufindende einprägsame Formulierung »die Bildnerei ist Wahrheit, die Malerei Traum« vielfach aus dem Kontext gelöst zitiert wurde und bald geradezu topische Bedeutung gewann.[2] Systematisch infrage gestellt wurde die so entstandene einseitige kunsttheoretische Festlegung des Mediums auf das Haptisch-Konkrete vor allem durch Gundolf Winter und die von ihm initiierten Forschungen. Im 2006 erschienenen Sammelband *SKULPTUR – Zwischen Realität und Virtualität*[3] wird im einleitenden Artikel argumentiert, dass das fraglos essentielle Element des Haptischen bei der Rezeption von Skulptur in der Regel kein tatsächliches Berühren der Objekte impliziere, sondern über den Sehsinn vermittelt werde und sich stets mit virtuellen Wahrnehmungskomponenten überlagere, womit gleichsam die konstitutive Plurimodalität der Wahrnehmung von Bildwerken angesprochen

1 In der Kunsttheorie trug u. a. Roger de Piles maßgeblich zur Verfestigung dieses Diskursmusters bei, indem er eine klare medienspezifische Zuordnung von Malerei, Sehsinn sowie der Kunst des *coloris* einerseits und von Skulptur, *toucher* und *design* andererseits vornahm. Siehe dazu Jacqueline Lichtenstein, *La tache aveugle. Essai sur les relations de la peinture et de la sculpture à l'âge moderne*, Paris 2003, S. 18–20; aus der jüngeren Forschung siehe zur Verbindung von Skulptur und Tastsinn den Band: Peter Dent (Hg.), *Sculpture and Touch*, Farnham 2014.

2 Johann Gottfried Herder, Plastik. Einige Wahrnehmungen über Form und Gestalt aus Pygmalions bildendem Traume, in: ders., *Sämtliche Werke*, 33 Bde., Berlin 1877–1913 [1778], Bd. VIII (1892), S. 1–163, Zitat S. 17. Eine gründliche Lektüre des Textes zeigt allerdings, dass Herder durchaus über das Zusammenspiel und die Interdependenz der Sinne beim Betrachten von Skulptur reflektierte. So lässt sich beispielsweise aus der Formulierung, »der Körper, den das Auge sieht, ist nur Fläche; die Fläche, die die Hand tastet, ist Körper«, ableiten, dass Herder das Sehen dreidimensionaler Bilder als ein Abtasten mit dem Auge verstand. Herder 1892 [1778], S. 8.

3 Jens Schröter/Christian Spies/Gundolf Winter (Hg.), *SKULPTUR – Zwischen Realität und Virtualität*, München 2006.

ist.⁴ Reduziere man Skulptur auf die mit den Händen abtastbare »Daseinsform«, so blende man die ebenso fundamentale »Wirkungsform« aus; ein verhängnisvoller Fehlschluss, denn, so wird hier erklärt, »[o]hne Visualität bleibt die Skulptur stumm, in sich materiell beschlossen, stückhaft.«⁵ Wenig später wurde der Begriff der »Propriozeption« in diese Debatten eingeführt und damit die Aufmerksamkeit auf die umfassenderen Dimensionen der (eigen)leiblichen und motorischen Erfahrung von Plastiken gelenkt.⁶ Dass dabei unsere Ohren eine maßgebliche Rolle spielen, ist bisher jedoch nicht explizit in der Skulpturforschung thematisiert worden. Tatsächlich betrachten wir Skulpturen nämlich auch mithilfe unserer Innenohren, wo der sogenannte Vestibularapparat sitzt.⁷ Dieses kleine Organ regelt nicht nur die Gleichgewichtskontrolle, sondern dient ganz grundsätzlich unserer körperlichen Orientierung im Raum: Drei mit einer als Endolymphe bezeichneten Flüssigkeit gefüllte Bogengänge sind hier in die drei Grundrichtungen ausgestellt und derart wie ein dreidimensionales mathematisches Koordinatensystem als ein räumliches Sensorium arrangiert (Abb. 1). Auch als »sechster Sinn« bezeichnet steuert unser Gleichgewichtsempfinden in entscheidender Weise unser Bewegungsverhalten mit und hat wesentlichen Anteil an unserer leiblichen (Selbst)Wahrnehmung. Wie Rainer Schönhammer in seinen wahrnehmungsphysiologischen Ausführungen schreibt, geschieht dies immer »in der Wechselwirkung der Sinne untereinander und [in] Koordination mit aktiver Bewegung […].« Und er betont: »Reize aus den Gleichgewichts*organen* im Innenohr, die auf Rotations- und Linearbeschleunigung bzw. die Schwerkraft zurückgehen, bilden erst im umfassenden sensomotorischen Konzert den Gleichwichts*sinn*.«⁸ Daher liefert dieser ein Paradebeispiel für den intersensorischen Charakter, der zunehmend auch für alle anderen Sinnesvermögen erkannt wird. Gleichsam steht der Gleichgewichtssinn exemplarisch für das

4 Siehe Gundolf Winter, Medium Skulptur: Zwischen Körper und Bild, in: Schröter/Spies/ders. (Hg.) 2006, S. 11–29. Auch dem Band *Das plastische Bild. Körperhafte Bilderfahrung in der Neuzeit* (Markus Rath/Jörg Trempler/Iris Wenderholm (Hg.), Berlin 2013) liegt konzeptionell eine solche plurimodale, vom Virtuellen nicht trennbare Auffassung des Körperlich-Haptischen zugrunde, wie es keinesfalls ausschließlich für das Medium Skulptur von zentraler Bedeutung ist, sondern in den Beiträgen dieser Publikation sowohl mit Blick auf zwei- als auch auf dreidimensionale Ausdrucksformen thematisch wird.

5 Winter 2006, längeres Zitat S. 19.

6 »Propriozeption« bezieht sich auf die Wahrnehmung der Position und Bewegung des eigenen Körpers im Raum. Die Einführung dieses Begriffes in die Skulpturforschung wurde u. a. durch einen Vortrag von Carmen Windsor mit dem Titel *Proprioception and the Aesthetic Appreciation of Sculpture* geleistet, der im Rahmen der Tagung *Sculpture and Touch*, veranstaltet am 16. und 17. Mai 2008 im Londoner Courtauld Institute, zu hören war, leider jedoch nicht in die Tagungspublikation (Dent (Hg.) 2014) eingegangen ist.

7 Alexander Berghaus/Gerhard Rettinger/Gerhard Böhme, Hals-Nasen-Ohren-Heilkunde, Stuttgart 1996, S. 29–31; weiterführend siehe: Fred W. Mast/Luzia Grabherr, Mit dem Körper denken – Der Gleichgewichtssinn als fundamentale leibliche Selbsterfahrung, in: Rainer Schönhammer (Hg.), *Körper, Dinge und Bewegung. Der Gleichgewichtssinn in materieller Kultur und Ästhetik*, Wien 2009, S. 49–60.

8 Rainer Schönhammer, Der Gleichgewichtssinn in materieller Kultur und Ästhetik – ein Überblick, in: Schönhammer (Hg.) 2009, S. 11–45, S. 11.

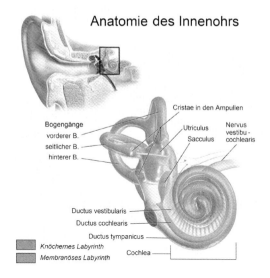

Abb. 1 Anatomie des menschlichen Innenohrs

Konzept der *embodied mind*,⁹ nicht nur wegen der geistigen Konzentration, zu der er uns herausfordert, sondern auch wegen seiner umfassenden psychosomatischen Bedeutung, wie sie auch sprachliche Wendungen wie etwa die Rede von einer »inneren Ausgeglichenheit« zum Ausdruck bringen.¹⁰

Dass der Gleichgewichtssinn bislang mit Blick auf die Sinnesphysiologie von Skulptur und Plastik vernachlässigt wurde, erstaunt umso mehr, als in der kunstliterarischen Tradition ein Begriff existiert, der auf genau diesen sechsten Sinn im Zusammenspiel mit anderen, hier vornehmlich visuellen Wahrnehmungsformen zugeschnitten ist, nämlich »Ponderation«. Er geht auf das lateinische Verb »ponderare«, übersetzt: »abwägen«, zurück, und meint, wie in *Seemans Lexikon der Skulptur* nachzulesen ist, ganz grundsätzlich einen »Ausgleich von Gewichtsverhältnissen des Körpers«, eine »ausgewogene Verteilung der Körperlast auf die tragenden Glieder« und bezieht ferner die »Rolle«, welche »Bewegung und Gegenbewegung [dabei] spielt«, mit ein.¹¹

9 Zum Konzept der *embodied mind*, siehe u. a. Mark Johnson, *Embodied Mind, Meaning, and Reason. How our Bodies Give Rise to Understanding*, Chicago/London 2017; mit Bezug auf ästhetische Reflexion siehe: Alfonsina Scarinzi (Hg.), *Aesthetics and the Embodied Mind: Beyond Art Theory and the Cartesian Mind-Body Dichotomy*, Dordrecht 2015.

10 Siehe dazu auch Schönhammer 2009, S. 11.

11 Ponderation, in: Stefan Dürre, *Seemans Lexikon der Skulptur. Bildhauer, Epochen, Themen, Techniken*, Leipzig 2007, S. 317, siehe außerdem – stellenweise nahezu gleichlautend – den Eintrag zum Stichwort

Skulpturen bzw. Plastiken teilen mit uns Betrachter:innen ihre Verfasstheit als Körper im Raum. Unabhängig davon, ob sie der figürlichen Darstellung dienen oder uns als abstrakte Körper gegenüberstehen, wir antizipieren aufgrund unserer *eigenen* körperlichen Verfasstheit, dass sie ebenso wie wir der Schwerkraft unterworfen seien und ein Mangel an Balance, sie zum Kippen bringen müsste. Das heißt, Ponderation kann als eine Form der Aushandlung von (In)Stabilitäten verstanden werden, die ganz stark von der körperlichen Responsivität der Betrachter:innen abhängig ist und innerhalb der Skulptur als ein mediales Grundmotiv fungiert.

Als ein solches haben Künstler:innen vor allem seit dem 20. Jahrhundert den Aspekt der Ponderation in ihren Werken thematisiert und neben anderen medialen Grundbedingungen des Skulpturalen zunehmend gelöst von traditionellen ikonographischen Inhalten in den Fokus bildhauerischen Schaffens gerückt. Auguste Rodins 1900 entstandener *Schreitender Mann* oder Constantin Brancusis *Schlafende Muse* von 1910 wären hier als frühe Beispiele zu nennen, später etwa Hans Arps nur punktuell den Sockel berührender Torso von 1957 sowie zeitgleich entstandene Arbeiten Alexander Calders wie *Otto's Mobile*.[12] Diese sich selbst ausponderierenden Gebilde des US-amerikanischen Künstlers sprengen als kinetische, in permanenter Veränderung begriffene plastische Konstellationen bereits grundlegend den klassischen, auf der Idee eines statischen Objekts basierenden Skulpturbegriff. Auf andere Weise als »Skulpturen im erweiterten Feld«[13] konzipierte Arbeiten Richard Serras – wie etwa *Inverted House of Cards* von 1969 oder *Tilted Arc* von 1981 –, die eine Situierung der Betrachter:innen »vor« den Werken zugunsten einer dezidiert räumlichen Involvierung hinter sich gelassen haben, erheben den Aspekt der Ponderation ganz gezielt zu einer zentralen körperlichen Erfahrungsdimension des Skulpturalen.[14] Robert Morris setzte 1971 in der Londoner *Tate Gallery* mit der Installation *Bodyspacemotionthings* in noch radikalerer Form auf körperlich aktive Betrachter:innen, die auf diesem »Spielplatz der Ponderation« dazu eingeladen waren, ihren Gleichgewichts-

»Ponderation« in: Harald Olbrich (Hg.), *Lexikon der Kunst: Architektur, Bildende Kunst, Angewandte Kunst, Industrieformgestaltung, Kunsttheorie*, 7. Bde., Leipzig 2004 (2. Aufl.), Bd. V, S. 688. Unter dem Titel *Ponderation. Über das Verhältnis von Skulptur und Schwerkraft* hat Wolfgang von Wangenheim ein kleines Bändchen publiziert (Berlin 2010), das verschiedenen Stand-, Sitz- und Haltungsmotiven quer durch die Skulpturgeschichte skizzenhaft nachspürt, das Thema aber nicht systematisch entfaltet und auch nicht wahrnehmungsphysiologisch vertieft.

12 Auguste Rodin, *Schreitender Mann*, um 1900, Bronze, Staatliche Kunsthalle Karlsruhe; Constantin Brancusi, *Schlafende Muse*, 1910, Bronze, New York, The Metropolitan Museum of Art; Hans Arp, *Torso*, 1957, Bronze poliert, Staatliche Museen zu Berlin, Neue Nationalgalerie; Alexander Calder, *Otto's Mobile*, 1952, Stahl, bemalt, und Aluminium, Riehen/Basel, Fondation Beyeler, Sammlung Beyeler.

13 Diese Formulierung spielt auf den für die Skulpturforschung richtungsweisenden Artikel von Rosalind E. Krauss mit dem Titel *Sculpture in the Expanded Field* an, der 1979 zunächst in der Zeitschrift *October* (8/Frühjahr 1979, S. 31–44) und wenige Jahre später in der Publikation *The Originality of the Avant-Garde and Other Modernist Myths* (Cambridge/MA 1985, S. 331–346) erschienen ist.

14 Richard Serra, *Inverted House of Cards*, 1969, Cortenstahl, Essen, Museum Folkwang; ders., *Tilted Arc*, 1981, Cortenstahl, New York, Foley Square (bis 1989).

sinn mannigfaltig zu erproben und sich derart ihrer leiblich-räumlichen Daseinsform zu versichern.¹⁵ Und das Schweizer Künstlerduo Fischli/Weiss spielte in mehreren Projekten mit den Grenzen der Objektäquilibristik und evozierte dabei gezielt die »Energie [des] schlummernden Zusammenbrechen[s]«.¹⁶

Barnett Newmans *Broken Obelisk* (1963–1969)

Barnett Newmans *Broken Obelisk* ist demgegenüber noch einem traditionellen Objektbegriff verpflichtet (Tafel 1 & 2). Das Werk verfügt über eine bemerkenswerte skulpturale Präsenz und setzt sich überaus prägnant im visuellen Gedächtnis der Betrachter:innen fest. Mit Blick auf den Aspekt der Ponderation vermittelt es den paradoxen Eindruck einer stabilen Instabilität bzw. einer instabilen Stabilität. Daher erscheint es angesichts dieser Plastik geradezu evident, dass Stabilitäten und Instabilitäten sich nicht als klar voneinander abgrenzbare Zustände sondieren lassen, sondern intrinsisch auf eine Weise miteinander zusammenhängen, die über die schlichte Antithetik hinausgeht. Wie kommt diese frappierende Wirkung von *Broken Obelisk* zustande?

Newmans Werk entstand zwischen 1963 und 1969 zunächst in drei Fassungen.¹⁷ Eine von diesen wurde in einem Bassin auf dem Gelände des *Institute of Religion and Human Development* vor der *Rothko Chapel* in Houston (Cover, Tafel 1), eine auf dem Campus der *Washington University* in Seattle und eine im Neubau des *Museum of Modern Art* in New York aufgestellt. Im Jahr 2006 gelangte schließlich eine vierte baugleiche Version als Leihgabe der *Barnett Newman Foundation* für zehn Jahre nach Berlin, wo sie auf der Terrasse von Ludwig Mies van der Rohes *Neuer Nationalgalerie* die Besucher:innen empfing (Tafel 2),¹⁸ bevor sie nach weiteren Zwischenstationen 2018 als Schenkung Eingang in den Bestand der *National Gallery of Australia* in Canberra fand.

15 Robert Morris, *Bodyspacemotionthings*, 1971, Installation, London, Tate Gallery/2009, London, Tate Modern.

16 Fischli/Weiss, *Der Lauf der Dinge (The Way Things Go)*, 1987, 16-mm-Farbfilm; dies., *Equilibres. Am schönsten ist das Gleichgewicht kurz bevor's zusammenbricht*, 2006, Künstlerbuch; Zitat: Peter Fischli in einem Interview für die Fondation Beyeler 2016: URL: https://de-de.facebook.com/FondationBeyeler/videos/10154373302506340/?comment_id=10154373795191340&comment_tracking=%7B%22tn%22%3A%22R0%22%7D (18.06.2021).

17 Thomas B. Hess vermerkt dazu: »Newman dates the piece 1963–1967; that is, the idea first came to him around the time that he was designing the synagogue. He could not have it executed until years later, when Robert Murray introduced him to the Lippincott, Inc. steel works outside of North Haven, Connecticut; until then there was no way he could realize it technically.« Thomas B. Hess, Ausst.-Kat. *Barnett Newman*, Museum of Modern Art, New York 1971, S. 121.

18 Siehe dazu den Artikel von Fritz Jacobi, »Ich hoffe, dass meine Skulptur über nur memoriale Bedeutung hinausreicht.« Zur Aufstellung von Barnett Newmans »Broken Obelisk« vor der Neuen Nationalgalerie, in: *MuseumsJournal* 21/2007, 1, S. 19–22.

Mit einer Höhe von insgesamt 7,74 m und einem Gewicht von aufgerundet 30 Zentnern handelt es sich um einen wahren Koloss, der vor allem durch seine schlichte Formensprache in der Reduktion auf geometrische Grundformen besticht. Den unteren Teil bildet eine gerade quadratische Pyramide, auf der ein vertikal nach unten gerichteter Obelisk aufkommt. Sein nun Richtung Boden gerichteter Abschluss wiederholt denselben Pyramidentyp in deutlicher Verkleinerung. Nach oben hin ist der Obelisk unregelmäßig abgeschrägt, was automatisch an eine Bruchstelle denken lässt. Die Spitze der großen Pyramide trifft so, die Symmetrie des Werks zu seiner zentralen vertikalen Mittelachse hin pointierend auf die der kleinen. Diese Akrobatik der Formen,[19] das Motiv von Spitze auf Spitze erinnert an das Balancieren eines Bleistifts auf einer Fingerkuppe, wie es jedes Schulkind sicherlich irgendwann einmal mit recht überschaubarem Erfolg erprobt haben dürfte.

Dass Newman mit der Pyramide und dem Obelisken Denkmalformen aufgriff, die bis auf altägyptische Kulturen zurückgehen, wurde in der Forschung mehrfach konstatiert und gab schon früh Anlass zu Ausdeutungen, die in mystisch-religiöse Dimensionen ausgreifen. So schrieb etwa Horst Dieter Rauh: »[Newmans] Skulptur ist keine der üblichen Huldigungen an den Geist der Geometrie, kein großdimensioniertes Ornament mit ägyptischen Anklängen, sondern nichts anderes als der Versuch eine Epiphanie festzuhalten.«[20] Da man die Pyramide als eine erdgebundene Form, aber auch als Symbol des Todes sowie der Vergänglichkeit verstehen kann, während ein wie ein Pfeil der Sonne entgegenstrebender Obelisk für das Licht und den Himmel steht, hatte schon Thomas Hess die These formuliert, »the instant of Creation«,[21] sei das eigentliche Thema des Werks; und auch Stephen Polcari hatte von einem »drama of contact between pyramid and obelisk« und einem »act of existential gesture in a void« gesprochen.[22] Da Newman auch sonst ein bekennend spiritueller Mensch und Künstler war, vor allem aber da von ihm selbst die Aussage, »[the obelisk] is concerned with life and I hope that I have transformed its tragic content into a glimpse of the sublime«,[23] überliefert ist, bewegen sich derartige Ausdeutungen sicherlich im

19 Der Begriff »Akrobatik« stammt aus dem Griechischen und ἀκροβατώ bedeutet wörtlich übersetzt »auf Zehenspitzen gehen« (abgeleitet von ἄκρος »hoch« und βαίνειν »gehen«). Siehe hierzu weiterführend mit Blick auf ästhetische Phänomene: Thomas Wegmann, Artistik. Zu einem Topos literarischer Ästhetik im Kontext zirzensischer Künste, in: *Zeitschrift für Germanistik, Neue Folge* XX/2010, S. 563–582.
20 Horst Dieter Rauh, Barnett Newman: »Broken Obelisk«, in: ders., *Epiphanien. Das Heilige und die Kunst*, Berlin 2004, S. 183–190, S. 186.
21 Hess 1971, S. 121.
22 Stephen Polcari, Barnett Newman's *Broken Obelisk*, in: *Art Journal* 53/Winter 1994, 4, S. 48–55, S. 48. Polcaris Artikel widmet sich in wesentlichen Abschnitten einer Ikonographie der skulpturalen Grundformen von Newmans *Broken Obelisk*.
23 »[Meine Skulptur] handelt vom Leben und ich hoffe, dass sie dessen tragischen Inhalt in eine Ahnung des Erhabenen verwandelt habe.« So Barnett Newman in einem Brief an John und Dominique de Menil vom 26. August 1969, der vollständig in deutscher Übersetzung wiedergegeben ist in: Armin Zweite, Ausst.-Kat. *Barnett Newman. Bilder – Skulpturen – Graphik*, Kunstsammlung Nordrhein-Westfalen, Düsseldorf, Ostfildern-Ruit 1997, S. 290–291, darin das gesamte Kapitel zum *Broken Obelisk* S. 268–296.

Bereich des Denkbaren. Grundlegender aber ist im Kontext der hier verfolgten Fragestellung festzuhalten, dass *Broken Obelisk* sich auf die Kombination zweier Formen beschränkt, die man geradezu als Pathosformeln des Denkmalfaches bezeichnen kann. In Verbindung mit der enormen Größe der Plastik lässt ihre Formensprache und ihre Formikonographie *Broken Obelisk* als Inbegriff eines Monuments erscheinen, allerdings ohne – zumindest ursprünglich – eine bestimmte *memoria* aufzurufen. Wir haben es also nicht mit einem Monument zu tun, das eine spezifische Erinnerungsaufgabe übernimmt, sondern eher mit einem Werk, das in einem generischen Sinne für das Monument oder auch das Monumentale an sich steht.[24] Diese Engführung auf ein Gattungspezifisches geht mit einer systematischen semantischen Offenheit einher, die zu den exemplarisch angeführten Interpretationen inhaltlicher Natur geradezu einlädt. In diesem Zusammenhang sei schließlich noch erwähnt, dass die heute in Houston befindliche Version im Zuge ihrer Akquise durch das Ehepaar de Menil dem im Jahr zuvor ermordeten Bürgerrechtler Martin Luther King geweiht wurde. Diese Widmung war von Newman nicht intendiert, und wie Armin Zweite wohl zu Recht anmerkt, künstlerisch betrachtet, in der Konkretion des Denkmalcharakters, problematisch. In einem Brief an die Käufer, den er gerne öffentlich über die *New York Times* lanciert hätte, bedankte sich der liberale Bürger Newman aber für die, wie er schreibt, »mutige Tat«.[25]

Der Aspekt des Denkmalcharakters wird an späterer Stelle noch einmal relevant werden, erst einmal sei nun die Formensprache von *Broken Obelisk* im Hinblick auf die Frage der (In)Stabilität in den Blick genommen. Von unten beginnend ist zunächst

24 Siehe zu diesen Gattungskonnotationen: Martina Dobbe, Das Ephemere und das Skulpturale, in: Petra Maria Meyer (Hg.), *Ephemer*, Paderborn 2020, S. 225–250, v.a. S. 227, S. 228, wo auf die klassische Bestimmung der Skulptur als Medium des Dauerhaften, »bzw. qua Bildaufgabe […] spezifiziert, das Denkmal«, eingegangen wird. Ebd., S. 227.

25 So Newman in dem bereits zitierten Brief an das Ehepaar de Menil vom 26. August 1969, siehe Zweite 1997, S. 290. Dass Newman diese Widmung politisch gesehen nicht ablehnte, belegt auch der Umstand, dass er 1968 einer Initiative der Sammlerin Vera List gefolgt war und zum Andenken an Martin Luther King eine Serie graphischer Arbeiten in Angriff nahm, die jedoch unvollendet blieb. Siehe Christopher Bedford, Context as Content in Barnett Newman's *Broken Obelisk*, in: *Sculpture Journal* 16/2007, 2, S. 52–72, S. 58. Die Widmung der für Houston akquirierten Fassung an Martin Luther King steht in einem weiteren politischen Kontext, der bis hin zu Denkmalstürzen im Zuge der Black-Lives-Matter-Bewegung im Jahr 2020 reicht: Zwischenzeitlich war geplant gewesen, Newmans Plastik in Houston vor dem alten Rathaus zu installieren – an genau jenem Ort, an dem 1905 eine Statue zu Ehren des Konföderierten-Lieutenants Richard W. Dowling errichtet worden war. Amanda Douberly bemerkt dazu: »At city hall in 1969, a *Broken Obelisk* dedicated to King would have symbolically replaced a monument to a Confederate officer with a memorial to a leader in the civil right movement.« Newmans *Broken Obelisk* in Houston ist im Laufe der Jahre mehrfach Zielobjekt von rechtsradikalem Vandalismus geworden. Die besagte Dowling-Statue von Frank Teich wurde erst im Juni 2020 im Zuge der anhaltenden Proteste der Black-Lives-Matter-Bewegung von der Stadt Houston aus dem öffentlichen Raum entfernt. Siehe Amanda Douberly, Broken Obelisk and Racial Justice in Houston, in: *Rice Design Alliance*, veröffentlicht 09.09.2020, URL: https://www.ricedesignalliance.org/broken-obelisk-and-racial-justice-houston (16.06.2021). Die Frage, ob mit der Widmung der Fassung in Houston automatisch auch die drei anderen Ausführungen dem Gedenken an Martin Luther King dienen, berührt Bedford in seinem Artikel *Context as Content*, der seine Hauptthese im Titel trägt. Siehe Bedford 2007.

hervorzuheben, dass die große Pyramide nach oben in der Verjüngung auf einen zentralen Punkt hin zwar schon in sich eine dezidierte Aufwärtsbewegung besitzt, aber gleichzeitig in ihrem Breiter-Werden nach unten hin auch einen lagernden Charakter aufweist. Dieses In-Besitz-Nehmen-des-Grundes, welches man der geometrischen Figur per se zuschreiben kann, wird hier noch dadurch verstärkt, dass sie eine schmale umlaufende Auskragung besitzt, die zusätzlich Solidität herstellen könnte, allerdings faktisch den Boden gar nicht berührt: Eine fünf Zentimeter hohe Fuge lässt den Koloss – auch dies bildet im ästhetischen Erleben des Formarrangements einen ausgeprägten Widerspruch – als schwebend erscheinen. Verstärkt wird dieses antagonistische Wahrnehmungsmoment in der Aufstellung in Houston, wo das plastische Schwergewicht nicht nur den Schwebezustand über dem Boden suggeriert, sondern sich scheinbar schwerelos über dem immateriellen Grund der spiegelnden Wasserfläche zu erheben scheint und so tatsächlich seine »Erhabenheit« im wörtlichen Sinne verstärkt zur Anschauung bringt (Tafel 1). Der Umstand, dass *Broken Obelisk* zumindest mit Blick auf den Aufbau der Formen – das meint: mit der Anordnung des schmalen langen Obelisken auf der breiten und niedrigeren Pyramide – einem Kernprinzip architektonischer Tektonik folgt, wird letztlich durch das Vorhandensein dieser Schwebefuge konterkariert, da sie die tragende Funktion der unteren Partie in der Wahrnehmung irritiert.

Die Spannung von einem erdbezogenen und einem der Sonne entgegenzielenden Formgebaren wird streng genommen bereits im unteren Teil von *Broken Obelisk*, also in der großen Pyramide selbst, manifest. Ihr Ausgleich von Lagern und Ragen, von zentrifugalen und zentripedalen Tendenzen nimmt die zwischen den beiden Hauptteilen von *Broken Obelisk* ausgetragene Aktion wie ein motivischer Auftakt vorweg. Im Zusammenspiel mit der Obelisken-Form dominiert angesichts der Pyramide das Moment des Aufragens, während die obere Partie im Hinabschnellen begriffen wirkt. Aufsteigen und Abfallen, Heben und Senken, ein Zustand der Suspension des Massiven und ein scheinbar von der Schwerkraft eingeforderter Vorgang treffen hier aufeinander. Allerdings wäre es verfehlt, nur von einem Aufeinanderprallen der Gegensätze zu sprechen, denn die beiden Grundformen erweisen sich gleichzeitig auch auf der kompositorischen Ebene einem ausgesprochen vermittelnden Kalkül unterzogen. So entspricht die Breite des Obelisken etwa einem Drittel der Grundkanten der Pyramide. Vor allem aber sind die Formen so aufeinander montiert, dass die vier Kanten der Pyramide sich linear in denen des Obelisken fortsetzen. Wie auch eine Ingenieurszeichnung der von Newman mit der Ausführung betrauten Metallfirma Don Lippincott zeigt (Abb. 2), findet so im Querschnitt betrachtet eine chiastische Verschränkung der Schenkel von großem und kleinem Dreieck statt.

Gegensätzlichkeit geht also mit der Verzahnung der Grundformen Hand in Hand. Dort wo die antagonistischen vektorialen und kinetischen Kräfte aufeinandertreffen, werden sie »augenscheinlich« zu einem einzigen Punkt gebündelt, sodass geradezu der Eindruck einer energetischen Implosion entsteht. Der zuerst von

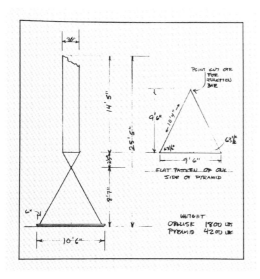

Abb. 2 Barnett Newman, *Broken Obelisk*. Ingenieurzeichnung der Firma Lippincott, North Haven, Connecticut. 1967

Jean-François Lyotard angestellte Vergleich mit der Szene zwischen Gottvater und Adam in Michelangelos Deckenfreskierung der *Sixtinischen Kapelle* erscheint insofern besonders sinnfällig, als sich dort die Initiation von Lebendigkeit mittels der fast zustande gekommenen Berührung der Fingerspitzen präfiguriert findet.[26] »Augenscheinlich« zu einem einzigen Punkt, denn die Berührungsstelle zwischen Pyramide und Obelisk ist zwar auf das technisch realisierbare Minimum reduziert, macht aber de facto eine quadratische Nahtstelle von 5,7 x 5,7 cm aus, an der ein im Inneren befindlicher und nach vollbrachter Montage nicht mehr sicht- und wahrnehmbarer Stahlvierkant die beiden Teile verbindet. Entscheidend in der Anknüpfung an das zuvor Ausgeführte ist schließlich der Umstand, dass im Zentrum des Monumentalen das Fragile und Prekäre regiert.

Diese in der Relation zum Gesamtwerk äußert filigran anmutende Berührungsstelle, wo Spitze auf Spitze trifft und jedwede plastische Massivität im Punktuellen negiert wird, macht Newmans *Broken Obelisk* in unserer Wahrnehmung zu einem skulpturalen Wagnis. Dass ein Monument aufgestellt wird und dann auch stehen bleibt, bildet ja ganz grundsätzlich die Bedingung der Möglichkeit als ein solches Monument zu fungieren. Das Monument muss sich als ein solches, also als ein auf-

26 Siehe Jean-François Lyotard, Newman. The Instant, in: ders., *The Inhuman. Reflections on Time*, Standford 1991, S. 78–88, S. 88. Michelangelo, *Die Erschaffung Adams*, 1512, Teil Deckenfresko, Sixtinische Kapelle, Apostolischer Palast, Rom.

gestelltes Werk, erst einmal behaupten, und dass diese Behauptung keine Selbstverständlichkeit, kein unumstößliches Faktum darstellt, wird im Werk selbst thematisch: Schon beim ersten Betrachten fiel die wie beschädigt wirkende Spitze der Plastik auf. Diese markante Stelle, die dem Objekt ja auch seinen Namen gibt, *»Broken« Obelisk*, deutet auf einen ikonoklastischen Akt oder zumindest auf ein Umstürzen hin, denn der Obelisk müsste ja eigentlich mit seiner pyramidal geformten Spitze nach oben zeigen. Die kaputte Stelle, der Bruch, weist als Anwesenheit einer Abwesenheit gleichsam über den materialiter gegebenen Bestand und Zustand hinaus. In diesem Kontext muss berücksichtigt werden, dass im Fall der Skulptur Dauerhaftigkeit traditionell ein zentrales mediales Definiens bildet. Das skulpturale Permanenz-Gebot gehört zu den maßgeblichen Topoi der Skulpturtheorie, und lieferte den Apologeten der Bildhauerei ein Hauptargument im paragonalen Diskurs, das meint: im Wettstreit mit der Schwesterkunst Malerei. Vor allem die aus den Eigenschaften der Materialien abgeleitete Beständigkeit prädestinierte die Skulptur ferner zur Memorialkunst.[27] Gerade weil er uns in Format und Formikonographie so dezidiert als ein Monument begegnet, bringt *Broken Obelisk* mit seiner prägnant an der Spitze platzierten Bruchstelle also auch zum Ausdruck, dass jedes Denkmal so lange es auch bestehen mag, von Zeitlichkeit gezeichnet ist. Zum einen, weil es selbst ein historisches, also zeitgebundenes und zeitbedingtes Produkt darstellt, und zum anderen – und das ist hier wohl das vordringlichere Argument – weil es zerfallen oder auch absichtlich vom Sockel gestoßen und zerstört werden kann. Allerdings eröffnen derart dramatische Episoden einer Werkbiographie stets auch selbst neue Sinnschichten und Bedeutungshorizonte. Und so aussagekräftig das »upside-down« des Obelisken auch sein mag, letztlich wird er doch von der Pyramide im freien Fall aufgehalten und sein Zu-Boden-Stürzen selbst als Teil des Denkmals konserviert.

Die Ambiguität, dass das Monumentale und vermeintlich Beständige gerade aufgrund seiner langen Lebenszeit doch immer auch Spuren der Zeit und damit auch der Vergänglichkeit in sich aufnimmt, wird im Fall von *Broken Obelisk* zusätzlich auf der Ebene des Materials verhandelt. Kortenstahl besitzt Eigenschaften, die mit Blick auf die Spannungspole des Dauerhaften und des Temporären eine vergleichbar widersprüchliche, fast könnte man sagen: dialektische Logik zeitigen. Denn wenn er wie hier unversiegelt bleibt, nimmt Kortenstahl im natürlichen Korrosionsprozess schnell eine sehr intensive rötlich-braune Farbe an, die – nebenbei bemerkt – der kühlen geometrischen Strenge der Formen eine erdige, warme Materialwirkung entgegensetzt, welche an der grobfasrig belassenen Schnittkante der Auskragung unten ins Extrem gesteigert scheint (Abb. 3).[28] Der Stahl verrostet auf der Oberfläche,

27 Siehe zu diesem medialen Diskursmuster Dobbe 2020, S. 227, S. 228.
28 Zweite führt hier zum technischen Prozedere aus: »Wie bei den Sockelplatten von »Here II« und »Here III« wurde die Kante der Basis mit dem Schneidbrenner erzeugt, so daß auch in diesem Fall die vertikalen Risse, Schrunden, Falten und Wülste eine unruhige Licht- und Schattenwirkung ergeben.« Zweite 1997, S. 275.

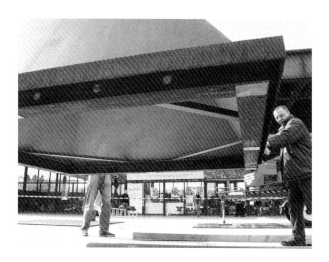

Abb. 3 Antransport der Skulptur *Broken Obelisk* durch die Firma Hasenkamp, Neue Nationalgalerie, Berlin am 30.08.2006

allerdings bildet sich darunter eine dichte Sperrschicht aus festhaftenden Sulfaten und Phosphaten aus, welche dann weitgehend vor weiterer Korrosion schützt.[29] Das heißt, der heftige Prozess des Verrostens, im Zuge dessen sich die Zeichen der Zeit und die Einflüsse der Umgebung in das Werk einschreiben, dient – konzeptionell betrachtet – letztlich dem Bewahren; ein Vorgang des Vergehens garantiert schlussendlich Beständigkeit.[30]

Dieses, auf den unterschiedlichsten Ebenen eingesetzte Spiel mit antagonistischen sich gegeneinander verschiebenden Momenten findet im Aspekt der Ponderation seinen Kulminationspunkt. Wenn man im ausführlichen Skulptur-Traktat von Adrien-François d'Huez aus der ersten Hälfte des 18. Jahrhunderts das Kapitel *De la ponderation ou équilibre* liest, so stößt man zunächst auf eine ausgeprägte Ästhetik der Vertikalität,[31] der auch Newmans Plastik in ihrer abstrakten Formensprache noch dezidert Rechnung trägt. Ausschlaggebend ist, dass d'Huez dann argumentiert, nur wenn das Gewicht eines Bildwerks gleichmäßig um sein »*centre de gravité*« verteilt werde, sei

29 Ingo Bartsch, Der Rost – Die Patina, in: Ausst.-Kat. *Terminal von Richard Serra. Eine Dokumentation in 7 Kapiteln*, Museum Bochum 1980, S. 59–61, S. 59, S. 60.

30 In der Praxis ging dieses Materialkonzept allerdings nicht wie geplant auf, denn durch die Nahtstelle und Haarrisse gelangte Feuchtigkeit ins Innere, sodass die Ausführungen von *Broken Obelisk* schnell restaurierungsbedürftig wurden. Siehe dazu Zweite 1997, S. 278.

31 Adrien-François D'Huez, *La sculpture divisée en trois parties, son histoire, ses règles par principes et les termes par ordre alphabétique expliqués brièvement avec un petit abrégé de l'anatomie de l'homme selon le système des modernes*, Manuskript 1720 [ms. 81, Bib. Jacques Doucet], besagter Abschnitt: Section onzième, S. 243–247.

gesichert, dass die Figur nicht stürze, sondern in einem Zustand der Ruhe erscheine.[32] Es wurde bereits bei der ersten deskriptiven Annäherung festgehalten, dass *Broken Obelisk* konzentrisch um eine Mittelachse angelegt ist. Die gesamte Komposition ist streng symmetrisch an der vertikalen Mittelachse, die nur im »punctum« der Berührungsstelle Sichtbarkeit gewinnt, orientiert – mit Ausnahme der schrägen Bruchstelle am oberen Abschluss. Das heißt, das Gewicht kann, so lehrt es unsere Erfahrung, gerade nicht gleichmäßig verteilt sein, das per se so heikle Balancieren von Spitze auf Spitze ist unabwendbar zum Scheitern verurteilt, ein Kippen in diesem skulpturalen Aufbau geradezu zwingend. Das Andauern des Vor-Augen-Stehenden ist ein Faktum, das unserer sensomotorischen Wahrnehmung, dem Eindruck, den unser Gleichgewichtssinn uns vermittelt, diametral widerspricht. *Broken Obelisk* steht, weil er entsprechend konzipiert und konstruiert ist. Unsere Körperintelligenz und unser Balanceempfinden sagen uns jedoch, dass das eigentlich nicht geht. Diese Plastik ist kein Bild eines stabilisierten Gleichgewichts und streng genommen auch kein »flüchtiges Glück«, sondern ein Unmögliches: ein auf Dauer gestelltes Kippmoment. Das Skulpturale wird zum Reservoir einer immerzu aufgeschobenen Bewegung. Die (In)Stabilität erwächst aus der Agency der Formen und ihrer Anordnung im Zusammenspiel mit unseren aktiven und erinnerten Wahrnehmungswerten. Stabilität und Instabilität hängen hier nicht nur insofern untrennbar miteinander zusammen, als das jeweils andere gleichzeitig als »möglich«, sondern als es paradoxerweise gleichzeitig als »akut« erfahren wird. Und nur indem es derart zu einem Kurzschluss zwischen Monument und Moment kommt, nur indem das so ausgeprägt Statuarische gleichsam eine dramatische, ja fast theatralische Transitorik enthält, die über eine reine Latenz hinausgeht, entsteht im Fall von Newmans Werk dann auch skulpturale Lebendigkeit. Und um mehr als eine Latenz handelt es sich, weil das Kippen aufgrund der Eigengesetzlichkeit der Formen in ihrer Körperlichkeit ein Unausweichliches ist, das »jetzt« passieren müsste – und es doch nicht tut.

Zusätzliche Brisanz gewinnt der Aspekt der Ponderation im Fall von *Broken Obelisk*, wenn man in der für das Medium konstitutiven Weise eine:n bewegte:n Betrachter:in mit in die Überlegungen einbezieht. Zum einen führt eine Annäherung an das Objekt aus einer gewissen Entfernung dazu, dass im Näherkommen und in Abhängigkeit davon, ob man gezielt die Plastik fokussiert oder den Blick in die Umgebung schweifen lässt, eine gewisse Verunsicherung in der Wahrnehmung entsteht. Denn hierbei wird zwischenzeitlich unklar, ob die Berührung der beiden Grundformen tatsächlich bereits zustande gekommen ist, oder ob der Obelisk gerade noch schwebt bzw. im Hinabschnellen begriffen ist. Derart erhält das prekäre Ponderationsmoment auch eine kinetische Dimension, die für zusätzliche Dynamik sorgt. Zum anderen verändert sich das Werk beim Umschreiten in einer Art und Weise, die ebenfalls unmittelbar mit der Frage der Ponderation zusammenhängt. Nicht nur, weil alle vier Frontalansichten aufgrund der unregelmäßig geformten Bruchstelle oben – die eine folgenreiche

32 Ebd., S. 243.

Störung, ja, fast möchte man sagen: »Verletzung« des geometrischen Äquilibriums darstellt – jeweils eine leicht veränderte Gestalt aufweisen, sondern auch, weil die geometrischen Grundformen so montiert sind, dass sie sich in der frontalen Betrachtung förmlich in die Fläche projizieren lassen (Tafel 1), während ein Schritt leicht seitlich zu den Kanten hin bewirkt, dass die Konturen dieses zu imaginierenden Flächenbildes in die räumliche Tiefe »wegkippen« und die Dreidimensionalität das Erscheinungsbild wieder bestimmt (Tafel 2). Dieses Wechselspiel von einem virtuellen Stillstellen in der Flächenprojektion und einem Schräg-in-den-Raum-Fliehen der Kanten, wie es sich beim Umrunden alternierend einstellt, lässt sich ebenfalls als Grenzgang zwischen Stabilisierung und Instabilisierung beschreiben. Außerdem transformiert der Lichteinfall die Formwahrnehmung, was bei der Aufstellung im Freien meist dazu führt, dass die nach unten gerichtete Spitze des Obelisken verschattet ist, dadurch dunkler und kleiner wirkt und die Nahtstelle zwischen den beiden Grundformen zusätzlich optisch betont wird. Ist eine der seitlichen Partien deutlich verschattet, so »nagt« dies gewissermaßen an der geometrischen Ausgewogenheit der Komposition, was die Frage der Ponderation ebenfalls zuspitzt und nach einer Vergewisserung der Formgegebenheiten im Umschreiten von *Broken Obelisk* verlangt.

Vertikalität, Symmetrie, Ponderation: ein kulturell kodiertes Körperbild

Es hat sich gezeigt, dass die Art und Weise und die verschiedenen Ebenen, auf denen im Fall von *Broken Obelisk* (In)Stabilitäten ausgetragen werden, mit der Thematisierung des Monuments als herausragender Bildhaueraufgabe engstens verzahnt sind. So sehr sie auch als Inkunabel der Moderne gelten mag, bewegt sich Newmans Plastik mit ihrer Vertikalität und ausgeprägten Symmetrie sowie dem »Darstellen von Ponderation« doch in einem überaus traditionellen skulpturalen Diskursfeld, das bis auf die Schriften und Werke des antiken Bildhauers Polyklet zurückreicht. Sein *Doryphoros* (Abb. 4) gilt als Sinnbild der ideal im klassischen Kontrapost – also dem Ausgleich zwischen Stand- und Spielbein – ausponderierten männlichen Aktfigur.[33] Dieses Werk, das in einigen Nachbildungen überliefert ist, sollte, so schreibt Joachim Schummer, »ein Gleichgewicht von Ruhe und Bewegung, Spannung und Entspannung, Hebung und Senkung […] verkörpern […]. Beides zusammen, die perfekten Maßzahlverhältnisse des Körpers und das richtige Maß zwischen den Gegensätzen, bildeten die erste ästhetische Theorie der Symmetrie.«[34] Wie eng dieser antike

33 Siehe Hans von Steuben, Der Doryphoros (Kat. 41–48), in: Ausst.-Kat. *Polyklet. Der Bildhauer der griechischen Plastik*, Liebieghaus, Museum Alter Plastik, Frankfurt am Main, Mainz 1990, S. 185–198.
34 Joachim Schummer, Symmetrie und Schönheit in Kunst und Wissenschaft, in: Wolfgang Krohn (Hg.), *Ästhetik in der Wissenschaft. Interdisziplinärer Diskurs über das Gestalten und Darstellen von Wissen* (= Zeitschrift für Ästhetik und Allgemeine Kunstwissenschaft, Sonderheft 7), Hamburg 2006, S. 59–78, S. 61.

Abb. 4 *Doryphoros*. Marmorkopie nach einem um 440 v. Chr. entstandenen Bronze-Original des Polyklet.
Museo Archeologico Nazionale di Napoli

Symmetrie-Begriff mit dem der Ponderation zusammenhängt, lässt sich auch an den Schriften des Renaissance-Kunstschriftstellers Leon Battista Alberti ablesen: In *De Statua* bildet das griechische »symmetria«, wenngleich in lateinische Begrifflichkeiten übersetzt, die Basis seiner Theorie der Statuenproportion.[35] An dieser Stelle werden die Befunde aus Armin Zweites Analyse von *Broken Obelisk* relevant, der eruiert hat, dass Newmans Plastik sowohl im Verhältnis von Gesamtbreite zu Gesamthöhe als auch in der Relation von oberem und unterem Teil höchst bedacht nach dem Goldenen Schnitt proportioniert ist.[36] Das unterstreicht, wie eng Proportions- und Ponderationsempfinden miteinander zusammenhängen. Seinen der Bildhauerei gewidmeten Traktat stellte Alberti – um wieder auf die Theorie zurückzukommen – unter

35 Leon Battista Alberti, *De Statua. De Pictura. Elementa Picturae – Das Standbild. Die Malkunst. Grundlagen der Malerei*, hg. von Oskar Bätschmann/Christoph Schäublin, Darmstadt 2011 (2. Aufl.), De Statua/Das Standbild [1434/35], S. 142–181. Siehe dazu: Nadja J. Koch, *Paradeigma. Die antike Kunstschriftstellerei als Grundlage der frühneuzeitlichen Kunsttheorie*, Wiesbaden 2013, S. 224.
36 Siehe Zweite 1997, S. 270–273.

den Leitbegriff der »statua«, also des »Standbildes«. Das einzige Bildwerk, auf das er dabei *expressis verbis* zu sprechen kommt, ist eine ins Monumentale gesteigerte »statua«, also ein »Koloss«.[37] In Albertis Abhandlung *De Pictura* wiederum wird die »[m]alerische compositio nach dem Prinzip der symmetria« behandelt,[38] und dort, wo es in diesem Zusammenhang um die Glieder des Körpers geht, findet sich der Abschnitt zur Ausponderierung von Figuren, der zweifelsohne gleichsam die Bildhauer

Abb. 5 *Kairos*. Römisches Relief nach einer griechischen Bronzestatue des Lysipp. Um 335 v. Chr. Turin, Museo di Antichità

37 Und zwar der sogenannte *Rossebändiger* auf dem Quirinal, der Alberti noch als ein Werk des Phidias galt, Alberti 2011 [1434/35], S. 162, S. 163. Siehe auch Koch 2013, S. 219.
38 Koch 2013, S. 238.

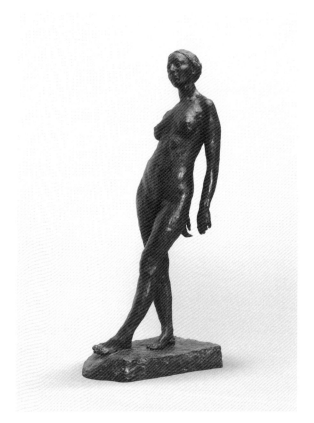

Abb. 6 Rik Wouters, *Rêverie (Träumerei)*. 1907. Bronze. 190 x 55 x 85 cm. Antwerpen, Koninklijk Museum voor Schone Kunsten

adressiert,[39] zumal noch d'Huez' Ausführungen zu diesem Aspekt recht eindeutig auf die dortigen Formulierungen Albertis zurückgehen.[40] Für unseren Zusammenhang ist nun ferner spannend, dass ausgerechnet von einem Schüler Polyklets, und zwar Lysipp, ein Relief stammt, das bezeichnenderweise Kairos, den Gott des glücklichen Augenblicks, als geflügelten Jüngling zeigt (Abb. 5). Nur mit seiner linken Fußspitze den Boden berührend ist er mit einer »bilancia«, einer Balkenwaage, zugange, von der sich übrigens der Begriff »Balance« ableitet. Das Motiv des Ausbalancierens liegt dann hier auch in mehrfacher Spiegelung vor: Zunächst ist die vertikale Achse der Balkenwaage durch die extrem scharfe, gerundete Klinge eines antiken

39 Leon Battista Alberti, De Pictura/Die Malkunst [um 1435], in: Alberti 2011, S. 142–315, S. 275–277.
40 D'Huez 1720, S. 243–245.

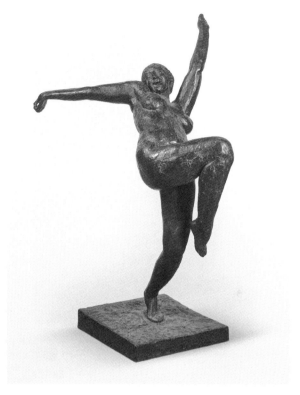

Abb. 7 Rik Wouters. *La Vierge folle (Die verrückte Jungfrau)*. 1912, Bronze, 195 x 115 x 130 cm. Brüssel, Musée d'Ixelles

Schermessers ersetzt, das heißt, die Waage selbst wird einem Extrem der Ponderation ausgesetzt. Ferner wird sie dabei vom Körper des Kairos gelenkt, der wiederum die von ihm gehaltene Waage über die eigene Körperhaltung ausbalanciert und dafür ebenfalls einen heiklen Balanceakt ausführen muss, sodass die Figur hier gleichsam selbst die Funktion einer Waage übernimmt. Axel Seyler hat in diesem Relief eine Fortentwicklung der bereits im Kontrapost gegebenen asymmetrischen Harmonie erkannt, bei der eine Komposition, wie er schreibt, um eine »geheime Symmetrieachse ausgependelt ist.«[41] Und er hat nicht nur ganz richtig beobachtet, dass der Kopf des Kairos, der die anderen Glieder überragt, sich dabei exakt auf der Mittelsenkrech-

41 Axel Seyler, Gleichgewichtssinn und Wahrnehmen von Symmetrie, in: Schönhammer (Hg.) 2009, S. 211–219, S. 217.

ten des Reliefs befindet, sondern auch, dass er den zentralen Angelpunkt jener geschwungenen Bogenform bildet, die vom linken Arm entlang der oberen Kontur des Flügels verläuft.[42] Bemerkenswert erscheint darüber hinaus die gekrümmte Haltung des Gottes, zumal die kompositorisch so prominenten Bogenlinien diese, gerade im Vergleich mit dem aufrecht stehenden *Doryphoros* so auffällige Beugung innerhalb der Darstellung sehr einprägsam formal paraphrasieren.

Von Adriana Cavarero stammt eine in diesem Kontext höchst aufschlussreiche Untersuchung mit dem Titel *Inclinations. A Critique of Rectitude*.[43] Sie nutzt hier einleitend bezeichnenderweise ein Gemäldepaar Newmans mit den Titeln *Adam* und *Eve* um herauszuarbeiten,[44] dass in unserer Kultur- und Geistesgeschichte eine Idealvorstellung vom Menschen anzutreffen ist, die auf dem Prinzip der Vertikalität gründet und für männlich konnotierte Rationalität steht. Denn, so argumentiert sie schlagend mit Blick auf das genannte Bilderpaar, »[f]or Newman, evidently, the vertical axis is decicive for representing the first man, but only marginal when it comes to represent the first women.«[45] Sie stützt ihre These im Folgenden unter anderem auf Schriften Immanuel Kants und dessen abschätzige Äußerungen über Kleinkinder, sie seien vor der Beherrschung des Stehens am vollumfänglichen Einsatz ihrer Gliedmaßen gehindert und erlitten dadurch einen »Mangel an Autonomie«. Hinzu kommt Kants Feminisierung von »Neigungen« (inclinations).[46] Tatsächlich unterstützen und begleiten Eltern das Stehen- und Laufenlernen ihrer Kleinsten, bei dem sich der Gleichgewichtssinn zunehmend ausbildet, wohl allenthalben mit Freude und Begeisterung. Die ersten Schritte waren schon dem 18. Jahrhundert bildwürdig,[47] und schließlich wird uns auch heute noch vermittelt, es sei nicht zuletzt der aufrechte Stand und Gang, der den *homo erectus* von seinen tierischen Vorfahren unterscheide.[48]

Blickt man vor diesem Hintergrund wieder auf die Skulpturgeschichte zurück, so stechen zwei Bildfindungen des belgischen Künstlers Rik Wouters aus dem frühen 20. Jahrhundert heraus. Schon seine *Rêverie* ist weiblich und hat sich signifikant aus der Vertikale hinaus gelehnt (Abb. 6). *La vierge folle* führt dann einen vollkommen ek-statischen Zustand vor Augen, wobei das Ver-rücken aus der Senkrechten und der tollkühne Tanz an den äußersten Grenzen der Ponderation zur Visualisierung des

42 Ebd., S. 214, S. 215.
43 Adriana Cavarero, *Inclinations. A Critique of Rectitude*, Stanford 2016.
44 Barnett Newman, *Eve*, 1950; ders., *Adam*, 1951/52, jeweils Öl auf Leinwand, London, Tate Modern.
45 Cavarero 2016, S. 18.
46 Ebd., S. 26, Zitat S. 29.
47 Beispielsweise das Gemälde: Marguerite Gérard, *Die ersten Schritte*, um 1780/85, Öl auf Leinwand, Cambridge/ MA, Fogg Art Museum.
48 Allerdings wird diese Auffassung in der Paläoanthropologie aktuell infrage gestellt, siehe dazu: Holger Kroker, Affen erfanden den aufrechten Gang, veröffentlicht 01.06.2007, URL: https://www.welt.de/wissenschaft/article911562/Affen-erfanden-den-aufrechten-Gang.html (18.06.2021).

Wahnsinns instrumentalisiert sind (Abb. 7). Das Werk erinnert uns schließlich auch daran, dass traditionell von »gefallenen Mädchen« die Rede war, während Aufrichtigkeit eine Tugend darstellt, hier also immer auch moralische Vorstellungen und Wertungen zum Ausdruck kommen, und Wouters Verdienst liegt wohl darin, sie in einer skulpturalen Sprache in der Nachfolge Rodins psychologisiert zu haben. Constant Montalds Bronzestatuette *Der Sämann in der Ferne* von 1904 ließe sich noch ergänzen, denn mit ihm wird deutlich, dass nicht nur das Geschlechtlich-, sondern auch das Sozial-Deviate in der Skulptur des frühen 20. Jahrhunderts aus dem Wohl-Ponderiert-Sein der klassischen Skulptur ausbricht und sich mit Blick auf Ponderation in Form einer Grenzperformanz artikuliert findet.[49]

Michael Witlatschils Werkserie *Stand*

Wie sich gezeigt hat, ruft *Broken Obelisk* eine bis auf die Antike zurückgehende Form der dreidimensionalen Symmetrie auf, um dann an entscheidender Stelle damit zu brechen – allerdings ohne dass das faktische Konsequenzen hat. Genau dies ist im Fall einer Reihe von Werken des deutschen Bildhauers Michael Witlatschil aus den späten 1970er und 1980er Jahren anders: Hier wird die Frage der Ponderation zu einer existenziellen Größe, mit der die Werke im Wortsinn stehen oder fallen (Abb. 8a–d).[50] Der Titel der Serie *Stand* rekurriert direkt auf die »statua«, das »Standbild«, als Leitbegriff des Skulpturalen bzw. genauer: auf die körperliche Komponente des skulpturtheoretischen Terminus. Es sind ganz einfache Stahlstangen, zum Teil Fundobjekte, die sich oft zu zwei- oder dreigliedrigen Gebilden ineinander geklinkt, auf der Spitze des untersten Elements über einer gebrochenen Glasscherbe erheben, aufbauend auf einem einzigen »Standpunkt«. Diese Kompositionen sind in ihrem prekären Gleichgewicht so fragil, dass bereits eine unachtsame Bewegung der Betrachter:innen oder auch ein Windzug ihr labiles Gleichgewicht stören – und damit die Objekte zer-stören können. Diese immerzu drohende Gefahr ist Teil einer skulpturalen Reflexion, die einen geschlossenen Werkbegriff unter Einbezug des Umstürzens sowie des komplexen performativen Aktes der Aufstellung verabschiedet hat. Der Kunsthistoriker Gert Reising, der Witlatschil einmal in seinem Atelier besuchte, beschrieb letztgenannten Prozess auf sehr eindrückliche Weise:

> »[Es] konnte kaum gut gehen, war das Metall doch lang und sehr schmal, die Standfläche daher gering. Während Michael Witlatschil balancierte, war er sehr konzen-

49 Constant Montald, *Der Sämann in der Ferne*, 1904, Bronze, Brüssel, Musées royaux des Beaux-Arts de Belgique; zu ergänzen wäre auch: Auguste Rodins *Balzac* (1898, Bronze, New York, Museum of Modern Art), bei dem das Aus-der-Vertikale-Ausbrechen für das Normen transgredierende Genie einsteht.
50 Siehe grundlegend Ausst.-Kat. *Witlatschil. Skulpturen*, Westfälischer Kunstverein, Münster 1985; sowie die Homepage Michael Witlatschils: URL: http://toposweb.net/3dcontent/skulptur/skp.htm (17.06.2021).

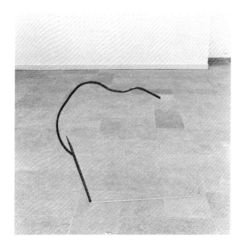
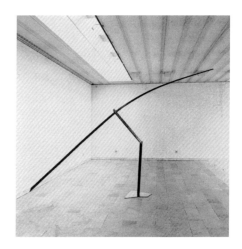

Abb. 8a–d Michael Witlatschil, a) links oben: *Stand 2*, 1980; b) rechts oben: *Stand 3*, 1980; c) links unten: *Stand 3*, 1980; d) rechts unten: *Stand 8 – Ich 1*, 1981

triert; wir blieben neugierig stehen, die Stille übertrug sich. Es klappte nicht; er legte die Stange beiseite, verlagerte leicht den Spiegel und begann erneut den Balanceakt. Es ging sehr rasch, bis die Stange frei war, Michael Witlatschil öffnete abwartend die Hände, hielt sie schützend um die Stange und entfernte sich dann selbstbewußt und entspannt ein paar Schritte, zunächst die Stange abschätzend, dann uns beobachtend.«[51]

51 Gert Reising, »Empfinden, Denken und Handeln«. Erfahrungen mit der Skulptur »Näherung A« von Michael Witlatschil, in: Münster 1985 (Ausst.), S. 61–72, S. 61. Zum performativen Akt des Aufstellens außerdem:

Reising und seine Frau haben schließlich eines der Werke Witlatschils erworben, das ihnen der Künstler in einer kleinen Kiste aushändigen sollte; das Einüben des Aufstellens wird für das Ehepaar von da an zu einem fortwährenden Experiment auf der Basis des jeweils eigenen Gleichgewichtssinnes und der motorischen Responsivität.[52] Auch sie müssen jenen zaghaften Tanz mit dem Objekt aufführen, im Vollzug dessen die aktive Wahrnehmungsintelligenz eines lebendigen Körpers in einer Art gemeinsamen Lernprozess an die Stahlfigur abgegeben wird. Die Skulpturen entstehen als eine Art Speicher dieser psychosomatischen Kompetenz. Gleichgewichtsfindung und Gestaltwerdung bedingen sich gegenseitig. Möchte man eigentlich davon ausgehen, dass Skulpturen im Gegensatz zu Tänzer:innen Balance nicht leiblich erfahren können, so stellt Witlatschils *Stand*-Serie diese Annahme ebenso infrage wie sie eine Einteilung in die Kategorien von »figürlich« versus »abstrakt« vereitelt. Denn aufschlussreich ist nicht nur die vorsichtige, zögernde Art der Annäherung, zu der die empfindlichen Skulpturen ihre Betrachter:innen automatisch veranlassen. In den wenigen vorliegenden Texten werden sie außerdem unumwunden als »Figuren«, ja, sogar als »Person« bezeichnet[53] – und das, obwohl ihnen jedwede skulpturale Substanz im Sinne von Masse fehlt, da ihre Körperlichkeit in den dünnen Stahlgebilden zu linearer Gestik reduziert ist. Witlatschil problematisiert Stehen, indem Ponderation zum konstitutiven Kriterium avanciert. Balance, das wird hier nachvollziehbar, bedeutet nichts anderes als eine vorübergehende Stabilität angesichts einer permanent drohenden Instabilität. Dass die Figurationen auf einer zerbrochenen Glasscherbe stehen, vermag in der entrückenden Spiegelung einen Anklang von Transzendenz zu evozieren, doch wird dieser brüsk gebrochen – nicht nur durch den extrem Fragmentcharakter der Reflexion, sondern auch deshalb, weil diese besondere Materialität der Basis schmerzhafte Assoziationen hervorruft und wir es eigentlich tunlichst vermeiden, auf gläserne Splitter zu treten.

Stehen, daran erinnert uns Witlatschil, ist keine Selbstverständlichkeit, wie der *Doryphoros* so selbstbewusst suggeriert. Zu *Broken Obelisk*, diesem Oxymoron aus Stahl, blicken wir auf. Mit den Skulpturen Witlatschils leiden wir mit. Wir ringen mit ihnen um ihre störanfällige Selbstständigkeit, und die Angst vor dem Umstürzen betrifft letztlich uns selbst. Und genau darin muten die zum Teil stark gebeugt oder angespannt verrenkt erscheinenden Figurationen auch so »human« an. Hier wird nicht mehr dem Ideal autonomer Vertikalität gehuldigt, sondern diesem nachdrücklich entgegengehalten, dass Stehen Fallen und bis zum Ende immer wieder ein Aufrichten impliziert.

Karin Stempel, Bemerkungen zum Aufstellen der Arbeiten Modell Stand 6/Stand 17, in: Münster 1985 (Ausst.), S. 118–120.
52 Siehe Reising 1985.
53 U. a. ebd., S. 61, S. 62.

Literaturverzeichnis

Alberti, Leon Battista, *De Statua. De Pictura. Elementa Picturae – Das Standbild. Die Malkunst. Grundlagen der Malerei*, hg. von Oskar Bätschmann/Christoph Schäublin, Darmstadt 2011 (2. Aufl.).

Ausst.-Kat. *Witlatschil. Skulpturen*, Westfälischer Kunstverein, Münster 1985.

Bartsch, Ingo, Der Rost – Die Patina, in: Ausst.-Kat. *Terminal von Richard Serra. Eine Dokumentation in 7 Kapiteln*, Museum Bochum 1980, S. 59–61.

Bedford, Christopher, Context as Content in Barnett Newman's *Broken Obelisk*, in: *Sculpture Journal* 16/2007, 2, S. 52–72.

Berghaus, Alexander/Rettinger, Gerhard/Böhme, Gerhard, *Hals-Nasen-Ohren-Heilkunde*, Stuttgart 1996.

Cavarero, Adriana, *Inclinations. A Critique of Rectitude*, Stanford 2016.

D'Huez, Adrien-François, *La sculpture divisée en trois parties, son histoire, ses règles par principes et les termes par ordre alphabétique expliqués brièvement avec un petit abrégé de l'anatomie de l'homme selon le système des modernes*, Manuskript 1720 [ms. 81, Bib. Jacques Doucet].

Dent, Peter (Hg.), *Sculpture and Touch*, Farnham 2014.

Dobbe, Martina, Das Ephemere und das Skulpturale, in: Petra Maria Meyer (Hg.), *Ephemer*, Paderborn 2020, S. 225–250.

Dürre, Stefan, *Seemans Lexikon der Skulptur. Bildhauer, Epochen, Themen, Techniken*, Leipzig 2007.

Grabherr, Luzia/Mast, Fred W., Mit dem Körper denken – Der Gleichgewichtssinn als fundamentale leibliche Selbsterfahrung, in: Rainer Schönhammer (Hg.), *Körper, Dinge und Bewegung. Der Gleichgewichtssinn in materieller Kultur und Ästhetik*, Wien 2009, S. 49–60.

Herder, Johann Gottfried, Plastik. Einige Wahrnehmungen über Form und Gestalt aus Pygmalions bildendem Traume, in: ders., *Sämtliche Werke*, 33 Bde., Berlin 1877–1913 [1778], Bd. VIII (1892), S. 1–163.

Hess, Thomas B., Ausst.-Kat. *Barnett Newman*, Museum of Modern Art, New York 1971.

Jacobi, Fritz, »Ich hoffe, dass meine Skulptur über nur memoriale Bedeutung hinausreicht.« Zur Aufstellung von Barnett Newmans »Broken Obelisk« vor der Neuen Nationalgalerie, in: *MuseumsJournal* 21/2007, 1, S. 19–22.

Johnson, Mark, *Embodied Mind, Meaning, and Reason. How our Bodies Give Rise to Understanding*, Chicago/London 2017.

Krauss, Rosalind E., Sculpture in the Expanded Field, in: *October* 8/Frühjahr 1979, S. 31–44.

Krauss, Rosalind E., *The Originality of the Avant-Garde and Other Modernist Myths*, Cambridge/MA 1985.

Lichtenstein, Jacqueline, *La tache aveugle. Essai sur les relations de la peinture et de la sculpture à l'âge moderne*, Paris 2003.

Lyotard, Jean-François, Newman. The Instant, in: ders., *The Inhuman. Reflections on Time*, Standford 1991, S. 78–88.

Olbrich, Harald (Hg.), *Lexikon der Kunst: Architektur, Bildende Kunst, Angewandte Kunst, Industrieformgestaltung, Kunsttheorie*, 7. Bde., Leipzig 2004 (2. Aufl.).

Polcari, Stephen, Barnett Newman's *Broken Obelisk*, in: *Art Journal* 53/Winter 1994, 4, S. 48–55.

Rath, Markus/Trempler, Jörg/Wenderholm, Iris (Hg.), *Das plastische Bild. Körperhafte Bilderfahrung in der Neuzeit*, Berlin 2013.

Rauh, Horst Dieter, *Epiphanien. Das Heilige und die Kunst*, Berlin 2004.

Reising, Gert, »Empfinden, Denken und Handeln«. Erfahrungen mit der Skulptur »Näherung A« von Michael Witlatschil, in: Münster 1985 (Ausst.), S. 61–72.

Scarinzi, Alfonsina (Hg.), *Aesthetics and the Embodied Mind: Beyond Art Theory and the Cartesian Mind-Body Dichotomy*, Dordrecht 2015.

Schönhammer, Rainer, Der Gleichgewichtssinn in materieller Kultur und Ästhetik – ein Überblick, in: Rainer Schönhammer (Hg.), *Körper, Dinge und Bewegung. Der Gleichgewichtssinn in materieller Kultur und Ästhetik*, Wien 2009, S. 11–45.

Schönhammer, Rainer (Hg.), *Körper, Dinge und Bewegung. Der Gleichgewichtssinn in materieller Kultur und Ästhetik*, Wien 2009.

Schröter, Jens/Spies, Christian/Winter, Gundolf (Hg.), *SKULPTUR – Zwischen Realität und Virtualität*, München 2006.

Schummer, Joachim, Symmetrie und Schönheit in Kunst und Wissenschaft, in: Wolfgang Krohn (Hg.), *Ästhetik in der Wissenschaft. Interdisziplinärer Diskurs über das Gestalten und Darstellen von Wissen* (= Zeitschrift für Ästhetik und Allgemeine Kunstwissenschaft, Sonderheft 7), Hamburg 2006, S. 59–78.

Seyler, Axel, Gleichgewichtssinn und Wahrnehmen von Symmetrie, in: Schönhammer (Hg.) 2009, S. 211–219.

Stempel, Karin, Bemerkungen zum Aufstellen der Arbeiten Modell Stand 6/Stand 17, in: Münster 1985 (Ausst.), S. 118–120.

Steuben, Hans von, Der Doryphoros (Kat. 41–48), in: Ausst.-Kat. *Polyklet. Der Bildhauer der griechischen Plastik*, Liebieghaus, Museum alter Plastik Frankfurt am Main, Mainz 1990, S. 185–198.

Wangenheim, Wolfgang von, *Ponderation. Über das Verhältnis von Skulptur und Schwerkraft*, Berlin 2010.

Wegmann, Thomas, Artistik. Zu einem Topos literarischer Ästhetik im Kontext zirzensischer Künste, in: *Zeitschrift für Germanistik, Neue Folge* XX/2010, S. 563–582.

Winter, Gundolf, Medium Skulptur: Zwischen Körper und Bild, in: Schröter/Spies/ders. (Hg.) 2006, S. 11–29.

Zweite, Armin, Ausst.-Kat. *Barnett Newman. Bilder – Skulpturen – Graphik*, Kunstsammlung Nordrhein-Westfalen, Düsseldorf, Ostfildern-Ruit 1997.

Online-Quellen

Douberly, Amanda, Broken Obelisk and Racial Justice in Houston, in: *Rice Design Alliance*, veröffentlicht 09.09.2020, URL: https://www.ricedesignalliance.org/broken-obelisk-and-racial-justice-houston (16.06.2021).

Holger Kroker, Affen erfanden den aufrechten Gang, veröffentlicht 01.06.2007, URL: https://www.welt.de/wissenschaft/article911562/Affen-erfanden-den-aufrechten-Gang.html (18.06.2021).

Homepage Michael Witlatschil, URL: http://toposweb.net/3dcontent/skulptur/skp.htm (17.06.2021).

Peter Fischli in einem Interview für die Fondation Beyeler 2016: URL: https://de-de.facebook.com/FondationBeyeler/videos/10154373302506340/?comment_id=10154373795191340&comment_tracking=%7B%22tn%22%3A%22R0%22%7D (18.06.2021).

Dirk Bühler
Stabiles Gleichgewicht auf instabilem Grund – Erdbeben erschüttern Brücken

Der instabile Grund

Jedes Mal, wenn die Erde bebt, werden wir uns aufs Neue bewusst, wie dünn diese scheinbar feste Kruste unseres Planeten wirklich ist. Es ist ein fragiles Leben, das wir auf dieser Erde führen, die uns trägt und nährt, die uns aber auch bedrohen kann, denn unter uns brodeln versteckte und unvorhersehbar wirkende Kräfte und Gefahren.

Die Kontinente schwimmen auf einer 30 bis 50 Kilometer dicken und festen Erdkruste aus Granit und Gneis. Unter den Ozeanen schrumpft diese Kruste auf sieben bis zehn Kilometer. Zum festen Untergrund der Lithosphäre zählt die unter der Kruste liegende und 700 Kilometer betragende Gesteinsschicht des oberen Erdmantels. Bis zum Erdmittelpunkt in 6.370 Kilometern Tiefe steigt der Druck beinahe kontinuierlich und erzeugt dabei Temperaturen von 1500° C bis 5000° C: Eine dichte, plastisch bis flüssige Gesteinsmasse, die immer in Bewegung ist und sich erst am Erdmittelpunkt wieder verfestigt. Auf diesem gewaltigen und unruhigen Feuerball schwimmt unsere vermeintlich sichere Kruste, die, gemessen am Gesamtdurchmesser, doch recht gering ist.

Anders als bei der äußeren Hülle unserer Erde, die wir bis hinaus in den Himmel mit seinen Gestirnen beobachten, leidlich vermessen und ein wenig verstehen können, sind direkte Erkenntnisse über das Innere unserer Erde weit schwieriger zu erlangen: Forscher:innen konnten bisher nicht weiter als zwölf Kilometer ins Erdinnere vordringen, denn nur soweit reichte das tiefste Bohrloch der Erde auf der Halbinsel Kola (Russland).[1] Die Mehrzahl der Hinweise auf das Erdinnere verdanken wir daher Vulkanausbrüchen, die oft Bruchstücke aus 60 bis 120 Kilometern Tiefe ans Tageslicht fördern. So waren es gerade Vulkanausbrüche, aber auch Erdbeben, die ab der Mitte des 19. Jahrhunderts geholfen haben, die Schichtung und die physikalischen Gegebenheiten des Erdinneren mit indirekten Methoden zu erforschen und zu verstehen.

Im vorliegenden Beitrag geht es nicht allein um Erdbeben, sondern um das Zusammenspiel von Erdbeben und einer Konstruktion, die von Erdbeben in besonde-

1 Vgl. Yevgeny A. Kozlovsky, The world's deepest well, in: *Scientific American* 251/1984, 6, S. 98–104.

rem Maße herausgefordert wird: Brücken. Brücken sind in diesem Kontext als ein stabiles Gleichgewicht auf instabilem Grund zu verstehen. Im Folgenden wird daher zunächst das Thema »Erdbeben« noch etwas enger eingekreist und vor allem auf die Geschichte der technischen Verfahren zur Erdbebenprognose und -messung eingegangen; anschließend werden die technischen Herausforderungen, die Brücken mit sich bringen, dargelegt.

Entscheidend für die Informationsgewinnung aus dem Erdinneren waren ab der Mitte des 19. Jahrhunderts neue technische Möglichkeiten der Schwingungsmessung sowie die Theorie der Plattentektonik. Die Technik der Schwingungsmessung mit dem Seismoskop wurde in Europa in der Zeit der Aufklärung entwickelt. Doch Messungen allein konnten nur wenige Erkenntnisse oder gar Sicherheiten liefern. Das änderte sich erst ab der Mitte des 19. Jahrhunderts mit der Entwicklung mechanischer und elektromagnetischer Seismografen, die Schwingungen mit enormer Genauigkeit erfassen und aufzeichnen konnten. In gewissen Grenzen können Erdbeben auf diese Weise sogar vorhergesagt werden.

Diese Schwingungen und damit auch die Stärke eines Erdbebens werden meist nach der von dem Seismologen Charles Richter (1900–1985)[2] benannten Skala gemessen.[3] Auf traurige Weise berühmt wurde das Erdbeben von Valdivia in Chile vom 22. Mai 1960, denn es war mit einer Stärke von 9,5 auf der Richterskala das stärkste seit Beginn der Messungen. Es löste einen Tsunami aus und führte zu sichtbaren geologischen Veränderungen an der Erdoberfläche. Beben, die über den Wert 10 hinausgehen, sind bisher nicht gemessen worden; und die Wahrscheinlichkeit solch gigantischer Beben ist auch sehr gering, weil die Trägheit der Erdmasse höhere Schwingungen abmindern würde. Die zweite Erkenntnis war mit der Erforschung der Plattentektonik unserer Erdkruste und der Beschreibung der Kontinentalverschiebung möglich geworden. Nach frühen Vermutungen am Ende des 16. Jahrhunderts[4] beschrieb Alfred Wegener (1880–1930) 1915 erstmals dieses Phänomen,[5] das ab den 1960er Jahren durch geologische Forschungen und die Vermessung des Meeresbodens[6] genauer bestimmt werden konnte. Die Plattentektonik bildet die Lithosphäre als eine fragmentierte Struktur ab: Sieben große Lithosphärenplatten[7] driften (etwa vier bis zehn Zentimeter pro Jahr) in

2 Vgl. Charles F. Richter, An instrumental earthquake magnitude scale, in: *Bulletin of the Seismological Society of America* 25/1935, 1, S. 1–32.
3 Vgl. Messwerte zwischen 2 bis 5 bedeuten kaum spürbare, zwischen 5 bis 7 starke mit Zerstörungen verbundene, zwischen 7 bis 10 stärkste Beben mit verheerenden Schäden.
4 Vgl. James Romm, A new forerunner for continental drift, in: *nature* 367/1994, S. 407–408.
5 Vgl. Alfred Wegener, *Die Entstehung der Kontinente und Ozeane*, Braunschweig 1915.
6 Etwa: Harry Hammond Hess, Evolution of Ocean Basins. Report to Office of Naval Research, Contract No. 1858(10), NR 081-067: 38, 1960; ders., History of Ocean Basins, in: A. E. J. Engel/Harold L. James/B. F. Leonard (Hg.), *Petrologic studies: a volume to honour of A. F. Buddington*, hrsg. von Geological Society of America, New York 1962, S. 599–620.
7 Das sind: die Nordamerikanische und die Eurasische Platte, die Südamerikanische und die Afrikanische Platte, die Antarktische und die Australische Platte sowie die Pazifische Platte.

Abhängigkeit ihrer Lage auseinander oder aufeinander zu. An den Plattengrenzen kann sich die Erdkruste zusammenschieben, sich dabei anheben, absenken oder brechen.

Entlang dieser Verwerfungslinien der Erdkruste haben die meisten Erdbeben ihren Ursprung. Das betrifft etwa die Westküste des amerikanischen Doppelkontinents (Kalifornien, Mexiko, Chile) oder die Ostküste Asiens (die Philippinen, Indonesien und Japan). Eine Verwerfung quer durch den Süden Eurasiens wirkt in Süditalien, den Balkanstaaten und der Türkei. Die Erdbebengefahr in Deutschland wird gerne unterschätzt, weil die meisten Beben in großen zeitlichen Abständen regional begrenzt auftreten und meist keine hohen Werte auf der Richter-Skala erreichen. Dennoch muss auch hier mit Beben gerechnet werden,[8] am häufigsten auf der Schwäbischen Alb oder im Rheinland.

Von einem Erdbebenherd, dem Hypozentrum, das meist einige Kilometer tief in der Erdkruste liegt, gehen starke Bebenwellen aus, die sich radial ausbreiten und die Erdoberfläche am darüber liegenden Epizentrum mit horizontal und ebenfalls radial verlaufenden Schwingungen erschüttern. So versetzen Beben die Erdoberfläche in Schwingungen und schaffen den instabilen Grund, dem sich die Stabilität von Tragwerken in irgendeiner Form entgegenstellen muss.

Ein Beben kündigt sich mit fast unmerklich leichten Erschütterungen der Erde, den Vorbeben an; die Tierwelt empfindet sie oft schneller als der Mensch: Sie zeigt sich beunruhigt oder ergreift die Flucht. Schnell steigern sich dann die Schwingungen bis zu ihrer höchsten Stärke. Die Erde bebt für eine kurze, zerstörerische Zeit besonders heftig. Danach folgen die gefürchteten, etwas schwächeren Nachbeben. Vom Hauptbeben nicht völlig zerstörte, aber vorgeschädigte Bauwerke stürzen häufig erst durch Nachbeben ein. Wenn sich horizontale und vertikale Schwingungen überlagern und damit dem Tragwerk gleichzeitig zwei unterschiedliche Bewegungen aufzwingen, vergrößert sich das Einsturzrisiko. Grundsätzlich bedeuten diese Erkenntnisse für die Stabilität und Standhaftigkeit von Brücken zunächst, dass sie die ankommenden Schwingungen durch eine starre Bauweise oder eine kontrollierte Verformung absorbieren müssen, wenn sie nicht ihr Gleichgewicht verlieren und einstürzen sollen.

Brücken im Gleichgewicht

Brücken erfüllen jedoch ihre Aufgabe nur dann, wenn ihr Tragwerk Antworten auf eine Vielzahl natürlicher, technischer und infrastruktureller Herausforderungen, aber auch gestalterische Fragen finden kann. Sie sind das Ergebnis eines planvoll

8 Gottfried Grünthal/Dieter Mayer-Rosa/Wolfgang A. Lenhardt, Abschätzung der Erdbebengefährdung für die D-A-CH-Staaten - Deutschland, Österreich, Schweiz, in: *Bauingenieur – Organ des VDI für Bautechnik*, 75/1998, 10, S. 753–767, Karte: S. 764. Diese Karte ist auch online abrufbar unter: https://www.eskp.de/naturgefahren/erdbebengefaehrdung-in-deutschland-93586/ (28.07.2021).

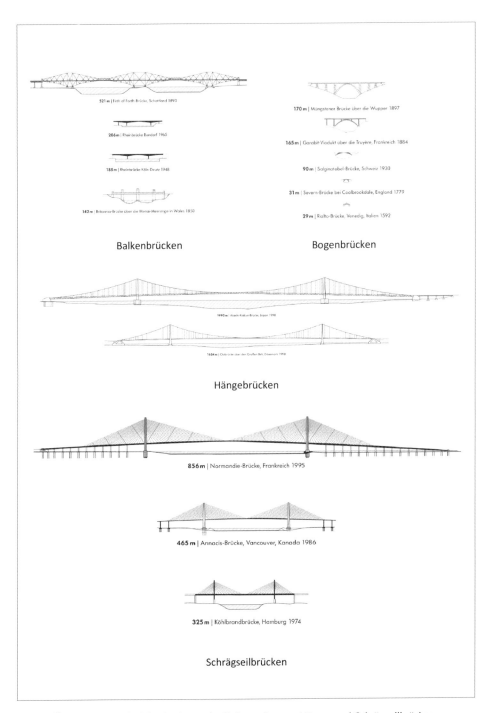

Abb. 1 Überblick mit Beispielen bedeutender Balken-, Bogen-, Hänge- und Schrägseilbrücken

vorausschauenden Entwurfs und die technisch-handwerkliche Umsetzung einer Idee, die aktive Gestaltung voraussetzt. Eine Brücke versteht sich im Grundsatz als reines Tragwerk, dessen Struktur mittels seiner eigenen, nüchtern-konstruktiven Form eine architektonische Gestalt hervorbringt und dessen Kraftflüsse innerhalb des Bauwerks nachvollzogen und erkannt werden können. Die möglichen Tragwerke lassen sich technisch und konstruktiv auf die drei Grundformen Balken, Bogen und Seil zurückführen; darauf bauen alle anderen Formen der Gestaltung auf (Abb. 1). Darüber hinaus bieten die verwendeten Baumaterialien technische und gestalterische Entwurfsspielräume. Als Bauwerke erscheinen Brücken besonders instabil, weil sie optimierte, auf das Wesentliche reduzierte und daher eher zierlich wirkende Tragwerke sind; je leichter und optimaler sie selbst gestaltet sind, umso graziler, verformbarer und fragiler wirken sie.

Brücken sind über Erdbeben hinaus vielen anderen Gefahren und Risiken ausgesetzt: Häufig richten Unfälle mit Fahrzeugen auf einer Brücke gravierende Schäden an, aber auch Schiffskollisionen mit Pfeilern oder Trägern bringen ein hohes Gefahrenpotenzial mit sich. Überschwemmungen können Brücken unter- oder gar wegspülen, Stürme können sie ins Wanken bringen. Dennoch bleiben Erdbeben die größte Herausforderung, denn die Erbauer:innen wissen selten, wann und wie genau ein mögliches Erdbeben auf das Bauwerk wirken wird.

In einer Rangliste der Verletzbarkeit von Bauwerken durch Erdbeben gelten Hochbauten als die gefährdetsten; Brücken stehen jedoch bereits an zweiter Stelle der Risikoeinschätzung;[9] Tunnel gelten hingegen als verhältnismäßig sicher. Zwar laufen gerade Wohn- und Geschäftsbauten Gefahr, durch Erschütterungen beschädigt zu werden oder einzustürzen, Menschen, deren Hab und Gut, aber auch andere Lebewesen unter sich zu begraben, die Betroffenen heimatlos zu machen. Doch stehen Brücken in Erdbebensituationen wegen ihrer besonderen Lage, ihrer Bedeutung für eine Wegeführung und natürlich auch aufgrund ihrer Symbolkraft an zweiter Stelle im Brennpunkt der Gefahrenbewertung bei Naturerscheinungen. Die Tiefen, die ein Blick von einer Brücke abwärts offenbart, sind schwindelerregend und wirken auf viele Menschen selbst ohne die Möglichkeit eines Erdbebens beängstigend.

Eine kleine Brückenanatomie

Eine kleine Brückenanatomie kann den Blick auf die Bestandteile des Brückentragwerks schärfen und zeigt, welche ihrer Konstruktionselemente besonders gefährdet sind (Abb. 2). Fundamente verbinden eine Brücke mit der Erde, auf der sie steht.

9 Vgl. Thomas Wenk, *Erdbebensicherheit von Brücken. Gefährdung, Schadenbilder, Maßnahmen*, Vortrag vom 12. September 2012 beim 12. Fachkolloquium Werkhof Urdorf des Tiefbauamtes des Kantons Zürich.

Anordnung von Brückenlagern

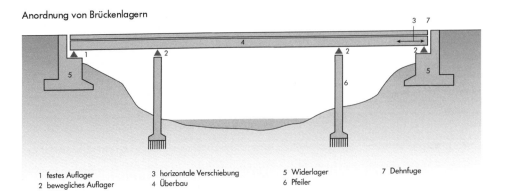

1 festes Auflager
2 bewegliches Auflager
3 horizontale Verschiebung
4 Überbau
5 Widerlager
6 Pfeiler
7 Dehnfuge

Abb. 2 Grafik einer Balkenbrücke mit Bezeichnungen von Lage und Art möglicher beweglicher Einbauteile

Diese können flach auf dem Untergrund aufliegen und mit ihrem Gewicht, vielleicht unterstützt von einer Verankerung, Stabilität erzeugen. Sie können jedoch auch auf Pfählen stehen, die zuvor oft viele Meter tief in eine wenig tragfähige Erde gerammt wurden, bis sie auf festes Gestein gestoßen sind. Diese Fundamente sind bei älteren Brücken aus Bruch- seltener aus Werkstein, heute sind sie meist aus bewehrtem Beton. Oft ist ihre Herstellung unter der Wasseroberfläche notwendig. Bei geringen Wassertiefen reicht es schon, wenn das Fundament in einem oben offenen Fange- oder Kofferdamm errichtet wird, der rundherum mit Spundwänden vor einem Wassereinbruch gesichert ist; das wenige noch durch Ritzen oder den Boden nachfließende Wasser wird abgepumpt. Ist die Wassertiefe zu groß für einen nach oben offenen Damm, werden Senkkästen – so genannte Caissons – wie eine Taucherglocke versenkt. Gegen Wassereinbrüche schützt dann ein im Caisson herrschender Überdruck: Ingenieur:innen und Arbeiter:innen gelangen über eine Druckschleuse zur Fundamentbaustelle am Fluss- oder Meeresboden. Fundamente werden vor allem auf Druck belastet. Sie sind daher für Schwingungen und andere vertikale Kräfte störungsanfällig und geraten in ein instabiles Kräftegleichgewicht.[10] Die seitlichen Verankerungen von Seilen bei Hänge- und Spannbandbrücken sind hingegen nur auf Zug belastet, aber durch ihre Lage und Bauweise besser auf nicht lineare Lasten

10 Vgl. dazu auch Wöhrl/Lorke in diesem Band, S. 72ff.

durch Schwingungen vorbereitet. Weil die Fundamente bei Erdbeben dem instabilen Untergrund am nächsten sind, stellen sie bei Erschütterungen auch die empfindlichste Stelle der Brücke dar: Sie können sich verschieben, verrutschen, nachgeben, absacken, auch brechen oder ihren Dienst vollständig versagen. Die Stützen der Brücke richten sich über den Fundamenten auf: Das können gerade aufragende Pfeiler oder gebogene, schräge oder gespreizte Stützen sein, aber auch die Pylone einer Hängebrücke, die Höhen bis über 300 Meter erreichen können. Diese Pfeiler können aus Bruch-, Werk- oder Backstein gemauert oder auch aus Holzbalken zusammengesetzt sein. Heute werden sie jedoch vorwiegend aus Stahl oder Stahlbeton errichtet. Brückenpfeiler können zwar durchaus ins Wanken kommen oder brechen, bei Erdbeben gehören sie aber zu den sichereren Bauteilen: Weil sie relativ biegsam sind und ihr Schwerpunkt meist recht tief liegt, können sie sich gefahrlos auf eine Schwingungssituation einstellen.

Der Brückenträger, der als Balken, Bogen oder Fachwerk ausgebildet sein kann, leitet sein Eigengewicht und die Verkehrslasten an die Pfeiler weiter. Oft sind Träger aus den gleichen Baumaterialien wie die Pfeiler hergestellt. Erst der Brückenträger ermöglicht die horizontale Verbindung zwischen den beiden Seiten eines Abgrundes und übernimmt den funktionalen Teil der Brücke. Träger sollen meist lang und dabei leicht sein und sind daher für Schwingungen besonders anfällig. Wenn ein Erdbeben den Träger zu stark erschüttert, verursachen diese Bewegungen Schäden, sie destabilisieren die Konstruktion und können zum Zerbrechen des Trägers führen.

Bei Hängebrücken ist der Brückenträger an Seilen aufgehängt, die an den Hauptseilen zwischen den Pylonen angebracht sind, während der Träger von Schrägseilbrücken über Abspannungen mit dem Pfeiler verbunden ist. Weil sich die Seile bei Schwingungen unterschiedlichen Belastungen mühelos anpassen können, sind sie nicht ursächlich für Schäden oder Einstürze verantwortlich. Sie versagen im Falle eines Bebens sozusagen als letztes Bauteil, wenn Stützen und Träger ihren Dienst bereits nicht mehr leisten können.

Schnittstellen als Garant für (In)Stabilität

Bewegungen und Verschiebungen zwischen den Fundamenten, den seitlichen Auflagern, den Stützen, den Trägern und der Fahrbahnplatte ermöglichen feste oder bewegliche Lager aus Stahl oder Elastomeren. Diese Lager sind als Schnittstellen zwischen den Bauteilen für den Erhalt des Gleichgewichts der Brücke besonders wichtig und gleichzeitig die am meisten gefährdeten Elemente.[11]

11 Vgl. Philippe Lucien/Arno Renault, *Bewertungsverfahren zur Beurteilung der Erdbebensicherheit von Brückenbauwerken*, Aachen 2007.

Schon durch ihre Lage und Funktion sind Brücken vielen Einflüssen ausgesetzt und müssen mit unterschiedlichen Naturgewalten zurechtkommen. Ihre Funktionstüchtigkeit verlangt ihnen einen hohen Grad an Anpassungsfähigkeit ab, denn sie müssen sich bei Wind, Sturm, Regen, Hitze und Kälte den Naturereignissen entgegenstellen und vorhersehbar bewegen können. Diese Veränderungen werden von beweglichen Teilen aufgenommen: Es gibt Lager zwischen Fundamenten, Stützen und Trägern, Bauteile, die durch bewegliche Gelenke untereinander verbunden sind, und es braucht Übergangskonstruktionen zwischen dem festen Grund und dem Brückenträger, der seine Länge bei Temperaturschwankungen verändert oder hin- und herrutscht, wenn ein Fahrzeug bremst. Auch der Wind erzeugt Lasten, die die Brücke aufnehmen und ableiten muss. Vor allem während der Bauzeit müssen Brücken mit sehr unterschiedlichen und im Bauablauf ständig wechselnden Lastfällen fertig werden. In dieser Zeitspanne müssen sie mit Lehrgerüsten, Hilfsabspannungen oder -pfeilern besonders gesichert sein. Weil sie aber noch nicht ihre ganze Tragfähigkeit haben und sich daher noch in einem jeweils labilen Gleichgewicht befinden, sind sie für Schwingungen und Erschütterungen besonders empfänglich.

Von Brücken wird Gleichgewicht und Stabilität erwartet, damit sie jederzeit in der Lage sind, einen sicheren Weg über den Abgrund zu ermöglichen. Doch was bedeutet diese Forderung nach Stabilität für den Brückenbau?

Es gibt massiv aus Stein oder Beton gebaute Brücken, die auf den ersten Blick wegen ihres Erscheinungsbildes besonders stabil, schwer und unerschütterlich wirken: Ihr Schwerpunkt liegt sehr tief und auf diese Weise sind sie tatsächlich gut gegen Schwingungen des Untergrundes gewappnet. Die Trägheit ihrer Masse absorbiert diese Bewegungen des Bodens teilweise: Sie schwingen in ihrer Gesamtheit, aber gedämpft mit. Doch ihre Masse und Steifigkeit werden diesen Brücken immer dann zu Verhängnis, wenn die Schwingungen zu heftig werden, zweierlei Schwingungsrichtungen sich überlagern oder wenn gar die Eigenfrequenz des Bauwerks erreicht ist. Dann wird ihr Tragwerk beschädigt, zerbricht oder stürzt schlimmstenfalls ein.

Leichte, gelenkige Brücken aus Holz, Stahl oder auch Stahlbeton sind dagegen anpassungsfähiger. Weil ihr Schwerpunkt höher liegt als bei massiven Brücken, sind sie anfälliger für Schwingungen: Sie müssen so gebaut sein, dass sie dennoch Erschütterungen des Erdbodens aufnehmen und durch ihre Beweglichkeit in alle Richtungen ertragen können. Gelenke ermöglichen die notwendigen Bewegungen bei Schwingungen, die zusätzlich durch Dämpfer verringert werden können. Leichte Brücken müssen beweglich sein und sind so häufig am Ende besser auf Erdbeben vorbereitet als die starren und nur scheinbar sichereren Typen. So basiert die Stabilität von Brücken auf ihrem jeweiligen Schwingungsverhalten in Gefahrensituationen. Dafür ist eine vorausschauende Planung und Berechnung aller Möglichkeiten des Versagens der Konstruktion notwendig. Macht das Eigengewicht Brücken starrer und damit scheinbar sicherer, können instabiler wirkende, leichte und gelenkige Konstruktionen oft den drohenden Gefahren besser gerecht werden.

Tanzende Brücken im Ungleichgewicht: Die Entwicklung seit dem 19. Jahrhundert

Die typischen Schwachstellen und Schadensarten, die zur Instabilität und damit zum Verlust des Gleichgewichts von Brücken führen, sind bereits beschrieben, und wir konnten sehen, dass das Erdbebenverhalten einer Brücke im Wesentlichen von Art und Beschaffenheit ihrer Lagerung am Erdboden und an den Verbindungselementen zwischen den Bauteilen abhängt. Mit den Erkenntnissen über das Innere unseres Planeten aus der Physik und Geologie konnten auch Baumeister ab dem Ende des 19. Jahrhunderts immer genauer verstehen, wie seismische Erschütterungen auf Bauwerke wirken und lernten, darauf zu reagieren. Ingenieur:innen und Architekt:innen machten Experimente an Modellen und betrieben Forschungsarbeiten, aus denen statische und dynamische Berechnungsverfahren entwickelt wurden. Die Ergebnisse dieser Arbeiten führten zur Einführung fortschrittlicher technischer Erneuerungen im Bauwesen. Untersuchungen, Berechnungen und Modellversuche bedeuten eine – theoretische – Vorwegnahme der Wirkung von Beben und ermöglichen die Aufstellung von Richtlinien für die Stabilität von Brücken.[12] Regelwerke wurden zuerst in den Ländern entwickelt, die am meisten unter Erdbeben zu leiden haben: den USA, Japan und auch der Schweiz. Allen Normen ist gemeinsam, dass sie zunächst die physikalische und mathematische Annäherung an die Erdbebensicherheit suchen. Mechanische Versuche an Modellen gehören spätestens seit der Renaissance zu den gängigen Entwurfsmethoden der Ingenieurskunst.[13] Ab dem Ende des 19. Jahrhunderts kommen auch dynamische Versuche an Modellen dazu, um etwa das Schwingungsverhalten von Bauwerken durch Windlasten oder Erdbeben zu erforschen.

Seit 1890 wurden erste Modellversuche für Brücken unter Windlasten im Windkanal entwickelt.[14] Nach dem spektakulären Einsturz der *Tacoma-Brücke* 1940 wurden sie zum Standard für Testverfahren im Brückenbau (Abb. 3).[15] Für die Beurteilung des Schwingungsverhaltens bei Erdbeben wurden Modellversuche auf Rütteltischen erstmals um 1890 im – durch Beben besonders gefährdeten – Japan entwickelt. Nach dem verheerenden Erdbeben von 1906 in Kalifornien wurden dort von 1908 an ebenfalls Rütteltische für die Prüfung von Großbauwerken eingeführt. Während diese ersten Versuche nur Schwingungen in einer Richtung simulieren konnten, standen ab 1933 Rütteltische mit zwei Bewegungsrichtungen zur Verfügung. Die von Lydik Jakobsen (1897–1976) an der Stanford University entwickelten Versuche und deren Auswertung bildeten die wissenschaftliche Grundlage für neue Techniken der

12 Regeln für die Erdbebensicherheit von Bauwerken sind in Deutschland seit 1981 in der DIN 4149 und ab 2005 im nachfolgenden EUROCODE 8 festgehalten und werden bei Neubauten berücksichtigt.
13 Vgl. Dirk Bühler, Models in civil engineering from ancient times to the Industrial Revolution, in: Bill Addis (Hg.), *Physical models: Their historical and current use in civil and building engineering design*, Berlin 2021, S. 3–30.
14 Vgl. Bill Addis, The historical use of physical model testing in wind engineering, in: ebd., S. 711–751.
15 Dirk Bühler, *Brücken – Tragende Verbindungen*, München 2019, S. 174–175.

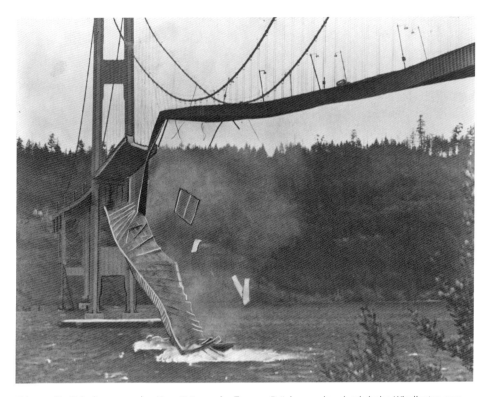

Abb. 3 Die Schwingungen des Hauptträgers der Tacoma Brücke wurden durch hohe Windlasten verursacht. Der Träger bot dem Wind durch seine hohe und dennoch leichte Konstruktion eine zu große Angriffsfläche, daher geriet er in zu hohe Schwingungen und zerbrach

Erdbebensicherung. Kurz nach dem Zweiten Weltkrieg wurden Rütteltische mit bis zu sechs Bewegungsrichtungen zur Norm, die immer zuverlässigere Aussagen zum Verhalten von Brücken bei Erdbeben erlaubten.[16]

Unter dem Titel »Tanzende Brücken für Erdbebengebiete« fasste die *Welt der Physik* 2007 das Forschungsergebnis eines spektakulären Versuches so zusammen: »Wenn ein Erdbeben Brücken zum Schaukeln bringt, ist es am sichersten und auch am billigsten, sie ein wenig tanzen zu lassen.«[17] Forscher des US-amerikanischen

16 Vgl. Bill Addis, The historical use of physical model testing in earthquake engineering, in: Addis 2021, S. 753–765.

17 O. A., Tanzende Brücken für Erdbebengebiete, in: *Welt der Physik*, URL: https://www.weltderphysik.de/gebiet/technik/news/2007/tanzende-bruecken-fuer-erdbebengebiete/ (22.07.2021).

Multidisciplinary Center for Earthquake Engineering Research (MCEER) in Buffalo hatten nämlich auf dem Rütteltisch ein Turmmodell von sechs Metern Höhe und neun Tonnen Gewicht getestet. Bei den Versuchen konnten sie feststellen, dass Stützen von Brücken besser auf Erdbeben vorbereitet sind, wenn sie nicht fest am Fundament verankert werden, sondern stattdessen davon entkoppelt sind und sich bei plötzlichen Bodenschwingungen ein wenig anheben können. Spezielle Dämpfer sorgen dafür, dass die Stützen sich nicht unkontrolliert bewegen. Eine Querverspannung innerhalb der Stütze verbessert deren Widerstandsfähigkeit zusätzlich.

Dieser Versuch bestätigt erneut, wie die Flexibilität von und zwischen Bauteilen Schwingungen absorbieren und neutralisieren kann. Dämpfer und besondere Lager sind dann die Mittel der Wahl. Dämpfer sind gefedert gelagerte Gewichte, die durch die Trägheit ihrer Masse den Schwingungen des Baukörpers entgegenwirken. Ihre Gegenbewegungen lassen sich genau mit den zu erwartenden Schwingungen austarieren. Einer der merkwürdigsten Dämpfer stammt aus dem Hochhausbau:

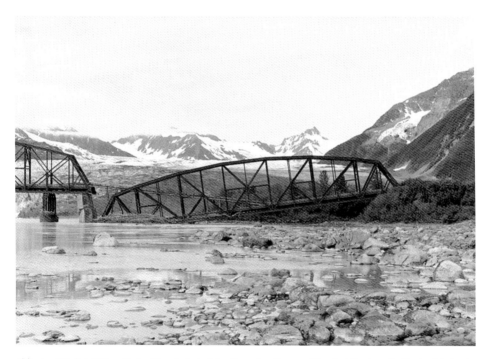

Abb. 4 Bei der *Million Dollar* Eisenbahnbrücke über den *Copper River* bei Cordova in Alaska ist durch einen Erdbebenschaden am Brückenpfeiler (links) die Fahrbahnplatte vom Auflager abgestürzt: ein häufiges und fast typisches Schadensbild

Manchmal dient ein auf dem Dach angebrachtes Schwimmbecken nicht nur dem Vergnügen der Bewohner:innen, sondern auch als Schwingungsdämpfer bei Erdbeben.

Lager zwischen den Bauteilen können fest oder beweglich sein. Zu Beginn des 20. Jahrhunderts bestanden sie meist aus Eisen oder Stahl, heute sind sie Hightech-Bauteile aus verschiedensten hochbelastbaren Elastomeren und Stahlteilen, die Bewegungen in alle gewünschten Richtungen zulassen. Diese Einbauten erlauben es nun den Brücken, ihre Bewegungen immer wieder auf das erforderliche Gleichgewicht zurückzustellen, daher geben sie der Instabilität wenig Angriffsfläche. Kippmomente bedeuten in diesem Zusammenhang, dass die Grenzen der planbaren Belastbarkeit von Konstruktion und Material erreicht oder überschritten werden: Es droht der Einsturz (Abb. 4).

Brücken sind Verbindungen

Abgesehen von diesen technischen, in langer Forschungs- und Erprobungsarbeit erreichten Errungenschaften der Tragwerkslehre und Bautechnik sind Brücken doch gleichzeitig und vor allem Verkehrsbauten, die helfen sollen, Menschen, Tiere und Lasten von einer Seite eines Hindernisses zur anderen zu bewegen. Weil sie meist an besonders exponierten Stellen gebaut sind, bedeuten sie oft eine durchaus prekäre Verbindung zwischen Orten über Täler und Meere hinweg. Ist diese Verbindung instabil und etwa durch ein Naturereignis unterbrochen, werden Orte von ihrer Umwelt abgeschnitten. Das gilt in zweifacher Hinsicht: So können Wege zu Hilfszentren unterbrochen sein und die Rettung vieler Menschen gefährden oder Ortschaften können von ihrer notwendigen Versorgung mit Gütern und Leistungen abgeschnitten werden, sodass die Menschen völlig auf sich selbst gestellt sind. Daher gehören viele Brücken zu den sogenannten »lifelines«,[18] den (über-)lebenswichtigen Infrastrukturbauten, also zu Konstruktionen und Einrichtungen für Versorgung und Entsorgung im Katastrophenfall.

Wenn alle Wege abgeschnitten und Orte isoliert von ihrer Umgebung sind, ändert sich auch das Zusammenleben einer Gemeinschaft schnell. In der Not kann im besten Fall eine neue, zuvor kaum geahnte Nähe und Bereitschaft zu gegenseitiger Hilfe entstehen, vor allem, wenn nur noch Selbsthilfe möglich ist.[19] So können die Erschütterungen der Erde ein Zusammenleben stärken und Brücken zwischen und unter Gemeinschaften schaffen. Der Anthropologe Eric Wolf nannte die Völker Me-

18 Hugo Bachmann, *Erdbebensicherung von Bauwerken*, Basel 1995.
19 Ausführlicher in: Jared Diamond, *Collapse – How Societies choose to fail or succeed*, London 2005; Martin Voss, *Symbolische Formen – Grundlagen und Elemente einer Soziologie der Katastrophe*, Bielefeld 2006.

xikos »sons of the shaking earth« und interpretierte die instabile Erde als Leitmotiv der indigenen Kulturen.[20]

Erdbeben können auch auf andere Weise metaphorische Brücken zwischen Menschen schlagen, wie etwa Johann Moritz Rugendas (1802–1858) nach dem Erdbeben vom 10. Februar 1835 in Chile unter Beweis stellte: Er ließ eines seiner hochdotierten Gemälde versteigern und spendete den Erlös an die notleidende Bevölkerung – eine Geste, die viel zu seiner Beliebtheit in Chile beigetragen hat.[21]

Beispiele

Beispiele aus besonders erdbebengefährdeten Regionen an der Westküste Amerikas und den Inselreichen Asiens verdeutlichen diese Eigenschaften von Brücken und die Gefahren, die ihnen bei Erdbeben drohen, aber sie zeigen auch, wie die Erbauer:innen diesen Naturereignissen entgegenwirken.

Instabilität durch ein Beben kann als geologisches Indiz dienen wie beim römischen Eifel-Aquädukt (erbaut: um 100), der das begehrte Wasser aus der Eifel 95 Kilometer weit mit gleichmäßigem Gefälle nach Köln leitete. Im Wald von Mechernich weist er jedoch eine Bruchkante von 35 Zentimetern auf, eine parallel geführte Leitung überbrückt die Stelle. Archäolog:innen machten einen Fehler der römischen Vermessungsingenieure dafür verantwortlich bis Geolog:innen der Universität Bonn herausfanden, dass gerade an dieser Bruchstelle eine geologische Verwerfung verläuft, ein Erdbeben also die Ursache des Schadens war und die Ersatzleitung notwendig gemacht hatte.[22]

Instabilität der Erde kann in seltenen Fällen auch beim Bau von Brücken helfen wie etwa beim *Puente Bolognesi* (erbaut: 1546–1608) über den Río Chili in Arequipa (Peru). Dessen Bau verzögerte sich immer wieder aus politischen und sozialen Gründen, aber auch wegen des Mangels an geeigneten Baustoffen.[23] Die fünf Brückenbögen wurden einer um den anderen erbaut und sie hielten den starken Beben von 1582, 1600, 1604 und 1687 stand (Abb. 5). Bei diesen Beben wurden jedoch viele andere Gebäude zerstört, die Bauschutt aus solidem Werkstein zurückließen. Das Bauamt der Kathedrale und das Stadtbauamt machten sich immer wieder gegenseitig

20 Eric Wolf, *Sons of the shaking earth*, Chicago/London 1959.
21 Vgl. Christof Metzger und Christof Trepesch, *Chile und Johann Moritz Rugendas*, Worms am Rhein 2007, S. 105.
22 Vgl. Gösta Hoffmann/Sabine Kummer/Rosa Márquez et al., The Roman Eifel Aqueduct: archaeoseismological evidence for neotectonic movement at the transition of the Eifel to the Lower Rhine Embayment, in: *Int J Earth Sci (Geol Rundsch)* 108/2019, S. 2349–2360.
23 Dirk Bühler: Urbanismo y arquitectura civil en el Virreinato del Perú (Arequipa, siglos XVI–XVIII), in: Rosalva Loreto López (Coord.), *Perfiles habitacionales y condiciones ambientales: Historia Urbana de Latinoamérica siglos XVII–XX*, Puebla 2007, S. 177–181.

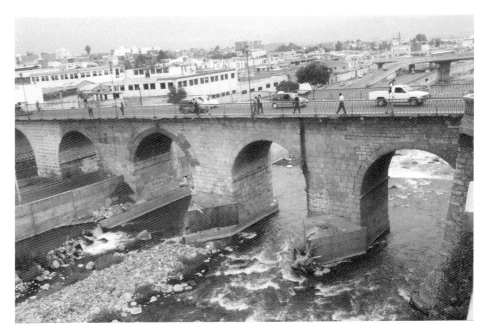

Abb. 5 Der *Puente Bolognesi* in Arequipa (Peru) wurde auch mit Bauschutt aus Erdbebenschäden an Gebäuden gebaut, hat aber selbst allen Beben standgehalten

die Wiederverwertung des Bauschutts streitig, meist wurde das Ringen zugunsten der Fertigstellung der Kathedrale entschieden.[24]

Die Instabilität des Grundes stellt vor allem beim Bau der Fundamente immer wieder ein hohes Risiko dar, wie diese zwei Beispiele zeigen: Der *Puente de Metlac* bei Fortín de las Flores in Mexiko (Beben: 14.05.1866) war die letzte der 39 Brücken auf der Bahnstrecke des *Ferrocarril Mexicano* (erbaut 1837–1873) zwischen Veracruz und Mexiko-Stadt. Die Überquerung der 304 Meter breiten und 106 Meter tiefen Schlucht war eine Herausforderung für die Ingenieure wie Andrew Talcott (1797–1890). Nach drei verworfenen Entwurfsvorschlägen entschied sich der Ingenieur für eine Röhrenbrücke aus Eisen nach dem Vorbild der Britannia-Brücke in Wales (erbaut 1846–1850). Am 26. April 1866 wurde der Grundstein gelegt, doch schon zwei Wochen später zerstörte ein Erdbeben die gerade fertig gestellten Fundamente. Die

24 Victor M. Barriga, *Los terremotos en Arequipa* (1582–1868), Arequipa 1951, S. 128, S. 293.

Lösung brachte schließlich eine alternative Trassenführung über einen talaufwärts verlaufenden Umweg mit einer kleineren, jedoch ebenso spektakulären Brücke.[25] An der ursprünglich geplanten Stelle wurden 1964 eine Autobahn- und 1985 eine Eisenbahnbrücke erbaut.

Die *Akashi Kaikyo* Brücke bei Kobe in Japan (Beben: 17.01.1995) ist die größte Hängebrücke der Welt (erbaut: 1988–1998) und überquert das Meer zwischen den Inseln Honshu und Shikoku mit einer Spannweite von 1990 Metern (Abb. 6). Die Caissons für die Gründung auf dem Meeresboden sind 67 Meter hohe Stahlzylinder mit 80 Meter Durchmesser, die mit Unterwasserbeton verfüllt wurden. Auf ihnen ragen die Pylone rund 283 Meter hoch in den Himmel. Sie wurden mit genau abgestimmten Massendämpfern ausgestattet, die Schwingungen entgegenwirken. Das Erdbeben vom 17.01.1995 hatte sein Epizentrum genau zwischen den beiden Pylonen der Brücke. Durch die seismischen Erschütterungen verschoben sich die Fundamente und vergrößerten die Spannweite um 80 Zentimeter. Da der Bau des Trägers und der Fahrbahn noch ausstanden, konnte die Verlängerung des Brückendecks berücksichtigt und das Bauwerk 1998 pünktlich dem Verkehr übergeben werden.[26]

Der Instabilität der Erde entgegenzuwirken, kann ein ganzes Bündel an Vorsorgemaßnahmen erfordern, wie dieses Beispiel recht vollständig zeigt. Für den Neubau zweier Bücken auf der Schnellzugstrecke durch das stark erdbebengefährdete Gebiet zwischen Toluca und Mexiko-Stadt (Mexiko) wurde 2020 ein komplexes Maßnahmenpaket entwickelt,[27] um die Brücken mit ihren bis zu 65 Meter hohen Pfeilern und bis zu 64 Meter großen Spannweiten vor Erdbebenschäden zu schützen. Zwischen Brückendeck und Pfeilern sind hoch belastbare, mit Gleitwerkstoffen ausgestattete Kalottenlager eingebaut. Verschiebungen des Brückendecks verringern horizontal eingebaute Hydraulikdämpfer, Elastomer-Feder-Isolatoren stellen bei Bewegungen das ursprüngliche Gleichgewicht wieder her und eigens entwickelte Wanderschwellen ermöglichen an den Dehnfugen der Brückenenden erdbebensichere Verschiebungen. Schließlich können Betoneinfassungen in Querrichtung an den Pfeilern im Notfall aktiviert werden und einen Einsturz verhindern.

Instabilität an der San-Andreas-Verwerfung entlang der Bucht von San Francisco (USA) machte beim *Loma Prieta* Erdbeben vom 18.04.1906[28] mit einer Stärke

25 Dirk Bühler, *Ferrocarril Mexicano: Die erste mexikanische Eisenbahn. Kurzführer zur Ausstellung im Deutschen Museum*, München 2011.
26 Vgl. Bühler 2019, S. 188–189.
27 Vgl. Maurer Söhne (Hg.), Komplexes Erdbebenschutzsystem, in: *Bauingenieur – Organ des VDI für Bautechnik* 95/2020, 3. Sonderteil, S. A6–A8.
28 Bei diesem Beben wurden seismische Wellen an Unregelmäßigkeiten tieferer Schichten der Erdkruste reflektiert und wirkten in verschiedenen Richtungen gleichzeitig besonders zerstörerisch auf die im weichen Erdreich gegründeten Bauwerke.

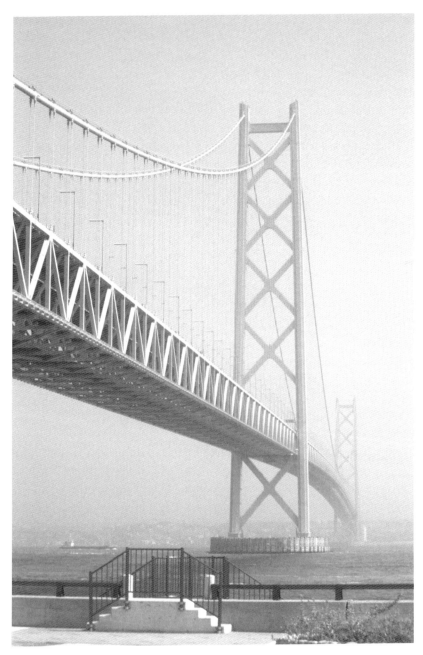

Abb. 6 Die *Akashi-Kaikyo* Brücke in Japan ist die weltweit größte Hängebrücke. Während der Bauzeit hat sich bei einem starken Erdbeben ihr Fundament um 80 Zentimeter verschoben

von 7,1 die Stadt fast vollständig dem Erdboden gleich und hatte ganz unterschiedliche Wirkungen auf die bestehenden Brücken. Die legendäre *Golden Gate* Brücke (erbaut 1933–1937) verbindet San Francisco mit dem kalifornischen Autobahnnetz und wird jährlich von etwa 40 Millionen Fahrzeugen genutzt. Sie hat bisher mehrere Erdbeben ohne grundlegende Schäden überstanden.[29] Während die *Golden Gate* Brücke auch die Schwingungen der Erde beim *Loma-Prieta* Beben gut verkraften konnte, brach bei der *East Bay Bridge* ein 15 Meter langer Träger des Oberdecks auf das untere Brückendeck hinab[30] und unterbrach die als »lifeline« eingestufte Verbindung über mehrere Wochen. Gleichzeitig wurde der *Cypress Viadukt* in Oakland völlig zerstört, denn er war für diese seismischen Belastungen nicht stabil genug gebaut: ein Planungsfehler.

Wenn bei der Planung, dem Bau und insbesondere der Wartung von Brücken nämlich Gewinnmaximierung und Profit gegenüber der Stabilität des Bauwerks in den Vordergrund gestellt werden, sind Bauschäden und Einstürze nicht zu vermeiden. Leider ist das ein global verbreiteter folgenschwerer und kostspieliger Fehler, der am häufigsten bei alltäglichen und unspektakulären Bauwerken vorkommt und eine besondere Form der Instabilität verursachen kann.

Nach diesem Erdbeben wurden an der *Golden Gate* Brücke Sicherungsmaßnahmen durchgeführt, damit mögliche Erdbeben der Stärke 8,3 keine Schäden verursachen: Zwischen 1996 und 2005 wurden moderne Spannanker in die Fundamente eingebaut, die Übergänge zwischen Pylonen und Trägern mit Gelenken ausgestattet, die Schwingungen in mehreren Richtungen absorbieren können. Die Stützen wurden mit dicken Stahlplatten umschnürt und mit bewehrtem Ortbeton umhüllt; so blieb die Ästhetik des Originalbauwerks erhalten[31].

Schlussbemerkung

Dieser Beitrag hat beschrieben, wie Brücken auf Erschütterungen der Erde und die dadurch erzeugten Schwingungen reagieren können. Erklärt wurde auch das Spannungsfeld der vielfältigen planerischen Möglichkeiten zum Erhalt dieser Stabilität. So sind massive und starre Brücken in der Lage, Schwingungen dank ihres tief liegenden Schwerpunktes und der Trägheit ihrer Masse zu absorbieren. Bei weniger massiven, leichteren Brücken hingegen kann eine relative, kontrollierte

29 Vgl. Bühler 2019, S. 186–187.
30 Wie der Träger in Abb. 4.
31 O. A., Erdbebensicherungsmaßnahmen an der Golden Gate Brücke mit DYWIDAG geotechnischen Systemen und Spannverfahren, in: *DYWIDAG-Systems International*, URL: https://www.dywidag-systems.de/projekte/2005-info-13/erdbebensicherungsmassnahmen-an-der-golden-gate-bruecke-mit-dywidag-geotechnischen-systemen-und-spannverfahren/ (22.07.2021).

Instabilität bei Erdbeben ebenfalls Stabilität hervorrufen, denn gerade diese Flexibilität der Konstruktion kann die durch Schwingungen erzeugten Kräfte mindern und aufheben. Werden jedoch die Grenzen der planbaren Belastbarkeit von Konstruktion und Material, also das Kippmoment, erreicht oder überschritten, droht der Einsturz.

Literaturverzeichnis

Addis, Bill, The historical use of physical model testing in wind engineering, in: Bill Addis (Hg.), *Physical models: Their historical and current use in civil and building engineering design*, Berlin 2021, S. 711–751.

Addis, Bill, The historical use of physical model testing in earthquake engineering, in: Bill Addis (Hg.), *Physical models: Their historical and current use in civil and building engineering design*, Berlin 2021, S. 753–765.

Renault, Arno/Lucien, Philippe, *Bewertungsverfahren zur Beurteilung der Erdbebensicherheit von Brückenbauwerken*, Aachen 2007.

Bachmann, Hugo, *Erdbebensicherung von Bauwerken*, Basel 1995.

Barriga, Victor M., *Los terremotos en Arequipa (1582–1868)*, Arequipa 1951.

Bollnow, Otto Friedrich, *Mensch und Raum*, Stuttgart 1963.

Bühler, Dirk, Urbanismo y arquitectura civil en el Virreinato del Perú (Arequipa, siglos XVI–XVIII), in: Rosalva Loreto López (Coord.), *Perfiles habitacionales y condiciones ambientales: Historia Urbana de Latinoamérica siglos XVII–XX*, Puebla 2007, S. 177–181.

Bühler, Dirk, *Ferrocarril Mexicano: Die erste mexikanische Eisenbahn. Kurzführer zur Ausstellung im Deutschen Museum*, München 2011.

Bühler, Dirk: *Brücken – Tragende Verbindungen*, München 2019.

Bühler, Dirk: Models in civil engineering from ancient times to the Industrial Revolution, in: Addis, Bill (Hg.), *Physical models: Their historical and current use in civil and building engineering design*, Berlin 2021, S. 3–30.

Diamond, Jared, *Collapse – How Societies choose to fail or succeed*, London 2005.

Grünthal, Gottfried/Mayer-Rosa, Dieter/Lenhardt, Wolfgang A., Abschätzung der Erdbebengefährdung für die D-A-CH-Staaten – Deutschland, Österreich, Schweiz. in: *Bauingenieur – Organ des VDI für Bautechnik*, 75/1998, 10, S. 753–767, Karte: S. 764

Hess, Harry Hammond, *Evolution of ocean basins, Report to Office of Naval Research, Contract No. 1858(10), NR 081-067: 38*, 1960.

Hess, Harry Hammond, History of Ocean Basins, in: A. E. J. Engel/Harold L. James/B. F. Leonard (Hg.), *Petrologic studies: a volume to honour of A. F. Buddington*, Eds. Geological Society of America, New York 1962, S. 599–620.

Hoffmann, Gösta/Kummer, Sabine/R. Márquez et al., The Roman Eifel Aqueduct: archaeoseismological evidence for neotectonic movement at the transition of the Eifel to the Lower Rhine Embayment, in: *Int J Earth Sci (Geol Rundsch)* 108/2019, S. 2349–2360.

Kozlovsky, Yevgeny A., The world's deepest well, in: *Scientific American* 251/1984, 6, S. 98–104.

Maurer Söhne (Hg.), Komplexes Erdbebenschutzsystem, in: *Bauingenieur – Organ des VDI für Bautechnik*, 95/2020, 3. Sonderteil, S. A6–A8.

Metzger, Christof/Trepesch, Christof, *Chile und Johann Moritz Rugendas*, Worms am Rhein 2007.

Richter, Charles F., An instrumental earthquake magnitude scale, in: *Bulletin of the Seismological Society of America* 25/1935, 1, S. 1–32.

Romm, James, A new forerunner for continental drift, in: *nature* 367/1994, S. 407–408.

Wegener, Alfred, *Die Entstehung der Kontinente und Ozeane*, Braunschweig 1915.

Voss, Martin, *Symbolische Formen. Grundlagen und Elemente einer Soziologie der Katastrophe*, Bielefeld 2006.

Wenk, Thomas, *Erdbebensicherheit von Brücken. Gefährdung, Schadenbilder, Maßnahmen*, Vortrag am 12. September 2012 beim 12. Fachkolloquium Werkhof Urdorf des Tiefbauamtes des Kantons Zürich.

Wolf, Eric, *Sons of the shaking earth*, Chicago/London 1959.

Online-Quellen

Grünthal, Gottfried/Mayer-Rosa, Dieter/Lenhardt, Wolfgang A., Abschätzung der Erdbebengefährdung für die D-A-CH-Staaten - Deutschland, Österreich, Schweiz. in: *Bauingenieur – Organ des VDI für Bautechnik*, 75/1998, 10, S. 753–767, Karte: S. 764; https://www.eskp.de/naturgefahren/erdbebengefaehrdung-in-deutschland-93586/ (28.07.2021).

O. A., Tanzende Brücken für Erdbebengebiete, in: *Welt der Physik*, URL: https://www.weltderphysik.de/gebiet/technik/news/2007/tanzende-bruecken-fuer-erdbebengebiete/ (22.07.2021).

O. A., Erdbebensicherungsmaßnahmen an der Golden Gate Brücke mit DYWIDAG geotechnischen Systemen und Spannverfahren, in: *DYWIDAG-Systems International*, URL: https://www.dywidag-systems.de/projekte/2005-info-13/erdbebensicherungsmassnahmen-an-der-golden-gate-bruecke-mit-dywidag-geotechnischen-systemen-und-spannverfahren/ (22.07.2021).

Nichtgleichgewicht bewegt die Welt

Ein Interview mit Axel Lorke und Nicolas Wöhrl (Universität Duisburg-Essen, Sonderforschungsbereich 1242, DFG »Nichtgleichgewichtsdynamik kondensierter Materie in der Zeitdomäne«)

Als Vertreter der physikalischen Forschung seid ihr bei der vergangenen Jahrestagung der ILSS Hamburg zum Thema *(In)Stabilitäten* mit der These »Nichtgleichgewicht bewegt die Welt« angetreten. Was bedeutet *Nichtgleichgewicht* im Zusammenhang mit eurer Forschung?

AL Physikalisch gesehen wird die Dynamik der Welt, in der wir leben, erst durch Nichtgleichgewicht ermöglicht. Bereits bei der Konstruktion von Dampfmaschinen wurde klar, dass es zwei verschiedene Temperaturen geben muss, um aus Wärme mechanische Bewegung zu erzeugen. Moderne Verbrennungsmotoren basieren auf der chemischen Instabilität der verwendeten Treibstoffe. Auch das Leben auf der Erde kann nur existieren, weil sich unser Planet nicht im thermischen Gleichgewicht mit der Sonne befindet. Manchmal kann ein Nichtgleichgewicht aber auch unerwünscht sein: Der Klimawandel, und insbesondere die sogenannten Kipppunkte, sind Instabilitäten, die für die menschliche Gesellschaft bedrohlich werden können.

NW Abgesehen von solchen temporären Nichtgleichgewichten strebt das Universum allerdings in einem unumkehrbaren Prozess – im kosmischen genauso wie im mikroskopischen Maßstab – einem Gleichgewicht entgegen. Die Frage, wie selbst ganz alltägliche Prozesse vom Nichtgleichgewicht ins Gleichgewicht führen, beschäftigt die Forschung bis heute. Dazu haben sich verschiedene Forschungsansätze ausgebildet, und unser Spezialgebiet an der Universität Duisburg-Essen im Sonderforschungsbereich 1242 (DFG) sind spezielle Prozesse in Materialien. Um die dahinterstehenden atomaren Mechanismen zu verstehen, müssen Methoden mit einer Zeitauflösung bis in den Bereich von 0,000 000 000 000 1 Sekunden entwickelt werden.

Damit sprecht ihr eine große Zahl von Aspekten an, die wir gerne näher betrachten möchten. Beginnen wir mit dem Grundlegenden: Wir sind bei der Konzeption unserer Tagung vom Begriffspaar der »(In)Stabilitäten« ausgegangen. Inwiefern setzt ihr Stabilität mit Gleichgewicht und Instabilität mit Nichtgleichgewicht gleich? Was unterscheidet das Nichtgleichgewicht von der Instabilität? Mit welchen Begriffen und begrifflichen Differenzierungen arbeitet ihr darüber hinaus in diesem Kontext?

AL Aus unserer Sicht ist das Begriffspaar der (In)Stabilität nicht synonym zu setzen mit (Nicht)Gleichgewicht. Instabil/stabil ist sozusagen eine Differenzierung oder Qualifizierung des Begriffes Gleichgewicht: Es gibt unterschiedliche Formen des Gleichgewichts. Das kann man anhand einer Kugel exemplifizieren. Wenn die Kugel in einem Zustand ist, in dem sie sich nicht bewegt, dann sprechen wir von Gleichgewicht. Ob dieses Gleichgewicht stabil oder instabil ist, hängt davon ab, ob sich diese Kugel auf einer Bergspitze oder im Tal befindet. Im Tal – bzw. in einer Mulde – wäre es ein stabiles Gleichgewicht, auf einer Bergspitze hingegen wäre es ein instabiles Gleichgewicht. Ich würde es im Sinne einer zeitlichen Entwicklung verstehen wollen: Gleichgewicht bedeutet, das System verändert sich nicht. Und in einem instabilen Gleichgewicht kann die kleinste Störung zu einer starken Veränderung des Systems führen, während im stabilen Gleichgewicht eine kleine Veränderung das System wieder zurück in den Ausgangszustand bringt. In unserem SFB interessiert uns die Frage, wie Systeme, die wir absichtlich ins Nichtgleichgewicht bringen, wieder zurück ins Gleichgewicht finden.

NW Und diese zeitliche Komponente interessiert uns besonders. Einfach nur ein Nichtgleichgewicht herbeizuführen, ist für uns jetzt auch nicht so spannend, sondern eher die Frage, wie das System dieses Nichtgleichgewicht dann wieder verlässt und welche Prozesse dabei ablaufen.

Der Kunsthistoriker Peter-Klaus Schuster hat sich in einem Aufsatz mit dem Titel »Grundbegriffe der Bildersprache« mit Kubus und Kugel auseinandergesetzt.[1] Schuster argumentiert hier auch mit den Eigenschaften der geometrischen Grundfiguren Kubus und Kugel: Als antithetische Repräsentanten von (In)Stabilität sind diese in der Bildsprache keinesfalls willkürlich gewählt, da die Kugel im Gegensatz zum Kubus diesen intrinsischen Drang zur Bewegung besitzt. Macht dieser Ansatz aus Sicht der Physik nicht auch Sinn?

NW Ja, auf alle Fälle. Eine Kugel auf einer wirklich glatten und geraden Oberfläche würden wir als indifferent bezeichnen: Auch wenn man sie mit wenig Kraft bewegen kann, hat sie doch keinen bevorzugten Punkt auf dieser Ebene, an dem sie zur Ruhe oder ins Gleichgewicht findet, und auch keine bevorzugte Orientierung für eine mögliche Bewegung. Im Gegensatz zu einem Würfel, der erst einmal auf dieser Ebene, auf dieser Fläche stehen bleibt, bis er diesen Kipppunkt erreicht, an dem der Schwerpunkt jenseits der Auflagefläche liegt, und er dann umkippt. Aber das lässt sich dann problemlos mathematisch greifen, wie stabil ein Körper auf einer Ebene ist.

1 Peter-Klaus Schuster, Grundbegriffe der Bildersprache?, in: Christian Beutler/Peter-Klaus Schuster/Martin Warnke (Hg.), *Kunst um 1800 und die Folgen. Werner Hofman zu Ehren*, München 1988, S. 425–446.

Die Begrifflichkeit *(In)Stabilität* wäre dann eine Eigenschaft spezifischer geometrischer Körper, während Gleichgewicht bzw. Nichtgleichgewicht immer in einem systemischen Zusammenhang gedacht ist. Sowohl beim Gleichgewicht als auch bei der Stabilität macht es bei einem isoliert betrachteten Würfel nicht viel Sinn, über Stabilität zu sinnieren. Vielmehr braucht es immer das Zusammenspiel aus einer Ebene mit bestimmten Eigenschaften und dem Körper, der seinerseits bestimmte Eigenschaften besitzt.

Eure eingangs angeführten Beispiele für (thermisches) Nichtgleichgewicht scheinen darauf zu verweisen, dass das Nichtgleichgewicht in der Physik erst einmal sehr positiv besetzt ist und für Leben, Dynamik und Bewegung stehen kann. Insbesondere im Alltagsdiskurs ist Instabilität hingegen klar negativ konnotiert. Gerade im Kontext der Corona-Krise haben wir das im letzten Jahr alle selbst erfahren müssen. Gibt es in der Physik auch weniger positive Effekte von Nichtgleichgewicht?

NW Hier müssen wir jetzt noch einmal einen Schritt zurückgehen, denn in unserer Profession als Physiker gibt es diese wertenden Kategorien für physikalische Prozesse eigentlich nicht. Gleichgewicht bzw. Nichtgleichgewicht sind per se weder positiv noch negativ besetzt; das wird in der Physik relativ emotionslos gehandhabt, weil es um eine neutrale Beobachtung physikalischer Systeme geht. Selbst mit Blick auf den Klimawandel ist die Änderung bzw. das Verlassen des Gleichgewichts zweifelsohne für die Menschheit negativ, trotzdem kann ich das als Wissenschaftler relativ nüchtern betrachten und sagen, okay, das sind halt physikalische Prozesse, die da ablaufen.

Wir haben bei der Vorbereitung unseres Tagungsbeitrags auch darüber gesprochen, dass es in der Alltagssprache immer heißt, »Du musst Dein Gleichgewicht finden« und Ähnliches, und Ruhe und Ausgewogenheit sehr idealisiert werden. In der Physik wäre das hingegen vollkommen langweilig. Wir untersuchen bei uns im SFB nicht ohne Grund gerade die Nichtgleichgewichte, daher sind wir bei unseren Vorbereitungen auch über diese negative Einstufung in der Alltagssprache gestolpert.

Bei unseren Recherchen zur Tagungsvorbereitung war es in der Regel so, dass uns der Aspekt der Instabilität als der reizvollere erschien. Das Stabile stand hingegen in den meisten Fällen für den eher unspektakulären Grundzustand. Ab einem gewissen Punkt haben wir dann aber versucht, das doch wieder aufzubrechen und auch das Stabile als das Spannendere oder Problematische in das Programm einzubringen.

NW Genau das fanden wir so bemerkenswert an der Tagung: Wir untersuchen natürlich andere Systeme als in den Geisteswissenschaften, aber dass sich als kleinster gemeinsamer Nenner dann ergeben hat, dass uns ähnliche Dynamiken so faszinieren, fanden wir extrem aufschlussreich. Und diese Dynamiken, die können eben nur aus dem Nichtgleichgewicht kommen, sowohl gesellschaftlich als auch physikalisch, das

war total spannend für mich. Diese gesellschaftlichen Krisen, die während der Tagung analysiert wurden, sind auch Nichtgleichgewichte, aber eben auf gesellschaftlicher Ebene.

Kommen wir noch einmal auf den Klimawandel zurück. Ihr habt in eurem Vortrag erklärt, warum die von Menschen herbeigeführte Erderwärmung nicht einfach jederzeit durch Menschen wieder umkehrbar ist. Könnt ihr das hier für uns noch einmal zusammenfassen: Wenn wir Menschen den Planeten aufgewärmt haben, müssten wir ihn doch auch wieder abkühlen können?

NW Ein Beispiel ist das Methan, das in den Permafrostboden eingefroren und damit gespeichert ist. Es hat sich über viele Millionen Jahre dort angesammelt. Organische Substanz – Bäume, Pflanzen etc. – verrotten da unter Sauerstoffabschluss und dabei bildet sich Methan. Methan ist ein Klima-Gas, das viel mehr Einfluss auf unser Weltklima hat als etwa CO_2. Wenn man dieses Methan jetzt entlässt, weil der Boden aufzutauen beginnt, dann können größere Methanblasen aus Seen oder Sümpfen aufsteigen und das hier freigesetzte Methan kann man nicht wieder einfach in den Boden zurückpumpen oder ähnliches. Sich vorzustellen, dass wir technische Geräte bauen können, die gleichermaßen viele Millionen Tonnen wieder binden und in den Boden zurückverfrachten und speichern, ist nicht denkbar. Und da gibt es noch viele andere Beispiele wie dieses Eisschild in Grönland. Wenn das erst einmal abgetaut ist, dann bringt das verschiedene Effekte mit sich: Die sogenannte Albedo – also das Rückstrahlvermögen oder die Reflektivität der Erde – lässt dann nach. Das heißt, dadurch erhitzt sich die Erde weiter und es wird noch unwahrscheinlicher, dass sich überhaupt jemals wieder ein Gletscher auf Grönland bildet. Und so gibt es eben gewisse Kippelemente und Kippmomente. Wenn wir die überschreiten, kommen wir nicht wieder zurück – und das kann verheerende Auswirkungen auf die Menschheit haben.

AL Derartige Effekte kann man eigentlich sehr schön mit diesen klassischen Kipppunkten in Verbindung bringen. Wenn ein Schrank kippt, dann wirkt diese Hebelkraft, genauer gesagt das Drehmoment, umso stärker, je weiter er kippt – genau aus diesem physikalischen Zusammenhang kommt übrigens das Wort *Kippmoment* her. Und deswegen fällt er mit zunehmender Neigung dann noch schneller, und dann kippt er noch weiter, und dann greift die Kraft noch effektiver an, und dann fällt er noch schneller etc. Eine Lawine ist auch ein wunderbares Beispiel dafür. Und hier würde ja auch niemand auf die Idee kommen zu sagen: »Ja, wenn ich in der Lage bin, eine Lawine loszutreten, dann kann ich sie auch wieder aufhalten.«

Uns scheint das Kipppmoment von einem als stabil erachteten Zustand in einen instabilen (oder umgekehrt) ein Schlüsselaspekt zu sein. In den Geistes- und Kultur-

wissenschaften begreifen wir (In)Stabilitäten als Wahrnehmungsphänomene, deren Bestimmung man sich in Abhängigkeit von vielen verschiedenen Faktoren annähern kann. In vielen Fällen ist das Kippmoment ein fließender Übergang bzw. wird oft erst im Rückblick als ein solcher erkannt. Ist das in der Physik eigentlich anders? Kann man hier den Kipppunkt genau berechnen? Nach welchen Parametern legen Physiker:innen einen Kipppunkt fest, und ist seine Identifizierung nicht auch von der jeweiligen Forschungsperspektive abhängig?

AL Wenn man ein einfaches System hat, wie einen Schrank, der umkippt, oder nicht umkippt, dann ist der Kipppunkt präzise berechenbar. Je komplexer und multidimensionaler das System wird, je chaotischer im physikalisch-mathematischen Sinne, und je weniger präzise wir die Ausgangsparameter kennen, desto weniger ist auch für eine:n Physiker:in ein Umschlagpunkt oder ein Kipppunkt berechenbar.

In der klassischen Mechanik würde man sagen, dass alles prinzipiell genau berechenbar ist, aber in der Praxis ist es nicht unbedingt so.

NW Gerade das Klima ist ein Forschungsfeld, das sehr komplex ist, weil da viele Variablen und Mechanismen ineinandergreifen. Deswegen würde ich auch sagen, es ist gar nicht so einfach, immer präzise den Kipppunkt zu bestimmen. Sprich, die Bestimmbarkeit des Kippmoments hängt auch in physikalischen Kontexten von der Komplexität des Untersuchungsfeldes bzw. des Untersuchungssystems ab. Daher ist die Frage, auf wie viel Grad müssen wir die Erwärmung der Erde begrenzen, damit wir die Kipppunkte nicht erreichen, ganz schwer präzise zu beantworten. Damit tun sich Forscher:innen zu Recht schwer, weil hier so viele rückkoppelnde Effekte hineinspielen. Hinzu kommt, dass die Kippmomente, die hier entscheidend sind, sich auch noch gegenseitig beeinflussen. Deshalb ist es noch einigermaßen einfach, Kippelemente zu benennen, aber mit Blick auf die Zukunft schwer vorauszusagen, wann der Kipppunkt erreicht sein wird. Rückschauend kann man dann natürlich ganz gut sagen, wann wir beispielsweise das Abschmelzen der Gletscher nicht mehr aufhalten konnten. Da sehe ich doch bezüglich der Komplexität unserer physikalischen Forschungsfelder echte Parallelen zu den Geistes- und Sozialwissenschaften. Und genau diese Aspekte machen es auch so schwierig, den Klimawandel zu kommunizieren, weshalb er eine so große Herausforderung für die Wissenschaftskommunikation darstellt.

Bruno Latour hat seit 2013 an mehreren Vorträgen zum Klimawandel aus kulturwissenschaftlicher Sicht gearbeitet und behauptet, dass das Kippmoment längst ausgereizt sei und der Kipppunkt bereits hinter uns liege.[2]

2 Vgl. Bruno Latour, Über die Instabilität (des Begriffs) der NATUR, in: ders., *Kampf um Gaia. Acht Vorträge über das neue Klimaregime*, Berlin 2017, S. 21–75.

NW Ich hoffe es nicht, aber leider könnte er damit Recht haben. Dann stellt sich trotzdem die Frage, ob man jetzt die nächsten Kippmomente auch noch reißen muss. Wir sollten jedenfalls die Erderwärmung – soweit es irgend geht – begrenzen.

AL Ich würde gerne noch einmal auf die Berechenbarkeit des Kippmoments zurückkommen. Wenn man in den Sozial- und Geisteswissenschaften Gesellschaften betrachtet, so sind diese als Forschungsgegenstände geradezu unendlich komplex. Und dann kommt noch zusätzlich komplexitätssteigernd hinzu, dass Menschen sich über ihr eigenes Verhalten im Klaren sind, oder zumindest darüber reflektieren können. Es gibt hingegen kein Atom, das mit sich selbst ein Wissen rückkoppelt; solche Phänomene kennen Physiker:innen nicht. Und daher ist auch das Verhalten von Aktienmärkten so schwer vorauszusagen, weil die Objekte hier gleichzeitig Subjekte sind. Wenn alle sagen, »Ja, die Aktie steigt«, weil alle wissen, dass die Aktie steigt, dann steigt die Aktie auch. Das ist dann eine Form von *self-fullfilling prophecy*. Und Phänomene dieser Art sind unseren Untersuchungsfeldern fern. Die Atome wissen nichts voneinander – zumindest wissen sie in diesem Sinne nichts voneinander.

In den Kulturwissenschaften geht man davon aus, dass die Welt nicht einfach faktisch vorhanden ist, sondern vielmehr im Modus des Beschreibens und Ausdeutens mithervorgebracht wird. Das geht wohl in eine ähnliche Richtung wie euer Beispiel mit den Aktienmärkten. Spielt so etwas in der Physik gar keine Rolle oder zeigt es sich auf andere Art im Forschungsprozess?

NW Ich würde jetzt mal ganz frech behaupten: Wenn wir uns das Klima anschauen, dann kennen wir jede physikalische Gesetzmäßigkeit, die dahintersteht. Wir wissen beispielsweise, wie Infrarotstrahlung mit CO_2 wechselwirkt, und daraus lernen wir, wie die Atmosphäre sich aufheizt. All diese kleinen Formeln und Abhängigkeiten kennen wir eigentlich. Aber diese zusammenzubringen und zu einem großen Modell zu machen, das bringt dennoch Fragen mit sich: Wie wichtig ist der eine Faktor und wie wichtig der andere? Wie viel davon können wir in ein Modell integrieren, damit unsere Computer das überhaupt noch rechnen können? Das sind wichtige Fragen – und da kommt dann auch eine persönliche Note in die Forschung, weil die Forscher:innen einen gewissen gestalterischen Spielraum haben. Und deshalb werden Modelle auch mit der Zeit besser, denn sie werden ständig angepasst. Rechner haben zudem auch eine immer größere Leistung und können immer mehr verarbeiten. Aber wie Axel schon sagte, gehen wir davon aus, dass die ultimative Wahrheit, diese Gesetze der Natur, schon da sind und nicht erst durch uns geschaffen werden. Du kannst eine Messung zum Beispiel x-mal wiederholen und überprüfen und dadurch immer genauer oder sicherer werden in deiner Untersuchung – aber das ist halt dem Umstand geschuldet, dass unsere physikalischen Systeme einfacher sind.

So eine Wiederholung von Erfahrungen ist in der ethnographischen Forschung in der Tat nicht vorstellbar.

NW Wenn Physik jetzt noch einmal neu gelernt werden würde von Aliens, die auf einer völlig anderen Welt leben und die unsere Welt beschreiben würden, dann würden sie ähnliche Gleichungen finden wie die, die wir bereits gefunden haben. Also nehmen wir einmal das berühmte $E=mc^2$. Die Formel würde möglicherweise anders aussehen. Sie würden die Lichtgeschwindigkeit jetzt nicht mit »c« bezeichnen und die Energie nicht mit einem großen »E«, aber sie würden eine Abhängigkeit zwischen Masse, Geschwindigkeit und Energie finden, die unserer Gleichung entspricht. Wir gehen fest davon aus, dass die Physik im Universum überall die gleiche ist, völlig unabhängig von den Betrachtenden.

Kultur- und Geschichtswissenschaftler:innen arbeiten sehr stark empirisch und versuchen, Erfahrung als existentiellen Faktor des Unvorhersehbaren stark zu machen. Erfahrungen haben dann wiederum systemsprengenden Charakter, was letztlich dazu führt, dass auf der abstrahierten Ebene neue Parameter etabliert werden (müssen). Wie weit kommt man mit physikalischen Modellen bzw. inwiefern wird in der aktuellen Forschung hierbei auch über ein sogenanntes Wissen zweiter Ordnung reflektiert, wie es Hans-Jörg Rheinberger in seinem Beitrag in unserem Band thematisiert?[3] Ein solches Wissen zweiter Ordnung meint, dass es immer Faktoren außerhalb des Modells gibt, die eine Rolle spielen, aber den Forscher:innen nicht bewusst oder nicht ausreichend bekannt sind, und daher auch nicht als Größe, nicht als Variable, in den Modellen auftauchen.

NW Das muss Axel beantworten, weil er das immer so glühend und begeisternd erzählt, aber ich möchte einleiten: Es ist genauso! Deshalb sind Axel und ich wohl Physiker geworden, vor allem Experimentalphysiker. Wir machen Experimente und dann passieren erstaunliche Dinge, von denen wir nicht erwartet haben, dass sie passieren – und dann erwacht unser Forscherherz. Dann muss man sich genau das angucken: Was hatten wir denn nun nicht auf dem Schirm? Welcher Prozess läuft hier ab, den wir nicht erwartet haben oder noch überhaupt nicht kennen? Da ergeben sich die spannenden Forschungsfragen und das ist genau das, was wir in unserem Sonderforschungsbereich machen: Wir erzeugen Zustände und schauen uns dann an, wie die Dynamik abläuft und verstehen zunächst mal nicht, warum die Dynamik so abläuft und lernen dann – also, da muss man vorsichtig sein – *neue Physik*. Die war natürlich schon vorher da, aber für uns sind es neue Prozesse und neue Dynamiken – und das ist letztlich das, was uns am Forschen hält.

3 Siehe den Artikel von Hans Jörg Rheinberger im vorliegenden Band auf S. 137–146, insbesondere S. 142ff.

AL Mir geht das im Alltag an der Uni oft so, dass dann ein Student oder eine Studentin zu uns kommt und sagt: »Ja, ich habe jetzt das und das und das gemessen, und das ist genau das Gegenteil, von dem, was wir erwartet haben.« Und die Studierenden denken dann, dass ich ärgerlich werde. Aber ich werde – im Gegenteil – ganz begeistert: »Erzähl, erzähl, erzähl! Da passiert offenbar etwas Spannendes…!«

Wir wollen in diesem Zusammenhang noch einmal auf die Beeinflussung der Forschenden auf das Forschungsfeld zurückkommen. Ihr habt gesagt, dass Experimente beliebig oft wiederholbar sind und auch verbessert werden können; ein deutlicher Unterschied zur kulturwissenschaftlichen Forschung. Doch wie ist das mit dem Versuchsaufbau als solchem? Werden mögliche Vorannahmen nicht bereits im Design des Experiments mitgetragen und wie sind die Daten dann auszuwerten? Gelangt ihr im Kontext des Wissens zweiter Ordnung dann schon mal an eure Grenzen?

AL Man geht immer von alltäglichen Überlegungen aus; manchmal sogar von metaphysischen Dingen. Aber dann zwingt einen manchmal die Natur, Dinge für richtig zu halten, die unserer Anschauung völlig widersprechen. Und mein Lieblingsbeispiel dafür ist der Welle-Teilchen-Dualismus: Ich bin zwar nicht in der Lage, das übereinander zu legen, aber wir müssen damit leben, dass die Natur sich so verhält. Vielleicht ist das noch am ehesten mit der Frage, die wir vorher hatten, verknüpft, ob nicht bereits in der Fragestellung die Wirklichkeit steckt: Ein alter Physiklehrer von der Schule, an der ich Abi gemacht habe, hat das so formuliert: Wenn ich das Licht frage: »Bist du ein Teilchen?« – also, wenn ich ein Experiment designe, das den Teilchencharakter des Lichts abfragt –, dann sagt das Licht: »Ja, ich bin ein Teilchen«. Und wenn ich ein Experiment designe, wo ich gucke, ob das Licht Wellencharakter hat, dann sagt das Licht: »Ja, ich habe Wellencharakter«. Und jetzt müssen wir leider damit leben, dass das Licht sowohl Welle als auch Teilchen ist, was ich intellektuell nicht übereinandergelegt bekomme.

Wir kommen nun zu einem Thema, dass wir schon ein paar Mal berührt, aber noch nicht im Detail verfolgt haben: Inwiefern kann man auch die Frage des (Nicht)Gleichgewichts in der Physik immer nur in Verbindung mit einem zeitlichen Index denken und analytisch erfassen? Uns schien der Zeitaspekt unvermeidbar, da es immer einen Übergang geben muss und das eine (Stabile) immer nur in seinem Bezogensein auf sein anderes (Instabiles) wahrnehmbar und greifbar wird. Gibt es da einen Zusammenhang zum Begriff *Zeitdomäne* im Titel eures Sonderforschungsbereichs? Was bedeutet der Begriff bei euch?

NW Die einfache Antwort ist: Das Nichtgleichgewicht an sich ist für uns erst einmal uninteressant. Auch experimentell würde ich das jetzt sagen, aber vielleicht sehe ich gerade auch nicht alle Teilprojekte und du musst mich korrigieren, Axel. Also, das

Herbeiführen des Nichtgleichgewichts ist relativ einfach. Wir schießen mit Energie, mit einem Laser beispielsweise, auf ein Material, das wir untersuchen wollen. Das ist nicht zwingend besonders herausfordernd. Aber was dann wirklich Herausforderndes passiert, das ist genau das, was ihr hier in der Frage schon formuliert habt, nämlich zu beobachten, wie die Dynamik dann abläuft, wie also der angeregte Zustand, dieser Nichtgleichgewichtszustand, sich dann entwickelt: in der Zeit! Und das ist tatsächlich herausfordernd. Das ist extrem schnell und man braucht Technik, die auch entsprechend schnell messen kann. Das ist die einfache Antwort, warum wir uns in der Zeitdomäne bewegen. Man könnte jetzt eine Frage anschließen: Gibt es denn auch eine Alternative zur Zeitdomäne? Da weiß ich nicht, ob wir dieses Fass aufmachen sollten.

AL Doch machen wir! Die Frage ist im Prinzip: Wie kann man Prozessen, die nur sehr kurz dauern, irgendwie näherkommen? Man kann sie zum Beispiel filmen, und den Film dann langsam ablaufen lassen. Das heißt, man dehnt die Zeit und bekommt den Prozess auf diese Weise richtig zu sehen. Das streben wir an. Aber man kann eben auch andere Dinge tun: Wenn man einen Propeller oder einen Motor hat, dann kann man ja an der Tonhöhe des Brummens darauf schließen, ob er sich schnell oder langsam dreht. Das heißt, so ein jaulender Motor, der dreht extrem hoch und so ein knatternder Trecker, der dreht sehr langsam und das wäre dann die Frequenzdomäne. Unser Ohr *hört* Frequenzen, unser Auge *sieht* Frequenzen. Blaues Licht oszilliert schneller als rotes Licht. Auch unser Auge sieht natürlich nicht, dass die eine Welle schneller schwingt als die andere. In der Physik gibt es Methoden, die einfach sehr, sehr sorgfältig Frequenzen und das Frequenzspektrum untersuchen. Aber dabei geht viel verloren: Wenn ich höre, dass sich ein Rad ganz furchtbar schnell dreht, und dann hinschaue, dann sehe ich nur irgendetwas Unscharfes. Wenn ich aber mit einem ganz schnellen Blitz ein Foto des Rades mache, kann ich vielleicht auch sehen, ob es sechs oder acht Speichen hat. Deswegen sieht man, sagen wir, in der Zeitdomäne mehr als in der Frequenzdomäne und viele der ultraschnellen Prozesse werden in der Frequenzdomäne untersucht. Dabei verliert man aber etwas. Wir wollen in die Zeitdomäne, damit wir wirklich genau in einem Zeitlupenfilm die Abläufe in ihrer Detailhaftigkeit abbilden können. Das meinen wir im Titel des Sonderforschungsbereichs mit der Zeitdomäne: einfach das Komplementäre zur Frequenzdomäne.

Wenn wir das richtig verstehen, heißt das, dass erst einmal Methoden entwickelt werden müssen, um die Dynamiken in der Zeitdomäne zu beobachten?

NW Ja, solche Methoden werden von uns entwickelt – das stroboskopische Messen zum Beispiel. Also periodische Prozesse, die immer wieder ablaufen, gezielt immer zum richtigen Zeitpunkt zu messen und diese Einzelmessungen dann zu einem Film zusammenzusetzen. Das Konzept ist länger bekannt, aber die technischen Möglichkeiten werden immer weiter ausgereizt.

AL Und das Ziel ist tatsächlich, dass wir nicht nur wissen, in welchem Anfangszustand wird das System präpariert, und in welchem Endzustand ist es dann – meistens ist es wärmer geworden [lacht] – sondern auch genau: Wie ist der Weg dorthin? Ich nenne mal ein physikalisches Beispiel: Werden erst Elektronen heiß und dann die Kerne, oder werden die Elektronen und die Kerne gleichzeitig heiß? Wie beeinflusst das eine System das andere und wie gleichen beide ihre Temperaturen an? Das wäre zum Beispiel eine Frage, die wir stellen könnten. Wir stecken durch einen Impuls, durch eine plötzliche Anregung, ganz viel Energie in das System hinein und dann schauen wir, wie sucht sich diese Energie jetzt ihren Weg, wie wird die Energie ausgetauscht zwischen den unterschiedlichen Teilsystemen und wo endet das dann zum Schluss?

Wenn du sagst, ihr steckt da Energie hinein, heißt das dann, dass ihr bewusst ein Nichtgleichgewicht erzeugt, über das Infiltrieren von Energie?

AL Ja, das ist dann dieses Nichtgleichgewicht; sehr weit weg vom Gleichgewicht. Das ist in etwa so, wie wenn man mit dem Hammer auf eine Glocke haut, um dann zu sehen, was passiert. Zum Schluss schwingt die Glocke ja nicht mehr: Wo ist die Energie hin?

NW Bezogen auf den Satz, den ihr gesagt habt, »Uns schien der Zeitaspekt unvermeidbar«, das würden wir genauso bestätigen, das ist die kurze Antwort. Das fand ich auch ganz toll an der Tagung, weil ich die Plastik *Broken Obelisk* noch nie in echt gesehen habe.[4] Ich habe immer nur die Fotos davon gesehen. Und da fand ich den *Broken Obelisk* schon faszinierend, aber ich glaube, und das habe ich auch schon während der Tagung gesagt, ich fände es noch spannender, wirklich einmal davor zu stehen, weil dann der Zeitaspekt mit hineinkommt. Als Physiker sehe ich dieses Objekt auf dem Foto und sage, okay, vielleicht hat man diesen einen Moment gefunden, wo der ganz kurz da oben steht, aber natürlich im nächsten Moment umgefallen ist. Wenn ich nun aber darum herumlaufe und sehe, da ist keine Dynamik, der bleibt so stabil, dann wird es eigentlich erst absurd für mich – oder als Kunstwerk möglich, denn dann entfaltet dieses Kunstwerk ja erst seine richtige Faszination.

Was wir auch schon öfter angesprochen haben, ist die Frage nach den Darstellungsverfahren. Welchen Anteil haben die Darstellungsverfahren an Postulaten von Gleichgewichten/Nichtgleichgewichten in der Physik?
Bei den Darstellungen, die ihr uns mitgebracht habt (Abb. 1), besitzt gerade das Beispiel mit der Kugel in der Mulde große Schlagkraft, denn man versteht sofort, was gemeint ist, und auch sofort, warum Kugel und Mulde allein noch gar nicht aussagekräftig sind, sondern erst, wenn beides zusammenkommt, also erst dann, wenn man das System im

4 Zu Barnett Newmanns *Broken Obelisk* siehe den Beitrag von Julia Kloss-Weber in diesem Band auf S. 27–50.

Ganzen betrachtet. Inwiefern spielt die Frage nach den Darstellungsverfahren bei euch auch eine Rolle, inwiefern wird das reflektiert?

AL Ein bisschen haben wir ja darüber bereits gesprochen, dass wir verschiedene Möglichkeiten haben, unser Wissen in Zeichen zu gießen. Also entweder können wir z. B. Potenziallinien zeichnen oder wir können Formeln aufschreiben. Formeln sind ja eigentlich auch, so verstehe ich das zumindest, komprimiertes Wissen. Einen mathematischen Beweis kann man letztendlich in Prosa oder auch in einer reinen Formelsprache aufschreiben. Wenn das gemeint ist mit Zeichen, dann würde ich sagen, sind das verschiedene Möglichkeiten, sich einer als existent vorausgesetzten Wirklichkeit zu nähern. Diese Geschichte mit der Mulde, also der Ball in der Mulde, das ist ein Zeichen, das die Physiker:innen sehr oft benutzen, weil alles eben sehr schön eingängig ist. Und das kann viele unterschiedliche Systeme beschreiben, z. B. eine chemische Reaktion. Da werden tatsächlich solche Potentiallandschaften aufgezeichnet. Und da muss man sich dann auch erstmal dran gewöhnen, wie man das übersetzen kann. Aber die Frage ist ja auch, in wie weit diese Darstellungsverfahren Schlussfolgerungen oder das Ergebnis vorwegnehmen. Und da bilden sich Physiker:innen wiederum ein, dass das nicht der Fall ist, würde ich sagen.

Abb. 1 Verschiedene Formen des (mechanischen) Gleichgewichts, dargestellt anhand einer Kugel in einer Landschaft

NW Es gibt da aber auch Diskussionen unter den Physikerinnen und Physikern, ob wir zum Beispiel zu sehr nach Schönheit streben. Ich habe dazu auch einmal einen Vortrag gehalten. Es gibt diese Tendenz, dass Gleichungen einfach und schön sein sollen, dass Dinge in der Natur symmetrisch sein sollen und man kann dann natürlich auch als Physiker:in, wenn man Darstellungen und Modelle aufbaut, in diese Falle tappen. Ob das sinnvoll ist und ob sich Physiker:innen dann wirklich von dieser

Schönheit leiten lassen, darüber kann man wirklich diskutieren. Ich würde jetzt mal behaupten, in dem Forschungsfeld, in dem Axel und ich tätig sind, ist die Gefahr nicht ganz so groß.

AL Es ist ja auch $E=mc^2$ und nicht irgend so eine krumme Formel mit Klammern und Konstanten, einfach, weil kompakt schön ist.

Ihr habt während Eures Vortrags beispielsweise eine Folie gezeigt, als es um das thermische Gleichgewicht ging (Abb. 2). Da hat man einen Blick ins Universum suggeriert bekommen, eine Visualisierung des ganzen Universums gesehen. Dazu habt ihr ausgeführt, dass nach aktuellen Berechnungen irgendwann der Zustand des thermischen Gleichgewichts erreicht werden wird, und dass das dann das Ende der Welt bedeute. Die Darstellung suggeriert aber auch, dass das Universum in etwas eingebettet ist, nämlich in dieses umgebende Schwarz außen herum. Bildwissenschaftler:innen und Kunsthistoriker:innen fragen sich dann sofort: »Was ist denn dann mit diesem Außenherum?« Geht das dann auch unter, findet das dann gleichzeitig sein Ende? Das heißt, im Bild werden Dinge als Aussagen mittransportiert, die vielleicht gar nicht intendiert sind, die aber die Wahrnehmung dessen, was ihr kommuniziert, beeinflussen. Das hat damit zu tun, dass Bilder nie nur abbilden, sondern immer auch das, was sie bildlich zeigen, mit herstellen. In der Bildtheorie spricht man diesbezüglich von Bildperformanz.

NW Ich würde sagen, das ist ein Kompromiss, den wir bewusst eingehen. Wenn wir versuchen, solche Konzepte zu visualisieren, dann ist uns immer klar, dass wir mit solchen Visualisierungen auch Kompromisse eingehen. Die Frage müsste eigentlich lauten: Was kam vor dem Urknall? Wir kommen aus einer Singularität, da war alles in einem Punkt vereint. Und dann hat sich dieses Universum ausgedehnt, in dem wir jetzt leben. Und seitdem gibt es die Raumzeit; seitdem gibt es Raum und Zeit. Jetzt könnte man die Frage stellen: Was war davor? Oder worin fand dieser Urknall statt? Worin ist dieses Universum? Und da würde ich jetzt sagen, innerhalb der Physik macht es keinen Sinn diese Frage zu stellen, denn Raum und Zeit – und in diesen Konstrukten bewegen wir uns in der Physik – wurden in diesem Punkt geschaffen. Was davor war, können wir nicht beantworten, zumindest nicht zu diesem Zeitpunkt. Und immer, wenn man es visualisiert, kommt die Frage, in was dehnen wir uns denn jetzt gerade aus? Und eigentlich ist diese Frage, die sich natürlich aus dieser Visualisierung ergibt, nicht zulässig.

Aber sie berührt doch trotzdem im Kern die Frage nach dem thermischen Gleichgewicht, das ja trotzdem als Endpunkt der Universalentwicklung zentral ist. In dem Moment würden sich Raum und Zeit aufheben. Und dann wäre natürlich auch die Frage nach dem Nichtgleichgewicht nicht mehr relevant.

Abb. 2 Expansion des Universums und Entwicklungsstadien als Modell

NW Das sind jetzt ganz spannende Fragen, denn damit sind wir in der Thermodynamik. Wir würden jetzt sagen, das Universum ist an sich ein abgeschlossenes System. Alles, was an Energie darin ist, bleibt auch darin und kann nicht mit dem, was da draußen ist, in Wechselwirkung stehen. Wenn das nicht der Fall sein sollte, dann müssen wir uns in der Physik Gedanken machen, um das, was da draußen ist.

AL Diese Gefahr, dass solche Visualisierungen zu – ich sage jetzt mal – falschen Schlussfolgerungen verleiten, die ist immer da. Der Mensch tendiert natürlich dazu, Dinge zu visualisieren, zu verdinglichen. Letztendlich würde ich mich dann aber zum Schluss, auch wenn das nicht mein Gebiet ist, immer auf die Mathematik zurückziehen und sagen: Die Mathematik ist in der Lage, Dinge zu beschreiben, die wir uns nicht vorstellen können. Ich hatte gerade das Beispiel von Welle- und Teilchendualismus genannt, auch das, selbst ein vierdimensionales, lokal gekrümmtes Raum-Zeit-Kontinuum, kann man mathematisieren, das kann ich mir aber nicht vorstellen. Das heißt, ich muss immer Analogien nutzen, und aus der Visualisierung darf ich nicht

weitere Konsequenzen ziehen. Es passiert manchmal, dass diese Visualisierungen zu ernst genommen werden. Und dann sagen Leute entweder, »das ist doch alles Blödsinn, das kann doch gar nicht sein, dass ...«, oder es werden absurde Theorien aufgestellt, ohne dass die Menschen feststellen, dass es nicht das physikalische Wissen ist, aus dem sie das bezogen haben, sondern (nur) dessen Umsetzung in eine Visualisierung. Mathematisch kann man das im Prinzip alles beschreiben, aber vorstellen können wir uns das nicht mehr. Ich finde die Frage absolut naheliegend, wenn ich also eine vierdimensionale Mannigfaltigkeit habe, dass ich mich frage, ja worin ist die denn? Aber für einen Mathematiker ist das letztendlich eine Formel. Da ist die vierdimensionale Mannigfaltigkeit einfach da, der fragt nicht, worin ist die denn? Dem fehlt überhaupt kein Drumherum. Das Drumherum fehlt nur in der Visualisierung. Auch die Frage, was war vor dem Urknall, das ist eine Frage, die die Physiker:innen für nicht zulässig halten. Ich hoffe, dass es das ein bisschen klarer gemacht hat. Man muss sehr vorsichtig sein, wenn man diese Visualisierungen sieht, dass man sie nicht zu ernst nimmt. Also das Universum ist, nach meinem Verständnis, in nichts Weiteres eingebettet. Das *ist* einfach.

Wir haben eine Nachfrage zum Umgang mit Graphiken und Modellen innerhalb der physikalischen scientific community. In den Geisteswissenschaften haben wir das Gefühl, dass man sich mit (zu) einfachen Modellen und schematischen Graphiken eher angreifbar macht. Wird diese Vereinfachung in der Physik anders akzeptiert?

NW Axel und ich machen viel Wissenschaftskommunikation und wir mögen das, solche Bilder oder Analogien zu erzeugen. Ich würde allerdings hoffen, dass allen Physiker:innen zumindest klar ist, dass das nur Visualisierungen sind und dass unser eigentliches Werkzeug die Mathematik ist, die das dann vollständig beschreibt. In Visualisierungen liegt eine große Stärke für die Wissenschaftskommunikation.

Hier finden wir das aktuelle Dilemma von Wissenschaftler:innen der Virologie und andereren Fachbereichen wieder, nämlich *was* sie *wie* an die Politik kommunizieren und welche Folgen das dann hat oder auch nicht. Beim Klimawandel ist das vermutlich ein vergleichbares Abwägen. Wird kommuniziert: Unbedingt auf die Notbremse treten, sonst gibt es die Katastrophe! Oder wird erst einmal ganz sachlich gesagt, es gibt die und die möglichen Entwicklungen – womit man aber auch riskiert, dass man die Politik vielleicht zu sehr von ihrer Verantwortung befreit.

NW Das ist eine schwere Frage. Mit der ringe ich auch etwas, zum Beispiel mit der Frage, wie man Krisen kommuniziert. Also sowohl bei der Corona-Krise als auch bei der Klima-Krise. Wobei die Klima-Krise in den nächsten Jahren das größere Problem sein wird, und da stelle ich mir genau diese Frage. Wie muss diese Krise kommuniziert werden, mit wie viel Nachdruck? Wieviel Politik soll eigentlich Wissenschaft

machen? Das ist ja auch die Frage, die dahintersteckt. Ich glaube nicht, dass es unsere Aufgabe ist, Politik zu machen, also Lösungen zu finden, insbesondere nicht von uns Physiker:innen. Wir können zwar die physikalischen Effekte beschreiben, und wir können Modelle aufstellen und sagen, wie sich dieses Modell Erde entwickeln wird. Aber die gesellschaftliche Konsequenz daraus, diese Kriterien müssen andere auskämpfen, nämlich Politiker:innen, die natürlich immer abwägen müssen, welche Belastungen und welche Kosten für eine Gesellschaft zu verkraften sind. Da sind wir nicht in der Verantwortung und das könnten wir auch gar nicht, weil wir nicht gelernt haben, diese Kompromisse auszuhandeln. Aber da ringe ich wirklich mit mir, muss ich ganz ehrlich sagen, weil ich immer die Angst habe, dass ich mir die Sache zu einfach mache und mich da rausmogele. Ich weiß es ehrlich gesagt auch nicht. Wollen wir mehr Solarenergie oder wollen wir eine Wasserstoffrepublik oder wollen wir wieder Atomkraft, da tue ich mich ehrlich gesagt schwer, diese Entscheidung zu treffen: Atomkraft? – Da haben wir uns als Gesellschaft nun dagegen entschieden und dafür gibt es sicherlich auch gute Gründe. Aber man könnte natürlich auch sagen, im Moment ist Atomkraft ziemlich CO_2-neutral. Ich könnte es also auch durchaus verstehen, wenn jemand aus dieser Richtung argumentiert. Und da eine Entscheidung zu treffen, da bin ich fachlich nicht richtig aufgestellt. Denn da geht es um Ängste von Menschen, da geht es um Generationsfragen: Inwiefern habe ich jetzt das Recht, den nachfolgenden Generationen den Müll aufzubürden und zu sagen, lasst euch mal was einfallen, was ihr mit dem ganzen strahlenden Müll veranstaltet. Diese gesellschaftlichen Fragen, die finde ich ganz schwierig.

AL Ich würde sogar noch einen Schritt weitergehen und sagen, man ist Wissenschaftler und in Nicolas Fall auch Wissenschaftskommunikator, aber man ist auch Mensch. Als Physiker würde ich sagen, es gibt keine guten oder schlechten Dynamiken. Ich versuche, Dynamiken zu erkennen, sie zu verstehen, sie zu beschreiben, sie vorherzusagen, sie im quantitativen Sinne einzuschätzen. Aber nicht im moralischen Sinne. Die Physik als solche ist, würde ich jetzt mal sagen, moralfrei. Aber ich bin auch Mensch. Als Mensch, der sein ganzes Leben damit verbracht hat, Zahlen zu interpretieren, schaue ich vielleicht auch auf so eine Corona-Statistik anders als jemand, der das nicht sein ganzes Leben lang gemacht hat. Und da gibt es dann diese Schnittstelle zwischen dem Wissenschaftler, der weiß, was eine Exponentialfunktion ist, und dem Mensch, der sagt: »Hört mal Leute, wir taumeln da gerade in einen Abgrund hinein.« Und das will man natürlich auch nicht voneinander trennen.

Literaturverzeichnis

Latour, Bruno, Über die Instabilität (des Begriffs) der NATUR, in: ders., *Kampf um Gaia. Acht Vorträge über das neue Klimaregime*, Berlin 2017, S. 21–75.

Schuster, Peter-Klaus, Grundbegriffe der Bildersprache?, in: Christian Beutler/Peter-Klaus Schuster/Martin Warnke (Hg.), *Kunst um 1800 und die Folgen. Werner Hofmann zu Ehren*, München 1988, S. 425–446.

(In)Stabile Bewegungen:
Paradoxien
und Ambivalenzen

Isa Wortelkamp
Aus dem Lot. Figuren der Balance in Bild und Bewegung

Die Drehung um die eigene Achse, der Wechsel von Stand- und Spielbein, die Folge von Sprung und Landung, das Halten und Lösen einer Pose erfordern vom tanzenden Körper, die Grenzen seines Gleichgewichts auszuloten – fordern dazu auf, es zu riskieren. In seinem unentwegten Fortlauf des Geschehens und in dem Aufgeben von Bestehendem ist der Tanz dazu prädestiniert, den (vermeintlich) stabilen Rahmen des Gewohnten zu verlassen und sich auf Bewegung – im Sinne einer physischen und mentalen Veränderung – einzulassen.

Versucht man den tänzerischen Umgang mit dem Gleichgewicht in eine Fotografie zu übertragen, dann erscheint eben jener riskante Moment auf Dauer angehalten. Der prozessuale Balanceakt kommt zu einem vorläufigen Stillstand, insofern die tänzerische Bewegung zeitlich und räumlich in das fotografische Bild übertragen wird. Im weiteren Nachvollzug der auf diese Weise stillgestellten Bewegungen des Tanzes durch die Fotografie stellt sich eine Wahrnehmung ein, die selbst als ein Balanceakt beschrieben werden kann, insofern sie zwischen dem (an-)gehaltenen Moment und seiner (un-)möglichen Auflösung zu schwanken beginnt.

Der vorliegende Beitrag geht diesem Balanceakt in der Wahrnehmung nach und untersucht ihn als Effekt einer medialen Übertragung des Tanzes in das Bild der Fotografie. Als Beispiel dienen Bewegungsfiguren der Balance in der Fotografie des modernen Tanzes im einsetzenden 20. Jahrhundert, in denen die spannungsreiche Beziehung zwischen Bild und Bewegung in besonderer Weise in Szene gesetzt ist. Im Zentrum steht dabei das Motiv der *Attitude*, die einen herausgehobenen Moment der Balance darstellt und gleichzeitig als Sinnbild für den veränderten Umgang mit dem Gleichgewicht im modernen Tanz gelten kann.

Der Umgang mit dem Gleichgewicht im Tanz ist abhängig vom Kontext seiner jeweiligen medialen und kulturellen Erscheinungsformen, die ihrerseits dem historischen Wandel der Wahrnehmungs- und Wirkungsweise von Körper- und Bewegungsbildern unterliegen. In der Akzentuierung von Pose, Impuls oder Kontinuität innerhalb einer choreografischen Konzeption ist die Balance integrales Element der Bewegung. Nicht nur setzt jede Bewegung den »gekonnten« Umgang mit Gleichgewicht voraus, sondern sein Verlust kann auch ihr (vorläufiges) Ende bedeuten. Gleichzeitig ermöglicht erst das (Körper-)Wissen um den Verlust des Gleichgewichts

auch das Spiel mit ihm. Die Kenntnis der Auswirkungen von Gewichtsverlagerungen, der Ausrichtung der Achse und der Arbeit mit dem Zentrum des Körpers sind wesentliche Voraussetzungen der tänzerischen Bewegung. Damit perfektioniert der Tanz, was unsere alltäglichen Bewegungsabläufe begleitet: Gleichgewicht wird gesucht und gefunden – und aufgegeben. Aus physiologischer Perspektive ist dieser Balanceakt der Bewegung als ein Prozess zu beschreiben, in dem aus peripheren Rezeptoren wie der Haut, den Gelenken, Sehnen, Muskeln und Augen sowie des Gleichgewichtsorgans Informationen über Muskel- und Gelenkstellungen über aufsteigende Kleinhirnbahnen des Rückenmarks an das koordinierende motorische Zentrum des Kleinhirns weitergegeben werden. Das Kleinhirn reguliert gemeinsam mit dem Großhirn die Grundspannung der Muskeln und stimmt Bewegungen aufeinander ab. Mithilfe der Informationen aus dem Gleichgewichtsorgan steuert es die Körperpositionen zur Aufrechterhaltung des Gleichgewichts. Die Verarbeitung der Signale im zentralen Nervensystem vermittelt verschiedene bewusste Empfindungen wie »Fallen«, »Bremsen« oder »Steigen« und führt reflektorisch zur Anpassung des Körpers an die Erfordernisse der Situation.[1] Indem Tanz diesen Anpassungsprozess trainiert, vermag er nicht nur die Sinne des tanzenden, sondern auch des wahrnehmenden Körpers für Dis/Balancen zu sensibilisieren.

Bewegungsfiguren der Balance

Das tänzerische Spiel mit dem Gleichgewicht ist in einzelnen Bewegungsfiguren als Akt der Balance in Szene gesetzt und im wahrsten Sinne des Wortes »auf die Spitze« getrieben. Zu ihnen zählen die *Attitude* und *Arabesque*, die zum formelhaften Zeichen für jene Leichtigkeit geworden sind, die wir mit der Ästhetik des klassischen Balletts verbinden.

Beide Bewegungsfiguren beschreiben in unterschiedlichen Ausführungen die für einen Moment ausbalancierte Position auf einem Bein, während das zweite vom Boden erhoben wird, und der Oberkörper mit der Haltung von Armen und Kopf eine Gegenbewegung dazu einnimmt. Mögliche Variationen wie etwa die kreuzende (*croisée*) oder sich öffnende Linienführung (*effacée*, *ouverte*) sowie der Grad der Rück- oder Vorbeugung des Oberkörpers unterliegen dabei Veränderungen im tänzerischen Vokabular und der ästhetischen Konzeption des klassischen Balletts.[2] Ein grundlegender Unterschied zwischen *Attitude* und *Arabesque* besteht dabei in der Richtung des Spielbeins, das bei der Attitude abgewinkelt vor, seitlich und hinter

[1] Vgl. Vestibularapparat, in: *Pschyrembel Klinisches Wörterbuch*, begründet von Willibald Pschyrembel, bearbeitet von der Pschyrembel Redaktion des Verlages, Berlin 2020, URL: www.pschyrembel.de (01.10.2021).
[2] Vgl. Robert Greskovic, Attitude, Arabesque, in: *International Encyclopedia of Dance*, Oxford 1998, Bd. 1, S. 197–198, S. 100–101.

der Körperachse und in letzterem Fall nur in gestreckter Form nach hinten geführt wird. Der Reiz beider Figuren besteht in der vielseitigen Liniatur der Gliedmaßen, die ihnen einen skulpturalen Charakter verleihen. Die multidimensionale Expansion, die technisch der Stabilisierung des Körpers dient, trägt ästhetisch zu der »seiltänzerischen« Wirksamkeit in der Wahrnehmung der Bewegungsfiguren bei.

Das Spiel mit den Grenzen des Gleichgewichts ist in die Ästhetik des klassischen Balletts eingeschrieben. Wesentliches Prinzip der Bewegung ist die Aufrechte, die sogenannte Perpendikulare. Sie markiert die Körperachse, die sich gemeinsam mit dem *aplomb* seit der 1661 gegründeten *Académie Royale de Danse* als Ideal des klassischen Balletts etabliert hat. *L'aplomb* ist in seiner Bedeutung von *le plomb*, das Blei, auf das Messinstrument des Lotes zurückzuführen und beschreibt die senkrechte Ausrichtung des Tänzers in der Beherrschung seines Gleichgewichts und seiner Schwerkraft. Der Begriff »aplomb« wird im Französischen wie folgt definiert:[3]

> »*aplomb* n.m. **1.** État d'équilibre d'un corps, d'un objet vertical. / contr. **déséquilibre** / *Le mur a perdu son aplomb*. **2.** Confiance en soi. *Retrouver son aplomb.* **sangfroid**. – Péj. Assurance qui va jusqu'à l'audace effrontée. **culot**, **toupet**. *Vous en avez, de l'aplomb!* / contr. **timidité 3.** D'aplomb loc. adv.: en équilbre stable. *Bien d'aplomb sur ses jambes, il s'immobilisa.* – Abstrait. En bon état physique et moral. *Ce mois de détente me remit d'aplomb.*«[4]

Wie das Messinstrument eines an einer Schnur aufgehängten konischen Bleis, *le plomb*, es in der Bautechnik ermöglicht, einen Gegenstand in der Senkrechten auszuloten, ist der *aplomb* im Ballett Gradmesser für die senk- bzw. lotrechte Haltung des Körpers und seiner Bewegung. Erst die Kontrolle der vertikalen Achse des Körpers garantiert die Balance der Bewegung und trägt in ihrer Perfektionierung wesentlich zur Entwicklung der Tanztechnik Ende des 18. Jahrhunderts bei. Dies zeigt sich etwa in den Tanztraktaten des italienischen Tanzmeisters Carlo Blasis, der als Begründer der Technik des klassischen Balletts und seiner Ästhetik gilt. Im *Traité Elémentaire, Théorique et Pratique de l'art de la Danse* aus dem Jahre 1820[5] ist die Bedeutung der Perpendikularlinie in den Figuren der *Attitude* und der *Arabesque* schriftlich und zeichnerisch dargelegt. Der Traktat enthält zahlreiche Kupferstiche von Figurendarstellungen, die als didaktisches Mittel zur Konstruktion von Haltungen und Bewegungen des klassischen Balletts dienen sollen (Abb. 1).

3 Die folgende Passage (S. 91–95) ist in Teilen einem Aufsatz der Autorin entnommen, der sich mit der Strichfigur in den Traktaten von Blasis befasst: Isa Wortelkamp, Über die Linie – die Strichfigurenzeichnungen in den Tanztraktaten von Carlo Blasis, in: *Forum Modernes Theater* 26/2011 [2014], S. 191–206.
4 Alain, Rey, L'aplomb, in: *Le Micro-Robert, dictionnaire d'apprentissage de la langue française*, Paris 1989, S. 54.
5 Carlo Blasis, *Traité Elémentaire, Théorique et Pratique de l'art de la Danse*, Mailand 1820.

Abb. 1 Figurendarstellung mit eingezeichneter gestrichelter Linie

Die zentrale Achse des Körpers, die durch die Kontrolle des *aplomb* erreicht werden soll, ist als gestrichelte Linie unmittelbar in die menschliche Figur eingezeichnet. Sie teilt den Körper in zwei Hälften und hebt seine Aufrechte hervor. Darüber hinaus markiert sie auch die Mittelachse einzelner Gliedmaßen von Beinen und Armen. Dabei handelt es sich um gestrichelte Linien, die sich von der übrigen Linienführung der Figurenzeichnung wie der des Umrisses, der angedeuteten Muskelpartien, des Haars und des Gesichts, der Kleidung und des Faltenwurfs abheben.

In der anatomischen Definition der Perpendikularlinie orientiert sich Blasis, wie die Tanztheoretikerin Francesca Falcone herausgestellt hat, an Leonardo da Vinci, aus dessen *Trattato della pittura* sich im *Traité* Ausführungen über die Haltung, die Gewichtsverteilung (*contre-poids*) und das Gleichgewicht finden. Blasis überträgt diese explizit auf direkte Anweisungen an den Tänzer. Zentral für das Konzept des *aplomb* ist dabei die Ausführung da Vincis über die »fontanella della gola«, wörtlich die »Grube der Kehle«, die dieser als Lot des menschlichen Körpers definiert. Sie liegt, betrachtet man die Frontalansicht des Skeletts, anatomisch in der Körpermitte und kennzeichnet damit ebenso wie das Zentrum der Schlüsselbeine die symmetrische Achse des Körpers. Da Vinci geht in seinem anatomischen und künstlerischen Interesse über die lokale Fixierung der »fontanella della gola« hinaus, auf die Verlagerung ein, die diese mit der Bewegung des Körpers erfährt; Blasis zitiert diesen Passus:

»Dell'attitudine. La fontanella della gola cade sopra il piede, e, gittando un braccio innanzi, la fontanella esce die essi piedi; e se la gamba getta indietro, la fontanella va innanzi e cosi si muta in ogni attitudine.«[6]

In der Bewegung des menschlichen Körpers weicht die »fontanella della gola«, wie da Vinci beobachtet, den Gewichtsverlagerungen folgend, von ihrer senkrechten Ausrichtung ab. Voraussetzung für die Aufrechterhaltung des Gleichgewichts auf einem oder aber auch beiden Beinen sei, wie Blasis im Anschluss an dieses Zitat im Fußnotentext des *Traités* ausführt, die Beherrschung des Gleichgewichts des *contre-poids*, worin eine seiner wichtigsten tanztechnischen Beobachtung besteht. Jene Prinzipien erfahren vor allem in den Tanztraktaten von Blasis eine ausführliche theoretische Reflexion und mit ihr eine wesentliche Transformation. Diese Transformation betrifft den Umgang mit der Aufrechten und lässt sich zuallererst in der Figur der *Arabesque* verfolgen, die nach Blasis eine Haltung beschreibt, in welcher der Körper entweder nach vorne oder zurück geneigt sein konnte, dergestalt, dass die Ausrichtung des arbeitenden Beines zur entgegengesetzten Seite geschieht. Die *Arabesque* markiert für Blasis eine Ausweichbewegung in dem tradierten Prinzip des klassischen Balletts, insofern sie durch die Neigung des Rumpfes die Aufrechte verlässt:

»Il faut que le corps soit toujours droit, et d'aplomb sur les jambes, excepté dans quelques attitudes, et principalement dans les *arabesques*, où il faut le pencher, le jetter en avant ou en arrière, selon la position; [...].«[7]

Diese Abweichung von der Aufrechten, welche die starke Neigung des Oberkörpers bedingt, vollzieht sich im Spiel von Gewicht und Gegengewicht, das den Körper an die Grenzen seines Gleichgewichtes führt (Abb. 2). Es ist ein Spiel mit und an der Linie – mit und an jener Grenze, deren Überschreitung den Fall des Tänzers riskiert. Die Überschreitung der Linie kann dabei als wesentlicher Gradmesser in der weiteren Entwicklung der *Attitude* und *Arabesque* in der Tanzgeschichte angesehen werden.[8]

6 Blasis 1820, S. 65; zitiert nach: Leonardo Da Vinci, *Trattato della Pittura*, Rom [1651] 1996. Er schreibt: »Über die Haltung. Die ›fontanella della gola‹ fällt über den Fuß, wenn ein Arm nach vorne ausgestreckt wird, kommt die ›fontanella‹ aus diesem Fuß; wenn das Bein nach hinten reicht, geht die ›fontanella‹ nach vorne und so verhält es sich in jeder Haltung.« (Übersetzung I.W.).

7 Ebd., S. 52.

8 Die *Attitude*, die Blasis im Rekurs auf die Merkurstatue von Giovanni da Bologna (1564) in das klassische Ballettvokabular einführt, bildet eine Variation der *Arabesques*, die ein besonderes Maß an Körperbeherrschung erfordert: »La position, que les danseurs appellent particulièrement l'*attitude*, est la plus belle de celles qui existent dans la danse, et la plus difficile dans l'exécution; elle est, à mon avis, une espèce d'imitation de celle que l'on admire dans le célèbre *Mercure* de J. Bologna. Le danseur qui se composera bien dans l'attitude sera remarqué, et prouvera qu'il a acquis des connaissances nécessaires à son art. Rien n'est plus gracieux que ces attitudes charmantes que nous nommons *arabesques*, [...]«, Blasis 1820, S. 67, S. 68.

Abb. 2
Figurendarstellung
»Arabesques à dos tourné«

Die Tanzwissenschaftlerin Gabriele Brandstetter etwa sieht in der Rückbeuge des Oberkörpers, mit der die zentrale Achse des Körpers aufgegeben wird, ein wesentliches Merkmal im Körperbild des modernen Tanzes:[9]

»Der sogenannte ›arc de cercle‹, der ›Bogen‹ als Ausdrucksgebärde des weit aus der Mitte zurückgelegten Oberkörpers, wird geradezu zu einer Schlüssel-Attitude im Körperbild des freien Tanzes und des Ausdruckstanzes; in diesem Bewegungsmuster werden alle Innovationen und ›Abweichungen‹ des neuen Körperbildes offenbar, insbesondere auch in der Abgrenzung zum vorherrschenden tänzerischen Code des Balletts: das Verlassen der Symmetrie der Körper- und Raum-Achsen, das Ausweichen (seitlich oder nach hinten) des Beckens, die extreme bis an die Labilitätsgrenze reichende Herausforderung der Balance, das jede ›Haltung‹ (im Sinn von Kontrolle) aufgebende, ›geworfene‹ Loslassen von Kopf und Armen im Schwung der Rückbeugung.«[10]

9 »Modern« bezieht sich hier terminologisch auf die Bewegungen des »neuen« und »freien Tanzes« des ausgehenden 19. Jahrhunderts bis Ende der 1920er Jahre. Die Abkehr von den ästhetischen Prinzipien, kodifizierten Techniken und choreografischen Ordnungen des klassischen Balletts gegen Ende des 19. Jahrhunderts ist begleitet von dem Anspruch, den Tanz als eigenständige Kunstform zu bestimmen.
10 Vgl. Gabriele Brandstetter, *Tanz-Lektüren: Körperbilder und Raumfiguren der Avantgarde*, Freiburg i. B. 2013, S. 194, S. 198.

Davon zeugen zahlreiche Fotografien zur *Attitude*, die von verschiedenen Vertreterinnen und Vertretern des modernen Tanzes entstanden sind.[11] Ist die »Aufgabe der Aufrechten« bereits in Bewegungskonzepten des klassischen Balletts angelegt, so scheint in vielen der Aufnahmen das Spiel mit dem Gleichgewicht choreografisch und fotografisch an die Grenze getrieben. Mehr als die *Arabesque* erlaubt die *Attitude*, in der möglichen Ausrichtung des Spielbeines zu allen Seiten und der Rückbeuge des Oberkörpers die zeitlichen und räumlichen Dimensionen der Balance auszuloten – sie auszureizen.

Fotografien der Balance

Dabei lassen sich im Wesentlichen zwei Tendenzen in den fotografischen Darstellungen der *Attitude* beobachten, von denen die erste die expansive Dimension der Bewegungsfigur im prozessualen Akt der Balance und die zweite den in der statuarischen Pose konzentrierten Moment der Balance fokussiert. Exemplarisch seien hier zwei Aufnahmen von zwei Vertreterinnen des modernen Tanzes in Deutschland angeführt, die hinsichtlich der choreografischen und fotografischen Inszenierung der Balance näher betrachtet werden sollen. Ein Beispiel für die Überschreitung der Aufrechten im Vollzug der Bewegung ist die Aufnahme der Tänzerin Grete Wiesenthal von Rudolf Jobst in einer *Attitude* aus ihrer 1908 aufgeführten Choreografie *Donauwalzer* (Tafel 3).[12]

Die weiß umrandete Fotografie im Querformat ist in Form einer Fotopostkarte reproduziert, wie sie zu Beginn des 20. Jahrhunderts mit Motiven zum modernen Tanz kursierten.[13] Die Außenaufnahme zeigt die Tanzende auf einem von Büschen und Bäumen begrenzten Feld.[14] Die Bewegungsfigur ist im rechten Drittel des Bildes platziert, in dem die äußeren Gliedmaßen der Tänzerin vom äußeren Rand umfasst

11 Vgl. zur *Attitude* im modernen Tanz: Frank Manuel Peter, *Zwischen Ausdruckstanz und Postmodern Dance: Dore Hoyers Beitrag zur Weiterentwicklung des modernen Tanzes in der 1930er Jahren*, in: Online-Publikation Refubium Berlin 2003, S. 142–171, hier S. 146. URL: https://refubium.fu-berlin.de/handle/fub188/7840 (12.07.2021).

12 Vgl. Gabriele Brandstetter, Grete Wiesenthals Walzer. Figuren und Gesten des Aufbruchs in die Moderne, in: dies./Gunhild Oberzaucher-Schüller (Hg.), *Mundart der Wiener Moderne. Der Tanz der Grete Wiesenthal*, München 2009, S. 15–39; Katja Schneider, Bewegung wird Bild. Der freie Tanz der Wiesenthal und die Tanzphotographie, in: dies./Gunhild Oberzaucher-Schüller (Hg.), *Mundart der Wiener Moderne. Der Tanz der Grete Wiesenthal*, München 2009, S. 215–250.

13 Die starke Verbreitung der Fotopostkarte antwortet auf das gewachsene Interesse an Bühnenpersönlichkeiten. Die Möglichkeit dazu bietet die maschinelle Herstellung von schwarz-weißen fotografischen Abzügen im Bromsilberdruck bzw. die Rotationsfotografie, welche die Fotoherstellung mit Hilfe von Glasplatten ablöst. Die Veröffentlichung einer Fotografie im Verbund einer Postkartenserie regt zum Erwerb weiterer an, worin die zu Beginn des 20. Jahrhunderts verbreitete Sammelleidenschaft angesprochen ist.

14 Wie Katja Schneider darlegt, wurde die Fotografie auf einem Tennisplatz aufgenommen. Die Markierungen des Spielfeldes wurden demnach wegretuschiert. Vgl. Schneider 2009, S. 250, Fn. 82.

erscheinen. Die Dynamik der Bewegung wird durch den Faltenwurf des lichtreflektierenden Stoffes sowie den lockeren Fall des geöffneten Haars verstärkt. Gleichzeitig lässt der Schatten, der sich dunkel auf dem hellen Boden abzeichnet, den Blick ruhen. Im unteren Zentrum des Bildes ist in schwarzen Lettern »Grete Wiesenthal im Donauwalzer« zu lesen. Die Präposition »im« lässt über die Referenz auf die Aufführung hinaus auch das Aufgehen »im« Walzer anklingen, das zu Beginn des 20. Jahrhunderts mit der schwingenden und ausgreifenden Drehbewegung des körpernahen Tanzes in Alltagskultur und Kunst verbunden wird. Gabriele Brandstetter schreibt dem Walzer eine maßgebliche Bedeutung in dem »Kippmoment« der Kulturkrise um 1900 zu, indem er sich von tradierten Konzepten von Ball- und Festkultur, von festgefügten Raumordnungen und Paarformationen der bürgerlichen Kultur des ausgehenden 19. Jahrhunderts abgrenzt und »in eine faszinierende Umbesetzung des Alten und Veralteten im Geiste einer Ästhetik der Moderne mündet«.[15] Der *Donauwalzer* Wiesenthals kann als eine Steigerung dieser Umbesetzung im modernen Tanz gesehen werden, insofern sie mit ihrer Balance- und Schwebetechnik die Vertikale, die der »Dreh- und Angelpunkt« der kreisenden Walzerbewegung ist, in die Horizontale überführt. In der Verlagerung der Körperachse liegt auch die Abkehr von Prinzipien des klassischen Balletts, in dem die Ein-Haltung der Vertikalen die Stabilität und Balance der Posen garantieren soll.

Die Fotografie ist im höchsten Moment einer schwungvollen Bewegung aufgenommen, in dem die Tänzerin – zwischen einem weit ausgreifenden Schreiten und der sich ankündigenden Landung – auf halber Spitze »steht«. Es ist ein Stehen an den Grenzen der Balance, die durch den in die Horizontale hin ausgelegten Oberkörper mit weit zur Seite geöffneten Armen zu halten ist. Die tiefe Rückbeuge stellt eine Gegenbewegung zu dem weit nach vorne weisenden angewinkelten Bein dar. Dabei wird die Vertikalachse des Körpers (und damit auch das vertraute Bild eines aufrechten Körpers) verlassen und in das physikalische Zentrum der Bewegung verlagert. Gleichzeitig wird durch den ausgebreiteten fächerartigen Faltenwurf des Gewandes auch die Flächigkeit von Tanz »und« Fotografie betont, die wiederum in Spannung zu dem vom Boden sich abstoßenden Fuß steht.

Die Verlagerung ist eine vorübergehende, in der die Wahrnehmung der im Bild gehaltenen und angehaltenen Bewegung selbst als zeitlicher Nachvollzug der Fotografie bewusst wird und den Tanz über das Fotografierte hinaus imaginär weiterführt. In der absehbaren Aufgabe des Gleichgewichts liegt die paradoxe Zeitlichkeit der (Tanz-)Fotografie begründet: Das Bild hält fest, was nur in der Bewegung, im Bewegungsverlauf, zu halten ist. So ist die Wahrnehmung unentwegt mit dem kommenden Ereignis befasst – der Auf- und Erlösung der Balance. Hierin liegt das »tänzerische Potential« der Fotografie, die wir selbst körperlich bewegt zu betrachten und mit unserem Wissen um Balance und Disbalance aufzuladen beginnen.

15 Brandstetter 2009, S. 15–39, hier S. 22.

Einen anderen Umgang mit der Aufrechten zeigt die Fotografie Karl Schenkers von der Tänzerin Niddy Impekoven in einer *Attitude* aus der 1918 aufgeführten Choreografie mit dem Titel *Schalk* (Tafel 4). Wie das Motiv zu Grete Wiesenthal diente auch dieses zur Reproduktion als Postkarte. Die Fotografie ist von einem etwa fünf Millimeter breiten weißen Rand umgeben, der auch das untere Drittel der Postkarte füllt, auf dem mittig in schwarzen Versalien der Name der Tänzerin und der Titel der Choreografie zu lesen ist. Unten links stehen, ebenfalls in schwarzen, aber kleingedruckten Lettern, Angaben zum Verlag und zum Vertrieb der Postkarte.

Das Bild zeigt einen fotografisch fixierten Moment einer Balance, der die Wahrnehmung zwischen der gehaltenen Bewegung und ihrer sich ankündigenden Auflösung schwanken lässt. Das Zentrum der Bewegung ist zugleich das des Bildes, das ganz vom Körper der Tänzerin ausgefüllt ist. In ihm treffen sich die Diagonalen der Bildfläche, von denen die in die rechte obere Ecke weisende sich mit der Neigung des Oberkörpers deckt. Die Nähe des fotografierten Körpers zur Wand und die dadurch bedingte fehlende Raumtiefe sowie der geringe Anstand zum Bildrand lassen die Fotografie insgesamt flächig erscheinen.

Die fotografische Inszenierung findet im Fotoatelier vor einer hellen Wand mit einem angedeuteten Vorhang als Gestaltungselement statt, das optisch die von rechts nach links weisende Bewegungsrichtung unterstreicht. Darüber hinaus weist der Vorhang auf den theatralen Kontext der Bewegungsfigur und bringt damit auch Fragen der Sichtbarkeit und des Entzugs ins Spiel.

Die Tänzerin steht seitlich zur Kamera gewandt, barfuß auf halber Spitze ihres linken Standbeins, während das rechte angewinkelt in Hüfthöhe erhoben ist. Der zum Betrachter hin sich öffnende Oberkörper ist leicht nach hinten geneigt, der Blick gesenkt. Der linke Arm weist in Schulterhöhe angewinkelt nach hinten, der rechte Arm ausgestreckt nach vorne. Die Hände zeigen mit leicht abgespreiztem Daumen abwärts. Die überwiegende Schärfe im Bild verweist auf eine längere Dauer der gehaltenen Balance. Das unterstreicht den Eindruck, dass die Tänzerin, deren rechte Schulter leicht an die Wand gelehnt scheint, statischen Halt findet, was den prekären Charakter der Bewegungsfigur jedoch nicht mindert. Gleichzeitig verleiht die sich scharf vor dem eher diffusen Hintergrund abzeichnende Kontur der Figur einen stabilen, beinahe reliefartigen Charakter.

Wie in einem weit ausladenden Schritt scheint die Bewegungsfigur gehalten. Der sich aufspannende Oberkörper und die nach vorne ausgreifende Arm- und Beinbewegung verleihen der Balance einen expansiven Charakter, der durch das Standbein konsolidiert wirkt. Weder nach vorne, noch nach hinten scheint diese Bewegung zu »kippen«, sondern auf Dauer auf dem Höhepunkt der Balance gehalten. Die spiralförmig verdrehte Feder des Kopfschmucks verleiht der Figur gleichsam den »i-Punkt«, indem sie das Kippmoment optisch nach hinten und oben verlängert bzw. akzentuiert.

Die Rückbeuge in der *Attitude* Impekovens unterscheidet sich von der Wiesenthals hinsichtlich des Ausmaßes dieser Abweichung.[16] Im Vergleich mit der aus einer schwungvollen Bewegung entwickelten weit ausladenden Rückbeugung ist die Neigung des Oberkörpers in der Fotografie Impekovens auf dem Höhepunkt der nach oben und vorwärtsstrebenden Balance wiedergegeben. Nicht der expansive und expressive Prozess ist inszeniert, sondern das tanz- und fototechnisch konstruierte Moment einer auf Dauer unhaltbaren Bewegungsfigur. Der »tänzerische« Effekt der Fotografie liegt in einer bewegten Stillstellung einer Balance, deren Wirksamkeit sich in der Wahrnehmung eines in Zeit und Raum gedehnten Augenblicks entfaltet. Damit ist eine durch die wechselseitige Beziehung von Bild und Bewegung geprägte Ästhetik einer fotografisch und choreografisch sich verdichtenden Zeitlichkeit beschrieben.

Beide Bewegungsfiguren verkörpern Balanceakte, die von einer wechselseitigen Spannung von Stillstand und Bewegung getragen sind. Die im Bild (an-)gehaltene Bewegung prägt unsere Wahrnehmung dabei selbst als einen Balanceakt, insofern sich der Tanz mit dem Gleichgewicht im Nachvollzug der fotografierten *Attitude* (fort-)bewegt. Die divergierende Akzentuierung der Balance weist die Fotografie als Bild von und in Bewegung aus, welches den tänzerischen Effekt in seiner ästhetischen Eigenschaft medial in Szene setzt. Fotografie fungiert dabei nicht als stabilisierendes, sondern als performatives Medium eines (in-)stabilen Prozesses von Bewegung, der es vermag, unsere Wahrnehmung »aus der Balance zu bringen«.

16 Brandstetter sieht in der Rückbeuge des Oberkörpers, der *cambrure*, ein wesentliches Merkmal im Körperbild des modernen Tanzes, das hier auch mit der Aufgabe von Haltung im Sinne des Kontrollverlustes in Verbindung gebracht wird. Vgl. Brandstetter 2013, S. 194, S. 198.

Literaturverzeichnis

Blasis, Carlo, *Traité Elémentaire, Théorique et Pratique de l'art de la Danse*, Mailand 1820.

Brandstetter, Gabriele, *Tanz-Lektüren: Körperbilder und Raumfiguren der Avantgarde*, Freiburg i. B. 2013.

Brandstetter, Gabriele, Grete Wiesenthals Walzer. Figuren und Gesten des Aufbruchs in die Moderne, in: dies./Gunhild Oberzaucher-Schüller (Hg.), *Mundart der Wiener Moderne. Der Tanz der Grete Wiesenthal*, München 2009, S. 15–39.

Greskovic, Robert, Attitude, Arabesque, in: *International Encyclopedia of Dance*, Oxford 1998, Bd. 1, S. 197–198, S. 100–101.

Schneider, Katja, Bewegung wird Bild. Der freie Tanz der Wiesenthals und die Tanzphotographie, in: dies./Gunhild Oberzaucher-Schüller (Hg.), *Mundart der Wiener Moderne. Der Tanz der Grete Wiesenthal*, München 2009, S. 215–250.

Wortelkamp, Isa, Über die Linie – die Strichfigurenzeichnungen in den Tanztraktaten von Carlo Blasis, in: *Forum Modernes Theater* 26/2011 [2014], S. 191–206.

Online-Quellen

Peter, Frank Manuel, *Zwischen Ausdruckstanz und Postmodern Dance: Dore Hoyers Beitrag zur Weiterentwicklung des modernen Tanzes in der 1930er Jahren*, in: Online-Publikation Refubium Berlin 2003, S. 142–171, hier S. 146. URL: https://refubium.fu-berlin.de/handle/fub188/7840 (12.07.2021).

Pschyrembel Klinisches Wörterbuch, begründet von Willibald Pschyrembel, bearbeitet von der Pschyrembel Redaktion des Verlages, Berlin 2020, URL: www.pschyrembel.de (01.10.2021).

Marie Rodewald
(In)Stabile Bedeutungen: Von Zeichen des Alltags zum rechtsextremen Protestsymbol

Für politische und aktivistische Gruppierungen ist die Etablierung von kollektiven Zeichen und Symbolen unerlässlich, um einerseits ein Zusammengehörigkeitsgefühl innerhalb der Gruppe herzustellen und um andererseits eine Abgrenzung nach außen zu signalisieren. Einige in gewisser Weise als klassisch zu verstehende Symbole, wie zum Beispiel Hammer und Sichel oder auch das Hakenkreuz, lassen unmittelbar Rückschlüsse auf die politische Stoßrichtung der Akteur:innen zu. Allerdings sind die meisten Symbole, die im Aktivismus des frühen 21. Jahrhunderts genutzt werden, weniger eindeutig zu bestimmen. Dies liegt meist daran, dass ein Zeichen auf seinem Weg zum Symbol[1] oftmals in immer wieder neue Kontexte gesetzt wird, die in der Öffentlichkeit kaum immer alle bekannt sind und mitunter von politischen Gegner:innen mit unterschiedlichen Intentionen genutzt werden.

Ein Beispiel dafür stellt die Guy-Fawkes-Maske dar, die in einer breiteren Öffentlichkeit vor allem mit den politischen Hackern von »Anonymous« in Verbindung gebracht wird, die aber auch von anderen Gruppen genutzt wird. Der historische Guy Fawkes plante im frühen 17. Jahrhundert ein Sprengstoffattentat auf das britische Parlament, um gegen Repression und Unterdrückung von Katholiken aufzubegehren. Das Attentat missglückte und der Katholizismus wurde weiter zurückgehalten, was für das kollektive Gedächtnis in Großbritannien auch gegenwärtig noch eine Rolle spielt. Auch darum wird der Vereitelung des Anschlags mit regionalen Gedenkveranstaltungen jährlich am 5. November gedacht, in denen die Teilnehmer:innen unter anderem weiße Masken mit schwarzen Konturen tragen, die Fawkes darstellen sollen.

1 Symbol und Zeichen verstehe ich in diesem Aufsatz im (post-)strukturalistischen Sinne und folge den kulturwissenschaftlichen Perspektiven der Semiotik. Elementar für dieses Verständnis ist der Zusammenhang von Signifikant als etwas Bezeichnendes und Signifikat als das Bezeichnete. Diese beiden sich gegenüberstehenden Begriffe beschreiben zwei Seiten eines sprachlichen Zeichens. Roland Barthes unterscheidet drei verschiedene Elemente im semiologischen System: Zum Signifikat und Signifikanten kommt das Zeichen, »das die assoziative Gesamtheit der ersten beiden Termini ist.« Roland Barthes, *Mythen des Alltags*, Berlin 2012 [1957], S. 256. Ein Symbol hingegen ist komplex(er) und in hohem Maße widersprüchlich. Es steht in erster Linie nicht in direktem Bezug zu dem, auf das es buchstäblich verweist. Das Symbol verweist vielmehr auf etwas anderes, das in vorausgehenden Praxen ausgehandelt worden ist.

In den 1980er Jahren erfuhr der historische Anschlagsversuch und sein Protagonist dann eine Umdeutung in Form des Comics *V for Vendetta* vom britischen Comic-Autor Alan Moore und dem Comic-Zeichner David Lloyd. Der Protagonist des Comics ist der sich als Freiheitskämpfer verstehende V, der seine wahre Identität hinter einer Guy-Fawkes-Maske verbirgt. Anders als im historischen Vorbild, auf das er sich jedoch explizit bezieht, ist es nun ein faschistisches Regime in einem dystopischen Setting, dass er ebenso zu bekämpfen versucht wie er eine persönliche Rechnung zu begleichen hat. Am Ende ist sein anarchistischer Feldzug erfolgreich und das Parlament wird gesprengt. Im Mittelpunkt des Comics stehen revolutionäre Ideen und der Wille nach politischer Veränderung im Sinne des Volkes. In der Referenz auf Guy Fawkes, die für das primäre, explizit britisch gedachte Publikum in ihrer historischen Bedeutung bekannt ist, verbirgt sich eine Ironie, die das historische Ereignis und die fiktive Adaption in ihren Elementen seitenverkehrt verortet.

Als der Comic im Jahr 2006 im Rahmen einer Hollywoodproduktion verfilmt wurde (Drehbuch: Lilly und Lana Wachowski), ging diese Ironie durch eine für Hollywoodfilme typische Amerikanisierung und das nun größere Publikum, das sich nicht mehr über eine klar zu definierende Zielgruppe ausmachen lässt, verloren: Guy Fawkes wurde zu einem weitestgehend beliebigen, anarchistischen Antihelden.[2]

Bereits im Jahr 2007 tauchte die Guy-Fawkes Maske dann in real-politischen Kontexten auf und erlangte bis heute eine eigene Historizität als mannigfaltig genutztes Protestsymbol: Der republikanische Präsidentschaftskandidat Ron Paul nutzte die Maske direkt im Anschluss an den Kinoerfolg des Films als Symbol. Schließlich wurde sie von den Computer-Aktivist:innen von Anonymous (ab 2008)[3] und der kapitalismuskritischen Occupy-Bewegung (ab 2011) verwendet und tauchte dann in einem Musikvideo eines rechtsextremen ›identitären‹ Rappers auf (2019). Die diversen politischen Akteur:innen begründen die Verwendung der Maske mit gänzlich unterschiedlicher Intention und beziehen sich auf verschiedenste Aspekte der Vorgängerversionen. Ein Redakteur, der Ron Pauls Masken-Adaption im Jahr 2007 kritisch reflektierte und lediglich die Dynamiken vom historischen Guy Fawkes über Comic und Film in die Politik der Republikaner:innen hinein betrachtete, schrieb schon damals: »By now I've lost track of the number of symbolic inversions. The world is a complicated place.«[4]

2 Parallel erfreute sich das Meme *Epic Fail Guy* insbesondere auf der Internetplattform 4chan großer Beliebtheit. Das Meme zeigt ein Strichmännchen mit Guy-Fawkes-Maske in immer wieder neuen Situationen, die zum Scheitern verdammt sind; hier liegt die Bedeutung also auf dem Aspekt des Misserfolgs der historischen Figur.

3 Vgl. Gabriella Coleman, *Hacker, Hoaxer, Whistleblower, Spy. The Many Faces of Anonymous*, New York 2015.

4 Jacob T. Levy, Ron Paul And The Real Meaning Of Guy Fawkes Day, in: *The New Republic*, 06.11.2007. URL: https://newrepublic.com/article/37969/ron-paul-and-the-real-meaning-guy-fawkes-day (25.05.2021).

In diesem Aufsatz gehe ich nun der Frage nach, welche Zeichen von den rechtsextremen, größtenteils in den sozialen Medien aktiven ›Identitären‹ auf welche Weise angeeignet werden und zu ihren Protestsymbol werden. Weiterhin frage ich, inwiefern das Spiel mit ambivalenten Zeichen für ihren Aktivismus im Internet von Wichtigkeit ist. Ich schaue dafür zunächst kurz auf mögliche theoretische Zugänge, die das Phänomen der Zeichen- und Symbolaneignungen kulturwissenschaftlich verorten lassen. An zweiter Stelle komme ich zu den gängigen Praxen mit und um rechtsextreme Protestsymbole der letzten Jahre, um deutlich zu machen, dass die gegenwärtige ›identitäre‹ Strategie auf Vorerfahrungen der Szene aufbaut. Abschließend verdeutliche ich die Funktionsweise der Zeichenaneignung an der (Kuh-)Milch als einem temporären rechtsextremen Symbol und zeige, wie ehemals wirkmächtige, rassistische Kolonialismus-Diskurse gegenwärtig auf »spielerische« und subtile Art erneuert werden.

Kulturtheoretische Verortung

Der Medien- und Protestforscher Paolo Gerbaudo, der die Verwendung der Guy-Fawkes-Maske und andere Protestsymbole in der Occupy-Bewegung analysierte, nennt diese auch »memetische Signifikanten«, die sich dadurch auszeichneten, dass sie erstens von einer Ambivalenz und Inklusivität bestimmt seien, die sie von traditionelleren Protestsymbolen (wie Hammer und Sichel) unterscheiden, und zweitens ließen sie sich – wie Memes – in den sozialen Medien des Internets auf eine einfache Art vervielfältigen.[5] Insbesondere dystopische Comics oder Hollywoodfilme liefern einen regelrechten Pool an potenziell für den Protest nutzbaren Zeichen aufgrund ihrer oftmals eindeutigen Schwarz-Weiß-Zeichnung zwischen Gut und Böse, dem Aufbegehren eines Protagonisten gegen Oppressionen und strukturelle Probleme und schließlich durch die meist in den Mittelpunkt gerückte Kategorie der »Freiheit«, die zwar höchst emotional aufgeladen, jedoch inhaltlich weitestgehend unbestimmt bleibt und so für jeden und jede Anschlussfähigkeit besitzt.[6]

Die Soziologin und Rechtsextremismusexpertin Cynthia Miller-Idriss spricht in Anlehnung an den Religionsforscher David Morgan auch von »traveling images«

5 Vgl. Paolo Gerbaudo, Protest avatars as memetic signifiers: political profile pictures and the construction of collective identity on social media in the 2011 protest wave, in: *Information, Communication & Society* 18/8, 2015, S. 916–929.

6 Beispiele für andere Zeichen und Symbolen aus der Filmen, die in der Protestkultur wieder auftauchen sind unter anderem die »Red Pill« aus der Matrix-Trilogie. Sie findet sich vor allem in der rechtsextremen Internetkultur wieder. Das rebellische Handzeichen aus der Buch- und Filmreihe *Tribute von Panem* wurde von der Thailändischen Demokratiebewegung ebenso genutzt wie bei Protesten in Myanmar. Vgl. O.A., »Tribute von Panem« in Myanmar. Drei Finger werden zum Protest-Gruss, in: N-TV.de, 07.02.2021. URL: https://www.n-tv.de/politik/Drei-Finger-werden-zum-Protest-Gruss-article22344754.html#:~:text=Der%20Drei%2DFinger%2DGru%C3%9F%20ist,gegen%20das%20Milit%C3%A4r%20in%20Myanmar (25.05.2021).

und betont den dynamischen Charakter der Protestsymbole, der durch die Aneignung durch immer neue Gruppen entsteht.[7] Bilder, oder allgemeiner Zeichen, die von einem Kontext in einen anderen wandern, erfahren dort ein Nachleben, ohne jedoch ihre ursprüngliche Bedeutung gänzlich aufzugeben; dadurch werden sie auf der Bedeutungsebene instabil. Die situativ dominante Bedeutung eines Zeichens ist dabei stark umkämpft. Mit Stuart Hall lässt sich festhalten:

> »Es gibt nicht die eine Bedeutung. Bedeutung ›fließt‹, sie kann nicht endgültig festgeschrieben werden. In der Praxis der Repräsentation werden jedoch ständig Versuche unternommen, in den vielen potenziellen Bedeutungen zu intervenieren und einer davon zu einem privilegierten Status zu verhelfen.«[8]

Bedeutungen befinden sich also stets in Aushandlungsprozessen und sind nie als absolut stabil und als absolut eindeutig zu verstehen. Doch gibt es immer wieder Momente, in denen machtvolle Akteur:innen eine temporäre, partielle und relative Stabilität einer Bedeutung herbeiführen können. So steht das historisch mit der Arbeiterbewegung konnotierte Symbol einer nach oben gestreckten, geballten Faust gegenwärtig ganz allgemein für den aktivistischen Kampf oder für Solidarität mit einer Gruppe und wird erst in Kombination mit anderen Zeichen oder durch Verwendung bestimmter Farben zum Beispiel zum Logo der Schwarzen Bewegung (schwarze Faust; »Black Power«), von Feminist:innen (Faust integriert im Venus-Symbol; oft in rosa), der Occupy-Bewegung und der Protestierenden des Arabischen Frühlings (beide in vielfältiger Gestaltung)[9] oder des Ku-Klux-Klans und der White Supremacists (weiße Faust auf schwarzem Grund; »arische Faust«). Seit 2010 gehört die digitale Faust zum Standardrepertoire der Emojis (Unicode: U+270A) und wird vor allem zur Illustration für jegliches aktivistisches Anliegen im Internet verwendet: Das historische Symbol der Arbeiterbewegung und des Klassenkampfes hat seine konkrete Bedeutung eingebüßt: Das Zeichen der hochgestreckten Faust wurde zu einem leeren Signifikanten und kann im Zusammenspiel mit anderen Elementen von jeder erdenklichen politischen Strömung genutzt werden, ohne für Irritationen auf der Bedeutungsebene zu sorgen.[10]

7 Vgl. Cynthia Miller-Idriss, *The Extreme Gone Mainstream. Commercialization and Far Right Youth Culture in Germany*, Woodstock/Oxfordshire 2017; vgl. auch David Morgan, *The Sacred Gaze. Religious Visual Culture in Theory and Practice*, Berkley 2007.

8 Stuart Hall, Das Spektakel des ›Anderen‹, in: ders., *Ideologie. Identität. Repräsentation*, Juha Koivisto/Andreas Merkens (Hg.), Hamburg 2004 (= Ausgewählte Schriften, Bd. 4), S. 108-166, S. 110. Für Jacques Derridas »différance«-Begriff, auf den Hall sich in großen Teilen stützt, vgl. Peter Engelmann (Hg.), *Jacques Derrida. Die différance. Ausgewählte Texte*, Stuttgart 2004.

9 Vgl. Gerbaudo 2015.

10 Vgl. auch Johannes Müske im Interview mit Farina Kremer, Kein Protest ohne Symbol, in: *Archiv.Uni-Cross*, 06.11.2020. URL: https://archiv.unicross.uni-freiburg.de/2020/11/kein-protest-ohne-symbol/ (25.05.2021).

Rechtsextreme Symbole im Alltag

Die rechtsextreme Szene blickt im Zusammenhang von Symbol-Praxen auf eine eigene Historizität zurück, dessen Hintergrund im Juristischen zu finden ist. Der Paragraf §86a des Strafgesetzbuches verbietet in Deutschland unter anderem das öffentliche Zeigen von nationalsozialistischen Symbolen. Die deutsche neonazistische Szene arbeitet darum mit einem Chiffrier-System aus Zahlen und Buchstaben, in dem bestimmte Wörter oder Zeichen der Verbotsliste verschlüsselt werden. Die gewählten Zahlen sind beispielsweise Platzhalter für Buchstaben im Alphabet oder eines Datums, das auf einen nationalsozialistischen oder neonazistischen Kontext verweist (zum Beispiel verweist die 8 auf den achten Buchstaben des Alphabets, das H. Der Code 88 = HH steht dann für »Heil Hitler«). Diese Codes etablierten sich einerseits rasant, andererseits bestechen sie nicht durch eine herausfordernde Komplexität und so erscheint es nachvollziehbar, dass auch der Staatsschutz auf die Etablierung dieser Codes reagiert und den Verbots-Paragrafen §86a laufend, jedoch nicht immer lückenlos, erweitert. Der dynamische Charakter der Verbotsliste führte wiederum dazu, dass die rechtsextreme Szene langfristig auf andere Art kreativ werden musste, um mit öffentlichen Erkennungszeichen aufzutreten, ohne diese anhaltend ändern zu müssen, um dem Staatsschutz stets einen Schritt voraus zu sein.[11]

Die rechtsextrem verortete Bekleidungsmarke Thor Steinar existiert seit 2002 und ist in gewisser Weise ein Vorreiter für eine neuartigere Form von kreativer Ausgestaltung der rechtsextremen Codes. Produkte der Anfangszeit waren zum Beispiel das Jeans-Modell »Rudolf«, das an Rudolf Hess erinnern sollte, oder ein T-Shirt mit der Aufschrift »Desert Fox« in Anlehnung an Erwin Rommel, alias »Wüstenfuchs«. Obwohl der Bezug zu den Nationalsozialisten für viele direkt erkennbar ist,[12] fehlt die juristische Handhabe, um diese Produkte zu verbieten.

Die Codes wurden zudem stetig subtiler. Ein Pullover, ebenfalls von Thor Steinar, trägt den Aufdruck: »Expedition Antarctica 1910: the white continent«. Einerseits handelt es sich um einen expliziten Bezug zu einer wissenschaftlichen Antarktis-Expedition in Schnee und Eis, der man keinen offensichtlichen Rassismus unterstellen kann, andererseits wird hier spielerisch auf einen ethnisch weißen Kontinent Bezug genommen.

Eine andere Variante der Rechtsextremen ist die Aneignung anderer Bekleidungsmarken: Die britischen Freizeitmarken Dr. Martens oder Lonsdale hatten niemals einen ideologischen Bezug zur rechtsextremen Szene, einige ihrer Produkte

11 Vgl. Miller-Idriss 2017, S. 52–53.
12 Miller-Idriss arbeitete für ihre Forschung mit Jugendlichen zusammen, die die meisten der rechtsextremen Produkte als solche erkannten, obwohl sie den Aufdruck oder den Produktnamen nicht immer korrekt kontextualisieren konnten. Dies liege an anderen ästhetischen Elementen wie Frakturschrift, Abbildungen von Runen oder die Sichtbarkeit des einschlägigen Marken Logos. Vgl. ebd., S. 139.

wurden allerdings von den neonazistischen Anhänger:innen aus ästhetischen Gründen mit Vorliebe gekauft. Lonsdale-Kleidung war zum Beispiel beliebt, weil das Logo, gedruckt auf T-Shirts in Kombination mit einer offen getragen Jacke, leicht mit der NSDAP assoziiert werden kann. Die Attraktivität von Dr. Martens für die rechte Szene begründete sich über die militaristische Ästhetik, die bei Neonazis beliebt war. Schließlich wurden die Marken von einem teilinformierten Publikum mit den Neonazis assoziiert, obwohl sie zu der Szene keinen inhaltlichen Bezug hatten. Mit dem Imageverlust haben Lonsdale und Dr. Martens trotz vehementen Einsatz »gegen rechts« bis heute teilweise zu kämpfen: Dr. Martens hat sich weitestgehend finanziell und imagetechnisch rehabilitiert, stand jedoch im Jahr 2000 kurz vor dem finanziellen Aus.[13] Lonsdale unterstützt Initiativen, »die Nazis nicht mögen«,[14] wie es auf ihrer deutschen Homepage dazu heißt, um dem nachhaltigeren Imageverlust entgegenzuwirken.

An dieser letztgenannten Form der Aneignung versuchten sich auch die ›Identitären‹ in wiederholter Regelmäßigkeit: Die österreichische ›Identitäre‹ Alina Wychera tweetete zum Beispiel ein Foto einer Süßigkeiten-Verpackung einer in Deutschland sehr bekannten Marke mit der Aufschrift »Wunder-Land White-Edition« vor einem Hintergrund aus blauen Eiskristallen. Dazu schreibt sie »#WhiteSupremacy«; ein bekanntes Schlagwort der rechtsextremen Szene. Es ist sowohl der rechtsextremen Aktivistin als auch ihrem Netzwerk bewusst, dass der Süßigkeiten-Hersteller mit seinem Produkt keine rassistischen Fantasien über ein »ethnisch weißes Wunderland« verbreiten möchte, sondern vielmehr die Werbetrommel mit einem Winter-Design anzukurbeln versucht. Genau deshalb funktioniert der »Witz«: Durch das eindeutig mit der rechtsextremen Szene konnotierte Hashtag verschiebt sich die Bedeutung noch nicht, erfährt aber eine Destabilisierung. Es käme nun auf die Anschlusskommunikation an, die anzeigt, wie es mit der Bedeutungsverschiebung weiter geht. An dieser Stelle verfing der Scherz jedoch nicht, denn kaum jemand reagierte auf Alinas Tweet.

An anderer Stelle sah sich jedoch ein Berliner Getränke-Hersteller veranlasst, umgehend eine Unterlassungsklage gegen Martin Sellner, einen der ›identitären‹ Anführer, zu erwirken, nachdem dieser wiederholt und ironisch behauptet hatte, sie würden ihn und seinen Aktivismus sponsern. Die Getränkefirma beugte mit der Klage einem möglichen ähnlichen Schicksal vor, wie es die britischen Kleidungsmarken ereilt hatte.

Noch eindrucksvoller, weil in diesem Falle dann tatsächlich in Teilen erfolgreich, verdeutlicht sich die Praxis der Aneignung im Kontext des sogenannten »White-Power-Hoax«, der in amerikanischen Onlineforen seinen Anfang nahm. Im

13 Vgl. O.A., »Ein zu Schuh gewordenes ›Fuck you‹«: Warum Dr. Martens jetzt wieder Trend sind, in: *Tageblatt*, 21.11.2020, URL: https://www.tagblatt.ch/leben/ein-zu-schuh-gewordenes-fuck-you-warum-dr-martens-jetzt-wieder-trend-sind-ld.2066050 (25.05.2021).

14 O.A., Rebirth: Wie Lonsdale die Nazis los wurde, In: *Lonsdale.de* [deutschsprachiger Onlineshop des Unternehmens], 25.01.19. URL: https://www.lonsdale.de/about-lonsdale/lonsdale-history/rebirth-wie-lonsdale-die-nazis-los-wurde (25.05.2021).

Jahr 2016 brachten die rechtsextreme ›Alt-Right‹ (kurz für den euphemistischen Neologismus »Alternative Right«), um die Presse hereinzulegen fälschlicherweise die Meldung in Umlauf, dass es sich bei der internationalen OK-Geste um das heimliche »White Power-Erkennungszeichen« von White Supremacists handele: Die drei abgespreizten Finger seien das W für White, das P für Power forme sich aus dem Kreis von Daumen und Zeigefinger und der Verlängerung zum Handgelenk. Die Medien nahmen diese als Scherz gemeinte Information über das vermeintlich neue rechtsextreme Zeichen ernst und erklärten es zum Hass-Symbol. Doch erst aufgrund des Erfolgs dieses Schwindels nutzte die Szene – auch in Europa – das OK-Zeichen dann tatsächlich als ironischen, so genannten »Weißen Gruß«.

Das, was hier nun neu ist, ist weniger die Praxis der Aneignung als solche, sondern die Herkunftsbereiche der Zeichen. Zuvor bediente sich die rechtsextreme Szene ausschließlich an eindeutig als nationalsozialistisch erkennbaren Symbolen und aktualisierte diese. Heute eignet sie sich auch Triviales an, wie international bekannte Handzeichen, oder auch Figuren, Gestik und Dinge aus Filmen und Computerspielen. Auch die Motive sind verglichen zu den früheren Aneignungen andere: Thor Steinar ging es um die Frage, welche rechtsextremen Bezüge man wie öffentlich zeigen könne, ohne bestraft zu werden, während die ›Identitären‹ und die ›Alt-Right‹ Alltagszeichen ironisch umdeuten. Ihre Praxen führen weiterhin dazu, dass die Bestimmung der Zugehörigkeit zu einer Szene destabilisiert wird und von außen kaum mehr erkennbar ist, auch, weil die allermeisten Aneignungen in kleinen Räumen verhaftet bleiben oder nur temporäre Gültigkeit erlangen. In den allermeisten Fällen wird die Bedeutung eines Zeichens für ein informiertes Publikum kurzzeitig und partiell vielschichtig und zweideutig.

Diese Formen der Aneignung lassen sich mit Hilfe des Ironie-Verständnisses von Literatur- und Sprachwissenschaftlerin Linda Hutcheon greifen. Sie untersuchte in den 1990er Jahren wann Ironie warum genutzt wird. Wie wird sie erkannt und welche Machtkomponenten wirken?[15] Hutcheon zeigt auf, dass die Komplexität in ironischen Aussagen nicht nur darin zu finden ist, dass durch den Einsatz von Ironie Aussagen einfach in ihr Gegenteil verkehrt würden. Vielmehr füge die Ironie etwas hinzu, das nur vage bestimmbar sei und für dessen Entschlüsselung umfangreiche Zusatzinformationen nötig seien. Außerdem verschwinde das Gesagte nicht gänzlich zugunsten des Nichtgesagten, sondern bleibe anteilig und partiell stehen: Ironie unterwandere somit die Zuordnung von Signifikant und Signifikat.[16] Hutcheon argumentiert weiter, dass Ironie prinzipiell nicht verstanden, sondern nur angeboten werden könne, während die Deutungsmacht schlussendlich auf Seite der Rezipierenden stünde: »Someone attributes irony; someone [else] makes irony happen.«[17]

15 Vgl. Linda Hutcheon, *Irony's Edge. The Theory and Politics of Irony*, New York/London 1995, S. 1–2.
16 Vgl. ebd., S. 13.
17 Ebd., S. 6.

Wenn Ironie in einem bestimmten Kontext zwar aufgrund sprachlicher Marker als solche erkannt, jedoch kontextabhängig als unangebracht angesehen werde, dann laufe sie ins Leere. Mit diesem Grundverständnis nimmt Hutcheon die gegenteilige Position ein zur gängigen Ironie-Strategie rechtsextremer Akteur:innen in den sozialen Onlinemedien. Dort hat es sich etabliert, persönliche Beleidigungen, Rassismus, Antisemitismus oder auch Misogynie bei Kritik nachträglich als einen »ironisch gemeinten Scherz« zu deklarieren und so Sperrungen, Löschungen oder gar Strafanzeigen zu entgehen. Der Sender der Nachricht stellt sich rhetorisch dabei oftmals intellektuell und emotional über die verbal Angegriffenen und meint, einen zu sensiblen Charakter oder zu wenig Intelligenz für das Erkennen von Ironie auf der Gegenseite zu erkennen.[18]

Ironische Praxen in der rechten Szene

Ein besonderes Aneignungsbeispiel stellt Milch als rechtsextremes temporäres Zeichen dar. Während meiner Onlineethnografie zu den Internetpraxen der ›Identitären‹ nahm ich ab Sommer 2017 vereinzelte Milch-Emojis (U+1F95B) unter Beiträgen wahr, die keinen Bezug zu Milch oder zumindest Ernährung anzeigten. Ich hielt sie zunächst für ein Versehen: Da scheint sich jemand verklickt zu haben und wollte wohl eigentlich ein anderes Emoji auswählen. Als die Milch-Emojis dann jedoch häufiger wurden, dachte ich an einen privaten Witz ohne weitere politische Relevanz. Schließlich sah ich einen Beitrag der Kulturwissenschaftlerin und Philosophin Natalie Wynn, die heute vor allem als aktivistische YouTuberin bekannt ist. Sie klärte auf ihrem Kanal »Contrapoints« über die aktuelle Symbolik und Strategie der ›Alt-Right‹ auf und auch sie erwähnte die Milch-Emojis in einer Reihe anderer trivial anmutender Zeichen.[19] Wynn konzentrierte sich in ihrer Einordnung jedoch auf andere Beispiele und ich ging davon aus, dass sich der Versuch der Etablierung der Milch-Emojis als Zeichen der Rechten über die weiße Farbe argumentierte, wie es oben am Antarktis-Shirt von Thor Steinar und an den umgedeuteten Winter-Süßigkeiten deutlich wurde.

Das Milch-Emoji verschwand dann auch – wenig überraschend, denn oftmals erlangen die Zeichen nur eine temporäre Gültigkeit[20] – nach kurzer Zeit wieder aus

18 Vgl. Whitney Philipps/Ryan Milner, *The Ambivalent Internet. Mischief, Oddity, and Antagonism Online*, Cambridge 2017.
19 Vgl. Natalie Wynn (YouTube-Channel *Contrapoints*), Entschlüsselung der Alt-Right: Wie man Faschisten erkennt, 01.09.2017. URL: https://www.youtube.com/watch?v=Sx4BVGPkdzk&ab_channel=ContraPoints (25.05.2021).
20 Das betont auch Johannes Müske: »Die Bedeutung von [Protest-]Zeichen kann sich jederzeit erweitern und verändern über die Zeit. Das sind aber eher temporäre Trends. Wenn es wieder unmodern wird, ist das Zeichen wieder nur noch in seinem ursprünglichen Verwendungskontext präsent.« Müske 2020.

den ›identitären‹ Beiträgen und ich habe es zunächst vergessen. Ein Artikel von Tobias Linné und Inselin Gambert aus dem Bereich der Animal Studies deckte schließlich den Trugschluss auf, dass das Milch-Emoji aufgrund der weißen Farbe temporär bei den Rechten beliebt war. Die Autor:innen erinnern in ihrem Artikel zur kulturellen Verortung von pflanzlichen Lebensmitteln an Diskurse aus der Kolonialzeit.[21] Unter anderem wurde deutlich, wie die Gegenüberstellung von männlichen, starken, weißen, westlichen Fleischessern und als verweiblicht angesehenen, schwachen, asiatischen Reisessern einen der zentralen Legitimationspunkte für die Kolonialisierung der asiatischen Länder darstellte. Diese Zuordnung von Fleisch als ein männliches Produkt und pflanzliche Nahrung als etwas Weibliches lässt sich auch gegenwärtig an Debatten um Vegetarismus und Veganismus erkennen. Das Lebensmittel, das in diesen Debatten in den Fokus rückt, ist jedoch nicht der Reis, sondern Soja als Ersatzprodukt für Fleisch und Kuhmilch. Letztere ist für diesen Aufsatz von besonderer Bedeutung.

Kuhmilch beschwört viele Assoziationen herauf. Milch genießt einen guten Ruf bezüglich Gesundheit und Wachstum. Linné und Gambert illustrieren diesen Aspekt mit einer Reihe von Werbeillustrationen von den 1950er Jahren bis in das 21. Jahrhundert und zeigen, dass Milch stets angepriesen wurde als ein Produkt, das Vitalität, Potenz und Muskelkraft verspreche. Weiterhin erinnert die oben bereits erwähnte weiße Farbe der Milch an Unschuld und Reinheit und Milch wird damit zu einem kindlichen Getränk,[22] was sich erstens durch die assoziative Nähe zur Muttermilch erhärtet. Zweitens wird Milch aufgrund des gesunden Images gerade Kindern im Wachstumsalter zu Trinken gegeben.

In diversen Kultfilmen trinken auch erwachsene Rebellen und Bösewichte Milch. Unter anderem betrachtete ein Redakteur einer Fernsehzeitung diesen Aspekt genau und fand milchtrinkende Protagonisten in *Denn sie wissen nicht, was sie tun…* (1955), *Clockwork Orange* (1971), *Léon, der Profi* (1994) oder *Inglourious Basterds* (2009) und vielen weiteren. Die Milch als kindliches, harmloses und alltägliches Getränk solle in diesen Filmen bewusst eine Diskrepanz aufzeigen zwischen den männlichen, brutalen und »harten« Taten der Protagonisten und einem anderen, gegenteilig gelagerten Aspekt, der jedoch von Film zu Film variiert und der über das indirekt kindliche und unschuldige Getränk heraufbeschworen wird.[23] Milch trinkende Bösewichte und Rebellen sollen bewusst irritieren und Spannungen auslösen.

21 Tobias Linné/Inselin Gambert, From Rice Eaters to Soy Boys: Race, Gender, and Tropes of »Plant Food Masculinity«. *Animal Studies Journal* 7/2, 2018, 129–179. Vgl. auch Anne McClintock, *Imperial Leather race, gender and sexuality in the colonial contest*, New York [u. a.] 1995.
22 Vgl. Roland Barthes, Wine and Milk, in: Ders.: *Mythologies*, New York 1957, S. 58–61, S. 60.
23 Vgl. Bernhard Steiner, Warum Bösewichte in Filmen so gerne Milch trinken, in: *TV-Media*, 15.01.2021. URL: https://www.tv-media.at/top-storys/boesewichte-antagonisten-milch-trinken-filme-serien (25.05.2021).

Der Anthropologe Joachim Burger hat schließlich in einer Studie von 2007 erörtert, welche evolutionären Auswirkungen es hatte, dass der Mensch die Fähigkeit entwickelte, auch als Erwachsener Milch zu verdauen. Sein Ergebnis, salopp heruntergebrochen, lautet: Ohne diese Mutation wäre heute fast alles anders.[24] Das genügte den überwiegend männlichen Vertretern der ›Alt-Right‹, die wissen, dass Menschen in Nordeuropa und in den USA weniger häufig laktoseintolerant sind als Menschen in anderen Teilen der Erde, um daraus eine Überlegenheit abzuleiten.

Die Kuhmilch wurde also nicht wegen der weißen Farbe zum temporären Symbol imaginierter weißer Überlegenheit, sondern aufgrund eingeschriebener Debatten um muskulöse, gesunde und überlegene Männlichkeit und eine hineininterpretierte Überlegenheit von Weiß-Sein. Hinzu kommt eine sich medial bereits etablierte ironische Verwendung von Milch als Getränk der »harten Männer«.

Die ›Alt-Right‹ lud nun zu ironischen Kuhmilch-Partys ein, auf Twitter ging das Hashtag #MilkTwitter viral und auch in den sozialen Netzwerken der ›Identitären‹ tauchte das erwähnte Milchglas-Emoji auf.[25] Ein Video von einer der Milchpartys erschien auf YouTube: Ein White Supremacist, der wie viele andere der anwesenden Männer kein T-Shirt trägt und verschiedene hypermaskuline Gesten zeigt, ruft etwas in die Kamera. Linné und Gambert beschreiben die Szene so:

» ›This‹ he says approvingly into the camera, holding up his carton of milk, ›meat, protein …‹ he pauses. ›Plant shit? What do you think we are, pussies?‹ He turns to the men behind him. ›Are we pussies?‹ he shrieks. ›No!!!‹ they cheer. ›Exactly!‹«[26]

Männlichkeit, Milch und tierisches Protein wird hier auf schon parodistische Weise gemeinsam inszeniert.

Der vegan lebende und sportlich erscheinende ›Identitäre‹ Leonard Fregin stellte auf Instagram und YouTube sowohl seine pflanzliche Ernährung als auch sein Fitnessprogramm in den Mittelpunkt. Das Thema Muskelaufbau im Zusammenhang mit veganer Ernährung führt allerdings bei einigen überwiegend männlichen Kommentatoren zu Verwirrung, was die Konnotation Fleisch/Stärke/Männlichkeit und Vegetarisch/Schwäche/Weiblichkeit hier bereits indirekt bestätigt. Doch einige von Fregins Followern reagieren auch mit offenem Unverständnis und Kritik. Einer schreibt: »Und nicht zu viel Soja essen, der enthält nämlich Isovlavone [sic!], die wie Östrogene wirken, dich also schwach und impotent machen.«[27]

24 Vgl. Joachim Burger nach Linné/Gambert 2018, S. 142.
25 Das Gerücht, dass die Firma Müllermilch die NPD unterstütze, ist übrigens älter und nicht in diesem Zusammenhang zu verstehen.
26 Linné/Gambert 2018, S. 143.
27 Kommentarspalte bei Leonard Fregin (YouTube-Channel *Operation Fregin*), Warum Patrioten Muskeln brauchen, veröffentlicht am 08.02.2018. Das Video wurde im Frühjahr 2019 gelöscht, nachdem Fregin die ›Identitäre Bewegung‹ verlassen hatte.

Und ein weiterer Kommentator bestätigt diese Annahmen. Zusätzlich bringt er den Aspekt von durchschnittlichen Penisgrößen ein, an denen Männlichkeit gemessen werden könne, und die auf unterschiedliche Ernährungsgewohnheiten zurückgehe:

»Soja in der natürlich, unveränderten Naturform ist giftig und reduziert die Fortpflanzungsfähigkeit seiner Fressfeinde. Und das gilt auch noch für das genmanipulierte Soja, hat Östrogen-Auswirkungen. Was besonders in Asien konsumiert wird: Vielleicht haben Ost-Asiaten deswegen im Schnitt nur 11 cm?«[28]

Leonard Fregin antwortet und hält dagegen, dass Soja-Östrogene pflanzlich seien und sich beim Menschen nicht negativ auswirkten. Doch das überzeugt die Kritiker nicht:

»Doch Die Spermienanzahl und der Testosteronpegel sind in den letzten Jahrzehnten bei der weißen Rasse stark zurück gegangen: [...] Noch so eine weitere Schiene über die man versucht die weiße Rasse auszurotten [sic!].«[29]

Die Unterhaltung wird noch über einige Kommentare fortgesetzt, die auch eine angeblich absichtliche Hormonbelastung von Trinkwasser, politisch geförderte, schlechte Ernährungsgewohnheiten in Industrienationen und andere Faktoren mit einbeziehen, die Männer, langfristig betrachtet, unfruchtbar machten. Die Kommentatoren bei Leonard Fregin nutzen hier Falschmeldungen über Sojaprodukte und anderes, um ihre Verschwörungserzählungen zu unterfüttern: Die angeblich politisch geförderte, fleischlose Ernährung wird in der Erzählung zum strategischen Bestandteil, um die »weiße Rasse« und den »weißen, europäischen und starken Mann« zu vernichten.

Neben der Milch als ein positiv besetztes Zeichen der Rechten etablierte sich nun das Hashtag #Soyboys, also Soja-Jungs, als diffamierend gemeintes Gegenstück. In erster Instanz richtet es sich gegen vegetarisch lebende Männer. In zweiter Instanz wird es jedoch auch genutzt, um ganz allgemein politisch links wahrgenommene Männer zu diffamieren. Dazu werden dann die imaginierten Faktoren von Weiblichkeit und Schwäche aktualisiert: Das Urban Dictionary, eine Internetseite, die Slangwörter aus der Jugend- und Internetszene sammelt, gibt als »Top-Definition« folgendes für den Begriff »Soy Boy« heraus.

»Slang used to describe males who completely and utterly lack all necessary masculine qualities. This pathetic state is usually achieved by an over-indulgence of emasculating products and/or ideologies. The origin of the term derives from the negative effects soy consumption has been proven to have on the male physique and libido. The average soy boy is a feminist, nonathletic, has never been in a fight,

28 Ebd.
29 Ebd.

will probably marry the first girl that has sex with him, and likely reduces all his arguments to labeling the opposition as ›Nazis‹.«[30]

Die »Definition« stammt unmissverständlich direkt aus der rechten Szene. Es wird deutlich, dass die Beleidigung sich von dem Kontext des Vegetarismus/Veganismus emanzipiert hat und stattdessen alle Männer bezeichnet, die in den Augen der Rechtsextremen entweder als links gelesen werden oder andere Formen von Männlichkeit vertreten als sie selbst.

Darum muss der vegane Leonard Fregin sich zwar mit anderen rechten Männern über die negativen Effekte von Sojaverzehr austauschen, ihm wird jedoch nicht sofort die Männlichkeit aberkannt – dank seines Engagement für die rechte Szene. Erst an zweiter Stelle entzieht er sich den öffentlichen Diffamierungen durch den sichtbaren Gegenbeweis, den er durch das Krafttraining und die daraus resultierenden Muskeln ins Feld führen kann.

Doch das Hashtag #soyboy ist längst nicht mehr nur eine Diffamierung. Zunächst haben es Männer zurückerobert, die mit Fotos in Bodybuilder-Manier zeigen, dass eine vegetarische Ernährung nicht »verweibliche« oder »schwach« mache. Andere Männer nehmen die beleidigende Konnotation des politischen Kontextes auf und bezeichnen sich selbstbewusst als männliche Feministen, die »trotzdem« auch »echte Männer« seien.

An dem Milch-Soja-Beispiel wird deutlich, dass hier in gewisser Weise alte, latent mitschwingende Bedeutungen aktualisiert werden. Nur durch die zuvor performativ generierte Verbindung von Milch, Männlichkeit und Stärke, war es möglich, einen trivial anmutenden Alltagsgegenstand zum Zeichen der Szene zu machen. Durch die Aktualisierung dieser alten Konnotationen verfestigen und stabilisieren sich somit auch traditionelle, wirkmächtige Bilder.

Fazit

Ich habe deutlich gemacht, dass die rechtsextreme Szene immer wieder neue Codes etabliert, die oftmals nur von temporärer Gültigkeit sind. Die Entschlüsselung dieser Codes erweist sich dabei oftmals als schwierig, denn die Zeichen sind mitunter so trivial und im Alltag integriert, dass sie von einem nicht-informierten Beobachter leicht übersehen werden können. Andersherum kann unmöglich jeder Person, die Milch trinkt oder das OK-Emoji verschickt, eine rechtsextreme Gesinnung unterstellt werden: Das Zeichen allein reicht nicht aus, um eine politische Zuordnung vorzunehmen.

30 Vgl. The Urban Dictionary, Soy Boy. URL: https://www.urbandictionary.com/define.php?term=Soy%20Boy (25.05.2021).

Durch die Aneignungen seitens der Rechtsextremen verschieben sich Bedeutungen der Zeichen und etablierte Konnotation und Assoziationen werden herausgefordert und um andere Zuschreibungen ergänzt. Manche Zuschreibungen werden dadurch nachhaltig instabil, andere Mechanismen der Aneignung stabilisieren hingegen eine bestimmte Lesart, die in dem Zeichen neben vielen anderen Assoziationen bereits diskursiv eingeschrieben war.

Literaturverzeichnis

Barthes, Roland, *Mythen des Alltags*, Berlin 2012 [1957].
Barthes, Roland, Wine and Milk, in: ders.: *Mythologies*, New York 1957, S. 58–61.
Coleman, Gabriella, *Hacker, Hoaxer, Whistleblower, Spy. The Many Faces of Anonymous*, New York 2015.
Engelmann, Peter (Hg.), *Jacques Derrida. Die différance. Ausgewählte Texte*. Stuttgart 2004.
Gerbaudo, Paolo, Protest avatars as memetic signifiers: political profile pictures and the construction of collective identity on social media in the 2011 protest wave, in: *Information, Communication & Society* 18/8, 2015, S. 916–929.
Hall, Stuart, Das Spektakel des ›Anderen‹, in: ders., *Ideologie. Identität. Repräsentation*, Juha Koivisto/Andreas Merkens (Hg.), Hamburg 2004 (= Ausgewählte Schriften, Bd. 4), S. 108–166.
Hutcheon, Linda: *Irony's Edge. The Theory and Politics of Irony*, New York/London 1995.
Linné, Tobias/ Gambert, Inselin, From Rice Eaters to Soy Boys: Race, Gender, and Tropes of »Plant Food Masculinity«, in: *Animal Studies Journal* 7/2, 2018, S. 129–179.
McClintock, Anne, *Imperial Leather race, gender and sexuality in the colonial contest*, New York [u. a.] 1995.
Miller-Idriss, Cynthia, *The Extreme Gone Mainstream. Commercialization and Far Right Youth Culture in Germany*, Woodstock/Oxfordshire 2017.
Morgan, David, *The Sacred Gaze. Religious Visual Culture in Theory and Practice*. Berkley 2007.
Philipps, Whitney; Milner, Ryan: *The Ambivalent Internet. Mischief, Oddity, and Antagonism Online*, Cambridge 2017.

Online-Quellen

Fregin, Leonard, YouTube-Channel *Operation Fregin*, Warum Patrioten Muskeln brauchen, (08.02.2018).
Levy, Jacob T, Ron Paul And The Real Meaning Of Guy Fawkes Day, in: *The New Republic*, 06.11.2007. URL: https://newrepublic.com/article/37969/ron-paul-and-the-real-meaning-guy-fawkes-day (25.05.2021).
Müske, Johannes im Interview mit Farina Kremer: Kein Protest ohne Symbol, in: *Archiv.UniCross*, 06.11.2020. URL: https://archiv.unicross.uni-freiburg.de/2020/11/kein-protest-ohne-symbol/ (25.05.2021).
O. A., »Tribute von Panem« in Myanmar. Drei Finger werden zum Protest-Gruß, in: *N-TV.de*, 07.02.2021. URL: https://www.n-tv.de/politik/Drei-Finger-werden-zum-Protest-Gruss-article22344754.html#:~:text=Der%20Drei%2DFinger%2DGru%C3%9F%20ist,gegen%20das%20Milit%C3%A4r%20in%20Myanmar (25.05.2021).
O. A., »Ein zu Schuh gewordenes ›Fuck you‹«: Warum Dr. Martens jetzt wieder Trend sind, in: *Tageblatt*, 21.11.2020, URL: https://www.tagblatt.ch/leben/ein-zu-schuh-gewordenes-fuck-you-warum-dr-martens-jetzt-wieder-trend-sind-ld.2066050 (25.05.2021).

O. A., Rebirth: Wie Lonsdale die Nazis los wurde, in: *Lonsdale.de* [deutschsprachiger Onlineshop der Marke], 25.01.19. URL: https://www.lonsdale.de/about-lonsdale/lonsdale-history/rebirth-wie-lonsdale-die-nazis-los-wurde (25.05.2021).

Steiner, Bernhard, Warum Bösewichte in Filmen so gerne Milch trinken, in: *TV-Media*, 15.01.2021. URL: https://www.tv-media.at/top-storys/boesewichte-antagonisten-milch-trinken-filme-serien (25.05.2021).

The Urban Dictionary, Soy Boy. URL: https://www.urbandictionary.com/define.php?term=Soy%20Boy (25.05.2021).

Wynn, Natalie, YouTube-Channel *Contrapoints*, Entschlüsselung der Alt-Right: Wie man Faschisten erkennt, 01.09.2017. URL: https://www.youtube.com/watch?v=Sx4BVGPkdzk&ab_channel=ContraPoints (25.05.2021).

Abb. 1 Fotomontage von Gips(halb)kugeln. Rolf Lederbogen, 1964

Manuela Gantner
Das »friedliche Atom« – ein Dilemma visueller Kommunikation. Von instabilen Kernen und der Sehnsucht nach stabilen Verhältnissen

Eine Kugel, geteilt in zwei Halbkugeln, eine Hälfte stehend, die andere in der Waagerechten, im rechten Winkel so aneinander ausgerichtet, dass die Schnittkanten sich punktuell im Zentrum der aufgerichteten Halbkugel tangieren. Auf der Schnittfläche der liegenden Halbkugel befindet sich ganz rechts außen eine weitere Kugel, im Durchmesser halb so groß. Die äußeren Konturen dieser Halbkugel und der kleineren Kugel liegen exakt übereinander auf einer Achse; beide berühren den rechten Bildrand. Das Blatt im Querformat weist ein Seitenverhältnis von drei zu zwei auf. Diese Anordnung von Formen folgt in Proportion und Aufbau offenbar einer streng geometrischen Logik und wirkt auf den ersten Blick stimmig, in sich ruhend und ausgewogen. Auf den zweiten Blick stellt sich Irritation ein: Physikalischen Gesetzmäßigkeiten zufolge kann dieses Formarrangement nicht stabil sein. Das Gewicht der kleinen Kugel müsste die labile Halbkugel aus dem Gleichgewicht und zum Kippen bringen und die Kugel selbst sich infolgedessen in Bewegung setzen und wegrollen (Abb. 1).

Dieses Bild ist entgegen dem spontanen Eindruck keine fotografische Frontalansicht einer Plastik. Wir haben es hier mit einer Fotomontage zu tun. Es handelt sich um Fotografien von Gipsvolumen, die ausgeschnitten und montiert ein Bild ergeben, das ein körperhaftes Gefüge suggeriert. Durch die abgelichtete Oberflächenstruktur und den betont harten Eigenschatten entsteht eine dreidimensionale Wirkung, obgleich die Formation nicht als räumliches Objekt erfahrbar ist. Man kann sich ihr nicht individuell annähern, keine andere Perspektive einnehmen und sie auch nicht umschreiben. Der Eindruck jedoch, dass die Objekte zwischen Räumlichkeit und Flächigkeit, zwischen Bewegung und Stillstand oszillieren, war hier auf eine spezifische Funktion zugeschnitten.

Die Fotomontage stammt aus einer Serie, die der Grafiker, Architekt und Designer Rolf Lederbogen im Rahmen eines Auftrags der Bundesregierung als Grundlage für ein Corporate Design produziert hat. 1964 traten das Bundesministerium für Bildung und Wissenschaft sowie später der Lobbyverband Deutsches Atomforum e.V. an Lederbogen mit dem Auftrag heran, den im Rahmen der Öffentlichkeitsarbeit zur zivilen Nutzung der Atomenergie benötigten Publikationen ein typisches Erscheinungsbild zu geben, Ausstellungen und Messestände zu gestalten und einen Lehrfilm

zu konzipieren.¹ Lederbogens Fotomontage bringt die widerstreitenden Ansprüche, die das graphische Projekt von Beginn an prägen sollten, paradigmatisch zum Ausdruck. Denn einerseits sollte hier der prozesshafte Vorgang der Kernspaltung visualisiert werden, andererseits aber keinesfalls der Eindruck mangelnder Sicherheit entstehen.

Das Narrativ vom »friedlichen Atom«

Hintergrund war, dass die Alliierten im Zuge der Pariser Verträge 1955 Westdeutschland unter anderem zugestanden hatten, unter strengen Rahmenbedingungen und engmaschiger Kontrolle ihre Atomforschung – allerdings nur zur zivilen Anwendung – wieder aufzunehmen. Diese Kehrtwende war Teil des *Atoms-for-Peace*-Programms, das der damalige US-Präsident Dwight D. Eisenhower am 8. Dezember 1953 vor der UN-Vollversammlung in New York vorstellte und mit dem er die »friedliche« Nutzung der Kernenergie in den Vordergrund rückte.² In dieser historischen Rede proklamierte das US-amerikanische Staatsoberhaupt eine positive Haltung gegenüber der Atomtechnologie. War der nukleare Diskurs in den Fünfzigerjahren noch von Bildern der Atombombenabwürfe auf Hiroshima und Nagasaki sowie außer Kontrolle geratenen Atombombentests geprägt, sollte die umstrittene Technologie nun unter umgekehrten Vorzeichen als Versprechen auf eine verheißungsvolle Zukunft verhandelt werden. Dabei setzte Eisenhower auf internationalen Rückhalt und strategisch vor allem auf die Bundesrepublik, den geopolitischen und ideologischen Brennpunkt des Ost-West-Konflikts in Zeiten des Kalten Kriegs.

In der Bundesrepublik fiel das Narrativ des »friedlichen Atoms« auf fruchtbaren Boden. Die Regierung unter Bundeskanzler Konrad Adenauer nahm dieses Zugeständnis, wieder Atomforschung betreiben zu dürfen, dankbar an. Als rohstoff-

1 Die Begriffe »Atomkraft« und »Kernkraft« werden in der Literatur meist synonym verwendet. Während in den 1950er-Jahren das Präfix »Atom« sowohl in den Medien als auch in der Politik mehr Verwendung fand, gewann das Präfix »Kern« in den folgenden Jahren zunehmend an Bedeutung. Tendenziell sprachen Atomkraft-Skeptiker eher vom »Atom«, vermutlich, um eine Assoziation zur Atombombe herzustellen, während Befürworter der neuen Technologie eher das Wort »Kernkraft« benutzten (siehe Matthias Jung, *Öffentlichkeit und Sprachwandel*, Wiesbaden 1994, S. 82–89). Aber auch diese Tendenz zieht sich nicht stringent durch die Geschichte. Der wichtigste Lobbyverband trennte sich beispielsweise erst 2019 von seinem ursprünglichen Namen Deutsches Atomforum e.V. und benannte sich im Rahmen der Fusionierung mit dem Wirtschaftsverband Kernbrennstoff-Kreislauf und Kerntechnik e.V. (WKK) in Kerntechnik Deutschland (KernD) um. Auch hier wird im Folgenden bei der Verwendung nicht zwischen den beiden Begriffen unterschieden.

2 Eisenhower präsentierte seine Vorstellungen vom zivilen Einsatz der Atomkraft in den Bereichen Gesundheit, Landwirtschaft und Energiegewinnung. Die Kampagne verfolgte vornehmlich drei Ziele: »1. Die Abkopplung des Begriffs ›Atom‹ von seiner ausschließlich militärischen Nutzung; 2. Die Etablierung der USA als ›Friedensmacht‹; 3. Den Abbau und die Kanalisierung nuklearer Ängste im In- und Ausland zur nachhaltigen Stärkung des öffentlichen Durchhalte- und Verteidigungswillens«. Frank Schumacher, »Atomkraft für den Frieden«. Eine amerikanische Kampagne zur emotionalen Kontrolle nuklearer Ängste, in: *Sozialwissenschaftliche Informationen* 3/2001, S. 63–71, hier S. 68.

armes Land, das auf Ressourcen anderer Nationen angewiesen war, erhoffte man sich durch die neue Technologie ein Stück weit Unabhängigkeit und Souveränität, auf der anderen Seite aber auch internationale Anerkennung und Anschluss.[3] Die Kernkraft entwickelte sich zu einer Projektionsfläche, die mit verschiedenen Bedeutungen aufgeladen wurde und unter anderem für Modernität stand. Die Rede vom »friedlichen Atom« war mehr als nur ein Slogan für die Kommerzialisierung eines neuen Energieträgers. Hier ging es um nichts Geringeres als ein politisches Unterfangen der Neuorientierung und internationalen Neupositionierung. Der Bundeskanzler brachte ab 1955 umfangreiche Investitionsprogramme zum Aufbau entsprechender Infrastrukturen auf den Weg und schuf die Grundlage für ein Netzwerk richtungsweisender Institutionen aus Wirtschaft, Wissenschaft und Politik, die nicht nur ihre Interessen vertraten, sondern auch den öffentlichen Diskurs prägten.[4] Mithilfe einer zunehmend systematisierten Öffentlichkeitsarbeit sollte das atomtechnologische Vorhaben als Chiffre für Wohlstand, Fortschritt und Unabhängigkeit deklariert werden.[5]

Die Anforderungen an die Kampagne waren anspruchsvoll. Kaum eine Technologie polarisierte die Gesellschaft seit den Nachkriegsjahren so sehr wie die Atomkraft. Die Bevölkerung war zutiefst verunsichert und stand der technologischen Neuerung skeptisch gegenüber. Zumal das Atom beziehungsweise die Atomenergie nicht unmittelbar für die menschlichen Sinne wahrnehmbar und die industrielle Energiegewinnung durch Kernspaltung anfangs ein noch spekulatives Zukunftsszenarium war.[6] Man konnte nicht auf Erfahrungen oder Erfolge verweisen. Also mussten Bilder generiert werden, um das mit Risiken und Unsicherheiten behaftete Unsichtbare in der Gesellschaft fassbar und verhandelbar zu machen. Wie aber konnte die Metapher des »friedlichen Atoms« visuell umgesetzt und kommuniziert werden? Wie konnte Glaubwürdigkeit vermittelt, Vertrauen gewonnen und die gesellschaftliche Akzeptanz gegenüber der umstrittenen neuen Technologie erhöht werden? Wie ließ

3 Vgl. Robert Gerwin, *Atomenergie in Deutschland. Ein Bericht über Stand und Entwicklung der Kernforschung und Kerntechnik in der Bundesrepublik Deutschland*, Düsseldorf/Wien 1964. Mit Robert Gerwin konnte das Bundesministerium für Bildung und Wissenschaft, das zu dieser Zeit das Ressort für Kerntechnik innehatte, einen Wissenschaftsjournalisten als Redakteur und Autor für den Messekatalog und den begleitenden Bericht zur 3. Internationalen Konferenz über die friedliche Nutzung der Atomenergie gewinnen, der ein leidenschaftlicher Verfechter der umstrittenen Technologie war. Dementsprechend wirken einige seiner Texte, vor allem in populärwissenschaftlichen Zeitschriften, oft tendenziös und reißerisch.

4 Vgl. Peter Fischer, *Atomenergie und staatliches Interesse. Die Anfänge der Atompolitik in der Bundesrepublik Deutschland, 1949–1955*, Baden-Baden 1994; Joachim Radkau/Lothar Hahn, *Aufstieg und Fall der deutschen Atomwirtschaft*, München 2013, S. 29–34.

5 Vgl. E. Barth von Wehrenalp, Die Werbeaufgaben der Deutschen Atomindustrie. Die internationale Wettbewerbssituation auf dem Atommarkt, in: *Die Atomwirtschaft* 2/1959, S. 53–56, hier S. 55. Wehrenalp gründete am 25. November 1950 in Düsseldorf den Econ Verlag, in dem der Bericht über Stand und Entwicklung der Kernforschung und Kerntechnik zur 3. Atomenergiekonferenz erschien.

6 Vgl. Christoph Wehner, *Die Versicherung der Atomgefahr. Risikopolitik, Sicherheitsproduktion und Expertise in der Bundesrepublik Deutschland und den USA 1945–1986*, Göttingen 2017, S. 89–112; Radkau/Hahn 2013, S. 45–123.

sich also Atomkraft mit ihrer unsichtbaren, nicht unmittelbar spürbaren radioaktiven Strahlung visualisieren?

Ganz bewusst sollte ein ästhetischer Anspruch bedient werden, der Technik und Fortschritt kausal miteinander verknüpfte und an den Begriff »Kultur« koppelte. Den Dreiklang Technik – Fortschritt – Kultur identifizierten Politik und Interessensverband als Schlüssel für den erfolgreichen Imagewandel der Atomenergie. Rolf Lederbogen, der in der Folge fast zwei Jahrzehnte lang für die Bundesregierung, die Atomlobby und verschiedene Forschungseinrichtungen Logos entwarf, Broschüren gestaltete, Ausstellungen konzipierte und Corporate Designs entwickelte, nutzte diese Trias als produktives Fundament für eine spezifische Bildsprache, mit der er der Atomkraft als vermeintlich elegante, intelligente, saubere und unerschöpfliche Energiequelle eine Form gab.[7]

Das Modell als Popularisierungswerkzeug

Lederbogen löste sich in seinen Entwürfen von tradierten Anschauungen und Darstellungsformen wie dem Bohrschen Atommodell. Die aus dem orbitalen Planetensystem entlehnte, vertraute Anordnung von Ellipsenbahnen, die um einen Kern kreisten, galt zwar wissenschaftlich bereits kurz nach seiner Veröffentlichung als überholt, für die grafische Gestaltung besaß diese Vorstellung aber ein enormes Potenzial und prägt in seiner bestechenden Anschaulichkeit bis heute international das allgemeine Bild vom Aufbau eines Atoms.[8] Auf die Frage, wie sich die Energiegewinnung durch Kernspaltung grafisch und künstlerisch vereinfacht darstellen ließe, mit welchen Gestaltungsmitteln, Formen und Farben das Nicht-Sichtbare veranschaulicht und durch welche Ordnungsstrukturen Orientierung im technischen Zeitalter gegeben werden könne, antwortete Lederbogen mit einer anderen Strategie der Visualisierung. Sein Interesse galt konkret dem physikalischen Vorgang der Kernspaltung – vom Beschuss eines Atomkerns durch ein Neutron, über die Spaltung des Kerns und das Auslösen einer Kettenreaktion bis hin zum Antreiben einer Turbine. Mit seinen Entwürfen, so könnte man pointiert formulieren, schuf er ein grafisches Gegenmodell zu Bohr und reihte sich damit in eine Tradition von Atommodellen ein, die bis weit in die Anti-

7 Siehe Manuela Gantner, Gebaute Emotionen. Das Kernforschungszentrum zwischen Euphorie und Faszination, Zweifel und Wut, in: Susanne Kriemann u. a. (Hg.), *10%. Das Bildarchiv eines Kernforschungszentrums betreffend*, Leipzig 2021, S. 355–358, hier S. 357.
8 Niels Bohr veröffentlichte seine Theorie in drei Ausgaben im Juli, September und November 1913 im *Philosophical Magazine*. Allerdings waren mit seinem Modell weder chemische Bindungen erklärbar, noch konnte die Lage der Spektrallinien von Atomen mit mehreren Elektronen berechnet werden. Mit dem Durchbruch der Schrödinger-Gleichung und der Heisenbergschen Unschärferelation wurde Bohrs Theorie hinfällig. Siehe Michael Eckert, Das Bohr'sche Atommodell im Deutschen Museum, in: *Kultur&Technik* 3/2013, S. 12–17.

ke zurückreicht.⁹ Wissenschaftlerinnen und Wissenschaftler waren immer schon auf Anschauungsobjekte angewiesen, nicht nur um Erkenntnisse zu gewinnen, sondern auch, um dieses Wissen über den Aufbau und die Funktion atomarer Strukturen zu erklären und naturwissenschaftliches sowie technisches Wissen zu popularisieren. Ziel beim Transferieren von Theorien in Modelle war, naturwissenschaftliche Phänomene oder Prozesse, in dem Fall aus der Atomphysik, nachvollziehbar zu machen. Sowohl das Erstellen eines Modells als auch das Lesen eines Modells bieten allerdings durchaus Raum für Interpretationen. Auch wenn Modelle suggerieren, die Realität abzubilden, entspringen sie – gerade weil sie etwas nicht unmittelbar Darstellbares repräsentieren – zu einem gewissen Anteil einer Vorstellungswelt. Durch die Auswahl, was und wie etwas dargestellt wird, wird festgelegt, welches Bild und welches Verständnis von Wissenschaft sich in der Öffentlichkeit festsetzen. Der deutsche Philosoph Herbert Stachowiak beschäftigte sich ab den Fünfzigerjahren ausgehend von grafischen Modellierungen im Zusammenhang mit Schaltbildern, Signallaufplänen und Flussdiagrammen der Kybernetik intensiv mit der Modelltheorie. In seinem 1973 erschienenen Standardwerk *Allgemeine Modelltheorie* definiert er drei Merkmale von Modellen: Modelle bilden, erstens, immer etwas ab. Sie sind Modelle von etwas, also von einem Original, und – das bezeichnet er, zweitens, als »pragmatisches Merkmal« – sie sind Modelle *für* jemanden. Dabei sorgt, drittens, das »Verkürzungsmerkmal« dafür, dass »nicht alle Attribute des durch sie repräsentierten Originals« erfasst werden, sondern nur diejenigen, die den »Modellerschaffern« beziehungsweise den »Modellbenutzern« relevant erscheinen.¹⁰ Er verstand Modelle nicht als Abbilder der Realität, sondern als eine »konstruierte Wirklichkeit«.¹¹

Mit diesem erweiterten Modellbegriff lassen sich Lederbogens Grafiken als »Bildmodelle«¹² definieren. Seinen Auftraggebern ging es darum, progressive Zukunftsbilder der Kernenergie zu entwerfen, um die neue Technologie als moderne Vision in der Öffentlichkeit zu implementieren. Lederbogen extrahierte für seine Entwürfe bestimmte Charakteristika wie Teilbarkeit, Reinheit und Instabilität, die er

9 Vgl. Joseph G. Feinberg, *Die Geschichte des Atoms*, Köln 1954; Franz Berr/Willibald Pricha, *Atommodelle. Atomismus und Elementenlehre, Gastheorie, Strukturmodelle, Kernphysik, Elementarteilchen*, München 1997. Feinberg schildert in seiner Publikation, für die Lederbogen 1954 das Buchcover in einem noch sehr konventionellen Stil entworfen hatte, die historische Entwicklung des Atoms. Angefangen mit dem griechischen Philosophen Demokrit im 6. Jahrhundert v. Chr. folgt ein Gang durch die Geschichte bis hin zu den wegweisenden Entdeckungen von Bacon, Newton, Marie Curie, Einstein und Rutherford, die als Pionier:innen ein modernes naturwissenschaftliches Weltbild prägten. Berr und Pricha beschreiben in ihrem Buch, das vom Deutschen Museum München herausgegeben wurde, die Phasen unterschiedlicher Atomvorstellungen und damit auch die Geschichte des Atommodells in ihren unterschiedlichen diskursiven Formaten: vom Gedankenaustausch durch Sprache über den bildbasierten Diskurs in der Physik bis hin zur Darstellung mithilfe mathematischer Formeln innerhalb der chemischen Fachdisziplin.
10 Herbert Stachowiak, *Allgemeine Modelltheorie*, Wien/New York 1973, S. 131–132.
11 Herbert Stachowiak, *Modelle – Konstruktion der Wirklichkeit*, München 1983, S. 9.
12 Stachowiak 1973, S. 163.

stilisierte, ästhetisierte und somit idealisierte. Diese Visualisierungen, auf prägnante Aussagen konzentriert und das Wesentliche reduziert, prägten sich markant in das visuelle Gedächtnis der Betrachter:innen ein und besaßen einen hohen Wiedererkennungswert.

Instabilität als Metapher für Dynamik

Zurück zur eingangs beschriebenen Fotomontage. Die deutsche Bundesregierung wollte auf der 3. Internationalen Konferenz über die friedliche Nutzung der Atomenergie, die vom 31. August bis 10. September 1964 unter der Federführung der Vereinten Nationen in Genf stattfand, den Stand der nationalen Forschung der internationalen Öffentlichkeit präsentieren. Die Messe war die Fortführung der wegweisenden Atomenergiekonferenz von 1955, bei der die Zukunftsvisionen rund um die Kernenergie eine regelrechte Welle der Euphorie in der Fachwelt entfacht hatten, die sich auch auf weite Teile der Bevölkerung übertrug. Entsprechend hoch waren die Erwartungen, zumal die BRD auf dieser stimmungsprägenden Atomenergiekonferenz neun Jahre zuvor noch nicht als Akteur und Aussteller zugegen sein konnte. Mithilfe eines Ausstellungskatalogs und eines Faltblatts beabsichtigte die Bundesrepublik, als erfolgreiche und international wieder ernstzunehmende Technologienation in der Welt wahrgenommen zu werden. Dabei setzte die Regierung auf Eigenbaureaktoren »made in Germany«, mit welchen man sich unabhängig machen und den vermeintlichen Rückstand, der durch die Restriktionen nach dem Krieg entstanden war, aufholen wollte. »Dynamik« und »Fortschritt« waren die Schlagworte, die die Haltung und das Auftreten der BRD zu jener Zeit auf den Punkt bringen sollten. Dynamik als Zeichen gegen Stillstand und Chiffre für Fortschritt auf dem Weg in eine moderne Zukunft.[13]

Dieses »Attribut« – um in Stachowiaks Vokabular zu bleiben – transferierte Lederbogen in das Corporate Design des Messeauftritts. Für den Grafiker war die Instabilität des Atomkerns als Ausdruck maximaler Energie Inspiration und Motiv bei diesem Auftrag. Der instabile Zustand eines Atomkerns ist die Voraussetzung dafür, dass der Prozess der Kernspaltung ausgelöst und infolgedessen Energie freigesetzt werden kann, die dann für den Menschen nutzbar ist. Kernkraft und elektromagnetische Kraft bestimmen in einem gegenseitigen Wechselspiel die Stabilität von Atomkernen. Solange die Abstoßung positiv geladener Protonen durch die Kernkräfte mithilfe der Neutronen kompensiert werden kann, bleibt der Kern stabil und wird

13 In diesem Zusammenhang ist auch auf sprachliche Eigenwilligkeiten hinzuweisen, etwa wenn Robert Gerwin in seinem Bericht über den Stand der Atomenergieentwicklung in Deutschland 1964 von »avantgardistischen« Hochtemperaturreaktoren schreibt. Das Attribut »avantgardistisch« wird hier synonym für »innovativ« und »fortschrittlich« gebraucht, die Assoziation mit der künstlerischen Avantgarde dürfte aber kein Zufall sein. Gerwin 1964, S. 84–85.

nicht radioaktiv. Diese Balance zwischen Anziehung und Abstoßung hat aber ihre Grenzen. Durch einen Überschuss an Protonen wird der Kern instabil. Je größer und schwerer ein Atomkern ist, desto stärker wirkt die Abstoßung. Sehr schwere Elemente sind per se instabil und wandeln sich früher oder später über einen radioaktiven Zerfall in ein stabiles Element um. Beim Zerfall oder bei Kernspaltungen wird die im Atomkern gespeicherte Energie wieder frei.

Mithilfe von Gipskugeln transformierte Lederbogen diesen instabilen Zustand in ein Anschauungsmodell. Die zwei größeren Halbkugeln stellen einen in zwei Teile gespaltenen Atomkern dar, die kleinere Kugel ein Neutron, das die Spaltung verursacht hat. Anstatt den eigentlichen physikalischen Prozess zu simulieren, arrangierte der Grafiker eine Kipppunktsituation als Metapher für Spannung, Kraft und Dynamik und damit als Synonym für den technologischen Fortschritt schlechthin. Wie bei einem Film-Still geben seine Bilder einen Augenblick wieder und implizieren durch die Momentaufnahme eine Fortsetzung des Bewegungsablaufs, der faktisch nicht dargestellt ist. Eine Bewegung, die nur in der Imagination der Betrachtenden stattfindet, die in ihrer Vorstellung die Störung oder den Impuls, der die Kugel aus ihrer labilen Lage in Mobilität versetzen könnte, antizipiert. Durch das Einfrieren dieses Ungleichgewichts wirkt die Situation spannungsgeladen.

Lederbogen fotografierte die Kugelformation aus verschiedenen Perspektiven, kombinierte seitliche, teilweise stark fragmentierte Ansichten mit einem Blick von oben und arbeitete ferner mit wechselnder Beleuchtung. Dadurch setzte er die Interaktion der drei Volumen unterschiedlich in Szene. Es entstand eine Serie von Aufnahmen, die sich stark vergrößert und dadurch verfremdet über die Seiten des Ausstellungskatalogs hinweg als ganzseitige Kunstdrucke verteilt wiederfinden. Beim Durchblättern entsteht so der Eindruck einer sequenziellen Abfolge, die allerdings nicht den Prozessverlauf einer Kernspaltung abbildet. Erst das Aufeinanderfolgen der einzelnen statischen Darstellungen bringt bildlich Prozessualität und Bewegung zum Ausdruck (Abb. 2).

Latente Instabilität – und damit ein zu imaginierendes Bewegungspotential und latente Zeitlichkeit – sind auch auf dem Einband des Katalogs sowie bei der Gestaltung des Faltblatts präsent (Tafel 5 und 6). Collagen und das Kombinieren von Fotoausschnitten und grafischen Elementen lösen ein Gefühl von Transformation aus: Flächige Kreise zeugen von der ursprünglichen Lage des Atomkerns, Leerstellen vom Neutron, das sich längst aus dem Kern gelöst und zerstreut hat. Zurück bleibt ein Schatten, ein Abdruck. Lederbogen erzeugt in der Zusammenführung der Darstellungsteile Vexierbilder verschiedener Ansichten und spielt, indem die fotografischen Grundformen teilweise zu flächigen Mustern stilisiert werden, mit Abstufungen von Konkretion und Abstraktion, Anwesenheit und Abwesenheit. Eine Methode, die man mit der Idee der Simultanität des Ungleichzeitigen in der Bildwelt des Kubismus in Verbindung bringen könnte. Die Farbkombination aus Rot und Pink dramatisiert die energiegeladene Atmosphäre zusätzlich.

Abb. 2 Fotoserie zu einem Gipskugelmodell. Rolf Lederbogen 1964

Die Assoziation von Dynamik beim Anblick einer Kugel ist ein in der Wahrnehmungspsychologie bekanntes Phänomen. Rudolf Arnheim beispielsweise schrieb Kugelmodellen aus seiner kunstpsychologischen und medienwissenschaftlichen Perspektive in seinem Standardwerk *Anschauliches Denken* explizit einen »dynamischen Charakter« zu.[14] Darüber hinaus ist dieser spezielle Korpus mehr als

14 Rudolf Arnheim, *Anschauliches Denken. Zur Einheit von Bild und Begriff*, Köln 1977, S. 266.

ein mathematisch spezifiziertes Volumen. In der Kulturgeschichte gilt die Kugel als Idealform, der eine Brückenfunktion zwischen dem Kosmisch-Übernatürlichen und dem Wissenschaftlichen zukommt.[15] Bei Lederbogens Kugelmodellen könnte man tatsächlich den Eindruck bekommen, dass er auf ein etabliertes Atommodell, basierend auf naturwissenschaftlichen Erkenntnissen, zurückgriff und dieses künstlerisch verarbeitete. Dem ist jedoch nicht so. Vielmehr benutzte er die Kugel als Synonym für das Modellhafte schlechthin, anhand dessen je nach Intention verschiedene Aussagen getroffen werden können. Das Modell wird zum Artefakt, die Fotografie zum Kunstwerk.

Instabilität versus Sicherheitsbedürfnis

In Anbetracht dieser minimalistischen, nüchternen Formensprache stellt sich die Frage, ob sich nicht ein anderes Stilvokabular besser geeignet hätte, um Begeisterung für die Atomenergie zu entfachen und Unterstützung für deren Weiterentwicklung zu gewinnen. Warum reduzierte Lederbogen seine Entwürfe fast ausschließlich auf die Kugelform, warum liegt seinen Kompositionen eine streng geometrische Logik zugrunde? Tatsächlich scheint er sich an den abstrakten Prinzipien der klassischen Moderne orientiert zu haben. Warum bediente er sich nicht der Dynamik von Schrägen, der explosiven Energie von nicht geometrischen Formen und Volumen, der psychologischen Wirkung kontrastreicher Farben, wie sie in der Kunst des frühen 20. Jahrhunderts, beispielsweise im Futurismus, ebenfalls anzutreffen waren?

Die Ursachen hierfür sind vielschichtig. Lederbogen spielte mit seinen Aufträgen nicht nur eine entscheidende Rolle beim Diskurs über die Zukunft der Kernenergienutzung in Deutschland. Durch seine Visualisierungsstrategie wurde er vielmehr Teil der Bemühungen, nach dem Zweiten Weltkrieg wieder an die künstlerischen Avantgarden und die Erfolgsgeschichte der Moderne anzuknüpfen, die durch die Kulturpolitik des Nationalsozialismus abgerissen war. Eine Debatte, die in der Nachkriegszeit mehr als eine Frage künstlerischer Stile war und politische Dimensionen besaß. Die USA reklamierten den Begriff der »Freiheit« für sich, um sich in Abgrenzung zur kommunistischen Diktatur der Sowjetunion in einem Ausdruck künstlerischer und ästhetischer Freiheit zu positionieren. Mit dem, was von Histo-

15 Vgl. ebd., S. 263–265; Wolfgang Meisenheimer, *Modelle als Denkräume, Beispiele und Ebenbilder. Philosophische Dimensionen*, Wiesbaden 2018. Als Beispiel symbolischer Aufladung der Kugelform in der Architektur führt Meisenheimer das Pantheon an, das er als »ausdrückliche Darstellung einer Idee, die die Rolle des denkenden, wahrnehmenden Menschen im Universum betrifft«, verstanden wissen will. Ebd., S. 91. Außerdem erwähnt er den Kenotaph für Newton. Étienne-Louis Boullée entwarf dieses pathetische Monument aus überdimensionalen geometrischen Volumen 2000 Jahre später als Modell für eine aufklärerische Welterkenntnis, bei der er »Natur und Mensch in den Mittelpunkt stellt[e]« und »Götterglauben und magisches Mittelalter als überwunden« deklarierte. Ebd., S. 101.

rikerinnen und Historikern als »cold war modernism«[16] definiert wurde, versuchte die US-Regierung auf politischer Ebene die Moderne für sich zu instrumentalisieren und zu vereinnahmen. Das freiheitlich demokratische System, dem sich auch Westdeutschland zuordnen sollte und wollte, drückte sich demnach durch abstrakte Kunst und Modernismus aus, während sich der Totalitarismus vermeintlich in einem neuen Realismus zu erkennen gab.[17] Die sich gerade erst konstituierende Bundesrepublik, die nicht nur wegen ihrer geopolitischen Lage in den Fokus des ideologischen Machtkampfs zwischen Ost und West gerückt war, griff als Zeichen der Westorientierung gerne auf die Kunst und Architektur jener Avantgarde zurück, die in diesen Jahrzehnten zum Vorbild für einen internationalen Modernismus westlicher Prägung auserkoren wurde. Mit der Wiederbelebung des Werkbunds wurde an die »guten alten«, sprich Vorkriegs-Zeiten angeknüpft.[18] Eine Rückbesinnung auf die von den Nationalsozialisten in Misskredit gebrachte Weimarer Moderne und die Reminiszenz an das Bauhaus, das nach 1945 als Reaktion auf die Diskreditierung während des Nationalsozialismus eine Renaissance als antifaschistische Kultur erlebte, schien nach dem totalitären Regime die einzig legitime Antwort einer jungen, demokratischen Republik.[19] Dieses bescheidene und symbolarme Auftreten in Abgrenzung zum Bilder- und Symbolfetischismus der Nationalsozialisten kam den vom Krieg aufgezehrten, müden Deutschen entgegen. Eine Sehnsucht nach Ordnung, Verlässlichkeit und Regelhaftigkeit als Anker nach dem durchlebten Chaos und der widerfahrenen Willkür während des Kriegs und in der Nachkriegsphase weckte bei vielen unterschwellig die Hoffnung, an das Versprechen des Bauhauses, Gesellschaft durch Gestaltung zu verändern, anknüpfen zu können.[20]

16 Vgl. Greg Barnhisel, *Cold War Modernists. Art, Literature, and American Cultural Diplomacy*, New York 2015; Siegfried Weichlein, Blickumkehr. Differenzikonographie im Kalten Krieg, in: Sebastian Huhnholz/Eva M. Hausteiner (Hg.), *Politische Ikonographie und Differenzrepräsentation*, Baden-Baden 2018. S. 361–382.
17 Siehe Weichlein 2018, S. 368.
18 Vgl. Joachim Petsch, Die Bauhausrezeption in der Bundesrepublik Deutschland in den fünfziger Jahren, in: *Wissenschaftliche Zeitschrift der Hochschule für Architektur und Bauwesen Weimar* 26/1976, 4/5, S. 433–437, hier S. 435–436.
19 Siehe Gerhard Paul, *Das visuelle Zeitalter. Punkt und Pixel*, Göttingen 2016, S. 388–389.
20 Vgl. Anke Steinhauer, Nierentisch und Kastenmöbel. Die Bauhaus-Rezeption in den vierziger und fünfziger Jahren, in: Christina Biundo/Andreas Haus (Hg.), *bauhaus-ideen 1919–1994. Bibliografie und Beiträge zur Rezeption des Bauhausgedankens*, Berlin 1994, S. 42–50; Claudia Heitmann, Etablierung des Mythos Bauhaus. Die Rezeption in den 60er Jahren – Zwischen Erinnerung und Aktualität, in: ebd., S. 51–65. Dieser Aspekt spiegelte sich auch in Statuten von Bildungsinstitutionen wider, die sich explizit auf Konzepte und Ideen des Bauhauses bezogen, wie die 1955 in Ulm eröffnete Hochschule für Gestaltung, aber auch die 1947 unter dem Titel »Werkakademie« als Nachfolgeinstitution der 1933 geschlossenen Kunstakademie wiedereröffnete Hochschule in Kassel. Dort studierte Rolf Lederbogen von 1947 bis 1952 Architektur-Graphik. In ihrer Programmschrift proklamierte die Leitung der Schule 1951 ihre »Auffassung von Werkstudium und Menschbildung« und betonte den humanistischen Gedanken, der dem Konzept innewohnte. Die Aufgabe der Werkakademie sei es, »aus jungen Menschen rechte Werkleute, d. h. Gestalter zu machen, die dazu beitragen können, unserer gesamten Umwelt menschenwürdige Form zu geben.« Staatliche Werkakademie

Lederbogen selbst hatte den Zweiten Weltkrieg als Heranwachsender erlebt und war in den letzten Kriegsmonaten als Flakhelfer rekrutiert worden. Er versuchte, diese existenziellen Erfahrungen nach Kriegsende und mit Eintritt in seine Berufslaufbahn produktiv zu nutzen.[21] Das Bedürfnis nach Konstanz, Stabilität und Normen manifestierte sich bei ihm in einer sehr rational-strukturierten Denk-, Arbeits- und Lebensweise, die es ihm ermöglichte, sein Entwerfen und Gestalten von Emotionalität zu befreien. Offenbar wusste er um die Kraft geordneter Strukturen und den Einfluss harmonischer Gestaltung, um sowohl mit den Komplexitäten und Ambivalenzen seiner biografischen Vergangenheit als auch mit der gesellschaftspolitischen Umbruchsituation und der Widersprüchlichkeit in der Kernenergiedebatte umzugehen.

Die Atomkraft ist in vielerlei Hinsicht ein Extremfall moderner Technologien. Auf der einen Seite avancierte sie in ihrer vermeintlichen Reinheit und Unerschöpflichkeit nach 1945 zum avantgardistischen Projekt einer sauberen und modernen Zukunft. Auf der anderen Seite demonstrierte jedoch die »schmutzige« Bombe in Zeiten des Kalten Kriegs die Gefahr einer Katastrophe apokalyptischen Ausmaßes und war dadurch prädestiniert, auch Symbol einer Gegenbewegung zur Moderne zu werden.[22] Beim Blick auf die Kampagne zum »friedlichen Atom« kommt dieser Konflikt zum Tragen: Eine Energiegewinnungsform, der schon rein physikalisch ein Zustand höchster Instabilität inhärent und die mit zahlreichen Unsicherheiten behaftet ist, sollte als Garant für ökonomische und soziale Stabilität und Sicherheit beworben werden. Ebenso paradox wirkt die Rhetorik des Kalten Kriegs, mit der in politisch instabilen Zeiten mit der Atombombe auf ein Gleichgewicht des Schreckens gesetzt wurde, um einen vermeintlich stabilen Frieden zu garantieren.

Lederbogen musste bei seiner Visualisierungsstrategie diesem Phänomen Rechnung tragen, vor allem weil sich die Risikowahrnehmung in der Bevölkerung gegenüber der Kernkraft im Laufe der Sechzigerjahre verschob. Der Konflikt zwischen den Großmächten spitzte sich zu, und ein atomarer Schlagabtausch drohte real zu werden. Aber auch bei der »friedlichen« Nutzung der Kernenergie flaute die

Kassel (Hg.), *Das abc der Werkakademie*, Kassel 1951, S. 2. Grundsätze wie das »Streben nach Ordnung, Sauberkeit, Ehrlichkeit und Klarheit« (ebd., S. 4), die an der Werkakdemie als Ziele definiert wurden, prägten Lederbogen in seinem Verständnis von Gestaltung und dem Anspruch, technologischen Fortschritt an eine humanistische Ausrichtung zu koppeln. Erfahrungen und Grundsätze des historischen Bauhauses in Weimar und Dessau sah man in Kassel als Vorbilder, die es »den veränderten Verhältnissen der Gegenwart entsprechend, sinnvoll anzuwenden und weiterzuentwickeln« galt. Ebd., S. 3; vgl. auch Birgit Jooss, Erfahrungen und Grundsätze des Bauhauses für die neue Kasseler Werk akademie der Nachkriegszeit, in: *document-bauhaus.de* 8/2019, URL: https://www.documenta-bauhaus.de/de/narrative/462/erfahrungen-und-grundsatze-des-bauhauses-fur-die-neue-kasseler-werkakademie-der-nachkriegszeit (24.09.2021).

21 Im Mai 2005, also im Alter von 77 Jahren, reflektierte Lederbogen seine Kriegserlebnisse und schrieb seine Memoiren unter dem Titel *Erinnerungen an die letzten Monate des Krieges 1945* auf (unveröffentlicht).

22 Siehe Gantner 2021, S. 355.

anfängliche Euphorie ab, und die Kritik gegenüber der industriellen Energiegewinnung durch Kernspaltung wurde aus Angst vor einem Super-GAU lauter. Neben dem Augenmerk auf Dynamik und Fortschritt rückte der Aspekt der Sicherheit in den Fokus.[23] Auf keinen Fall durfte bei der Kampagne der Eindruck entstehen, dass bei der zivilen Nutzung der Kernkraft die gewaltigen Energiemengen außer Kontrolle geraten könnten. Schließlich war der kontrollierte, geschützte Ablauf einer Kettenreaktion das wesentliche Unterscheidungskriterium zwischen der Funktionalität eines Kraftwerks und der Explosion einer Bombe und somit zwischen Utopie und Apokalypse.

Eine Gratwanderung, die sich vor allem im Corporate Design des Auftritts der Bundesregierung sieben Jahre später auf der 4. Internationalen Konferenz über die friedliche Anwendung der Kernenergie, die vom 4. bis 12. September 1971 in Genf stattfand, widerspiegelt. Schwerpunkt des deutschen Beitrags auf dieser Tagung war es, ein Ausbildungsprogramm vonseiten der Nuklearforschung anzustoßen und über Anwendungsgebiete jenseits der Energiegewinnung zu informieren. Erneut konzipierte Rolf Lederbogen hierfür das Layout diverser Publikationen (Abb. 3–5). Wie schon bei den Entwürfen für die Vorgängerkonferenz arbeitete der Grafiker mit Gipskugeln, die er arrangierte und fotografierte. Allerdings stand diesmal nicht die Instabilität des Atomkerns im Fokus. Die Kugeln, in dem Fall die Neutronen, wurden von einem Hexagon, dem Querschnitt eines Brennstabs, eingefasst. Der Tenor dieser Darstellung: Der nuklearphysikalische Prozess der Kernspaltung und die anschließende Kettenreaktion sind unter Kontrolle, die Technologie beherrschbar und absolut sicher. Auf das dynamische Moment wurde dennoch nicht verzichtet. Lederbogen erreichte dies durch einen einfachen Kunstgriff. Er brach den sechseckigen Umriss an einer Ecke auf und formte eine Pfeilspitze. Die Richtung weist nach rechts und suggeriert wegen der in Europa gängigen Leserichtung den Blick nach vorne in die Zukunft. Dadurch, dass jeder der sechs Ecken eine Kugel zugeordnet ist, entsteht in der Draufsicht, die abstrahiert als Logo des Messeauftritts Verwendung fand, der Umriss einer stilisierten Blüte. Ein Bild, das unterschwellig positive, optimistische Gefühle auslöst. Eine siebte Kugel ist in die Pfeilspitze gesetzt und verdeutlicht in ihrer Zielgerichtetheit das Prozessuale des physikalischen Vorgangs.

Kleine Irritationen baute Lederbogen auch in diesem Fall ein, um den Blick der Zielgruppe gemäß den Grundregeln der Aufmerksamkeitsökonomie länger in den Bann zu ziehen. Eine starke Kontrastierung und ein ausgeprägter Schattenwurf bewirken, dass beim Cover des Ausstellungsführers nicht auf den ersten Blick zu erkennen ist, ob die Kugeln auf der Form des aufgebrochenen hexagonalen Prismas drapiert sind, oder ob es sich um ein Behältnis handelt, in dem die Kugeln lagern (Abb. 3). Lederbogen spielte einmal mehr mit optischen Illusionen,

23 Radkau/Hahn 2013, S. 278–283.

Abb. 3 Schutzumschlag des Ausstellungsführers zum bundesdeutschen Beitrag zur 4. Internationalen Konferenz über die friedliche Anwendung der Atomenergie. Gestaltung: Rolf Lederbogen, 1971

Perspektivwechseln und Positiv-Negativ-Kontrasten. Abgebildet ist eine Draufsicht, die sich von der Rückseite auf die Vorderseite der Publikation zieht. Die Kugeln sind von rechts beleuchtet und heben sich vor einem dunklen, pfeilförmigen Hintergrund ab. Der Eindruck eines Behältnisses drängt sich auf. Das blaue Cover der Publikation zur nuklearen Ausbildung scheint die Betrachtenden dann eines Besseren zu belehren (Abb. 4). Lederbogen wählt hier das gleiche Motiv, zeigt es nun allerdings aus einer seitlichen, leicht schrägen Perspektive. Die Pfeilskulptur hebt sich nun vom fast schwarzen Hintergrund wie ein Sockel ab, die auf der Oberfläche arrangierten Kugeln vermitteln den Anschein eines höchst labilen Gleichgewichts; der Wechsel zur seitlichen Ansicht führt zu einer geradezu diametralen Wirkung.

Die ebenfalls auf der Tagung ausgelegte Informationsbroschüre zu einem neuen Kraftwerkstypus, dem sogenannten *Schnellen Brüter*, fokussiert schließlich ganz auf den Sicherheitsaspekt (Abb. 5). Der dynamische Bezug verbirgt sich nur noch im Titel und im Motiv der Kugeln, die der Grafikdesigner in all seinen Entwürfen

wegen ihres intrinsischen Drangs zur Bewegung als Inbegriff einer naturgemäß auf Instabilität basierenden Technologie einsetzte. In diesem Fall stapelte er die Kugeln allerdings kompakt übereinander und zwängte sie regelrecht in einen sechseckigen, prismatischen Leerraum ein, der durch eine Negativ-Gipsform entstanden ist. Einzig zwei Auslässe, in der Abmessung kaum größer als der Durchmesser einer Kugel, deuten auf eine geordnete, konzentrierte Freisetzung der Neutronen hin. Eine ungewollte Dynamik oder gar explosive Reaktion ist ausgeschlossen, der Zustand der Instabilität wirkt paradoxerweise zumindest grafisch stabilisiert.

Lederbogen lichtete diese gefäßartige Formation samt Kugelkonglomerat einmal von oben und einmal von der Seite ab. Auf der Vorderseite des Covers positionierte er eine Draufsicht, auf der Rückseite eine Seitenansicht. Die beiden Fotos sind nahtlos ineinander montiert. Wieder ist es eine optische Herausforderung, den Perspektivwechsel logisch nachvollziehen zu können. Eine erneute Einladung zum genaueren Hinsehen.

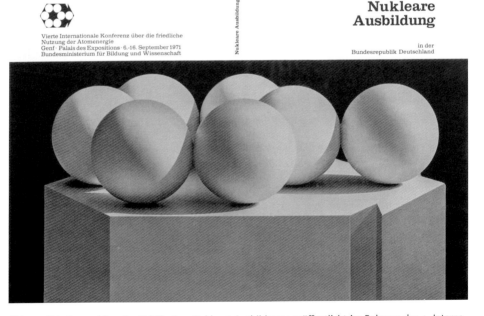

Abb. 4 Schutzumschlag der Publikation *Nukleare Ausbildung*, veröffentlicht im Rahmen der 4. Internationalen Konferenz über die friedliche Anwendung der Atomenergie. Gestaltung: Rolf Lederbogen, 1971

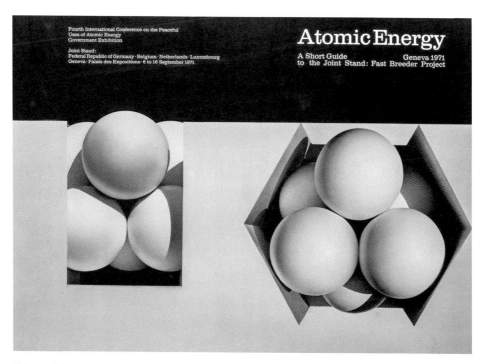

Abb. 5 Schutzumschlag der Publikation *Atomic Energy* zum debenelux-Projekt »Schneller Brüter«, veröffentlicht im Rahmen der 4. Internationalen Konferenz über die friedliche Anwendung der Atomenergie (engl. Ausgabe). Gestaltung: Rolf Lederbogen, 1971

Der Atomdiskurs zwischen Euphorie und Angst oder die Quadratur des Kreises

Die vorgestellten Beispiele machen deutlich, warum die Atomkraft, die ab den 1950er Jahren als eine zukunftsweisende Technologie angepriesen wurde, ausgerechnet mit dem Gestaltungsrepertoire einer längst vergangenen Avantgarde beworben wurde. Der Futurismus, der sich Anfang des 20. Jahrhunderts mit seinem Bekenntnis zu Geschwindigkeit und technologischem Fortschritt feierte, hatte im Zweiten Weltkrieg seine Unschuld verloren und konnte in diesem Kontext kaum als Vorbild für die »friedliche« Nutzung der Kernenergie dienen – zumal dessen destruktiver Ansatz nicht zum Anspruch beziehungsweise zum Verlangen nach Sachlichkeit, Bescheidenheit und Unaufgeregtheit passte.

Rolf Lederbogens Entwurfsansatz kam einer Quadratur des Kreises gleich: Mit dem Motiv der Instabilität schloss er einerseits an die Aufbruchsstimmung der Wirtschaftswunderjahre an und setzte ein Zeichen gegen Stillstand und Rückständigkeit. Auf der anderen Seite versuchte er mit seinem Gespür für harmonische Gestaltung

Abb. 6 Gefüge aus zwei Prismen, die eine Kugel einrahmen, als schematische Darstellung eines Neutrons, das in einem Brennstab eingeschlossen ist. Rolf Lederbogen, ohne Datierung

und seinen ästhetischen Ambitionen eine Balance zu finden, um die Menschen, die sich politisch in einer zunehmend instabilen Lage wähnten, nicht zusätzlich zu verstören, zu verunsichern oder zu überfordern. Durch seine Maßnahme, die Kugeln als Inbegriff von Bewegung einer sie zusammenhaltenden Hülle einzuschreiben, um dieser widersprüchlichen, zwischen Euphorie und Angst schwankenden Stimmung Rechnung zu tragen, kommt der Redewendung von der »Quadratur des Kreises« im Sinne des Hexagons beinahe eine wortwörtliche Bedeutung zu bzw. diese erscheint geradezu bildlich umgesetzt (Abb. 6).

Das schöne Bild von der verheißungsvollen Atomkraft ließ sich allerdings nicht mehr lange halten. Die Atomlobby geriet wegen atomarer Zwischenfälle zunehmend in die Defensive und musste ihre Kommunikations- und Informationsstrategie dementsprechend ändern und auf Schadensbegrenzung ausrichten. Im Rückblick waren die Glanzzeiten des »friedlichen Atoms« bereits vorbei, bevor die Atomenergiegewinnung überhaupt industriell betrieben wurde. Das Projekt scheiterte an seinen nicht einlösbaren Versprechen: einer nicht zu kalkulierenden Rentabilität für die Energieunternehmen und einem mangelnden Sicherheitsgefühl durch eine verschobene Risikowahrnehmung in der Bevölkerung.

Literaturverzeichnis

Arnheim, Rudolf, *Anschauliches Denken. Zur Einheit von Bild und Begriff*, Köln 1977.

Barnhisel, Greg, *Cold War Modernists. Art, Literature, and American Cultural Diplomacy*, New York 2015.

Berr, Franz/Pricha, Willibald, *Atommodelle. Atomismus und Elementenlehre, Gastheorie, Strukturmodelle, Kernphysik, Elementarteilchen*, München 1997.

Eckert, Michael, Das Bohr'sche Atommodell im Deutschen Museum, in: *Kultur&Technik* 3/2013, S. 12–17.

Feinberg, Joseph G., *Die Geschichte des Atoms*, Köln 1954.

Fischer, Peter, *Atomenergie und staatliches Interesse. Die Anfänge der Atompolitik in der Bundesrepublik Deutschland, 1949–1955*, Baden-Baden 1994.

Gantner, Manuela, Gebaute Emotionen. Das Kernforschungszentrum zwischen Euphorie und Faszination, Zweifel und Wut, in: Kriemann, Susanne u. a. (Hg.), *10%. Das Bildarchiv eines Kernforschungszentrums betreffend*, Leipzig 2021, S. 355–358.

Gerwin, Robert, *Atomenergie in Deutschland. Ein Bericht über Stand und Entwicklung der Kernforschung und Kerntechnik in der Bundesrepublik Deutschland*, Düsseldorf/Wien 1964.

Heitmann, Claudia, Etablierung des Mythos Bauhaus. Die Rezeption in den 60er Jahren – Zwischen Erinnerung und Aktualität, in: Christina Biundo/Andreas Haus (Hg.), *bauhaus-ideen 1919–1994. Bibliografie und Beiträge zur Rezeption des Bauhausgedankens*, Berlin 1994, S. 51–65.

Jung, Matthias, *Öffentlichkeit und Sprachwandel*, Wiesbaden 1994.

Meisenheimer, Wolfgang, *Modelle als Denkräume, Beispiele und Ebenbilder. Philosophische Dimensionen*, Wiesbaden 2018.

Paul, Gerhard, *Das visuelle Zeitalter. Punkt und Pixel*, Göttingen 2016.

Petsch, Joachim, Die Bauhausrezeption in der Bundesrepublik Deutschland in den fünfziger Jahren, in: *Wissenschaftliche Zeitschrift der Hochschule für Architektur und Bauwesen Weimar* 26/1976, 4/5, S. 433–437.

Radkau, Joachim/Hahn, Lothar, *Aufstieg und Fall der deutschen Atomwirtschaft*, München 2013.

Schumacher, Frank, ›Atomkraft für den Frieden‹. Eine amerikanische Kampagne zur emotionalen Kontrolle nuklearer Ängste, in: *Sozialwissenschaftliche Informationen* 3/2001, S. 63–71.

Staatliche Werkakademie Kassel (Hg.), *Das abc der Werkakademie*, Kassel 1951.

Stachowiak, Herbert, *Allgemeine Modelltheorie*, Wien/New York 1973.

Stachowiak, Herbert, *Modelle – Konstruktion der Wirklichkeit*, München 1983.

Steinhauer, Anke, Nierentisch und Kastenmöbel. Die Bauhaus-Rezeption in den vierziger und fünfziger Jahren, in: Christina Biundo/Andreas Haus (Hg.), *bauhaus-ideen 1919–1994. Bibliografie und Beiträge zur Rezeption des Bauhausgedankens*, Berlin 1994, S. 42–50.

Wehner, Christoph, *Die Versicherung der Atomgefahr. Risikopolitik, Sicherheitsproduktion und Expertise in der Bundesrepublik Deutschland und den USA 1945–1986*, Göttingen 2017.

Weichlein, Siegfried, Blickumkehr. Differenzikonographie im Kalten Krieg, in: Huhnholz, Sebastian/Hausteiner, Eva M. (Hg.), *Politische Ikonographie und Differenzrepräsentation*, Baden-Baden 2018, S. 361–382.

von Wehrenalp, E. Barth, Die Werbeaufgaben der Deutschen Atomindustrie. Die internationale Wettbewerbssituation auf dem Atommarkt, in: *Die Atomwirtschaft* 2/1959, S. 53–56.

Online-Quellen

Jooss, Birgit, Erfahrungen und Grundsätze des Bauhauses für die neue Kasseler Werkakademie der Nachkriegszeit, in: *document-bauhaus.de* 8/2019, URL: https://www.documenta-bauhaus.de/de/narrative/462/erfahrungen-und-grundsatze-des-bauhauses-fur-die-neue-kasseler-werkakademie-der-nachkriegszeit (24.09.2021).

(In)Stabiles Wissen:
Kippmomente in
Krisen und Ordnungen

Hans-Jörg Rheinberger
Struktur und Instabilität im Experiment – Ein Aperçu

Das Verhältnis von Struktur und Destabilisierung hat mich im Zusammenhang mit meinen Untersuchungen zum wissenschaftlichen Experimentieren seit langem und immer wieder beschäftigt.[1] Ich werde versuchen, hier einige der zentralen Punkte zusammenzufassen. Ich will mich dabei auf einige Aspekte konzentrieren, die mir besonders wichtig erscheinen, um eine plastische Vorstellung vom modernen Experimentiervorgang zu gewinnen.[2] Letztlich geht es darum, das Experiment aus den materiellen Bedingungen seiner Mikrodynamik heraus als einen fortlaufenden Prozess zu verstehen. Einer solchen Epistemologie von unten hat der französische Wissenschaftsphilosoph Gaston Bachelard (1884–1962) den passenden Namen einer »Mikro-Epistemologie« gegeben.[3]

Die Begriffe von »System« und »Ding« in den zusammengesetzten Ausdrücken Experimentalsystem und epistemisches Ding, die im Mittelpunkt dieses Zugangs stehen, erhalten in diesem Kontext eine Bedeutung, die merklich von dem Sinn abweicht, den wir technischen Systemen einerseits und den Gegenständen, die unser Alltagsleben bestimmen, andererseits beimessen. Bei diesen steht bekanntlich Stabilität an zentraler Stelle. Wir gehen davon aus und wollen, dass das alles funktioniert. In der wissenschaftlichen Forschung hingegen haben wir es mit epistemischen Situationen zu tun, die von ihrer ganzen Anlage her prekär sind. Wir haben es mit Untersuchungsgegenständen zu tun, die zwar von robusten technischen Bedingungen, den Forschungstechnologien, eingefasst sind, aber dennoch konstitutiv ein nicht reduzierbares Quantum an Unbestimmtheit aufweisen, und zwar in dem Maße, wie uns ein Wissen über sie fehlt. Aus diesem Grund ist die Oszillation zwischen Stabilisierung und De-

1 Vgl. Hans-Jörg Rheinberger, *Experimentalsysteme und epistemische Dinge. Eine Geschichte der Proteinsynthese im Reagenzglas*, Göttingen 2001, sowie neuerdings Hans-Jörg Rheinberger, *Spalt und Fuge. Eine Phänomenologie des Experiments*, Berlin 2021.
2 Hans-Jörg Rheinberger, Experimentalsysteme und epistemische Dinge, in: Gerhard Gamm u. a. (Hg.), *Jahrbuch Technikphilosophie: Ding und System*, Zürich/Berlin 2015, S. 71–79.
3 Gaston Bachelard, *Le Rationalisme appliqué*, Paris 1949, S. 56.

stabilisierung, zwischen definierten und sich verwischenden Grenzen, zwischen Sicherheit und Vorläufigkeit ein entscheidendes Merkmal jener Einheiten, in denen – und durch die – neues empirisches Wissen erzeugt wird: die Experimentalsysteme.

Für experimentelle Strukturen ist also nicht ihre Homogenität und Geschlossenheit charakteristisch, sondern eine Art Minimalkohärenz. Und es ist eine gebastelte Kohärenz. Die Schnittstelle zwischen den Forschungsgeräten und den Gegenständen, über die man Wissen gewinnen möchte, ist grundsätzlich eine Reibungsfläche, keine glatte Passfläche, wie sie für maschinelle Ensembles charakteristisch ist. Die Wirkmächtigkeit von experimentellen Anordnungen liegt in dieser Differenzialität begründet. In der zu seinen Lebzeiten unveröffentlicht gebliebenen *Logik und Theorie der Wissenschaft* hat der Mathematikhistoriker Jean Cavaillès diesen Zusammenhang wie folgt beschrieben:

> »Der Fortschritt [der Wissenschaften] bedingt eine dauernde Revision des Inhalts durch Vertiefung ebenso wie durch Auslöschung. [...] Der Fortschritt ist materiell, das heißt, ausgefochten zwischen wesentlichen Einzelheiten, und sein Motor ist die Notwendigkeit, jede von ihnen zu übersteigen.«[4]

Und für die Wissenschaftsphilosophie und die Wissenschaftsgeschichte hat er daraus den Schluss gezogen: »Was wir brauchen, ist nicht eine Philosophie des Bewusstseins, sondern eine Philosophie des Begriffs, die ein Verständnis der Wissenschaften zu begründen vermag.«[5]

Wenn man hier also von Systemen spricht – »Experimentalsystem« oder »Modellsystem« sind Ausdrücke, die in der wissenschaftlichen Literatur weit verbreitet sind –, so sind damit keineswegs rigide Strukturen gemeint. Es ist vielmehr die plastische zeitlich gestreckte Dimension, die einen Produktionszusammenhang charakterisiert, den man vielleicht auf den etwas paradox anmutenden Begriff einer nachhaltigen Flexibilität bringen könnte. Diese Vorrichtungen müssen so ausgelegt sein, dass zwischen ihren technischen und epistemischen Bestandteilen eine produktive Wechselwirkung stattfinden kann. Die Bewährung des Systems liegt darin begründet, sich als Generator epistemischer Ereignisse zu erweisen, die das aktuell vorhandene Wissen ins Wanken bringen, wenn nicht sogar über den Haufen werfen können. In der Herbeiführung solcher Ereignisse liegt ihre Existenzberechtigung. Wenn das System zu rigide wird, gibt es keine Ereignisse. Wenn es zu instabil wird, verliert es seine Konturen, und es gibt ebenfalls keine Ereignisse. Um Neues herbeizuführen, muss man

4 Jean Cavaillès, *Sur la logique et la théorie de la Science*, Paris 1947, S. 78.
5 Ebd.

es auf dieser Kippe balancieren lassen – mit anderen Worten: am Rande seines Zusammenbruchs.

Vorläufig kann festgehalten werden: Wir haben es beim wissenschaftlichen Experimentieren mit einer Wissenskultur zu tun, in deren Zentrum, um es wieder mit den treffenden Worten von Bachelard zu sagen, der »Zugang zu einer Emergenz« steht.[6] Für die Wissenschaftsphilosophie und die Wissenschaftsgeschichte zog Bachelard die Konsequenz, dass man, um zu verstehen, was hier vor sich geht, »an einer *Emergenz* teilhaben muss«.[7] Und er ergänzte: »Der Philosoph, der das Leben des wissenschaftlichen Denkens im Detail verfolgen möchte, muss sich mit diesen außerordentlichen Kopplungen von Notwendigkeit und Dialektik auskennen.«[8]

Diese Kopplungen gilt es, in ihren Einzelheiten zu verstehen. Sie sind eng mit dem Charakter der Forschungsgegenstände verbunden, die in experimentellen Anordnungen zur Untersuchung gelangen. Diese sind definitionsgemäß unterdeterminiert. Man könnte auch sagen, dass sie einem epistemologischen Unschärfe-Prinzip unterliegen. Es ist charakteristisch für sie, dass sie sich in einem vorläufigen Zustand befinden, was heißt: Wir möchten mehr über sie in Erfahrung bringen. Und genau dieser Schritt über das Bekannte hinaus ist nicht ohne ein Moment der Instabilität möglich. Sie zeichnet den Forschungsprozess als solchen aus. In dem Maße, in dem sich Forschungsgegenstände stabilisieren lassen und damit aus dem Register des Epistemischen in das Register des Technischen hinüberwechseln, werden sie selbst zu Forschungsinstrumenten, und es tun sich in einem produktiven Experimentierprozess neue Unwägbarkeiten auf. Es kommt zu Umorientierungen oder Verzweigungen der experimentellen Trajektorie. Ist das nicht der Fall, so verliert das betreffende System seinen forschungs-provozierenden Charakter. Es ist erschöpft und wird gnadenlos zugunsten eines anderen, das neue Fragen aufzuwerfen erlaubt, verlassen. An dieser Stelle müssen wir uns dem Punkt zuwenden, der hinter der intrinsischen Instabilität des Forschungsprozesses steht, und der in dem Zitat von Bachelard bereits angeklungen ist: dem Nichtwissen.

Um damit zu beginnen, möchte ich auf den zu Unrecht etwas in Vergessenheit geratenen Wissenschaftssoziologen Robert Merton (1910–2003) zurückgreifen. Bereits in den 1950er Jahren entwickelte Merton ein Konzept, das er das »Serendipity-Muster« nannte. Der Ausdruck saß – er ist seither weithin geläufig geworden. In seinem einflussreichen Buch *Social Theory and Social Structure* heißt es dazu:

6 Bachelard 1949, S. 11.
7 Ebd.
8 Ebd.

»Das Serendipity-Muster bezieht sich auf die recht geläufige Erfahrung, dass man eine nicht-antizipierte, anomale und strategische Gegebenheit beobachtet, die zum Ausgangspunkt für die Entwicklung einer neuen Theorie oder für die Ausweitung einer existierenden Theorie wird. [...] Die Gegebenheit ist, erstens, vor allem nicht-antizipiert. Eine Forschung, die auf den Test einer Hypothese ausgerichtet ist, ergibt ein zufälliges Nebenprodukt, eine unerwartete Beobachtung, die auf Theorien verweist, die nicht zur Debatte standen, als mit der Forschung begonnen wurde. Zweitens, ist die Beobachtung anomal, überraschend, entweder weil sie mit der vorherrschenden Theorie oder mit anderen etablierten Fakten inkompatibel erscheint. [...] Und drittens, verweisen wir, wenn wir bemerken, dass das unerwartete Faktum strategisch sein muss, das heißt, dass es Implikationen haben muss, die Konsequenzen für die generalisierte Theorie hat, auf das, was der Beobachter der Gegebenheit beimisst, nicht auf die Gegebenheit selbst. Denn es bedarf offensichtlich eines theoretisch sensibilisierten Beobachters, um das Universelle im Partikularen zu erkennen.«[9]

Merton verwendet in dieser Passage drei Adjektive, um ein serendipes Ereignis zu charakterisieren: nicht-antizipiert, anomal, strategisch. Das erste von ihnen bezieht sich auf die Erwartung des Forschers oder der Forscherin: Es ist etwas, nach dem sie oder er nicht Ausschau gehalten hat. Das zweite bezieht sich auf den theoretischen Rahmen, von dem die experimentelle Anstrengung ausgeht: Das Ergebnis passt da nicht hinein. Das dritte bezieht sich auf den, wenn man so sagen kann, wissenschaftlichen Geist der Experimentierenden: Sie müssen dazu in der Lage sein, das Phänomen aufzugreifen und seine potenzielle Bedeutung zu erfassen.

Die ersten beiden Erfordernisse sprechen mehr oder weniger für sich selbst. Zum dritten – wofür Merton den Ausdruck »strategisch« verwendet – ist jedoch noch eine Bemerkung angebracht. Im Forschungsprozess, oder wie es der Wissenschaftshistoriker Frederic Holmes einmal ausgedrückt hat, in einem »Untersuchungspfad« – investigative pathway –,[10] ist ein serendipes Ereignis von potenzieller strategischer Bedeutung in der Regel nicht unmittelbar als ein solches zu erkennen. Um in der Lage zu sein, ein solches Ereignis von nicht-strategischen Irrtümern zu unterscheiden, die dem experimentellen Missgeschick zuzuschreiben sind, muss man Erfahrung im Experimentieren haben, man muss in der experimentellen Praxis gewissermaßen »alt geworden« sein, wie es der französische Physiologie Claude Bernard in seinem letzten Buch, den *Vorlesun-*

9 Robert K. Merton, *Social Theory and Social Structure*, New York 1957, S. 157–162.
10 Frederic L. Holmes, Laboratory notebooks and investigative pathways, in: ders. u. a. (Hg.), *Reworking the Bench. Research Notebooks in the History of Science*, Dordrecht u. a. 2003, S. 295–307.

gen über die Lebenserscheinungen, die den Tieren und den Pflanzen gemeinsam sind, einmal ausdrückte.[11] Und in seiner *Einführung in das Studium der experimentellen Medizin* machte er darauf aufmerksam, dass sich solche Ereignisse oft zuerst als Kleinigkeiten bemerkbar machen: »Mit einem Wort«, bemerkte er, »die größten wissenschaftlichen Wahrheiten haben ihre Wurzeln in den Trivia des experimentellen Forschungsprozesses.«[12] Sie aufzugreifen, verlangt also nach einer Geistesverfassung, die dafür sensibilisiert ist.

Das Experimentieren operiert also auf einer Schwelle zwischen dem Wissen und dem Nichtwissen. Um zu experimentieren, muss auf der einen Seite verlässliches, stabiles Wissen zur Hand sein. Dieses Wissen ist für gewöhnlich in den Analyse-Instrumenten verkörpert, ebenso wie in der Präparierkunst der materiellen Gegenstände, die mit den Instrumenten derart in Wechselwirkung gebracht werden müssen, dass dabei im Idealfall Wissenseffekte herausspringen. Auf der anderen Seite muss es so etwas wie eine unsichere Zone geben, um die herum die ganze Anstrengung des Experiments errichtet ist, um die sie kreist und ohne die es der Mühe nicht wert wäre. Zwischen diesen beiden Polen existiert also eine unauflösbare Spannung. Nur durch dieses Zusammenspiel von Determinierung und Indeterminiertheit, von Wissen und Nichtwissen, von Struktur und Instabilität ist ein experimentelles Ensemble in der Lage, in einem immer vorläufigen, aber produktiven Zustand zu verbleiben, und nicht einerseits zusammenzubrechen – wenn sein Zustand überkritisch wird –, oder andererseits als eine Wissensquelle zu versiegen, wenn es beginnt, sich in sich selbst zu drehen.

Was kann über diese Lakune, diese Leerstelle, gesagt werden, um die herum sich das Experimentieren organisiert? Können wir sie spezifizieren? Ein näherer Blick auf den Forschungsprozess legt eine Unterscheidung nahe, für deren eine Seite wir noch einmal Robert Merton zu Rat ziehen können. Er hat deren Erscheinungsform bei mehreren Gelegenheiten treffend als »spezifiziertes Nichtwissen« beschrieben.[13] Mertons Ausgangspunkt ist dabei die Beobachtung, dass Wissenschaftler – und gerade die prominenten unter ihnen – oft und gerne bekennen, wie wenig sie trotz der von ihnen verantworteten Errungenschaften wissen. Um brauchbar zu sein, muss das Nichtwissen aber spezifiziert werden. Man muss sich »die kognitiv folgenreiche Praxis zu eigen machen, das eine oder andere Stück Nichtwissen zu spezifizieren, das sich aus dem akkumulierten Wissen ergibt, das es erst möglich machte, definierte Portionen des noch nicht

11 Claude Bernard, *Leçons sur les phénomènes de la vie communs aux animaux et aux végétaux* (1878), Paris 1966, S. 19.
12 Claude Bernard, *Introduction à l'étude de la médecine expérimentale* (1865), Paris 1984, S. 44.
13 Robert K. Merton, Three fragments from a sociologist's notebooks: Establishing the phenomenon, specified ignorance, and strategic research materials, in: *Annual Review of Sociology* 13/1987, S. 1–28.

Gewussten zu identifizieren«, wie er etwas umständlich formulierte.[14] Mit der Zeit entwickelt sich dann so etwas wie eine »Aufeinanderfolge von spezifiziertem Nichtwissen«.[15] Charakteristisch ist hier jedoch, dass wir bei jedem Schritt dieser Aufeinanderfolge wissen, was wir nicht wissen. Dieses Nichtwissen kann nun noch einmal zwei verschiedene Formen annehmen. Bei der ersten ist das Forschungsinstrument vorhanden, aber der Forschungsgegenstand noch nicht untersucht. Bei der zweiten ist klar, was an Wissen nicht vorhanden ist, aber es fehlt das Forschungsinstrument, um das Wissen zu erheben.

Es gibt aber noch eine andere Form des Nichtwissens im Bereich der wissenschaftlichen Forschung, die wir weiter oben bereits im Rahmen der Diskussion um das Serendipity-Prinzip umkreist haben. Sie kontrastierend einfach als nicht-spezifiziertes Nichtwissen zu bezeichnen, würde zu kurz greifen und nur auf Mertons Ausgangspunkt zurückführen. Wir brauchen eine andere, bessere Bezeichnung für diese Form der epistemischen Ignoranz. Es handelt sich um ein Nichtwissen zweiter Ordnung, eines, das durch den Forschungsprozess selbst hervorgebracht wird und uns dementsprechend bei seinem Auftreten auch überrascht. Es ist eine Art von Nichtwissen, dessen wir gar nicht gewahr waren, bevor es uns begegnete, eines, das wir gar nicht erahnen konnten, solange uns das Experimentieren nicht damit konfrontierte: Ein Nichtwissen also über das, was wir nicht wissen. Ohne die kontinuierliche Hervorbringung dieser Art von Nichtwissen würde das Experimentieren rasch in Routine übergehen und damit für die Agierenden langweilig werden. Im Gegensatz zur spezifizierten Ignoranz, bei der Findigkeit gefragt ist, um die Werkzeuge zu finden, die nötig sind, um das Problem zu lösen, ändert nicht-antizipierte Ignoranz das Problem selbst. Wir können hier also den Begriff der »Nicht-Antizipiertheit« aufgreifen, den Merton als eine der Charakterisierungen von serendipen Ereignissen eingeführt hat. Während spezifiziertes Nichtwissen vor allem die instrumentellen Bedingungen der Forschung betrifft, ist nicht-antizipierte Ignoranz vor allem auf der Seite des wissenschaftlichen Gegenstandes zu verorten: Sie konfrontiert uns mit einer neuen Herausforderung, die aus dem aktuell verfügbaren Wissen über diesen Gegenstand nicht abgeleitet werden konnte. Dieses Nichtwissen und der Ansporn, es zu überwinden, ist charakteristisch für exploratorisches Experimentieren.[16]

14 Ebd., S. 8.
15 Ebd.
16 Zum Begriff des explorativen oder exploratorischen Experimentierens vgl. Richard M. Burian, Exploratory experimentation and the role of histochemical techniques in the work of Jean Brachet, 1938–1952, in: *History and Philosophy of the Life Sciences* 19/1997, S. 27–45; Friedrich Steinle, *Explorative Experimente: Ampère, Faraday und die Ursprünge der Elektrodynamik*, Stuttgart 2005; C. Kenneth Waters, The nature and context of exploratory experimentation: an introduction to three case studies of exploratory research, in: *History and Philosophy of the Life Sciences* 29/2007, S. 275–284; Giora Hon u. a. (Hg.), *Going Amiss in Experimental Research*, Boston 2009.

Es hält die aktuell gegebene Forschungskonfiguration in der Schwebe. Die Erkundung epistemischer Dinge ist getrieben von nicht-antizipiertem Nichtwissen. Es erzeugt ebenfalls eine Kaskade, aber eine, die sich qualitativ von Mertons Kaskade spezifizierten Nichtwissens unterscheidet. So hat Gaston Bachelard den Sachverhalt einmal kurz und bündig zusammengefasst: »Jeder wirkliche Fortschritt im wissenschaftlichen Denken verlangt eine Konversion.«[17] Das wissenschaftliche Forschen ist dadurch charakterisiert, dass es ein Werkzeug – das Experiment – erfunden hat, das solche epistemologischen Konversionen erzwingt, obwohl sie sich nicht vorhersagen lassen. Das ist das Gegengift gegen die gefährlichste Form von Ignoranz: Jene, die darin besteht, die Fehlbarkeit des eigenen aktuell gegebenen Wissens zu ignorieren.

Dieses dem Forschungsinstrument inhärente Ausmaß an Instabilität ins Produktive zu wenden, ist nur möglich auf der Basis des technischen Ensembles, auf dem Experimentalsysteme aufruhen und die das jeweils aktuell gegebene Wissen in bestimmter Form verkörpern – trotz der damit ebenfalls gegebenen Ambivalenz, auch als Erkenntnishindernis fungieren zu können. Denn ohne diese technischen Bedingungen wäre es nicht möglich, die Instabilität der epistemischen Dinge in einem subkritischen Zustand zu erhalten. Nur durch dieses Zusammenspiel von Determinierung und Indeterminiertheit, von Wissen und Nichtwissen, von Struktur und Instabilität ist ein Experimentalsystem in der Lage, in einem immer vorläufigen, aber produktiven Zustand zu verbleiben, und nicht einerseits zusammenzubrechen – wenn sein Zustand überkritisch wird –, oder andererseits als eine Wissensquelle zu versiegen – wenn es beginnt, sich in sich selbst zu drehen.

Bachelard sprach in diesem Zusammenhang einmal von einem »wahrhaftigen Existenzialismus des fortschreitenden Wissens«, und er formulierte die Quintessenz des Gedankens wie folgt:

> »Die Stellung des wissenschaftlichen Objekts, um genau zu sein des Objekts als Instruktor, ist komplex und *engagiert*. Es gibt eine Wechselwirkung zwischen Methode und Erfahrung. Einerseits muss man die *Erkenntnismethode* kennen, um den *Erkenntnisgegenstand* erfassen zu können, andererseits aber ist der Gegenstand im Bereich methodisch geprüften Wissens selbst dazu in der Lage, die Erkenntnismethode zu transformieren.«[18]

Der Begriff der Methode, so wie er hier verwendet wird, verweist auf das in Forschungstechnologien verkörperte Verfahrenswissen. Die Methode ist das vergegenständlichte Wissen, über welches Forschende zu einem bestimmten

17 Gaston Bachelard, *Die Philosophie des Nein*, Wiesbaden 1978, S. 23.
18 Bachelard 1949, S. 55–56. Hervorhebungen im Original.

Zeitpunkt als die stabile Komponente ihres Prozedere verfügen. Man kann auch sagen, dass dieses Wissen an die Instrumente delegiert ist. Bachelards Bemerkung zielt darauf ab, dass es unerlässlich ist, sich dessen bewusst zu bleiben und diese Delegation von Wissen an die Instrumente gegebenenfalls auch wieder rückgängig zu machen. Die eigentliche Handlungsmacht, wie man aus dem Zitat ersieht, schreibt Bachelard dem »Erkenntnisobjekt« zu, nicht dem Subjekt. Es hat die Macht, auf die Erkenntnismethode zurückzuwirken und diese gegebenenfalls auch zu verändern. Edgar Wind, ein jüngerer Zeitgenosse Bachelards, der in den 1920er Jahren an der Universität Hamburg bei Erwin Panofsky und Ernst Cassirer studiert hatte, hat dieselbe Einsicht wie folgt formuliert, nämlich, »[…] dass jede Entdeckung am Gegenstand ihrer [er spricht hier von den Physikern] Forschung auf die Konstruktion ihres eigenen Instrumentariums zurückwirkt; wie ja auch jede Veränderung des Instrumentariums neue Entdeckungsgebiete erschließt.«[19]

Um einen Experimentierprozess produktiv zu erhalten, ist es entscheidend, dass immer wieder neue Forschungstechnologien in ein bestehendes experimentelles Set-Up integriert werden. Es ist verlockend, diesen Vorgang mit einer Metapher zu beschreiben, die ihren Ursprung im Bereich biologischer Kultivierungstechniken hat: dem Pfropfen.[20] Das Pfropfen ist eine delikate Operation, keine triviale Hinzufügung. Die Unterlage muss dabei intakt bleiben. Ohne Unterlage kein Pfropf. Und doch soll sich das Pfropfreis nach den ihm selbst innewohnenden Möglichkeiten entwickeln und so die Unterlage mit neuen Aspekten bereichern. Der Pfropf ist ein Supplement, welches das System destabilisieren, ihm aber zugleich neue Kräfte zufügen kann.[21]

Stabilität und Instabilität bedingen sich aber nicht nur in der technischen Umgebung, sondern auch im epistemischen Kern des Experiments. Aus der Wechselwirkung zwischen Forschungsgegenstand und Forschungstechnologie resultieren Spuren materieller, jedoch meist flüchtiger, instabiler Natur.[22] Sie tendieren dazu, ebenso schnell zu verschwinden, wie sie entstanden sind. Sie müssen demnach stabilisiert werden, um als untersuchbare Signale des Forschungsgegenstandes dienen und in Modelle eingehen zu können. Aber auch hier ist es entscheidend, dass den Spuren, als Daten, nicht zu früh ihr vorläufiger Charakter genommen wird. Sie müssen revidiert werden können. Auch hier treffen wir also wieder auf diese unauflösbare Spannung, die man in diesem Fall

19 Edgar Wind, Über einige Berührungspunkte zwischen Naturwissenschaft und Geschichte (1936), in: ders., *Heilige Furcht und andere Schriften zum Verhältnis von Kunst und Philosophie*, Hamburg 2009, S. 237–256, S. 250.

20 Rheinberger 2021, Kapitel 4.

21 Grundlegend zum Supplement: Jacques Derrida, *Grammatologie*, Frankfurt am Main 1974, 2. Teil, Kapitel 2 und 4.

22 Rheinberger 2021, Kapitel 1.

paradox wie folgt ausdrücken kann: Experimentelle Spuren müssen deshalb gesichert werden, damit man sie im weiteren Verlauf des Experimentierens hinter sich lassen kann. Stabilisierung und Destabilisierung implizieren sich also auch im Kern des Experimentiervorgangs. In jedem Stadium seiner Entwicklung muss eine neue Balance zwischen strukturell-technischer Rigidität und epistemischer Unbestimmtheit gefunden werden. Es haftet ihm also ein Moment der Unwägbarkeit an, ohne die es die Entstehung von neuem Wissen nicht geben würde.

Literaturverzeichnis

Bachelard, Gaston, *Die Philosophie des Nein* (1940), Wiesbaden 1978.

Bachelard, Gaston, *Le Rationalisme appliqué*, Paris 1949.

Bernard, Claude, *Introduction à l'étude de la médecine expérimentale* (1865), Paris 1984.

Bernard, Claude, *Leçons sur les phénomènes de la vie communs aux animaux et aux végétaux* (1878), Paris 1966.

Burian, Richard M., Exploratory experimentation and the role of histochemical techniques in the work of Jean Brachet, 1938–1952, in: *History and Philosophy of the Life Sciences* 19/1997, S. 27–45.

Cavaillès, Jean, *Sur la logique et la théorie de la Science*, Paris 1947.

Derrida, Jacques, *Grammatologie* (1967), Frankfurt am Main 1974.

Holmes, Frederic L., Laboratory notebooks and investigative pathways, in: ders. u. a. (Hg.), *Reworking the Bench. Research Notebooks in the History of Science*, Dordrecht u. a. 2003, S. 295–307.

Hon, Giora u. a. (Hg.), *Going Amiss in Experimental Research*, Boston 2009.

Merton, Robert K., *Social Theory and Social Structure*, New York 1957.

Merton, Robert K., Three fragments from a sociologist's notebooks: Establishing the phenomenon, specified ignorance, and strategic research materials, in: *Annual Review of Sociology* 13/1987, S. 1–28.

Rheinberger, Hans-Jörg, *Experimentalsysteme und epistemische Dinge. Eine Geschichte der Proteinsynthese im Reagenzglas*, Göttingen 2001.

Rheinberger, Hans-Jörg, Experimentalsysteme und epistemische Dinge, in: Gerhard Gamm u. a. (Hg.), *Jahrbuch Technikphilosophie: Ding und System*, Zürich/Berlin 2015, S. 71–79.

Rheinberger, Hans-Jörg, *Spalt und Fuge. Eine Phänomenologie des Experiments*, Berlin 2021.

Steinle, Friedrich, *Explorative Experimente: Ampère, Faraday und die Ursprünge der Elektrodynamik*, Stuttgart 2005.

Waters, C. Kenneth, The nature and context of exploratory experimentation: an introduction to three case studies of exploratory research, in: *History and Philosophy of the Life Sciences* 29/2007, S. 275–284.

Wind, Edgar, Über einige Berührungspunkte zwischen Naturwissenschaft und Geschichte (1936), in: ders., *Heilige Furcht und andere Schriften zum Verhältnis von Kunst und Philosophie*, Hamburg 2009, S. 237–256.

Nabila Abbas
Zur Produktivität von Instabilität oder wenn die revolutionäre Erfahrung den Erwartungshorizont öffnet[1]

Einleitung

Die international viel gelobte Stabilität der tunesischen Diktatur unter Ben Ali beruhte auf Repression und Korruption als fundamentalen Säulen des Regimes. Doch diese Stabilität bedeutete für die Bürger:innen vor allem die Unmöglichkeit, die herrschenden politischen Verhältnisse zu beeinflussen. Stabilität hieß im tunesischen Kontext bis 2010/2011 politische Stagnation, die sich über die 23 Jahre der Herrschaft von Ben Ali erstreckte und dazu führte, dass die Bürger:innen unter der Diktatur kaum alternative Zukunftsvorstellungen der Herrschaftsordnung entwickeln konnten: Sie konnten sich nicht vorstellen, welche anderen Herrschaftsordnungen es geben könnte – abgesehen von dieser Diktatur. Das lag zu weiten Teilen an den Angst- und den Gewalterfahrungen, die viele Akteur:innen unter der Diktatur Ben Alis machten und die ihren »Erfahrungs- und Erwartungshorizont«[2] tiefgründig beeinflussten. Diese Angst- und Gewalterfahrungen hielten sie lange davon ab, sich kollektiv gegen die Herrschaft zu erheben. Erst der Ausbruch des revolutionären Prozesses 2011 und die dadurch hervorgerufene politische Instabilität ließen einen radikalen Wandel, begleitet von gesellschaftlichen Gestaltungs- und Aushandlungsprozessen, tatsächlich möglich und durch die Bevölkerung gestaltbar erscheinen.

In meinem Beitrag möchte ich auf die kreative Produktivität des revolutionären »Kippmoments« eingehen, in dem sich der Erwartungshorizont verändert und die Instabilität es ermöglicht, dass sedimentierte Herrschaftsstrukturen erneut gestalt- und veränderbar erscheinen. In diesem Kippmoment zeichnet sich ein neuer Horizont des Möglichen ab und neue imaginierte Gesellschaftsprojekte, wie beispielsweise das Imaginäre der »leaderlosen Revolution« oder der »partizipativen Demokratie«, treten hervor. Auf Letzteres werde ich allerdings in diesem Beitrag nicht eingehen können.

[1] Bei diesem Text handelt es sich um ein Transkript des Vortrags, der am 6. Februar 2021 mit demselben Titel auf der Tagung *(In)Stabilitäten* der Isa Lohmann-Siems Stiftung gehalten worden ist. Eine ausführlichere Diskussion der in diesem Vortrag evozierten Themen findet sich in Nabila Abbas, *Das Imaginäre und die Revolution. Tunesien in revolutionären Zeiten*, Frankfurt am Main 2019.

[2] Reinhart Koselleck, Erfahrungsraum und Erwartungshorizont – zwei historische Kategorien, in: ders. *Vergangene Zukunft: Zur Semantik geschichtlicher Zeiten*, Frankfurt am Main 2013, S. 349–375.

Ich stütze mich in diesem Zusammenhang auf das vom griechisch-französischen Philosophen Cornelius Castoriadis entwickelte Konzept des Imaginären. Der Begriff des Imaginären dient Castoriadis sowohl dazu, kollektive politische Vorstellungen, soziale Repräsentationen und gesellschaftliche Bedeutungen als Ausdruck sozialer Praxis zu benennen, als auch die durch die Vorstellungskraft begleitete und mögliche Überschreitung politischer Verhältnisse zu denken: Das Imaginäre hat immer etwas, das über die sozialen Verhältnisse hinausgreift und sie transzendiert.

Castoriadis weist anhand des Imaginären auf die transformatorische Kraft von Gesellschaften hin. Er geht davon aus, dass sich das Imaginäre insbesondere in revolutionären Umbruchs- und Gründungsmomenten entwickelt, in denen die Gesellschaft zentrale politische und gesellschaftliche Institutionen hinterfragt und dabei ihre Form, ihr Wesen und ihren Gemeinsinn sucht und erfindet. Revolutionen bringen dementsprechend nicht nur neue politische und soziale Ordnungen hervor, sondern erschaffen auch ihnen inhärente, neue soziale Repräsentationen.[3] Die Figur des Imaginären ist somit eine Figur des Instabilen, aber kann auch in stabilen Verhältnissen bestehen: Das Imaginäre befindet sich immer im Wandel, versucht fluide Bedeutungszuweisungen einzufangen, kann sie aber im Endeffekt nie definitiv festlegen.

Die empirische Grundlage meines Beitrags besteht aus rund 50 Interviews, die ich im Rahmen meiner Doktorarbeit zwischen 2014 und 2017 mit tunesischen Akteur:innen der Revolution, das heißt mit säkularen und islamistischen Menschenrechtler:innen, Gewerkschaftler:innen, Bürger:innen, Feminist:innen, Arbeitslosen und Cyberdissident:innen auf Arabisch und Französisch geführt habe.[4] Ich habe diesen oralen Korpus mit weiterem Textmaterial kontrastiert, darunter Manifeste, Blogeinträge sowie Bücher, die von den Akteur:innen geschrieben worden sind.

Im Folgenden werde ich zunächst auf die Angst und die Unmöglichkeit, sich unter der Diktatur eine andere Zukunft vorzustellen, eingehen. Darauf aufbauend zeige ich auf, wie die Angst vor dem Regime überwunden wurde, und abschließend präsentiere ich ein Beispiel, in dem sich das Imaginäre (*l'imaginaire*) während des revolutionären Prozesses offenbarte, nämlich das Phänomen der »leader-losen Revolution«.

Von der Schwierigkeit, über die Diktatur zu sprechen

Welche alternativen Zukunftsvorstellungen hatten die tunesischen Akteur:innen während der Herrschaft Ben Alis? Das war meine Leitfrage. Die Akteur:innen haben alle bereits während der Diktatur gegen diese gekämpft. Mich hat interessiert, wie sie sich

3 Vgl. Cornelius Castoriadis, Response to Richard Rorty, in: Enrique Escobar/Myrto Gondicas/Pascal Vernay (Hg.), *Cornelius Castoriadis. A Society Adrift. Interviews and Debates, 1974–1997*, New York 2010, S. 69–82; vgl. Federico Tarragoni, *L'énigme révolutionnaire*, Paris 2015, S. 23.
4 Die Interviews werden im Text mit dem Namen der interviewten Person, dem Datum sowie dem Ort des Interviews angegeben.

ein anderes Tunesien vorgestellt und für welche andere Ordnung sie gekämpft haben. Ihre Antworten erstaunen mich: Meine Interviewpartner:innen betonten systematisch, dass sie sich unter der Diktatur gar keine genaue Vorstellung von der Zukunft machen konnten. Für mich war diese Feststellung zunächst einmal unbegreiflich. Ich ging eigentlich davon aus, dass ihre Kritik an der Diktatur zumindest ein Stück weit auf der Grundlage alternativer Vorstellungen von politischen Herrschaftsordnungen oder alternativer Ideale und Werte erfolgte. Ich konnte mir erst einmal nicht erklären, warum sie über keine projizierten Gegenentwürfe zur erfahrenen Realität verfügten: Stellten sie sich nicht ein anderes, »besseres« Tunesien vor?

Ich stellte weiter fest, dass zum einen die Angst vor dem Regime und zum anderen die politische Stabilität der 23 Jahre währenden Diktatur es auch den dissidenten Akteur:innen unmöglich gemacht hatten, sich den Sturz des Regimes, geschweige denn eine andere Herrschaftsordnung vorzustellen. Die 37-jährige Bürgerin Abir Tarssim erklärte in diesem Zusammenhang: »Allein zu denken, früher hat man sich das ja gar nicht getraut, [...] zu denken, dass der [Ben Ali, N. A.] irgendwann mal nicht ist!«.[5]

Die Angst vor Repression hielt die Tunesier:innen nicht nur jahrzehntelang davon ab, sich gegen diese Herrschaft aufzulehnen. Sie wirkte noch fundamentaler, indem sie ihnen im wahrsten Sinne des Wortes die Sprache verschlug. Schließlich bedeutete, über Themen zu sprechen, die in Verbindung mit dem Regime gebracht werden konnten, Gefahr zu laufen, sich der Gewalt des Regimes auszusetzen. So beschrieb der 29-jährige Bürger aus Kasserine, Tamer Saehi, die Unterdrückung des Regimes mittels Überwachung, die sogar in die Räume der Privatsphäre eindrang:

> »Wenn du die Stimme auch nur ein wenig erhebst, hast du selbst Angst [ḫawauf] vor der Wand, die neben dir ist. Du denkst dir, die Wand wird meine Rede übermitteln, irgendjemand kann mich hören und ich kann geknebelt werden, im Gefängnis oder irgendeinem Ort enden. [...] Selbst zu Hause mit deinen Eltern, deinen Geschwistern, wenn du zum Beispiel im Fernsehen etwas siehst, wenn Ben Ali spricht, dann musst du ruhig sein, du darfst nicht reden. Du musst respektieren, was Ben Ali gemacht hat [...]. Ich sage dir [...], sobald du etwas sagst, wirst du von deinem Vater unterbrochen: ›Ah, hier ist die Grenze, sei ruhig, sie hören uns!‹ Wir wurden gezwungen, nicht zu sprechen, du kannst deinen Gedanken noch nicht einmal eine Stimme verleihen. Das hat dazu geführt, dass die Leute sich von der Politik distanziert haben. Du kannst weder in einem Café noch zu Hause, noch nicht einmal mit deiner Mutter und deinen engsten Leuten reden.«[6]

Die Angst vor dem Regime, die die Bürger:innen zum Schweigen nötigte, richtete sie sozial ab: Sie wirkte disziplinierend, unterwerfend und entpolitisierend. Das

5 Abir Tarssim, 20.04.2017, Tunis.
6 Tamer Saehi, 25.03.2015, Tunis.

polizeilich instituierte Gefühl, dass es strikte Grenzen des Sagbaren und dementsprechend auch des Denkbaren gab, konditionierte die Beziehungen unter den Menschen und sogar das Verhältnis zu sich selbst. Der Möglichkeit, sich in die Zukunft zu projizieren und andere politische Projekte zu entwickeln, wurden ebenfalls durch die polizeiliche Drohkulisse und Gewalt deutliche Grenzen gesetzt. Die politische Stabilität wurde dementsprechend polizeilich etabliert. So weist der 30-jährige Arbeitslosenaktivist Ahmed Sassi darauf hin, dass die Polizei unermüdlich versuchte, die Aktivist:innen sowohl mit psychologischer als auch mit physischer Gewalt zu entmutigen. Sie versuchte, sie davon zu überzeugen, dass ihr Kampf und ihre Ideen zum Scheitern verurteilt seien:

> »Später wurde ich Sprecher der Vereinigung der kommunistischen Jugend Tunesiens, ich wurde also von der Polizei als kommunistischer Student identifiziert. ›Ihn muss man verhaften, ihn muss man zusammenschlagen!‹ [, sagten die Polizisten, N. A.] Wenn sie uns verhafteten, sagten sie uns, ›du wirst nichts erreichen, du wirst dich umbringen, deine Ideen werden dich nirgendwohin führen. Es gibt keine Revolution, die Revolution ist zu Ende, es gibt keine Revolutionen mehr!‹ Es gab sogar politische Parteien – was heißt Parteien? Also Marionetten des Systems, die so etwas behaupteten.«[7]

Die Polizei als eine der grundlegenden politischen Institutionen des Regimes versuchte, oppositionelle Kräfte einzuschüchtern, indem sie ihnen zu verstehen gab, dass sie einen hohen, persönlichen Preis für ihre dissidenten Ideen zahlen müssten, der sich nicht rechnen würde, da die Möglichkeit einer Revolution anachronistisch sei. Der Diktatur gelang es weitestgehend, jegliche politische Veränderung vom Horizont des Erhoffbaren zu tilgen; sie drang in die Psyche der Bürger:innen ein. Resümierend lässt sich feststellen, dass die in meinen Interviews sehr präsente und viel zitierte Angst vor dem Regime ein zentraler Faktor war, der das Entstehen eines konkreten Imaginären (*l'imaginaire*) alternativer Herrschaftsordnungen hemmte. Das lässt sich auch daran erkennen, dass meine Interviewpartner:innen immer wieder zu mir sagten:

> »Wir hätten uns nie treffen können unter der Diktatur. Du hättest überhaupt nicht herkommen können, du hättest aber vor allen Dingen nicht mit mir sprechen können. Ich hätte aber auch gar nicht mit dir sprechen wollen und du hättest mit deinem Interviewmaterial das Land auch nicht verlassen können.«

Das wurde immer wieder thematisiert von ganz verschiedenen Personen, die zu unterschiedlichem Grad politisch aktiv waren. Dieser Stellenwert, den die Angst vor dem Regime eingenommen hat – und immer noch einnimmt, lässt sich auch an einer

7 Ahmed Sassi, 26.03.2015, Tunis.

Antwort erkennen, die ich bekommen habe, als ich fragte, was eigentlich die höchste Errungenschaft dieses Revolutionsprozesses sei: Dass es keine Angst mehr gibt; dass die Angst davor, sich politisch auszudrücken und politisch aktiv zu werden, etwas ist, das überwunden werden konnte.

Von der paradoxalen Überwindung der Angst

Nun stellt sich unweigerlich die Frage, wie es zu Protestwellen und einem revolutionären Prozess kommen konnte, wenn die Angst vor dem Regime doch so lähmend auf die Akteur:innen gewirkt hat.

Die Aufstände gegen das Regime konnten sich erst effektiv ausbreiten und eine subversive Kraft entwickeln, als die Angst vor dem Regime kollektiv – und nicht lediglich von einzelnen, besonders mutigen Akteur:innen – überwunden wurde. Paradoxerweise wurde diese Angst vor dem Regime durch die öffentlichen und politisch gedeuteten Suizide junger Menschen sowie die gewaltvolle Reaktion des Regimes überwunden: Das Regime begann ab dem 24. Dezember 2010 auf Demonstrant:innen mit scharfer Munition zu schießen und trug dazu bei, dass die Angst vor dem Regime in den Hintergrund rückte, weil das eigene Leben relativiert wurde, wie der 29-jährige Bürger Tamer Saehi aus Kasserine andeutete:

> »In dem Zeitraum [2010/2011, N. A.] war es so, dass jeder Bürger unterdrückt wurde, einen Maulkorb trug und still sein musste. Aus ihm ist unwillkürlich etwas rausgekommen, von innen, was er unbedingt rauslassen musste. Das war der Moment, indem die Revolution zur Revolution wurde. [...] Wir hatten keine Angst mehr. Warum wir keine Angst hatten? Wegen etwas in deinem Inneren. Man sagt sich, entweder leben alle ein gutes Leben oder es sterben alle. Das heißt, entweder lebst du in Würde mit all deiner Persönlichkeit und mit all deinen Rechten, oder warum solltest du sonst leben? Warum sollte ich leben? [...] Die Leute sind auf der Straße vor deinen Augen durch die Patronen der Polizei gestorben, dann suchst du nach deinem Kopf und findest ihn nicht mehr [Redewendung im tunesischen Arabisch, um Entsetzen und Fassungslosigkeit auszudrücken, N. A.]. Das bewegt in deinem Inneren Dinge, ohne dass du es willst.«[8]

Als das Regime auf die Verzweiflung und Wut der Bürger:innen mit Geschossen reagierte, verlor es jedoch nicht lediglich seinen ohnehin äußerst fragilen Rückhalt in der Bevölkerung. Viel mehr erlosch auch die Wirkungskraft der Angst. Als das Regime auf die Verzweiflung und die Wut der Bürger:innen mit noch mehr Gewalt als zuvor antwortete, verlor die Bevölkerung jeglichen Glauben an, aber auch jeg-

8 Tamer Saehi, 25.03.2015, Tunis.

lichen Respekt vor dieser Regierung. Das Regime überschritt also eine Grenze, die kein Zurück mehr erlaubte.⁹ Es war vor allem die Selbstverbrennung Bouazizis, die »Risse in der Wand der Angst«¹⁰ verursacht hatte. Angesichts der brutalen Handlungen des Regimes kam den sozialen Abstiegsängsten keinerlei Bedeutung mehr zu: In dem Moment, in dem es kaum mehr etwas zu verlieren gab, wich die unterwerfende Angst der revoltierenden Wut und dem Hass auf das Regime. Die 31-jährige Cyberaktivistin Lina Ben Mhenni beschrieb diese Zeitspanne wie folgt: »Im ganzen Land übte man allmählich Solidarität, während die Angst angesichts der tragischen Ereignisse von der Wut verdrängt wurde«.¹¹ Der Slogan »Wir haben keine Angst«, den am 9. Januar 2011 Demonstrant:innen in Kasserine, Regueb und Thala skandierten, während sie von schwer bewaffneten polizeilichen Spezialeinheiten eingekesselt wurden, pointierte das.

Die kollektive Wut, die Empörung und der Hass entstanden nicht lediglich im Hinblick auf den als tragisch empfundenen öffentlichen Selbstmord, die sozioökonomische Situation oder die mangelnden Freiheiten. Vielmehr waren sie auch eine Antwort auf die jahrzehntelange Unterdrückung und Verachtung vonseiten des Staates und seiner Institutionen gegenüber den Bürger:innen. Die Bevölkerung hasste das Regime aufgrund der »Ausbeutung, der Beraubung der Menschen und auch der Beraubung von Möglichkeiten«.¹² Neben der offenen, brutalen Repression schockierte auch die verachtende Gleichgültigkeit, mit der das Regime auf den Tod zahlreicher Bürger:innen reagierte, wie die Cyberaktivistin Lina Ben Mhenni in ihrem Blogeintrag vom 19. Dezember 2010 wütend beklagte.¹³ Es handelte sich um kollektiv geteilte und politisch kanalisierte Emotionen, die durch den kontingenten Anlass des Selbstmordes gegen den verantwortlich gemachten Staat ausbrachen.

Dieser durch Emotionen eingeleitete Emanzipationsprozess verleitete weite Bevölkerungsschichten dazu, den Status quo vehement infrage zu stellen und sich politische Alternativen vorzustellen. Der tunesische Intellektuelle Abdelmajid Charfi beschrieb diesen Prozess im Sinne der Freud'schen Rückkehr des Verdrängten:

> »Was verdrängt wird, bleibt, es verschwindet nicht, weil man ihm jegliches Erscheinen verbietet. Diese verdrängten Gefühle, die die Forderung nach Freiheit und Würde darstellen, wurden bereits von der reformistischen Bewegung des 19. Jahr-

9 Vgl. Malek Sghiri, Greetings to the Dawn: Living through the Bittersweet Revolution, in: Layla Al-Zubaidi/ Matthew Cassel/ Craven Nemonie Roderick (Hg.), *Writing Revolution: The Voices from Tunis to Damascus*. London/New York 2013, S. 9–47. Hier S. 19.
10 Astrubal, A la mémoire de Mohamed Bouazizi, in: *Nawaat*, 06.01.2011, URL: http://nawaat.org/portail/2011/01/06/a-la-memoire-de-mohamed-bouazizi/ (15.10.2013).
11 Lina Ben Mhenni, *Vernetzt euch!*, Berlin 2011, S. 28.
12 Abir Tarssim, 20.04.2017, Tunis.
13 Vgl. Lina Ben Mhenni, *Sidi Bouzid brule!*, URL: http://atunisiangirl.blogspot.fr/2010/12/sidi-bouzid-brule.html#links (04.02.2017).

hunderts in Tunesien initiiert [...]. Das haben die Tunesier verinnerlicht, und als sie die Möglichkeit hatten, die ihnen durch die Repression und die mangelnde Meinungsfreiheit angelegten Ketten zu sprengen, haben sie die verdrängten Gefühle befreit. Das ist der Beweis dafür, dass die Revolution nicht zufällig passiert ist.«[14]

Neben den materiellen Bedingungen und »objektiven« Gründen, spielten die psychischen und emotionalen Dimensionen des Handelns der Akteur:innen ebenfalls eine Rolle für den Ausbruch des Revolutionsprozesses. Dieser emotional initiierte Prozess wurde ferner von der progressiven Schaffung politischer Denk- und Erfahrungsräume sowie von der Befreiung der Sprache begleitet, die sich unter anderem im Internet vollzogen. Erst im Zuge dessen konnten alternative Herrschaftsvorstellungen entwickelt und konkretisiert werden.

Im Folgenden sei eine dieser möglichen politischen Vorstellungen thematisiert.

Die »leader-lose« Revolution und der Glaube an »einfache« Bürger:innen

Für zahlreiche Beobachter:innen, einschließlich der selbst an der Revolution beteiligten Akteur:innen, kam der Ausbruch des tunesischen Revolutionsprozesses völlig unerwartet und war in seinem Ausmaß und seiner Intensität beispiellos. Wie bereits eingangs erwähnt, gaben die meisten politischen Akteur:innen zu, dass sie kein konkretes politisches Programm hatten, dass sie nicht in politischen Parteien oder Verbänden organisiert waren und dass die Proteste von niemandem angeführt wurden. Das Erstaunen über die Aufstände resultierte nicht nur aus der Spontaneität ihres Auftretens, sondern vor allem aus ihrer horizontalen Organisation, die u. a. durch soziale Netzwerke erfolgte.

Diese Überraschung herrschte nicht nur in den politischen und intellektuellen Eliten, sondern auch in der Bevölkerung und bei den Aktivist:innen selbst vor:

> »Was uns am meisten beeindruckt hat, war, dass das tunesische Volk nicht auf das Auftreten eines Chefs oder einer Partei gewartet hat, um sich in Bewegung zu setzen. Es hat alleine die Dinge in die Hand genommen, ist auf die Straße gegangen und hat der polizeilichen Repression, der Gewalt und dem Tod die Stirn geboten.«[15]

Diese »Führungslosigkeit« brach vollkommen mit den historischen und politischen Erfahrungen der tunesischen Bürger:innen, die seit der postkolonialen Gründung Tunesiens gezwungen waren, ihre politischen Ambitionen staatlichen Anführern un-

14 Abedlmajid Charfi, *Révolution, Modernité, Islam. Entretien conduits par Kalthoum Saafi Hamda*, Tunis 2012, S. 35.
15 El Boussaïri Bouebdelli nach Viviane Bettaïeb, *Dégage. La révolution tunisienne*, Tunis 2011, S. 51.

terzuordnen.[16] Die politischen Freiheiten waren so begrenzt, dass die allermeisten Tunesier:innen erst 2010, also erst mit dem Ausbruch des politischen Prozesses, zum ersten Mal demonstrierten und im Zuge des Revolutionsprozesses anfingen, sich in politischen Vereinigungen zu organisieren.

Die Ablehnung von Autoritätsverhältnissen etablierte sich peu à peu durch den Revolutionsprozess als wichtiges imaginäres Moment (*l'imaginaire*) durch den spontanen und horizontalen Ausbruch der ersten Massenproteste im Dezember 2010. Das bedeutet jedoch nicht, dass die ersten Demonstrant:innen protestierten, um die politische Autorität anzuzweifeln. Vielmehr zweifelten sie die politische Autorität »durch« ihren Protest an und durch das Bewusstsein darüber etablierte sich dann diese Vorstellung. Es entstand ein regelrechter Glaube an Akteur:innen, die auf der »unteren« gesellschaftlichen, beruflichen und politischen Hierarchieleiter standen. Immer wieder wurde betont, dass es sich dabei um »ganz einfache Bürger:innen« handelte, wie die Aussage der 57-jährigen Feministin Helima Souini illustriert:

> »Heute gibt es kein Leadership mehr, das ist eine überkommene Vorstellung. Jeder kann ein Vorbild sein, daran glaube ich. Und warum können nicht die Frauen, die um fünf Uhr morgens aufstehen, die die Straßen putzen oder die es schaffen, mit dem absoluten Minimum ihre Kinder zu ernähren, Vorbilder sein? Und wenn das politische System all diesen Frauen und ihren Potenzialen Raum geben würde, was für ein [politisches, N. A.] Modell hätten wir dann? [...] Das Positive [am Revolutionsprozess, N. A.] ist, dass wir das Leadership zerstört haben: die Einheitspartei, den Präsidenten, der alle Macht hat.«[17]

Aus der Erfahrung der Proteste und der selbstverwalteten Praktiken in den Januar- und Februarwochen 2011, in denen die Bürger:innen beispielsweise spontan entschieden, ihre Wohnviertel zu bewachen und die Polizei zu ersetzen oder öffentliche Plätze zu besetzen, zogen sie ein vollkommen neues, ausgeprägtes Selbstbewusstsein und Selbstverständnis bezüglich ihrer eigenen Rolle in der Gesellschaft. Der 60-jährige Historiker Amira Aleya Sghaier machte auf den bis 2011 fehlenden Bürgerstatus in Tunesien aufmerksam:

> »Ich habe mich [unter Ben Ali, N. A.] nicht als Bürger betrachtet. Ich habe mich lediglich als Bewohner gesehen, weil ich keine politischen Rechte hatte. [...] Für mich ist ein Bürger nicht lediglich jemand, der in einem Land wohnt und sich dort reproduziert, er kann seine Repräsentanten auswählen, sie kritisieren usw.«[18]

16 Vgl. Abir Tarssim, 20.04.2017, Tunis.
17 Helima Souini, 23.09.2014, Tunis.
18 Amira Aleya Sghaier, 25.08.2014, La Marsa.

Diese Konzeption der Staatsbürgerschaft wurde für die Tunesier:innen erst seit 2011 erfahrbar. Sie forderten nun nicht nur, dass ihre Stimme gehört werde, sondern duldeten grundsätzlich keinerlei politische »Bevormundung« mehr, wie es die Feministin Nora Borsali ausdrückte.[19]

Die Akteur:innen lehnten im Zuge des Revolutionsprozesses immer mehr politische Autoritätsverhältnisse ab, weil sie den Revolutionsprozess weiterführen wollten und hierfür – aus ihrer Sicht – die bestehenden politischen Eliten entmachten mussten.

Einige Akteur:innen, die für Horizontalität und Selbstverwaltung eintraten, waren sogar gegen die Idee, die ersten Wahlen im Jahr 2011 (neun Monate nach der Flucht des Diktators Ben Ali) abzuhalten, so wie der 38-jährige Arbeitslosenaktivist Arbi Kadri:

> »Ich war gegen die Idee, Wahlen für eine verfassungsgebende Versammlung durchzuführen, aber wirklich völlig dagegen! [...] Aber in diesem revolutionären Moment gab es andere Dinge zu tun! Es gab ein Volk, das mitten in einer revolutionären Bewegung war! [...] Das erste Kasbah-Sit-in war eine wirkliche Volksbewegung mit wirklichen Slogans vom Volk aus Menzel Bouzaiene, Regueb [...]. Sie [die Jugendlichen aus den genannten Regionen, N. A.] haben versucht, den Platz [der Regierung in der Kasbah, N. A.] zu besetzen, einen Platz, der symbolisch ist [für die politische Macht, N. A.]! Während des zweiten Kasbah-Sit-ins haben sich die politischen Parteien eingemischt, [...] und das war das Ende der Bewegung!«[20].

Während der Sit-ins Kasbah I und II im Januar und Februar 2011 forderten die Demonstrant:innen nicht nur den Rückzug des alten Kabinetts von Ben Ali und aller Parteimitglieder:innen, sondern entwickelten auch darüber hinaus politische Perspektiven für die Zeit nach der Flucht des Diktators. Obwohl die (oft jungen) Bürger:innen in ihrem Kampf gegen die ehemalige Führungspartei erfolgreich waren, wurden ihre darüberhinausgehenden politischen Vorschläge von der politischen Elite im Keim erstickt. Die Aktivist:innen hatten erzwungen, dass die Partei des Diktators verboten wurde, sodass die Partei sich nicht mehr im politischen Feld betätigen konnte. Aber eigentlich wollten die Bürger:innen und die Aktivist:innen der Kasbah-Sit-ins sehr viel weiter gehen: Sie wollten unter anderem verbieten, dass ehemalige Parteimitglieder sich weiter in der Politik in einer anderen Partei beteiligen durften. Sie hatten sich vor allem dafür eingesetzt, dass der gesamte revolutionäre Prozess entschieden partizipativer gedacht wurde. Zum Beispiel, dass Kommissionen aus den Vierteln heraus gebildet wurden und eine pyramidale, partizipative Ordnung geschaffen wurde, die dazu führte, dass die Bürger:innen selbst Teil dieser neuen politischen Ordnung,

19 Nora Borsali, *Tunisie: Le défi égalitaire. Écrits féministes*, Tunis 2012, S. 281.
20 Arbi Kadri, 03.09.2014, Sidi Bouzid.

die es zu schaffen galt, wurden und somit einen Beitrag leisten konnten. Diese Ideen erwuchsen aus der Vorstellung, dass vor allem die armen Bürger:innen aus den am meisten marginalisierten Regionen dafür verantwortlich waren, dass die Diktatur gestürzt worden war, und es gerade nicht die politische, intellektuelle oder juristische Elite gewesen war, die diesen Prozess angeführt hatte. Daraus erwuchs das Selbstverständnis, dass es nun auch dieselben »einfachen Leute« sein sollten, die eine politische Gestaltungsmacht bekamen. Allerdings sah die Realität dann leider ganz anders aus: Im Zuge der Kasbah-II-Bewegung erlangte eine politische Elite – bestehend aus Jurist:innen und aus verschiedenen anderen Teilen der Elite – zumindest teilweise erneut die Macht und bildete eine Kommission, um Neuwahlen anzukündigen. In den Augen der basisdemokratischen Bewegung stellte das eine Entmachtung dar.

Wenngleich die Kasbah-Erfahrung aus Sicht einiger Akteur:innen hinsichtlich ihres Ergebnisses und der weiteren Entwicklung des Revolutionsprozesses ein Misserfolg war, so bildete sie doch zweifellos eine prägende Erfahrung und erfand im tunesischen Kontext eine neue politische Praxis. Mithilfe von selbstverwalteten, basisdemokratischen und politische Repräsentation ablehnenden Kollektiven wie »Manich Msamah« (Ich verzeihe nicht) 2015 oder »Fesh Nestenaw« (Worauf warten wir) 2018 korrigierten Bürger:innen die Gesetzentwürfe, welche die ehemaligen ökonomischen und politischen Regimeanhänger:innen Ben Alis ohne Gerichtsverfahren freisprachen und so den Revolutionsprozess gefährdeten.

Fazit

Erst durch die Instabilität, die die tunesische Revolution hervorgerufen hat, konnten politische Vorstellungen entstehen, die sich jedoch nicht in klaren ideologischen Begriffen fassen lassen und der Revolution nicht vorangegangen sind. Diese politischen Vorstellungen sind während und im Zuge der Revolution entstanden, als die Bürger:innen neue politische Erfahrungen gemacht haben. Im Zuge dessen öffnete sich der individuelle sowie kollektive Erwartungshorizont als »vergegenwärtigte Zukunft« für politische und soziale Veränderungen.[21] Die Demonstrationen, Proteste und Platzbesetzungen ab 2010 brachen neue ideelle Horizonte des Denkbaren auf und befreiten gleichsam die politische Imagination.

In Bezug auf die tunesische Revolution kann man zusammenfassend sagen, dass sich die tunesischen Bürger:innen emanzipiert haben und die politische Kultur weitgehend demokratischer geworden ist.

Leider werden die politischen Institutionen in Tunesien zu Recht noch immer in Kontinuität mit dem alten Regime stehend wahrgenommen. Das alte Regime ist in seiner institutionellen Gestaltung nicht aus den Angeln gehoben worden.

21 Koselleck 2013.

Literaturverzeichnis

Abbas, Nabila, *Das Imaginäre und die Revolution. Tunesien in revolutionären Zeiten*, Frankfurt am Main 2019.

Ben Mhenni, Lina, *Vernetzt euch!*, Berlin 2011.

Bettaïeb, Viviane, *Dégage. La révolution tunisienne*, Tunis 2011.

Borsali, Nora, *Tunisie: Le défi égalitaire. Écrits féministes*, Tunis 2012.

Castoriadis, Cornelius, Response to Richard Rorty, in: Enrique Escobar/Myrto Gondicas/Pascal Vernay (Hg.), *Cornelius Castoriadis. A Society Adrift. Interviews and Debates, 1974–1997*, New York 2010, S. 69–82.

Charfi, Abedlmajid, *Révolution, Modernité, Islam. Entretien conduits par Kalthoum Saafi Hamda*, Tunis 2012.

Koselleck, Reinhart, »Erfahrungsraum und Erwartungshorizont – zwei historische Kategorien«, in: ders., *Vergangene Zukunft: Zur Semantik geschichtlicher Zeiten*, Frankfurt am Main 2013, S. 349–375.

Sghiri, Malek, Greetings to the Dawn: Living through the Bittersweet Revolution, in: Layla Al-Zubaidi/Matthew Cassel/Craven Nemonie Roderick (Hg.), *Writing Revolution: The Voices from Tunis to Damascu*, London/New York 2013, S. 9–47.

Tarragoni, Federico, *L'énigme révolutionnaire*, Paris 2015.

Online-Quellen

Astrubal, A la mémoire de Mohamed Bouazizi, in: *Nawaat*, 06.01.2011, URL: http.//nawaat.org/portail/2011/01/06/a-la-memoire-de-mohamed-bouazizi/ (15.10.2013).

Ben Mhenni, Lina, *Sidi Bouzid brule!*, URL: http.//atunisiangirl.blogspot.fr/2010/12/sidi-bouzid-brule.html#links (04.02.2017).

Abb. 1 Grabstätte Elsa und Julius Saenger auf dem Keitumer Friedhof, Sylt

Sina Sauer
Formalisierte Entschädigung. Formulare als Stabilisatoren der nachkriegsdeutschen Finanzverwaltung von 1948–1959

Auf der nordfriesischen Insel Sylt im Ortsteil Keitum befindet sich auf dem Friedhof die vermeintlich letzte Ruhestätte der Eheleute Elsa und Julius Saenger. Ihre Grabplatten enthalten die Lebensdaten: den Namen (Elsa Saenger), Geburts- und Sterbejahr (1878–1941) sowie die geographischen Lebensstationen Hamburg – Japan – Keitum – Baden-Baden (Abb. 1). Damit ist der Grabstein so etwas wie ein kleines Formular. Der Begriff Formular stammt vom lateinischen »formularius« und bedeutet »zu den Rechtsformeln gehörig« sowie Gestalt, Form oder Bestimmung.[1] Ein Formular enthält Kategorien oder Fragen, die beantwortet werden müssen. Auf dem Grabstein fehlen die Fragen, doch die Antworten genügen: Graviert wurden vorher festgelegte Kategorien von Lebensdaten. Im Fall von Elsa Saenger sind allerdings nicht alle Daten korrekt und sie wurde hier auch nicht beerdigt.

Ihr Geburtsdatum stimmt, sie war am 15. August 1878 in Hamburg geboren worden, gemeldet war sie zuletzt in Baden-Baden. Gelebt hatte Elsa Saenger jedoch nachweislich bis 1944. Dieses Rätsel und die Erkenntnis, dass sogar in Stein gemeißelte Daten nicht per se zuverlässig sein müssen, legten den Grundstein für weitere Recherchen über die Person Elsa Saengers.[2] Die gebürtige Hamburgerin war Jüdin und lebte nach dem Tod ihres Mannes Julius Saenger 1929 in ihrem Keitumer Sommerhaus. 1937 verließ sie aufgrund der Pogrome die Insel Sylt. Nach kurzem Verbleib in Hamburg und Wiesbaden zog sie nach Baden-Baden, wo sie im Rahmen der Vermögensentziehung 1939 Edelmetall und Schmuck im Pfandleihhaus gegen unzureichende Bezahlung abgeben musste. 1941 wurden ihre Wertpapiere und Bankkonten konfisziert, auf die sie bereits seit 1938 keinen Zugriff mehr hatte. Papierene Formulare über sie und ihre Lebensumstände fanden sich in mehreren Akten an unterschiedlichen Orten, darunter die Staatsarchive in Freiburg und Hamburg. Dort liegt auch die umfangreiche Korrespondenz zum Entschädigungsverfahren von Elsa

1 Gerhard Köhler, *Etymologisches Rechtswörterbuch*, Tübingen 1995, S. 133.
2 In meiner Dissertation mit dem Titel »Formalisierte Entschädigung. Gestaltung, Gebrauch und Wirkmacht von Formularen der nachkriegsdeutschen Finanzverwaltung im Fall Elsa Saenger 1948–1959« untersuche ich Verwaltungsformulare im Entschädigungsverfahren von Elsa Saenger. Dabei rekonstruiere ich auch ihre Biographie und setze die individuelle Erfahrungsgeschichte in den Kontext der zeitgeschichtlichen Entwicklungen.

Saenger, das im Jahr 1948 begann. Im Zeitraum 1953 bis 1987 war der Fall Elsa Saenger einer von mehr als 4,38 Millionen, in denen Anträge auf Entschädigung gestellt wurden. Davon wurden 45,9 Prozent, genauer 2.014.142 Anträge zuerkannt und 28,4 Prozent, genauer 1.246.571 abgelehnt.[3]

Warum fand ich Akten einer Hamburgerin mit einer (leeren) Grabstätte auf Sylt in Archiven in Freiburg, Baden-Baden und Karlsruhe? Die einstige Enteignung und die Vermögensentziehung von Elsa Saenger war durch die badischen Polizeibehörden vorgenommen worden, weshalb das spätere Verfahren von den badischen Finanzbehörden geführt wurde. Erst nach elf Jahren – im Jahr 1959 – kam es zu einer ersten Entschädigungsleistung. Innerhalb dieses Zeitraums wurden von Seiten der Finanzverwaltung drei Formulare ausgegeben. Anhand dieser Formulare zeigt der folgende Beitrag, wie über die Benutzung und die Bearbeitung der Formulare eine Verwaltungspraxis stabilisiert werden sollte, die mit der Wiedergutmachung nationalsozialistischer Enteignungsvorgänge vor einer historisch neuen und unüberschaubaren Aufgabe stand. Zudem wird der Zusammenhang eines biographischen Einzelschicksals mit Verwaltungsumbrüchen und einer zeithistorischen Ebene sowie der Wirkmacht graphischer Papierdokumente beleuchtet.

Vom Individuum zur Nummer: Graduelle Abstraktion der NS-Verwaltungspraxis

Elsa Saenger war von schlanker Gestalt, hatte eine schmale Gesichtsform, graugrüne Augen und braun-graugemischte Haare. Nach diesen äußeren Merkmalen war Elsa Saenger im August 1938 in einem Formular zur Beantragung einer Kennkarte – dem Vorläufer unseres heutigen Personalausweises – beschrieben worden. Ein Jahr zuvor hatte sie ihr Sommerhaus in Keitum auf Sylt verkauft[4] und war nach kurzen Aufenthalten in Hamburg und Wiesbaden ab dem 1. Oktober 1938 in Baden-Baden wohnhaft (Abb. 2). Sehr viele Informationen über Elsa Saenger konnte ich anhand von Formularen recherchieren, die über sie angelegt worden waren. So hatte sie kurze

3 Im Jahr 1956 trat das Bundesentschädigungsgesetz (BEG) rückwirkend ab 1953 in Kraft. Dass man den Bedarf und die Nachfrage hinsichtlich der Entschädigung von NS-Unrecht falsch einschätzte, wird sehr deutlich an den Antragsfristen, die immer wieder korrigiert wurden: Zunächst war es bis Oktober 1957 möglich, Anträge einzureichen. Diese Frist wurde dann zunächst bis April 1958 und erneut bis zum 31. Dezember 1969 verlängert. Ende der 1970er Jahre mussten die Richtlinien nachgebessert werden und es wurden Härterichtlinien erlassen. Vgl. Bundesministerium der Finanzen, Entschädigung von NS-Unrecht, Regelungen zur Wiedergutmachung, 2020, S. 6, 26, 30, URL: https://www.bundesfinanzministerium.de/Content/DE/Downloads/Broschueren_ Bestellservice/2018-03-05-entschaedigung-ns-unrecht.pdf?_blob=publicationFile&v=10 (19.04.2021).
4 Wegen der Judenpogrome war das Alltagsleben jüdischer Bürger:innen ab Mitte der 1930er Jahre auf der nordfriesischen Insel aufgrund von Ausgrenzung und Anfeindung schwer erträglich geworden. Vgl. Frank Bajohr, *»Unser Hotel ist judenfrei«: Bäder-Antisemitismus im 19. und 20. Jahrhundert*, Frankfurt am Main 2003.

Abb. 2a–b Antrag auf Ausstellung einer Kennkarte 1938/39

Zeit später, im Mai 1939, Wertgegenstände im Pfandleihhaus gegen eine unangemessene Auszahlung abliefern müssen (Abb. 3), 1940 findet sich ihr Name in einem im Anschluss an die Deportation[5] erstellten Verzeichnis (Abb. 4), um anschließend die Wohnungsräumung und die Versteigerung[6] in die Wege leiten zu können.

Nach ihrer Deportation im Oktober 1940 wurden Elsa Saenger ihr Bankguthaben und Wertpapiere im Auftrag des Badischen Polizeidirektors entzogen. Elsa Saenger befand sich zu dieser Zeit in Gefangenschaft und kam 1944 auf dem Transport nach Auschwitz zu Tode.

5 Elsa Saenger wurde zunächst ins südfranzösische Gurs deportiert und später über weitere Stationen nach Auschwitz.
6 Der Ablauf der Versteigerungen samt ihrer Erlöse und Erwerber:innen wurde ebenfalls in Listen dokumentiert, weshalb diese Vorgänge und die Vermögenswechsel in vielen Fällen nachweisbar waren. So ist bekannt, dass der Nettoerlös aus der Versteigerung des Hausstandes von Elsa Saenger 4.470 Reichsmark betrug. Der Betrag wurde am 12. Januar 1942 an den Polizeidirektor von Baden-Baden überwiesen. Quelle: Schreiben der OFD Hamburg an die OFD Freiburg vom 5. Oktober 1960, StAFr, Akte P303/4 Nr. 1389, S. 173.

Abb. 3 Liste der Ablieferung von Schmuck und Tafelgeschirr beim Pfandleihhaus Baden-Baden 1939

Die erhaltenen Formulare und Listen dokumentieren ihre ökonomische und physische Vernichtung und veranschaulichen ihre allmähliche Entmenschlichung durch die nationalsozialistische Bürokratie. Machtstrukturen wurden durch Listen und die Einführung bestimmter Kategorien durchgesetzt, die die dahinterstehenden Personen abstrahierten.[7]

Zuerst enteignet, dann nur noch als Zahl existierend und in einem Vernichtungslager endend: Das Konzept der schrittweisen Entmenschlichung war Teil der nationalsozialistischen Vernichtungspolitik, die auf die Abstraktion und Distanzierung von Menschen abzielte. Formulare wurden so zu Dokumenten der Verdinglichung von Menschen und gleichzeitig oft der einzige Beweis für ihre Existenz.

7 Vgl. Sina Sauer, Deportationslisten als Dokumente der Verdinglichung. Zur materiellen Praxis der Enthumanisierung im Nationalsozialismus und ihrer gegenwärtigen Wirkmächtigkeit, in: *Kieler Blätter zur Volkskunde* 51/2019, S. 27–44.

Abb. 4a–b Verzeichnis der am 22. Oktober 1940 aus Baden ausgewiesenen Juden

Formulare und Listen für Überblick und Zuständigkeiten in der Badischen Finanzverwaltung 1947

Die Bewältigung der NS-Zeit und die Etablierung einer neuen Ordnung stellte für alle Akteur:innen eine Herausforderung unbekannten Ausmaßes dar. Die badische Finanzverwaltung stand unter der Befehlsmacht der französischen Militärregierung und bekam neue Aufgaben vorgesetzt, die sie auszuführen hatte. Die notwendige Auseinandersetzung mit massenhaften Enteignungen und die Abwicklung von Rückgaben oder Entschädigung für Vermögensobjekte, »die zwischen 1933 und 1945 aus Gründen rassischer, religiöser oder politischer Verfolgung ungerechtfertigt entzogen worden waren«[8], war zwar bereits während des Krieges beschlossen worden. Ihre Umsetzung jedoch verlief langsam, da die Notversorgung von NS-Verfolgten und der Wiederaufbau im Vordergrund standen. Für die Alliierten waren außerdem die

8 Bundesministerium der Finanzen, Entschädigung von NS-Unrecht, Regelungen zur Wiedergutmachung, 2020, S. 6.

Wiederherstellung von Recht und die Ahndung von NS- und Kriegsverbrechen vorherrschende Aufgaben.

So wurden zunächst neue Ämter und Dienststellen eingeführt: das Amt für Wiedergutmachung und die Dienststelle für kontrollierte Vermögen, angesiedelt an die Finanzämter. Damit bekamen die Beamten die Aufgabe, sich mit dem Themenfeld Wiedergutmachung und Entschädigungsleistungen bezüglich der nationalsozialistischen Enteignungspraxis auseinandersetzen zu müssen. Um diese Aufgabe erfüllen zu können, kam Formularen und anderen graphischen Dokumenten wie Listen und Fragebögen eine besondere Rolle zu.

Auf Anweisung und unter dem Druck der Alliierten musste die Finanzverwaltung entsprechende Listen entwerfen, mit deren Hilfe zunächst ein Überblick über entzogene Vermögenswerte gewährleistet werden sollte, um eine Vermögenskontrolle durchführen zu können.

Das Landesamt war als ausführende Instanz des Finanzministeriums[9] durch die Verordnung Nr. 120 der französischen Militärregierung damit beauftragt worden, innerhalb von sechs Monaten Listen über entzogene »Güter, Rechte oder Interessen«[10] vorzulegen. Die Abwicklung der Wiedergutmachungsansprüche ehemals Verfolgter des nationalsozialistischen Regimes stellte die Alliierten in der französischen Besatzungszone vor eine Aufgabe, von der noch nicht abzusehen war, wie sie zu bewältigen sein sollte. Die Verordnung enthielt daher auch keine Vorgaben hinsichtlich der äußeren Gestaltung der Listen, weshalb das Badische Landesamt für kontrollierte Vermögen am 29. November 1947 beim Badischen Justizministerium nachfragte:

> »Bevor wir unsere Kreisstellen auffordern, diese Listen auszustellen, bitten wir Sie, uns mitzuteilen, ob Sie eine bestimmte Form wünschen. Es wäre wohl zweckmäßig, wenn man den Dienststellen einen Vordruck an Hand geben würde, damit keine für die Bearbeitung wesentlichen Dinge übersehen und sie übersichtlich zusammen-

9 Zum Übergang des Reichsfinanzministeriums nach 1945 vgl. Otto Schwarz, *Unsere Finanz- und Steuerverwaltung*, Berlin 1922, S. 7.
10 Verordnung Nr. 120 vom 10. November 1947 über die Rückerstattung geraubter Vermögensobjekte, Artikel 14, Absatz 3. »Innerhalb von 6 Monaten seit der Veröffentlichung dieser Verordnung hat der Finanzminister jedes Landes dem Justizminister die Liste der den Art. 1,2 oder 3 unterfallenden Güter, Rechte oder Interessen zum Zwecke der Übermittlung an die Staatsanwaltschaft vorzulegen.« Rudolf Harmening/Wilhelm Hartenstein/H.W. Osthoff, *Rückerstattungsgesetz. Kommentar zum Gesetz über die Rückerstattung feststellbarer Vermögensgegenstände (Gesetz Nr. 59 der Militärregierung)*, Frankfurt am Main 1950, Blatt 30. Seit der Verordnung war das Badische Landesamt für kontrollierte Vermögen als Abteilung IV des Finanzministeriums mit der Verwaltung des gesperrten Vermögens beschäftigt, das aus Enteignungen ehemals jüdischer Besitzer:innen stammte.
11 Aufgrund dessen orientierten sich die französischen Alliierten hinsichtlich Verordnungen und Gesetzgebung zunächst an der amerikanischen Besatzungszone. Die Verordnung Nr. 120 war parallel zum Militärregierungsgesetz Nr. 59 der amerikanischen Militärregierung verabschiedet worden.

gestellt werden. Praktisch kämen wohl 2 Listen in Frage, eine für die o h n e die Zustimmung des Eigentümers vorgenommenen Enteignungen usw. und die andere über m i t Zustimmung des Eigentümers vorgesehenen Arisierungen u. vgl.«[12]

Der Vorschlag zu dieser Einteilung überrascht aus heutiger Perspektive. Die Erläuterung des Landesamts in der späteren Korrespondenz verdeutlicht, dass sämtliche vollzogenen Enteignungen *ohne* Einwilligung der Besitzer:innen vollzogen worden waren, es aber dennoch zwei Listen geben musste:

> »Um die Vermögen zu erfassen, deren rechtmäßige Eigentümer vermißt sind, und für die auch von dritter Stelle bisher kein Wiedergutmachungsantrag gestellt worden ist, ist es notwendig, noch einmal eine öffentliche Aufforderung zur Anmeldung solcher Vermögen zu erlassen. […] Die meisten jetzigen Eigentümer halten sich für nicht meldepflichtig, weil sie die Ansicht vertreten, daß sie beim Vertragsabschluß keinen Zwang ausgeübt haben. Es müßte also ausdrücklich gesagt werden, daß es nicht auf den subjektiv ausgeübten Zwang, sondern auf die objektiv gegebene Zwangslage des Verkäufers ankommt. Daß diese in allen Fällen von Verkäufen seitens jüdischer Eigentümer nach dem 30. Januar 1933 gegeben war, wird niemand leugnen wollen.«[13]

Die benannten Listen sollten bestimmte Eigenschaften besitzen: alle wesentlichen Punkte einschließen und übersichtlich sein. Die Arbeit mit ihnen sollte »zweckmäßig« und »praktisch« sein – was den typischen gewünschten Eigenschaften der Arbeitsweise in der deutschen Verwaltung entspricht und sich mit den Zielen der Büroreform seit Beginn des 20. Jahrhunderts deckt.[14]

Das Landesamt sollte einen Entwurf anfertigen. Dieser wurde mit Bleistift erstellt, die Linien provisorisch mit einem Lineal gezeichnet (Abb. 5). Dieser Entwurf wurde dann in eine Schreibmaschinenversion übertragen. Der Entwurf wurde ohne

12 StAFr, F 202/1 Nr. 2613, Verordnung 120 über die Rückerstattung geraubter Vermögensobjekte sowie deren Durchführung, Bestand: Oberfinanzdirektion Freiburg, Abt. LVB. Die französischen Alliierten hatten zunächst das Vermögen der deutschen Bevölkerung unter ihre Kontrollverwaltung gestellt (*Journal Officiel du Commandement en chef francais en Allemagne, Gouvernement Militaire de la zone francaise d'occupation, Amtsblatt des französischen Oberkommandos in Deutschland vom 14. November 1947*, Troisième Année No. 119, S. 1219 ff.). Damit wollten sie verhindern, dass sogenannte »Ariseure« und Nutznießer die während des Nationalsozialismus angeeigneten und übernommenen Vermögenswerte und -objekte verschwinden lassen oder an Dritte übergeben konnten. Als nächsten Schritt hatte die französische Militärregierung am 10. November 1947 die Verordnung Nr. 120 über die Rückerstattung geraubter Vermögensobjekte verabschiedet. Damit sollte das entzogene Vermögen nun an ihre rechtmäßigen Besitzer:innen zurückgeben werden, wozu man es aber erst ausfindig machen musste.
13 StAFr, F 202/1 Nr. 2613, Verordnung 120 über die Rückerstattung geraubter Vermögensobjekte sowie deren Durchführung, Bestand: Oberfinanzdirektion Freiburg, Abt. LVB.
14 Vgl. Angelika Menne-Haritz, Geschäftsprozesse der öffentlichen Verwaltung. Grundlagen für ein Referenzmodell für elektronische Bürosysteme, Heidelberg 1999, S. 96.

Abb. 5a–c Listen zur Feststellung entzogener jüdischer Vermögenswerte

Änderungen angenommen und als endgültige Vorlage gedruckt.[15] Als Ordnungskriterien fungierten die Kategorien Nationalität, Antragsteller, Antragsgegner, Streitgegenstand (ab hier Tabellenform, mehr Platz durch offene Schreibfelder), aktuelle Lage des Gegenstandes sowie der Schätzwert. Eine große Rolle spielte auch das *tribunal compétent*, also die Zuständigkeit des Landgerichts. Mit dem Zweck, die anstehende Arbeit aufzuteilen, sollte diese direkt in der Liste angegeben werden.

In der Korrespondenz wurde besprochen, dass die bei den Kreisämtern eingehenden Meldungen an die Abteilung Vermögenskontrolle weitergeleitet und dort nach Nationalität und innerhalb derer alphabetisch geordnet werden sollten, »mit laufenden Nummern versehen und sodann an die zuständigen deutschen und französischen Dienststellen weitergeleitet«[16] werden. »Bei der Wichtigkeit der Angelegenheit wird ersucht, die Bearbeitung vordringlich und mit grösster Sorgfalt durchzuführen.«[17]

Der erste Arbeitsschritt, entzogenes Vermögen zu verwalten, war demnach, ein Formular – oder in diesem Fall eine Liste – zu erstellen, um eine Verwaltungsstabilität herzustellen. Mit ihr sollte eine Übersicht geschaffen, Informationen geordnet und Zuständigkeiten – in dem Fall der Landgerichte – delegiert werden.

Formulare als administrative Startpunkte

Bereits während des Krieges hatten die Alliierten die Vermögenskontrolle mit verschiedenen Formularen geplant.[18] Dabei arbeiteten die vier Besatzungszonen mit unterschiedlichen Formularen, um Informationen zu sammeln und die Vermögenskontrolle durchzuführen. In Hamburg wurde das Formular *MGAF/P* zur Vermögenserklärung an Finanzinstitute wie Banken ausgegeben, um Informationen über die Art des Vermögens, die Umstände der Vermögensentziehung, Geschädigte und Entzieher zu erhalten.

Auf diese Weise gelangte das Formular an Rudolf Herms, der die Privatbank *Herms & Co.* leitete. Er füllte das Formular für seine ehemalige Kundin Elsa Saenger aus, womit er einige Schwierigkeiten hatte (Abb. 6). Zum einen war das Formular mit seinem wenigen Platz und enger Beschriftung so gar nicht geeignet, um es mit einer Schreibmaschine auszufüllen. Zum anderen reichte der ausgewiesene Platz kaum aus, um die erbetene Antwort im Sinne der Antragstellenden zu formulieren.

15 Diese Listen stellen eine Vorstufe zu den späteren Entschädigungsformularen dar.
16 StAFr, F 202/1 Nr. 2613, Verordnung 120 über die Rückerstattung geraubter Vermögensobjekte sowie deren Durchführung, Bestand: Oberfinanzdirektion Freiburg, Abt. LVB.
17 StAFr, F 202/1 Nr. 2613, Verordnung 120 über die Rückerstattung geraubter Vermögensobjekte sowie deren Durchführung, Bestand: Oberfinanzdirektion Freiburg, Abt. LVB. Ob die ausgefüllten Listen dann direkt an die zuständigen Landgerichte gingen, wird hier nicht deutlich und bleibt zu bezweifeln, da die Gerichte entlastet werden sollten und die Prämisse galt, Verfahren zunächst außergerichtlich zu regeln.
18 Vgl. Supreme Headquarters Allied Expeditionary Force, Office of the Chief of Staff, *Handbook for Military Government in Germany. Prior to Defeat or Surrender*, Dezember 1944.

Abb. 6 Formular MGAF/P 1948

Neben den Schwierigkeiten beim Ausfüllen bezweifelte Herms überhaupt die Zweckmäßigkeit des Vorgangs. In einem Brief an seine in die USA emigrierte Schwiegermutter Emmy Jonas formulierte er im April 1948 deutlich seine Skepsis:

> »Ob diese ganze Anmelderei jemals zu etwas führen wird weiss ich nicht, bezweifle es aber wegen der absoluten Pleite Deutschlands. Aber versuchen muss man es jedenfalls und wir als Bankier sind sogar dazu gezwungen uns an die Vorschriften zu halten. Du kannst dir denken welch eine Riesenarbeit es ist diese Details die fast 10 Jahre zurück liegen aus den durch Bombensicherung zerstreuten Unterlagen zusammen zu suchen, denn unser jüdischer Kundenkreis war ja sehr gross. Besonders drückend wird diese monatelange Sucherei und Arbeit dadurch, dass ich eben kaum Vertrauen zu einem positiven Erfolg habe [sic!].«[19]

Herms war durch das Formular eine Aufgabe erteilt und er war in die Verwaltungspraxis mit einbezogen worden. Ihm wurde die Rolle des Informanten zugewiesen,

19 Staatsarchiv Hamburg, Akte 621-1/77_9.

während sich die Verwaltung in der Position des Entscheiders befand. Diese Rollenzuweisung hatte eine stabilisierende Wirkung, da die Aufgaben klar verteilt wurden. Stabilität stand hierbei für eine gewisse Sicherheit und Hoffnung auf Gerechtigkeit in einem neuen politischen System.

Das Formular *MGAF/P* brachte nicht nur Rudolf Herms kommunikativ mit der Verwaltung zusammen. Auch innerhalb der Verwaltung verband es diverse Institutionen miteinander, wie der verwaltungsinterne Übertragungsweg des Formulars offenbart. Vom Ausgangspunkt der britischen Militärregierung aus wurde es dem Bankverwalter Rudolf Herms ausgehändigt. Dieser reichte es ausgefüllt beim zuständigen Landrat oder Oberbürgermeister ein, über den das Formular bei der *Control Commission for Germany* und damit in der Central Claims Registry der britischen Militärregierung einging. Hier wurde festgestellt, dass die französische Zone zuständig war. Die französische Militärregierung beauftragte das Landesamt für kontrollierte Vermögen, jedoch zunächst fälschlicherweise dasjenige in Rheinland-Pfalz. Diese korrigierten den Weg, das Formular wurde an das badische Landesamt geschickt. Hier war die ausführende Behörde die Dienststelle für kontrollierte Vermögen, angesiedelt an das Finanzamt in Baden-Baden. Die dortigen Mitarbeiter traten dann in Kontakt mit Rudolf Herms (Abb. 7). In jeder der Institutionen löste der Eingang des Formulars bestimmte Arbeitsschritte aus: Es wurde beschrieben, gestempelt, weitergereicht, abgeheftet, kurz: es ließ sich verwalten. Es gab eine konkrete Aufgabe vor, wurde haptisch bearbeitet, war greifbar als materielles Objekt.

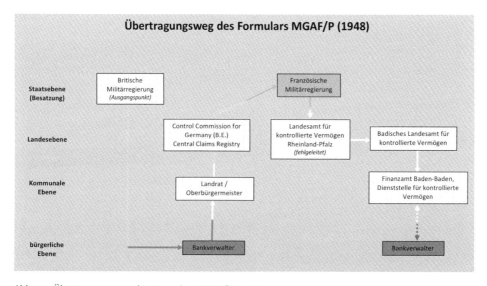

Abb. 7 Übertragungsweg des Formulars MGAF/P 1948

Der Übertragungsweg bildet eine Stabilisierung ab, in dem Prozesse in Gang gesetzt werden. Er zeigt aber auch: (Zu) viele involvierte Akteur:innen, Umwege, Sackgassen, Verzögerungen bedingen gewisse Instabilitäten; die Bearbeitung des Formulars gab Wege vor, schloss andere aber wiederum auch aus.

Formulare als Bedingung für eine Verfahrenseröffnung: Das Beispiel Neitzel

Dass das jeweilige Formular für die Eröffnung eines Entschädigungsverfahrens unumgänglich war, zeigt ein anderes Beispiel jenseits des untersuchten Entschädigungsverfahrens. L. H. Neitzel formulierte am 19. April 1948 in einem Brief an die Badische Geschäftsstelle der Opfer des Nationalsozialismus seine Gründe dafür, weshalb er das entsprechende Formular nicht ausfüllen könne:

> »Den Punkt der hier üblichen Fragebogen: ob ich Schaden durch den Nationalsozialismus gehabt hätte, müßte ich mit ja beantworten. Von dem Beamten wurde ich an Sie verwiesen. Nach Rücksprache mit Ihrem Abteilungsleiter reiche ich die gewünschten Unterlagen soweit mir zugänglich ein. Bei Ablieferung erhielt ich durch Ihre Sekretärin einen Fragebogen und die Bitte, über meinen Schaden zu berichten. Aus meiner Entschuldigung, daß ich dies bisher versäumt habe, können Sie mich besser kennen lernen, als aus langen Erklärungen. Meine unentwegte Kampfstellung gegen den Nazismus ist eine Angelegenheit meines Herzens und Gewissens, mit denen ich keine Geschäfte machen will. Die nazistische Erbschaft der Fragebögen passt für Nazi oder geistig (wenn auch im Wechselstrom) Gleichgeschaltete. So wichtig das Verfahren auch sein mag, es ekelt mich an – weshalb ich unterbewußt den Fragebogen verkannt habe, der für mich auch nicht in Frage kam.«[20]

Fast ein Jahr dauerte es, bis sein Schreiben bearbeitet wurde. Die Antwort war eindeutig:

> »Leider ist uns eine weitere Bearbeitung des Falles nicht möglich. Wir benötigen in diesem Falle wie in jedem die entsprechenden Fragebogen und Unterlagen […].«[21]

Die Antwort verdeutlicht die Konsequenz der Verwaltung, die auch als eine gewisse Stabilität gewertet werden kann: Klare Regeln und Maßstäbe rahmten die Verwaltungsvorgänge. Der Fall bildet aber auch eine Stabilität ab, die eigentlich wertlos ist bezie-

20 Brief von L. H. Neitzel an die Geschäftsstelle für die Betreuung der Opfer des Nationalsozialismus in Baden-Baden am 19. April 1948. Staatsarchiv Freiburg, StAFr C33/1 Nr. 4.
21 Mitteilung der Badischen Landesstelle für die Betreuung der Opfer des Nationalsozialismus an ihre Zweigstelle in Baden-Baden am 4. März 1949. Staatsarchiv Freiburg, StAFr C33/1 Nr. 4.

hungsweise auf entwertenden Praktiken aufbaut. Sie negiert andere Unsicherheiten, da diese nicht in den Formularen abgebildet werden. Die Aspekte, die Neitzel schildert, werden in der Verwaltungspraxis nicht abgebildet, sondern vielmehr ausgeklammert.[22] Die hier anvisierte Stabilität führt zum Ausschluss eines Teils derer, mit denen man eigentlich kooperieren bzw. die man eigentlich verwalten wollte. Stabilität steht hier also für das Ziel einer Gewährleistung von Verwaltungskompetenzen, das über Ausblenden und Ausschluss arbeitet und dabei (be-)wertet, was wichtig und was unwichtig ist.

Formulare stabilisierten die Verwaltungsvorgänge an sich. Sie trugen gleichzeitig jedoch auch dazu bei, Recht zu instabilisieren. Recht zu bekommen wurde durch die Bedingung der Formulare zu einem komplizierten und hoch reglementierten Vorgang, und das trotz einer sich entwickelnden Gesetzesstabilität, zunächst auf Landesebene, dann mit dem Bundesentschädigungs- und dem Bundesrückerstattungsgesetz auf Bundesebene. Längst nicht jede anspruchsberechtigte Person erhielt auch das Recht, das ihr zustand. Die Formulare – als Bedingung für ein Verfahren – wurden damit nicht zu einem Hilfsmittel, sondern teilweise zu einem unüberwindbaren Hindernis. Daran wird deutlich, dass (In)Stabilität immer eine Frage der Betrachtung und der Perspektive ist. Das Recht auf Entschädigung wurde über die Formulare keineswegs stabilisiert.

Formulare als administrative Übersetzung neuer Gesetze

Dass Formulare immer auch materielle Übersetzungen des jeweiligen Gesetzes oder der jeweiligen Verordnung sind, wird deutlich, als 1951 ein neues Formular in das Verfahren eingebracht wurde. Das Entschädigungsverfahren im Fall Elsa Saenger war gerade aus mehreren Gründen im Sande verlaufen, als bei ihrem Anwalt ein Schreiben des Finanzamts einging:

> »Wir machen nur der Ordnung halber darauf aufmerksam, dass die Dienststelle für die Geltendmachung von Ansprüchen nach dem Entschädigungsgesetz vom 10.1.50 zuständig ist und dass die Antragsfrist nach diesem Gesetz am 31.5.51 abläuft. Vor diesem Zeitpunkt muss uns zumindest ein formloser Antrag, der Art und Umfang der gestellten Ansprüche erkennen lässt, zugegangen sein, wenn eine Bearbeitung des Falles erfolgen soll. Die Zusendung der Vordrucke erfolgt dann aufgrund dieses Antrages.«[23]

22 Annelise Riles spricht hier von »bracketing of [...] bureaucratic knowledge production«. Vgl. Annelise Riles: [Deadlines]: Removing the brackets on politics in bureaucratic and anthropological analysis, in: dies. (Hg.), *Documents. Artifacts of modern knowledge*, Ann Arbor 2006, S. 71–92, hier S. 71.

23 Schucker von der DKV an Rechtsanwalt Ruppel, Schreiben vom 4. Mai 1951. Staatsarchiv Freiburg, Akte StAFr, F 196/2 Nr. 4652, S. 69.

Abb. 8 Mantelantragsformular 1951

Als 1950 das erste Badische Entschädigungsgesetz eingeführt wurde, erstellte die Verwaltung auch ein neues, entsprechend umfangreiches Formular. Es stabilisierte damit die Gesetzeslage und unterstützte dabei, die neue Verordnung umzusetzen (Abb. 8). Das Formular enthält sowohl geschlossene Fragen (Name, Staatsangehörigkeit, Wohnsitz etc.) als auch offene Fragen (»Auf welche Verfolgungsmaßnahmen stützen sich Ihre Ansprüche?«). Die geschlossenen Fragen geben Antwortmöglichkeiten vor. Offene Fragen geben den Befragten die Möglichkeit, etwas Individuelles zu übermitteln, in diesem Fall einen Teil ihrer Verfolgungsgeschichte mitteilen zu können. Im Fall von Elsa Saenger sah etwa die Antwort auf die oben genannte Frage folgendermaßen aus:

»Am 22.10.1940 Ausweisung aus dem Lande Baden-Baden im Rahmen der allgemeinen Aktion gegen die Juden und Evakuierung von Frau Elsa Saenger nach Süd-Frankreich, sowie Beschlagnahme des Vermögens laut in Abschrift beiliegendem Protokoll des Landesamtes für kontrollierte Vermögen in Baden-Baden vom 27.12.1948.«[24]

24 Mantelantrag 1951, Seite 1, Staatsarchiv Freiburg, Akte StAFr, F 196/2 Nr. 4652.

Die offene Frage vermittelte den Befragten – auch wenn es wie in diesem Fall die Testamentsvollstrecker von Elsa Saenger waren – das Gefühl, dass es um sie persönlich ging, sie nicht nur eine Nummer waren und sie das traumatisierende Verfolgungsgeschehen aus ihrer persönlichen Sicht schildern dürften.

Das Mantelantragsformular umfasst insgesamt vier Seiten. Zentrale Fragen zielen darauf ab, ob bereits Wiedergutmachungs- oder Rückerstattungsansprüche geltend gemacht worden sind. Gerade dieses Formular weist eine spezifische – auch ästhetische – Ordnung auf, mit seinen geraden Linien und der Begrenzung des Schriftraums durch die Tabellenform, die auf die Befragten wirkte: Die geordnete und ordnende Gestaltung des Formulars suggeriert eine ebenso geordnete und ordnende Arbeitsweise der Verwaltung. Ein weiteres taten die zum Mantelantrag gehörenden weiteren Einzelantrags-Formulare, die in fünf Entschädigungskategorien unterteilt waren:

> Formular A: Witwen-, Waisen- und Elterngeld, Sterbegeld
> Formular B: Geschädigtenrente / Heilfürsorge / Pflegezulage
> Formular C: Haftentschädigung
> Formular D: Ersatz von Schäden an Eigentum und Vermögen
> Formular E: Ersatz von Schäden im wirtschaftlichen Fortkommen[25]

Auf Basis dieser Kategorien sollten Formulare als die zentralen materiellen Bestandteile der Kommunikation innerhalb des Verwaltungsapparates zu planbaren, rationalen und standardisierten Arbeitsabläufen führen. Durch die Kategorisierung konnten sich einzelne Verwaltungsmitarbeiter mit ähnlichen Entschädigungsarten beschäftigten, was zu einer Stabilisierung der Arbeitsprozesse in der Verwaltung führen sollte.

Im Mantelantragsformular wurde die Entschädigung von vier Bankkonten, Wertpapieren, Schmuck und Edelmetall gefordert. Die letzte Seite ist für den Beschluss vorgesehen. Dies suggerierte den Befragten, dass es aufgrund ihrer Antworten zu einer Entscheidung kommen werde. Eine stabile Verwaltungspraxis mit Anfang und Ende in Form von Entscheidungskriterien und Ergebnis wurde vermittelt. Trotz seines Umfangs führte dieses Formular jedoch zu keiner Entschädigungsleistung. Auf Nachfrage wurde den Antragstellern mitgeteilt, dass die Erbfolge und damit die Erbberechtigung spezifischer nachgewiesen werden müsse. Erneut versickerte das Verfahren.[26]

25 Vgl. Punkt VIII. im Mantelantrag. Staatsarchiv Freiburg, StAFr, F 196/2 Nr. 4652.
26 Die DKV wandte sich im Anschluss an dieses Schreiben mit einem ausführlichen Brief an Anwalt Müller und begründete die Ablehnung des Entschädigungsanspruchs damit, dass die Eheleute Hofmeister nicht zu den Erben erster oder zweiter Ordnung gehörten. Müller wurde gleichzeitig jedoch das Angebot gemacht, einen neuen Antrag (Formular) auszufüllen, falls er weiterhin die Ansprüche verfolgen wolle. Die DKV schickte alle benötigten Unterlagen „in der Anlage auf alle Fälle" (StAFr F 196/2 Nr. 4652, S. 95) mit. Auf die Inhalte des Mantelantragsformulars wurde in der Korrespondenz mit keinem Wort Bezug genommen. Es wurde auch nicht bestätigt, dass das Formular überhaupt eingegangen und bearbeitet worden war. Es wirkte so, als hätte es das Mantelantragsformular gar nicht gegeben. Im März 1953 wurde die Akte geschlossen.

Formulare als korrigierendes Moment eines laufenden Verfahrens

Im Jahr 1958 reichte mit Walter Müller ein neuer Anwalt Klage im Entschädigungsverfahren Elsa Saengers ein. Die Kläger waren dieses Mal Franz und Margarete Hofmeister. Sie waren Freunde von Felix Löwenthal, Elsa Saengers Neffen. Löwenthal hatte sie testamentarisch zu seinen Erben bestimmt. Die Freiburger Oberfinanzdirektion, auf die die Zuständigkeit in der Zwischenzeit übergegangen war, unterrichtete den Anwalt in einem vierseitigen Schreiben über die aktuelle rechtliche Situation. Zu Beginn erläuterte sie, dass die bisher im Verfahren erhobenen Ansprüche nicht befriedigt hätten werden können, »da es an einer gesetzlichen Regelung fehlte, inwieweit die Bundesrepublik Deutschland für solche Verbindlichkeiten in Anspruch genommen werden kann.«[27] Nun aber gäbe es den Plan einer stufenweisen Entschädigungsleistung im Rahmen eines Gesamtbudgets in Höhe von 1,5 Milliarden DM.[28]

Als Anhang an das Schreiben wurde ein Fragebogen mitgeschickt. Dazu betonte die Oberfinanzdirektion:

> »Zu einer Beschleunigung des Verfahrens können Sie wesentlich beitragen, wenn Sie den anliegenden Fragebogen möglichst eingehend und vollständig ausfüllen, besonders was die Angaben unter Ziffer 3) und 7) des Fragebogens betrifft.«[29]

Der Fragebogen umfasste vier Seiten (Abb. 9). Die von der Oberfinanzdirektion angesprochenen Punkte bezogen sich zum einen erneut auf die Frage der Erbfolge und Erbberechtigung und zum anderen auf die Frage, ob bereits in der Vergangenheit Entschädigungsansprüche angemeldet worden seien, ob darüber entschieden worden war und wenn ja, bei welcher Behörde und mit welchem Aktenzeichen dies geschehen war. Für die Behörde war es wichtig, diese Aspekte in formalisierter Form zu erfragen und die Informationen auch in formalisierter Form zu erhalten. Die formale

27 Oberfinanzdirektion Freiburg an Rechtsanwalt und Notar Walter Müller am 16. April 1958. Staatsarchiv Freiburg, Akte P 303/4 Nr. 1389.
28 Nachdem 1958 zunächst mit einer Entschädigungssumme i. H. v. 1,5 Milliarden DM geplant worden war, betrug die Höhe der Entschädigungsleistungen aus öffentlicher Hand bis 2019 fast 78 Milliarden Euro (also umgerechnet ca. 160 Milliarden DM), womit sich die ursprüngliche Summe mehr als verhundertfacht hatte. Noch im Jahr 2019 wurde über eine Milliarde Euro an Entschädigungsleistungen gezahlt, zum einen, weil die Bundesregierung beschlossen hatte, zuerkannte laufende Entschädigungszahlungen den Verfolgten des Nazi-Regimes bis an deren Lebensende zukommen zu lassen; zum anderen aber auch, weil Bedingungen für Ansprüche auf Entschädigung immer wieder angepasst wurden. Bis heute ist eine Antragsstellung über die Jewish Claims Conference möglich, bspw. unter dem Aspekt, als ungeborenes Kind im Mutterleib Leid erfahren zu haben. Vgl. *Bericht des Bundesfinanzministeriums zur Entschädigung von NS-Unrecht*, 2020, S. 27 sowie URL: http://www.claimscon.de/unsere-taetigkeit/individuelle-entschaedigungsprogramme/stellen-sie-einen-antrag.html (05.07.2021).
29 Oberfinanzdirektion Freiburg an Rechtsanwalt und Notar Walter Müller am 16. April 1958 (Staatsarchiv Freiburg, Akte P 303/4 Nr. 1389).

Abb. 9 Fragebogen 1958

Gestaltung des Fragebogens gab dabei nicht vor, ob Antworten als Fließtext oder knappe Stichworte gewünscht waren. Ebenso wenig ließ die Formulargestaltung eine Hierarchisierung oder Wertigkeit der Fragen zu, weshalb diese im Begleitschreiben vorgenommen worden war. Die Angabe der Bankverbindung in Frage 11 verweist auf eine eindeutige Zahlungsabsicht. Dadurch wirkt das Formular für den Ausfüller ergebnisorientiert und die Verwaltungsabläufe stabil. Es vermittelt, dass es in jedem Fall eine Entscheidung über den Anspruch geben wird. So kam es auch: Im Juli 1959 wurde eine Teilentschädigung in einer gütlichen Einigung festgehalten.

Besonders beim Umgang mit dem dritten Formular werden die wechselnden Zuständigkeiten auf der Verwaltungsseite deutlich. Bei jeder neuen Abteilung oder Institution und dazugehörigen neuen Sachbearbeitern musste der Antragsteller Informationen, Belege und Nachweise liefern, die schon längst erbracht worden waren und auf Akten und Aktenzeichen verweisen, von denen die Verwaltung selbst am besten Kenntnis haben sollte. Die Antragsteller:innen und Berechtigten bzw. ihre juristischen Vertreter:innen mussten selbst zu Expert:innen werden, gleichzeitig stellte diese Praxis für sie eine zermürbende und belastende Situation dar.

Fazit

Der Blick auf das Entschädigungsverfahren verdeutlicht die vermeintliche Stabilisierung der Verwaltungsprozesse als eine vordergründige. Sie war an Zuständigkeiten gebunden und suggerierte etwas, was in der Praxis nicht existent war. Zusammenfassend konnte mit dem Beitrag gezeigt werden, dass Formulare in der nachkriegsdeutschen Praxis der Finanzverwaltung als ordnendes und delegierendes Medium eingesetzt wurden. Um sich zunächst eine Übersicht und auch Zeit zu verschaffen, wurden Formulare zunächst kreiert und gestaltet. Sie wurden als Rahmung für die individuellen Verfahren genutzt und markierten auf diese Weise den jeweiligen administrativen Startpunkt. Das Beispiel Neitzel belegt, dass Formulare die Bedingung für die Bearbeitung eines Verfahrens darstellten und ihre Verweigerung die Nichtbearbeitung zur Folge hatte. Inhaltlich fungierten Formulare auch als administrative Übersetzung eines neuen Gesetzes und wirkten als korrigierendes Moment innerhalb eines laufenden Verfahrens, um Verwaltungsprozesse zu stabilisieren. Wie es der Fall Elsa Saenger zeigt, kam es durch all diese Aufgaben und Funktionen von Formularen jedoch nicht zu einer schnelleren Verwaltungsentscheidung, eher im Gegenteil. Die Formulare schufen neue Felder der administrativen Arbeit und verzögerten so die Beschäftigung mit den eigentlichen Inhalten, der Aufarbeitung und Ahndung von NS-Verbrechen und der Rückführung jüdischer Eigentümer und Vermögenswerte.

Literaturverzeichnis

Bajohr, Frank: »*Unser Hotel ist judenfrei*«. *Bäder-Antisemitismus im 19. und 20. Jahrhundert*, Frankfurt am Main 2003.

Harmening, Rudolf/ Hartenstein, Wilhelm/Osthoff, H. W., *Rückerstattungsgesetz. Kommentar zum Gesetz über die Rückerstattung feststellbarer Vermögensgegenstände (Gesetz Nr. 59 der Militärregierung)*, Frankfurt am Main 1950, Blatt 30.

Köhler, Gerhard, *Etymologisches Rechtswörterbuch*, Tübingen 1995.

Luhmann, Niklas, *Zweckbegriff und Systemrationalität. Über die Funktion von Zwecken in sozialen Systemen*, Tübingen 1968.

Menne-Haritz, Angelika, *Geschäftsprozesse der öffentlichen Verwaltung. Grundlagen für ein Referenzmodell für elektronische Bürosysteme*, Heidelberg 1999.

Riles, Annelise, [Deadlines]: Removing the brackets on politics in bureaucratic and anthropological analysis, in: dies. (Hg.), *Documents. Artifacts of modern knowledge*, Ann Arbor 2006, S. 71–92.

Sauer, Sina, Deportationslisten als Dokumente der Verdinglichung. Zur materiellen Praxis der Enthumanisierung im Nationalsozialismus und ihrer gegenwärtigen Wirkmächtigkeit, in: *Kieler Blätter zur Volkskunde* 51/2019, S. 27–44.

Schwarz, Otto, *Unsere Finanz- und Steuerverwaltung*, Berlin 1922.

Supreme Headquarters Allied Expeditionary Force, Office of the Chief of Staff, *Handbook for Military Government in Germany. Prior to Defeat or Surrender*, Dezember 1944.

Online-Quellen

Bundesministerium der Finanzen, *Entschädigung von NS-Unrecht, Regelungen zur Wiedergutmachung*, Berlin 2020, URL: https://www.bundesfinanzministerium.de/Content/DE/Downloads/Broschueren_Bestellservice/2018-03-05-entschaedigung-ns-unrecht.pdf?_blob=publicationFile&v=10 (19.04.2021).

Farbtafeln

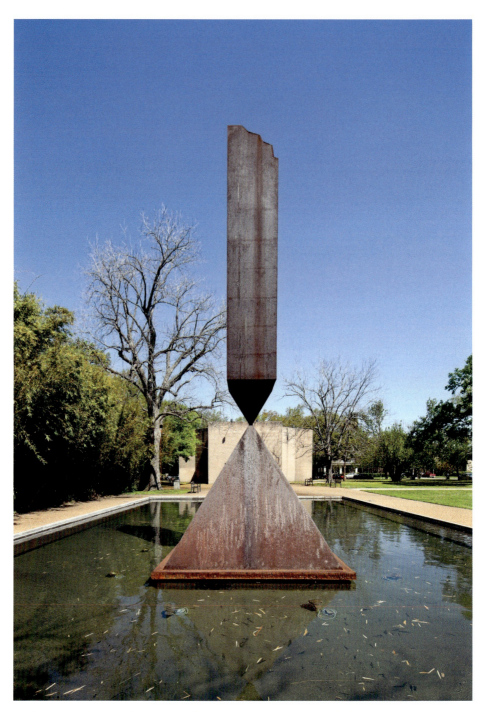

Tafel 1 Barnett Newman, *Broken Obelisk*. 1963–69. Cortenstahl in zwei Teilen. 774 x 320 x 320 cm. Houston, Institute of Religion and Human Development, Freigelände vor der *Rothko-Chapel*

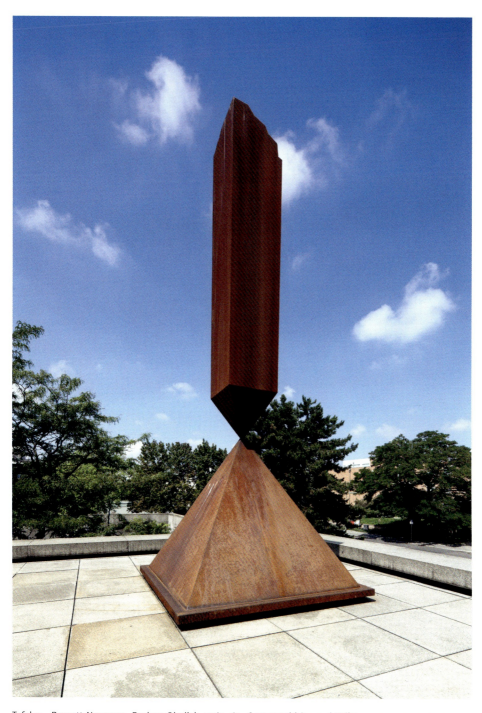

Tafel 2 Barnett Newman, *Broken Obelisk*. 1963–69. Cortenstahl in zwei Teilen. 774 x 320 x 320 cm. Berlin, Staatliche Museen zu Berlin, Neue Nationalgalerie (2006–2016)

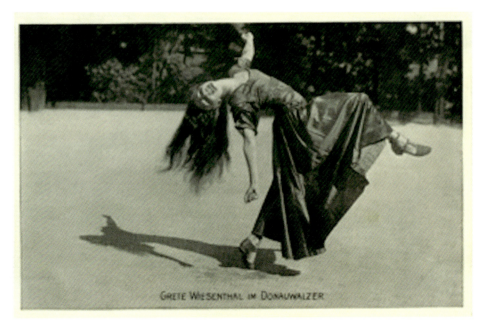

Tafel 3 Rudolf Jobst, *Grete Wiesenthal im Donauwalzer*. Wien 1908. Postkarte, Sammlung des Instituts für Theaterwissenschaft der Freien Universität Berlin

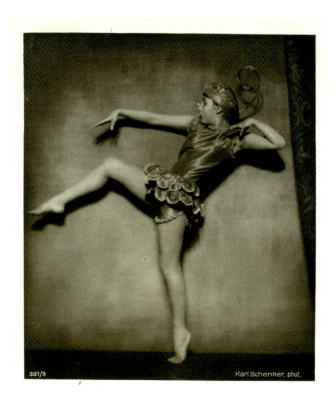

Tafel 4 Karl Schenker, *Niddy Impekoven »Schalk«*. 1918. Postkarte, Deutsches Tanzarchiv Köln

Tafel 5 Schutzumschlag des Ausstellungsführers zum bundesdeutschen Beitrag zur 3. Internationalen Konferenz über die friedliche Nutzung der Atomenergie (engl. Ausgabe). Gestaltung: Rolf Lederbogen, 1964

Manuela Gantner 185

Tafel 6 Faltblatt zur Ausstellung. Gestaltung: Rolf Lederbogen, 1964

Autor:innen

Nabila Abbas
studierte Politische Wissenschaft/Sprach-und Kommunikationswissenschaft in Aachen. Ihren Master absolvierte sie 2011 mit einer veröffentlichten Arbeit über den Begriff des Politischen im Werk der Philosophen Claude Lefort und Jacques Rancière. In ihrer Dissertation »Das Imaginäre und die Revolution. Tunesien in revolutionären Zeiten« (Campus Verlag, 2019) untersuchte sie die politischen Vorstellungen der Akteur:innen der tunesischen Revolution 2011. Die Arbeit gibt Aufschluss über die ideellen Wurzeln der tunesischen Revolution und wirft über den tunesischen Fall hinaus die Frage nach den Entstehungsbedingungen politischer Praxis und Vorstellungskraft in Kontexten politischen Protests auf. Ferner kreuzt die Studie die gesellschaftlichen Zukunftsvorstellungen der Akteur:innen mit philosophischen Revolutions- und Demokratievorstellungen. Sie hat an der RWTH Aachen, an der Universität Paris 8, an Sciences Po Rennes, an Sciences Po Paris und an der Universität Paris Est Créteil als wissenschaftliche Mitarbeiterin gearbeitet.

Dirk Bühler
studierte Architektur an der RWTH Aachen, wo er mit seiner Arbeit über »Das Bürgerhaus der Kolonialzeit in Puebla, Mexiko« promoviert wurde. Er verbrachte zwölf Jahre als Bauforscher und Dozent für lateinamerikanische Baugeschichte am Colegio de Puebla und der Universidad de las Américas Puebla in Mexiko. Seit 1993 war er zunächst Leiter der Abteilung Bauwesen des Deutschen Museums in München und hat die 1998 eröffnete Brückenausstellung realisiert. Ab 2004 war er außerdem für die Sonderausstellungen des Museums verantwortlich und wurde 2007 Direktor der Hauptabteilung »Technik«. Seit seiner Pensionierung im Dezember 2015 ist er als Senior Researcher im Forschungsinstitut des Deutschen Museums tätig. Er hat viele wissenschaftliche Beiträge und Fachbücher zum Thema Brückenbau veröffentlicht wie »Brückenbau im 20. Jahrhundert – Gestaltung und Konstruktion« (München 2004); »Brücken – Tragende Verbindungen« (München 2019) und »Museum aus gegossenem Stein. Betonbaugeschichte im Deutschen Museum« (Münster und München 2015).

Manuela Gantner
studierte Architektur an der Universität (TH) Karlsruhe sowie Grafik an der Grafikakademie Witten. Von 2014 bis 2019 war sie als wissenschaftliche Mitarbeiterin am Lehrstuhl für Architekturtheorie des Karlsruher Instituts für Technologie (KIT) tätig und promoviert dort bei Georg Vrachliotis zur Ikonografie des Atoms in Grafik, Design und Architektur. Derzeit forscht sie im Rahmen einer Projektstelle zur »Gender Equity« in Architekturprofessionen über weibliche Rollenbilder in der Bau- und Architekturgeschichte und feministische Perspektiven im Architekturdiskurs. Aktuelle Publikation: »Gebaute Emotionen. Das Kernforschungszentrum zwischen Euphorie und Faszination, Zweifel und Wut«, in: Kriemann, Susanne u. a. (Hg.), 10%. Das Bildarchiv eines Kernforschungszentrums betreffend, Leipzig 2021.

Julia Kloss-Weber
wurde nach einem Studium in den Fächern Kunstgeschichte, Philosophie und Neuere deutsche Literatur 2010 mit ihrer Arbeit »Individualisiertes Ideal und nobilitiert Alltäglichkeit. Das Genre in der französischen Skulptur der zweiten Hälfte des 18. Jahrhunderts« (Berlin 2014) promoviert. Nach einem Volontariat bei den Staatlichen Museen zu Berlin war sie als wissenschaftliche Mitarbeiterin in der Forschergruppe »Transkulturelle Verhandlungsräume von Kunst. Komparatistische Perspektiven auf historische Kontexte und aktuelle Konstellationen« (DFG) tätig und verfasste im Rahmen dieser Forschungen ihre Habilitationsschrift »Bilder der Alterität – Alterität der Bilder. Zum transkulturellen Potenzial von Bildern in Übersetzungsprozessen zwischen Neuspanien und Europa im 16. Jahrhundert«. 2020/21 war sie mit einem Projekt zum Jahresthema »(In)Stabilitäten« Stipendiatin der Isa Lohmann-Siems Stiftung Hamburg. Ihre Forschungsschwerpunkte sind neben der Skulpturgeschichte und Skulpturtheorie, die französische und deutsche Kunst des 18. und 19. Jahrhunderts, die mexikanische Kunst des 16. Jahrhunderts, die Methodologien transkultureller Kunstgeschichten, bildkünstlerische Übersetzungsprozesse sowie die Schnittstellen von Kunstgeschichte und postkolonialen Kulturkonzepten.

Axel Lorke
ist Professor für Experimentalphysik mit Schwerpunkt Halbleiter- und Nanostrukturen. Er studierte Physik und Mathematik an den Universitäten Hamburg und München. Nach seiner Promotion arbeitete er drei Jahre als PostDoc an der Universität von Tokio und der University of California, Santa Barbara. Nach seiner Rückkehr nach Deutschland 1994 habilitierte er 1998 an der Ludwig-Maximilians-Universität München über selbstordnende Nanostrukturen. Im Jahr 2000 wurde er an die jetzige Universität Duisburg-Essen berufen. Er ist Autor und Koautor von über 200 Publikationen in internationalen Fachzeitschriften. Darüber hinaus engagiert er sich in der Vermittlung von Wissenschaft in der Öffentlichkeit, unter anderem in der von ihm

initiierten jährlichen Veranstaltung *freestyle-physics*, an der seit 2003 über 30.000 Schülerinnen und Schüler teilgenommen haben.

Hans-Jörg Rheinberger

ist Direktor emeritus am Max-Planck-Institut für Wissenschaftsgeschichte in Berlin. Er studierte Philosophie, Linguistik und Biologie an der Eberhard-Karls-Universität in Tübingen sowie an der Freien und der Technischen Universität Berlin. Nach Stationen am Max-Planck-Institut für Molekulare Genetik in Berlin sowie den Universitäten Stanford, Lübeck und Salzburg war er von 1997 bis 2014 Direktor am Max-Planck-Institut für Wissenschaftsgeschichte in Berlin. Er ist Mitglied der Berlin-Brandenburgischen Akademie der Wissenschaften und der Nationalen Akademie der Wissenschaften Leopoldina. Zu seinen wichtigsten Publikationen zählen »Experimentalsysteme und epistemische Dinge« (Göttingen 2001); »Epistemologie des Konkreten« (Frankfurt am Main 2006); »Historische Epistemologie zur Einführung« (Hamburg 2007); »Der Kupferstecher und der Philosoph. Albert Flocon trifft Gaston Bachelard« (Zürich und Berlin 2016); »Experimentalität. Hans-Jörg Rheinberger im Gespräch über Labor, Atelier und Archiv (Berlin 2018); »Spalt und Fuge. Eine Phänomenologie des Experiments« (Berlin 2021).

Marie Rodewald

studierte Volkskunde/Kulturanthropologie an der Universität Hamburg. Ihren Master absolvierte sie 2015 mit einem Forschungsprojekt zur Gestaltung von Paarbeziehungen von Bundeswehrsoldat:innen. Eine im Anschluss durchgeführte Forschung rückte die Inszenierungspraxen von rechtsextremen Akteur:innen in den sozialen Medien in einem Zeitraum von 2016 bis 2019 in den Mittelpunkt. Aus dieser Forschung ging die Dissertation hervor, die im Mai 2021 unter dem Titel »Performing Widerstand? Wie Repräsentationsfiguren in ›identitären‹ Inszenierungen geschlechtlich markiert werden« an der Universität Hamburg eingereicht wurde. Der neu definierte Terminus der Repräsentationsfigur beschreibt in dieser Arbeit einen analytischen Zugang, um zu Figuren kondensierte Wissensgefüge aufzubrechen, zu dekonstruieren und schließlich verstehbar zu machen. Weiterhin gingen aus diesem Projekt unter anderem Lehraufträge zum Digitalen Aktivismus und zur Bedeutung von *gender* und *race* im Internet hervor. Marie Rodewald war im Jahr 2020/2021 Stipendiatin der Isa Lohmann-Siems Stiftung Hamburg und betrachtete die Inszenierungen der rechtsextremen Akteur:innen fokussiert aus dem Blickwinkel der »(In)Stabilitäten«.

Sina Sauer

studierte Volkskunde/Kulturanthropologie in Hamburg. Ihren Master absolvierte sie 2014 mit einer veröffentlichten Arbeit über den Entstehungsprozess einer Gedenkstätte am ehemaligen Hannoverschen Bahnhof in der Hamburger Hafen City. Das anschließende Dissertationsprojekt »Formalisierte Entschädigung. Gestaltung, Ge-

brauch und Wirkmacht von Formularen der nachkriegsdeutschen Finanzverwaltung im Fall Elsa Saenger 1948–1959« untersucht in einer historisch-ethnographischen Mikroanalyse Verwaltungsformulare am Beispiel des Entschädigungsverfahrens einer deportierten Hamburger Jüdin. Die Studie eröffnet eine Perspektive auf Formulare als mehrschichtige Artefakte und analysiert, inwiefern diese Dokumente als Stabilisatoren einer Entschädigungspraxis fungierten, für die es bis dato keine Vorbilder gab und die deshalb erst noch entwickelt werden mussten. Im Rahmen ihres Promotionsprojekts war sie von 2016 bis 2020 Mitglied im Graduiertenkolleg »Understanding Written Artefacts« am Centre for the Study of Manuscript Cultures der Universität Hamburg und im Jahr 2020/2021 Stipendiatin der Isa Lohmann-Siems Stiftung Hamburg zum Jahresthema »(In)Stabilitäten«.

Isa Wortelkamp
ist promovierte Tanz- und Theaterwissenschaftlerin und hat aktuell eine Heisenberg-Stelle der Deutschen Forschungsgemeinschaft am Institut für Theaterwissenschaft an der Universität Leipzig inne. Bis 2015 war sie Juniorprofessorin am Institut für Theaterwissenschaft der Freien Universität Berlin. Dort leitete sie von 2012 bis 2014 das Forschungsprojekt »Bilder von Bewegung – Tanzfotografie 1900–1920« (DFG) und von 2015 bis 2016 das Forschungsprojekt »Writing Movement. Inbetween Practice and Theory Concerning Art and Science of Dance« (VolkswagenStiftung). Zu ihren wichtigsten Buchveröffentlichungen gehören u. a.: »Expanded Writing. Inscriptions of Movement Between Art and Science« (zusammen mit Daniela Hahn, Christina Ciupke et al. (Berlin 2019); »Tanzfotografie. Historiografische Reflexionen der Moderne« (zusammen mit Tessa Jahn und Eike Wittrock (Berlin 2012); »Sehen mit dem Stift in der Hand – die Aufführung im Schriftzug der Aufzeichnung« (Freiburg im Breisgau 2006).

Nicolas Wöhrl
ist Physiker an der Universität Duisburg-Essen im Bereich der Experimentalphysik. Sein Fachgebiet ist die Synthese und die Charakterisierung (nano)strukturierter Kohlenstoffschichten. Seine Arbeiten an der Universität Duisburg-Essen sind eingegliedert in das »Center for Nanointegration University-Duisburg« (CENIDE) – den Aktivitäten im Bereich der Nanotechnologie an der Universität Duisburg-Essen. Neben der Forschung interessiert ihn vor allem die Wissenschaftskommunikation. Seit 2019 ist er Teilprojektleiter im Bereich Öffentlichkeitsarbeit für den SFB 1242 »Nichtgleichgewichtsdynamik kondensierter Materie in der Zeitdomäne«. Privat ist er Initiator und Moderator des Wissenschaftspodcasts *methodisch inkorrekt!*, der seit 2013 zweiwöchig erscheint. Für diesen Podcast wurde er 2020 mit dem »Goldenen Blogger« in der Kategorie »Wissenschaftsblogs« ausgezeichnet.

Abbildungsnachweis

Julia Kloss-Weber, Marie Rodewald, Sina Sauer
Abb. 1: Bildzitat nach: Alain Erlande-Brandenburg, Notre Dame de Paris, Paris 1997, S. 117, Foto: Caroline Rose.
Abb. 2: Bildzitat nach: Klassik Stiftung Weimar, Bestand Fotothek, Foto: Hannes Bertram, URL: https://www.klassik-stiftung.de/digital/fotothek/digitalisat/100-2021-4708/ (15.09.2021).
Abb. 3: UHH, RZZ MCC, Mentz, Foto: Thies Ibold.
Abb. 4: UHH, RZZ MCC, Mentz, Foto: Thies Ibold.

Julia Kloss-Weber
Tafel 1: Nikreates / Alamy Stock Foto.
Tafel 2: B.O'Kane / Alamy Stock Foto.
Abb. 1: Blausen.com staff (2014). »Medical gallery of Blausen Medical 2014«. *WikiJournal of Medicine* 1 (2), erstellt: 15.10.2013. URL: https://de.wikipedia.org/wiki/Innenohr#/media/Datei:Anatomie_des_Innenohrs.png (23.06.2021).
Abb. 2: Bildzitat nach Zweite 1997, S. 272, Abb. 110.
Abb. 3: Bildzitat nach Jacobi 2007, S. 21.
Abb. 4: Bildzitat nach Koch 2013, S. 452, Abb. 4.
Abb. 5: Bildzitat nach Koch 2013, S. 455, Abb. 7.
Abb. 6: Bildzitat nach: Ausst.-Kat. *Rik Wouters. Rétrospective*, Musées royaux des Beaux-Arts de Belgique, Brüssel, Paris 2017, S. 225, Abb. 173.
Abb. 7: Bildzitat nach: Ausst.-Kat. *Rik Wouters. Rétrospective*, Musées royaux des Beaux-Arts de Belgique, Brüssel, Paris 2017, S. 244, Abb. 196.
Abb. 8a-d: Bildzitate nach Münster 1985 (Ausst.), S. 14 unten, S. 18, S. 19 unten, S. 46 oben.

Dirk Bühler
Abb. 1: Archiv Deutsches Museum.
Abb. 2: Archiv Deutsches Museum.
Abb. 3: https://www.loc.gov/pictures/item/2006687436/.
Abb. 4: https://www.loc.gov/pictures/item/ak0192.photos.000920p/.
Abb. 5: Foto des Autors.
Abb. 6: Foto des Autors.

Axel Lorke, Nicolas Wöhrl
Abb. 1: Eigene Darstellung der Autoren.
Abb. 2: NASA / WMAP Science Team, Expansion des Universums, URL: https://de.wikipedia.org/wiki/Expansion_des_Universums#/media/Datei:Expansion_des_Universums.png (28.02.2022).

Isa Wortelkamp

Abb. 1: Bildzitat nach: Carlo Blasis, *Traité Elémentaire, Théorique et Pratique de l'art de la Danse*, Mailand 1820, Pl. II. Fig.1 et 2.

Abb. 2: Bildzitat nach: Carlo Blasis, *Traité Elémentaire, Théorique et Pratique de l'art de la Danse*, Mailand 1820, Pl. XI. Fig. 3 et 4.

Tafel 3: Sammlung des Instituts für Theaterwissenschaft der Freien Universität Berlin.

Tafel 4: Deutsches Tanzarchiv Köln.

Manuela Gantner

Alle Abb.: saai | Archiv für Architektur und Ingenieurbau, Karlsruher Institut für Technologie (KIT), Werkarchiv Rolf Lederbogen. Digitalisierungen der Abb. 3–5: Bernd Seeland, Zentrale Fotowerkstatt, KIT.

Sina Sauer

Abb. 1: Sina Sauer.

Abb. 2: Stadtarchiv Baden-Baden, Akte A23/45.

Abb. 3: Landesarchiv Baden-Württemberg, Staatsarchiv Freiburg F 196/2 Nr. 4652.

Abb. 4: Badische Landesbibliothek, Digitalisat. URL: https://digital.blb-karlsruhe.de/blbihd/content/pageview/1082286 (16.09.2021).

Abb. 5: Landesarchiv Baden-Württemberg, Staatsarchiv Freiburg F 202/1 Nr. 2613.

Abb. 6: Landesarchiv Baden-Württemberg, Staatsarchiv Freiburg F 196/2 Nr. 4652.

Abb. 7: Sina Sauer.

Abb. 8: Landesarchiv Baden-Württemberg, Staatsarchiv Freiburg F 196/2 Nr. 4652.

Abb. 9: Landesarchiv Baden-Württemberg, Staatsarchiv Freiburg P 303/4, Nr. 1389.